Adobe Audition CS6
中文版经典教程

〔美〕Adobe 公司 著　袁鹏飞 译

人民邮电出版社
北　京

图书在版编目（CIP）数据

Adobe Audition CS6中文版经典教程 / Adobe公司著；袁鹏飞译. -- 北京：人民邮电出版社，2014.6（2024.2重印）
 ISBN 978-7-115-33885-3

Ⅰ．①A… Ⅱ．①A… ②袁… Ⅲ．①音乐软件 Ⅳ．①J618.9

中国版本图书馆CIP数据核字(2013)第288435号

版权声明

Authorized translation from the English language edition, entitled Adobe Audition CS6 Classroom in a Book. 1st Edition, 0321832833 by Adobe Creative Team, published by Pearson Education, lnc, publishing as Adobe Press, Copyright © 2013 Adobe Systems Incorporated and its licensors.

All rights reserved. No part of this book may be reproduced or transmitted in any form or by any means, electronic or mechanical, including photocopying, recording or by any information storage retrieval system, without permission from Pearson Education, Inc, Chinese Simplified language edition published by Posts and Telecommunications Press, Copyright © 2013.

本书中文简体字版由美国 Pearson Education 集团公司授权人民邮电出版社出版。未经出版者书面许可，对本书任何部分不得以任何方式复制或抄袭。
版权所有，侵权必究。

内 容 提 要

本书由 Adobe 公司的专家编写，是 Adobe Audition CS6 软件的官方指定培训教材。
本书全面系统地介绍了 Adobe Audition CS6 的基本功能，讲述了数字音频文件的常用处理方法。本书主要内容包括音频接口、Audition 环境、基本编辑、信号处理、音频恢复、主控处理、声音设计、创建和录制文件、Multitrack Editor、多声轨调音台视图、编辑剪辑、用音库创建音乐、Multitrack Editor 内录音、自动化、调音、为视频配置音频等。
本书适合作为本科、职业院校数字媒体艺术类专业课程的教材，也可为相关专业技术人员的参考用书。

◆ 著　　　［美］Adobe 公司
　 译　　　袁鹏飞
　 责任编辑　俞 彬
　 责任印制　程彦红

◆ 人民邮电出版社出版发行　北京市丰台区成寿寺路 11 号
　 邮编 100164　电子邮件 315@ptpress.com.cn
　 网址　https://www.ptpress.com.cn
　 涿州市般润文化传播有限公司印刷

◆ 开本：800×1000　1/16
　 印张：16.5　　　　　　　　2014 年 2 月第 1 版
　 字数：386 千字　　　　　　2024 年 2 月河北第 24 次印刷
　 著作权合同登记号　图字：01-2012-7396

定价：45.00 元（附光盘）
读者服务热线：(010)81055410　印装质量热线：(010)81055316
反盗版热线：(010)81055315

前　言

　　Adobe Audition 是一款专业的音频应用程序，同一个程序中组合了高级数字音频编辑和多轨录音功能。这种独特的方法集成了这两种元素，因此，多轨项目中使用的音频可以在数字音频编辑器中仔细编辑之后传回到多轨合成项目。从多轨合成项目导出的混音（单声道、立体声或者环绕声）可以自动用在数字音频编辑器内，数字音频编辑器中的大量主控处理工具可用于修饰和"甜润"混音。之后，把根据标准 Red Book 规范创建的最终混音刻录到光盘上，或者转换为面向 Web 的数据压缩格式，如 MP3 和 FLAC。此外，Multitrack Editor（多轨编辑器）有一个视频窗口，这使我们能够在预览视频时在 Audition 中录制音轨和解说。

　　Audition 可以跨平台，它在 Macintosh 或 Windows 计算机上能够同样很好地运行。由于在单个、集成的应用程序中组合了两个程序，因此 Audition 具有多种用途——恢复音频、对乐手进行多轨录音、主控处理、音效设计、广播、视频游戏生效设计、解说和画外音、文件格式转换、小规模 CD 制作，甚至取证。幸运的是，所有这些都是在一个简单而又直观易用的界面内完成的，其工作流得益于十余年不断的开发和完善。

　　最新版本 Audition CS6 加深了与 Premiere Pro 和 After Effects 的集成，使交换文件甚至整个序列变得更更易。这个版本大大简化了音轨创建过程，它反映视频内由于编辑而产生的变化。这个版本的编辑功能也得到了显著增强，如封装关键帧编辑、剪辑分组、多剪贴板、实时剪辑拉伸等。其他新功能还包括：大大简化 ADR 的 Automatic Speech Alignment（自动语音对齐）、可快速定位和预览文件的媒体浏览器、用于多协议的控制界面支持、音准矫正、侧链、改进的批处理，以及能够导入和导出比以前更多的文件格式。这些只是显著的亮点，Audition 老用户会欣赏其很多小的改进，它们增强了工作流和音频品质，这些新功能增加了 Audition 的深度和灵活性。

关于本书

　　本书是 Adobe 图形、音频和出版软件系列正式培训教材的一部分，由 Adobe Systems 公司专家编写。书中的课程设计有利于自己掌握学习进度。如果刚接触 Adobe Audition，则可以学习基本概念和掌握软件的基本功能。如果已经用过一段 Adobe Audition，则会发现本书讲授一些初中级功能，包括使用该应用软件最新版本完成大量项目所需的技巧和技术。

　　书中每课都设定一个具体的目标，集中介绍其实现的具体步骤，但仍留有一定的探讨和实验

空间。读者可以从头到尾阅读本书，也可以只阅读那些自己感兴趣和需要的课程。每课介绍部分解释本章将要介绍的内容，复习部分总结已经学过的内容。

本书内容

本书这一版本介绍 Adobe Audition CS6 的很多新功能，以及怎样在实际工作中充分地应用它们。它满足了音频和音乐专业人士的需要——他们依赖 Audition 工具完成大量工作，也满足了视频录相制作人员的需要——他们需要更灵活地驾驭视频制作中的音频创建、编辑和美化处理。

本书划分为三个独立的部分。概述部分首先介绍怎样在 Mac 和 Windows 平台的 Audition 中导入和导出音频；之后接着介绍 Audition Workspace（Audition Workspace）——一些模块的集合，每个模块专门完成特定的任务，读者可以根据所完成的项目的特点，打开、关闭和重组各个模块，以优化工作流，提高效率。第二部分集中介绍 Waveform Editor（波形编辑器）中的数字音频编辑，介绍的内容包括编辑、信号处理和特效、音频恢复、主控处理和音效设计。最后在第三部分介绍录音，以及与 Multitrack Editor 的集成。

最后一部分详细介绍 Multitrack Editor，包括编辑、自动化、用音库创建音乐，并深入介绍混音，以及为视频创建音轨。本书将从头至尾提供一些使用数字音频剪辑的例子，这些例子是专为本书而创建的，它们提供实用而实际的经验，使本书的理论介绍变得更生动。即使不是音乐家也可以学习如何使用音库和循环，如何使用 Audition 丰富的声音创建和编辑工具来创建各种音乐，甚至还可以学习在混音之前用 Audition 工具粗略测试房间的声学效果。

随着学习的不断深入，还会发现 Audition 的很多功能能够节省时间，如文件转换、自动化、Multitrack Editor 和 Waveform Editor 的集成、剪辑自动化、时间延长等。所有这些功能都有助于比以前任何版本更容易完成工作，单凭这一点，也应该很好地掌握 Audition 的工作流、功能和用户界面。

准备工作

开始使用本书之前，应该具备计算机和操作系统方面的背景知识。一定要了解如何使用鼠标、标准菜单和命令，也知道怎样打开、保存和关闭文件。如果需要复习这些技术，可参阅 Microsoft Windows 或 Macintosh 系统所提供的文档。强烈建议反复阅读 Audition 手册的介绍部分，这部分介绍数字音频基础知识。

除此之外，还需要能够把音频导入、导出到计算机。实际上，所有计算机均具有板载音频功能（供录音的音频输入接口，以及用于监听的内部扬声器或耳机接口），但要注意的是，这些功能使用消费级部件，虽然尚可使用，但无法充分展示 Audition 的功能。专业级和"准专业级"音频接口设备的价格非常合理，建议不仅在完成本书课程时使用它们，而且将来在涉及计算机方面的音频工作时也使用它们。

安装 Adobe Audition

在开始阅读本书之前,一定要确保计算机配置正确,并且在软硬件方面满足系统需要。当然,还需要一份 Adobe Audition CS6,但本书不提供该软件。如果读者没有购买该软件,那么可以从 www.adobe.com/downloads 下载 30 天试用版本。至于安装该软件的系统需求和完整操作,可参阅该应用程序 DVD 光盘或 Web 站点 www.adobe.com/products/audition.html 上的 Adobe Audition CS6 Read Me 文件。

请注意,Audition 程序运行效率很好,其特点之一就是即使在较早的计算机上仍能很好地运行。然而,就像使用大多数音频和视频程序一样,拥有足够的内存是获得平滑计算体验的前提。虽然 Audition 在 1GB 内存下可以运行,但要完成多轨录音,2GB 内存更好,4GB 更理想——这也是 32 位 Windows 版本可以使用的最大内存量。Mac OS X 当前版本和 64 位 Windows 7 对它们能够访问的内存量没有实际限制,因此强烈建议使用 8GB 或更多内存。

在安装该软件之前,一定要找出序列号。需要把 Audition 从该应用程序光盘或者下载的联机试用版本安装到计算机上,不能从光盘运行它。按照屏幕上的指令即可成功安装。

启动 Adobe Audition

像启动大多数应用程序软件启动 Audition。

在 Windows XP 或 Windows 7(32 位或 64 位)上启动 Adobe Audition:

选择"开始 > 所有程序 > Adobe Audition CS6"。

在 Mac OS X 上启动 Adobe Audition:

打开 Applications/Adobe Audition CS6 文件夹,之后双击 Adobe Audition CS6 应用程序图标。

复制本书文件

本书光盘内的文件夹内包含本书课程的所有电子文件,每课有其自己的文件夹,必须把这些文件夹复制到硬盘上才能完成课程。要节省硬盘空间,可以只安装所需那一课程的文件夹,并在完成之后删除它。

执行以下操作安装课程文件。

1. 把本书光盘插入 CD-ROM 驱动器。
2. 浏览其内容,找到 Lessons 文件夹。
3. 执行以下操作之一:

- 要复制所有课程文件,可把 Lessons 文件夹从光盘投放到硬盘上;

- 如果只想复制某些课程文件，首先，在硬盘上创建新文件夹，并把它命名为 Lessons。之后，打开光盘上的 Lessons 文件夹，把想要从光盘上复制的某一或某些课程的文件夹拷放到硬盘上的 Lessons 文件夹。

其他资源

本书不能代替该软件所提供的文档，也不提供每项功能的全面参考。本书只解释课程中用到的命令和选项。关于该程序功能的完整信息和辅导材料，参阅以下这些资源。

- **Adobe Community Help**：Community Help（社区帮助）把活跃的 Adobe 产品用户、Adobe 产品团队成员、作者、专家聚在一起，提供 Adobe 产品最有用、最贴切、最新的信息。

- 访问 **Community Help**：要访问 Help，按 F1，或选择 Help > Audition Help。

- **Adobe Content** 基于社区反馈以及供稿进行更新。读者可以向 Content 或论坛添加评论，包括与 Web 内容的链接，使用 Community Publishing 出版自己的 Content，或者向 Cookbook Recipes 投稿。有关投稿方面的信息请参阅 www.adobe.com/community/publishing/download.html。

- 关于 **Community Help** 常见问题的答案，可访问 community.adobe.com/help/profile/faq.html。

- **Adobe Audition Help and Support**（Adobe Audition 帮助与支持）：从 www.adobe.com/support/audition 可以找到和浏览 adobe.com 网站上有关 Help and Support 的内容。从 Audition 的 Help 菜单可以访问 Adobe Audition Help 和 Adobe Audition Support Center（Adobe Audition 支持中心）。

- **Adobe Forums**（Adobe 论坛）：在 forums.adobe.com 上可以对 Adobe 产品逐个问题进行讨论、提问和回答。从 Audition 的 Help 菜单可以访问 Audition 论坛。

- **Adobe TV**：tv.adobe.com 提供有关 Adobe 产品方面的联机视频资源，其中，有专家讲授和软件使用说明，它有一个 How To 频道，讲授怎样开始使用 Adobe 产品。

- **Adobe Design Center**（Adobe 设计中心）：www.adobe.com/designcenter 提供有关设计和设计问题的文章，集中展示顶级设计大师的作品和辅导材料等。

- **Adobe Developer Connection**：www.adobe.com/devnet/audition.html 提供有关 Adobe Audition 以及 Audition SDK 方面的技术文章、代码例子和操作视频。

- 教育资源：www.adobe.com/education 为讲授 Adobe 软件课程的教师提供宝贵的信息。从中可以查找各层次的教育解决方案，包括一些免费课程，这些课程用综合方法讲授 Adobe 软件，可用于备考 Adobe Certified Associate。

还可关注以下这些有用的链接。

- **Adobe Marketplace & Exchange**（Adobe 集市）：www.adobe.com/cfusion/exchange/ 这一中心资源提供查找工具、服务、扩展、代码例子等，以补充和扩展 Adobe 产品。
- **Adobe Audition CS6** 产品主页：www.adobe.com/products/audition。
- **Adobe Labs**（Adobe 实验室）：从 labs.adobe.com 可以访问尖端技术的早期构建项目以及论坛，在论坛上可以与构建该技术的 Adobe 开发团队和其他志趣相投的社区成员进行互动。
- **免费的音频内容**：购买的 Audition CS6 包含免费库，其中包含数千免税音乐循环、音效、音床等。选择 Help > Download Sound Effects and More，之后按照屏幕说明下载内容即可访问它们。

还可访问这个有用的站点：

Inside Sound（blogs.adobe.com/insidesound/）：Adobe Audio 博客。

Audition 与社会媒体

有关 Audition 最新的新闻和与相关活动，关注 Twitter 上的 Adobe Audition：twitter.com/#!/Audition。Twitter 内容，也可以从 Audition 的 Help 菜单访问。

在 Facebook 上也可以找到 Adobe Audition：www.facebook.com/AdobeAudition。也可以直接从 Audition 的 Help 菜单中访问该 Facebook 页面。

检查更新

Adobe 定期提供软件更新。通过 Adobe Updater 可以很容易地获得这些更新，只要具有因特网连接，并且是注册用户即可。

1. 选择 Audition 的 Help > Updates。Adobe Updater 会自动检查 Adobe 软件可以使用的更新。
2. 在 Adobe Updater 对话框内，选择想要安装的更新，之后单击 Download and Install Updates（下载和安装更新）安装它们。

目 录

第 1 课 音频接口

1.1 音频接口基础 ··· 2
1.2 Mac OS X 音频配置 ··· 3
1.3 Windows 配置 ··· 5
1.4 用 Audition（Mac 或 Windows）测试输入和输出 ········ 10
1.5 使用外置接口设备 ·· 11

第 2 课 Audition 环境

2.1 Audition 双重身份 ·· 16
2.2 Audition Workspace ··· 16
2.3 导航 ·· 24

第 3 课 基本编辑

3.1 打开要编辑的文件 ·· 36
3.2 创建选区用于编辑，改变其电平 ··························· 36
3.3 剪切、删除和粘贴音频区域 ································· 37
3.4 用多个剪贴板剪切和粘贴 ··································· 39
3.5 延长或缩短音乐选区 ··· 41
3.6 同时混音和粘贴 ··· 42
3.7 重复部分波形创建循环 ······································ 43
3.9 渐变区域，以减轻处理痕迹 ································· 44

第 4 课 信号处理

4.1 特效基础 ··· 48
4.2 使用 Effects Rack ·· 48
4.3 幅度和压缩特效 ··· 53
4.4 延迟和回响特效 ··· 61
4.5 滤波器和均衡特效 ·· 64

4.6　调制特效 ······ 68
　　4.7　噪音降低 / 恢复 ······ 71
　　4.8　混响特效 ······ 71
　　4.9　特殊效果 ······ 75
　　4.10　立体声场特效 ······ 80
　　4.11　时间和音高特效 ······ 82
　　4.12　第三方特效（VST 和 AU） ······ 83
　　4.13　使用 Effects 菜单 ······ 85
　　4.14　管理预设 ······ 90

第 5 课　音频恢复

　　5.1　关于音频恢复 ······ 94
　　5.2　减少"嘶嘶"声 ······ 94
　　5.3　减少"咔哒"声 ······ 96
　　5.4　减少噪音 ······ 97
　　5.5　消除人为杂音 ······ 98
　　5.6　另一种"咔嗒"声消除方法 ······ 100
　　5.7　创意消除 ······ 101

第 6 课　主控处理

　　6.1　主控处理基础 ······ 106
　　6.2　第 1 步：均衡 ······ 106
　　6.3　第 2 步：动态 ······ 107
　　6.4　第 3 步：临场感 ······ 108
　　6.5　第 4 步：立体声场 ······ 109
　　6.6　第 5 步："突出"鼓击打声、再应用修改 ······ 110

第 7 课　声音设计

　　7.1　关于声音设计 ······ 114
　　7.2　创建雨声 ······ 114
　　7.3　创建潺潺流水声 ······ 115
　　7.4　创建夜间昆虫声 ······ 116
　　7.5　创建外星人合唱声 ······ 116
　　7.6　创建科幻机械效果 ······ 118
　　7.7　创建外星无人机飞过的声音 ······ 120

第 8 课　创建和录制文件

- 8.1　录音到 Waveform editor …………………………………………………… 124
- 8.2　录音到 Multitrack editor …………………………………………………… 126
- 8.3　拖放到 Audition Editor …………………………………………………… 128
- 8.4　从音频 CD 导入音轨 ……………………………………………………… 129
- 8.5　保存模板 …………………………………………………………………… 130

第 9 课　Multitrack Editor

- 9.1　关于多轨创作 ……………………………………………………………… 134
- 9.2　Multitrack Editor 与 Waveform Editor 集成 ……………………………… 134
- 9.3　循环播放 …………………………………………………………………… 136
- 9.4　声轨控制 …………………………………………………………………… 136
- 9.5　Multitrack Editor 内的声道映射 …………………………………………… 145
- 9.6　侧链特效 …………………………………………………………………… 146

第 10 课　多声轨调音台视图

- 10.1　Mixer 视图基础 …………………………………………………………… 152

第 11 课　编辑剪辑

- 11.1　用交叉渐变创建 DJ 风格的连续音乐混音 ……………………………… 160
- 11.2　把一套剪辑混音或导出为单个文件 ……………………………………… 162
- 11.3　长度编辑 …………………………………………………………………… 163
- 11.4　剪辑编辑：拆分、修剪、调整 …………………………………………… 166
- 11.5　用循环扩展剪辑 …………………………………………………………… 169

第 12 课　用音库创建音乐

- 12.1　关于音库 …………………………………………………………………… 174
- 12.2　概述 ………………………………………………………………………… 174
- 12.3　建立节奏轨 ………………………………………………………………… 176
- 12.4　添加打击乐 ………………………………………………………………… 177
- 12.5　添加旋律元素 ……………………………………………………………… 178
- 12.6　使用具有不同音调和节奏的循环 ………………………………………… 178
- 12.7　添加处理 …………………………………………………………………… 180

第 13 课　MultiTrack Editor 内录音

13.1　准备录音到声轨 ·· 184
13.2　配置节拍器 ·· 185
13.3　录音部分声轨 ··· 186
13.4　录音附加部分（加录） ·· 187
13.5　在错误上"插录" ··· 187
13.6　符合录音 ··· 188

第 14 课　自动化

14.1　关于自动化 ·· 194
14.2　剪辑自动化 ·· 194
14.3　声轨自动化 ·· 199

第 15 课　调音

15.1　关于调音 ··· 210
15.2　测试声学效果 ··· 210
15.3　调音过程 ··· 212
15.4　导出曲子的立体声混音 ·· 227
15.5　刻录曲子的音频 CD ·· 228

第 16 课　为视频配置音频

16.1　导入视频 ··· 232
16.2　使用标记创建击打点 ·· 232
16.3　构造声轨 ··· 234
16.4　在标记定位点添加击打点 ··· 236
16.5　自动语音对齐 ··· 238
16.6　Audition 与 Adobe Premiere Pro 集成 ······················ 240

附录：Audition CS6 面板参考 ·· 242

第 1 课 音频接口

课程概述

本课将介绍怎样执行以下操作:

- 配置 Macintosh 计算机的板载音频供 Audition 使用;
- 为项目选择合适的取样速率;
- 配置 Windows 计算机的板载音频供 Audition 使用;
- 配置 Windows 音频接口,无论是运行 Windows XP(Service Pack 3)还是 Windows 7(Service Pack 1,32 位或 64 位);
- 在 Macintosh 或 Windows 计算机上配置 Audition;
- 测试配置,确保所有连接正确。

完成本课大约需要 45 分钟。本课没有音频课程文件,因为需要自己录制文件,以测试接口连接。

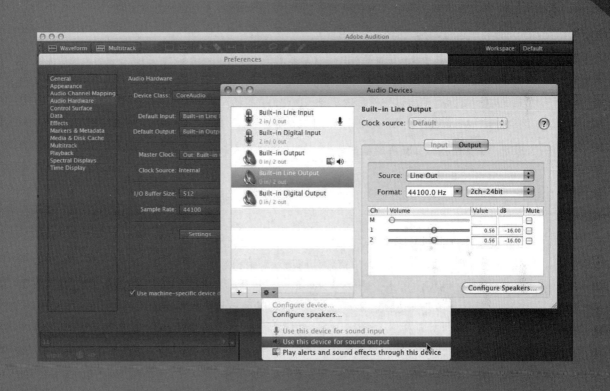

图 1-1　在使用 Audition 之前，需要配置计算机和音频系统，使其能与该程序一起运行。本课将介绍 Mac 和 Windows 计算机的音频接口

1

1.1 音频接口基础

音频录制到计算机，需要把音频信号转换为计算机和 Audition 可以识别的数字数据。类似地，回放则要求把数字数据转回模拟音频，这样人们就可以听到它。执行这些转换的设备内置于计算机中时通常被称作声卡，而是外部硬件时则被称作音频接口。二者均包含模数（A/D）和数模（D/A）转换器。此外，软件驱动程序也处理计算机音频硬件之间的通信。

本课集中介绍计算机的板载音频功能，因为音频接口设备中的一些概念变得更加复杂（性能更高）。请注意，音频接口设备的品牌和型号有很多，这里不可能给出一个通用的选择。因此，本课多个补充内容将解释音频接口设备的特性，以提供重要的背景信息。

本书有几课分为 Macintosh 和 Windows 计算机版本。如果读者使用 Mac，则不需要阅读与 Windows 相关的课程；反之亦然。然而，所有读者都应该阅读补充内容，因为其中介绍的信息均适用于两个平台。

为了充分利用这些课程，需要以下内容。

- 音源：如带 1/8 英寸输出接口的 MP3 或 CD 播放器（或者其他设备，它们用合适的适配器提供 1/8 英寸输出接口）。笔记本计算机可能具有内置麦克风，但建议使用线路电平设备，课程中将会提到这类输入设备。也可以使用 USB 麦克风，它们直接插入到计算机的 USB 端口；然而，请注意，当它们与 Windows 计算机一起用作类别兼容设备时可能导致显著的时延，本课稍后会提到。
- 带有 1/8 英寸公 - 公插头的插线电缆，用于连接音源和计算机的音频输入插孔。
- 用于监听的计算机内置扬声器，或者带有 1/8 英寸立体声插头（适于插入计算机立体声输出）的耳塞/耳机。如果有合适的电缆，那么也可以把输出输送到监视系统。

> **常见音频接口连接器**
>
> 以下是计算机和音频接口中最常见的输入和输出连接器。
>
> - 卡侬（XLR）插座：与麦克风和其他平衡线路信号兼容。平衡线路使用三根导线，这种设计能够把低电平信号传输时的嗡嗡声和噪声拾取降到最低。
> - 1/4 英寸听筒插座：这种插座在乐器和很多专业音频装置中很常见。这只插座能够处理平衡和非平衡线路输入；平衡线路输入也能够处理非平衡线路输入。耳机插座也使用 1/4 英寸听筒插座。
> - 组合插座：最近的一种设计，组合插座能够接收卡侬或 1/4 英寸听筒插头。
> - 莲花（RCA）插座：常见于消费类装置中。一些 DJ 音频接口和视频设备中也使用 RAC 插座。
> - 1/8 英寸微型插座：这种插座常用在板载计算机音频中，但在外置接口设备中很少使用（为 MP3 播放器和类似消费类设备提供接口的设备除外）。1/8 英寸微型接口有时也提供耳机输出。

- S/PDIF（Sony/Philips Digital Interconnect Format，索尼/飞利浦数字互连格式）：这种消费类数字接口通常使用莲花插座，但也可以使用光连接器和 XLR（但很少）。
- AES/EBU（Audio Engineering Society/European Broadcast Union，音频工程师协会/欧洲广播联盟）：这是专业级数字接口，使用 XLR 连接器。
- ADAT（Alesis Digital Audio Tape，Alesis 数字音频带）光接口：这种光连接器带 8 通道数字音频。常与一些接口一起使用，扩展接口的输入。例如，如果用户的接口设备缺少足够的麦克风输入，但有一个 ADAT 输入，则可以使用 8 通道麦克风前置放大器，把它们的输出发送到 ADAT 连接器。这样，就可以很容易地向现有接口添加 8 路麦克风输入。

1.2 Mac OS X 音频配置

本课将介绍如何配置 Audition，使其使用 Macintosh 的输入和输出。Apple 从 OS X 开始标准化 Macintosh 系列计算机的 Core Audio（核心音频）驱动程序；运行早期操作系统的 Macs 与 Audition 不兼容。

1. 用 1/8 英寸接插线把音源连接到 Mac 的 1/8 英寸线路输入插座。如果没有使用内置扬声器，可把耳塞/耳机或者监视系统输入插到 Mac 的线路电平输出或者耳机插座。

2. 打开 Audition，选择 Audition > Preferences（首选项）> Audio Hardware（音频硬件）。

3. 不要修改 Device Class or Master Clock（设备类别或主时钟）选项，因为其默认值是正确的。Default Input（默认输入）菜单列出了所有的可用音频输入。选择 Built-In Line Input（内置线路输入）。

4. Default Output（默认输出）下拉菜单列出了所有的可用音频输出。如果使用内置扬声器，则选择 Built-In Output（内置输出）；如果使用线路电平输出，则选择 Built-In Line Output（内置线路输出）。

5. I/O Buffer Size（I/O 缓冲大小）决定系统时延，更多信息参阅补充内容"关于时延（基于计算机的延时）"。较低的值导致通过系统的延迟小，而较高的值则能增加其稳定性。其值设置为 512 是一个很好的折中。

6. Sample Rate（取样速率）下拉菜单列出了所有的可用取样速率。对大多数 Macs 来说，其选择包括 44100、48000、88200 和 96000kHz；选择 44100kHz，这是 CD 标准（理论上来说，较高的取样速率有利于提高保真度，但差异非常细微）。Windows 计算机和外置音频接口通常提供更宽的取样速率选择。

7. 单击 Settings（设置），打开 Mac OS Audio/MIDI Setup 对话框，之后单击 Built-In Line Input，如图 1-2 所示。

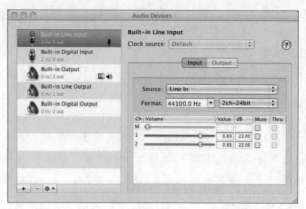

图1-2

> **Au** 注意：与 Mac System Preferences 下的 Sound 配置相比较，从 Audition 的 Settings 按钮（Preferences > Audio Hardware）打开的 Audio/MIDI Setup，则提供额外的电平控制、静音输入选项，并且能够单击任一个输入或输出，以检查其特性。

这些设置将模拟 Preferences 中的设置。例如，如果选择了 44.1kHz 取样速率，这将作为取样速率显示在 Format（格式）下。

8 另一个格式字段指定 Bit Resolution（位分辨率）；选择 2 通道，24 位。

9 所有 Mac OS X 音频相关的参数现在已经设置完成。关闭 Audio Devices（音频设备）对话框，单击 Audition Preferences 对话框中的 OK 按钮。

10 选择 Audition > Preferences > Audio Channel Mapping（音频通道映射）。这使 Audition 的通道与硬件输入和输出关联起来。例如，Audition 的 1（L）通道将被映射到 Built-in Output 1。单击 OK 按钮，关闭这个对话框，如图 1-3 所示。

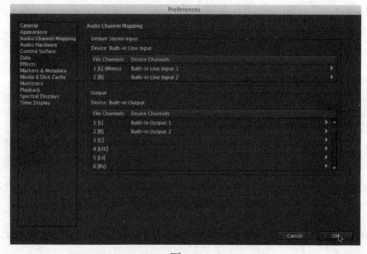

图1-3

转到"用 Audition 测试输入和输出（Mac 或 Windows）"。

> **Au** **注意**：映射的默认设置很少需要改变；然而，如果所给文件的左右通道意外颠倒了，则需要重新映射：把 Audition 的 1（L）通道映射到 Built-in Output 2，这将连接到实际的右通道输出。

关于时延（基于计算机的延时）

时延发生在模拟到数字，以及数字到模拟的转换过程中，也发生在计算机中——即使功能再强大的处理器每秒也只能做数百万次的计算，有时还不能保持。因此，计算机把一些输入音频存储在缓冲区中，缓冲区就像音频输入信号的储蓄账户。当计算机忙于其他事务而错过处理一些输入音频时，它可以从缓冲区中"取款"。

缓冲区越大（以取样数或毫秒为单位测量），计算机用尽所需音频数据的可能性就越小。但大缓冲区也意味着输入信号被计算机处理之前将被转移较长的时间。因此，听来自计算机的音频时会觉得它比输入信号延迟。例如，在监听演唱时，耳机中听到的会延迟于演唱的，这可能会分散监听者的注意力。降低 Sample Buffer（取样缓冲区）值可以把延迟降到最低，但其代价是系统的稳定性（低延迟时可能会听到咔哒声或爆音）。

位分辨率

位分辨率表示模数转换器测量输入信号的精度。就像图像的像素一样：同样尺寸的图像像素越多，画面中看到的细节就越多。

CD 使用 16 位分辨率，这意味着音频电压精度定义大约为 1/65，536。20 位或 24 位分辨率提供更高的精度，但随着取样速率的提高，较高的位分辨率需要更多的存储空间：如果采用同样的取样速率，24 位文件要比 16 位文件大 50%。与较高的取样速率不同，很少人对 24 位录音听起来比 16 位录音效果更好有不同意见。

录音时，在考虑存储空间、易用性和保真度等因素后，常用的折中方法是采用 44.1kHz、24 位分辨率。

1.3 Windows 配置

与较新的 Macs 不同，Windows 系统通常有几种驱动程序：为保持向后兼容而遗留下来的驱动程序（主要是 MME 和 DirectSound），以及高性能的驱动程序（WDM/KS，这不同于另一类称作

WDM 的驱动程序）。然而，对于 Windows 音乐应用程序，最流行的高性能音频驱动程序是 ASIO（Advanced Stream Input/Output，高级流输入/输出），它由软件开发商 Steinberg 创建。实际上，所有专业音频接口设备都包含 ASIO 驱动程序，很多包含 WDM/KS 驱动程序。

遗憾的是，ASIO 不是 Windows 操作系统的一部分，因此，这些课程中将使用 MME（Multimedia Extensions，多媒体扩展）协议。虽然其延时相当高，但比较稳定，又可预见。经验丰富的计算机用户可以下载通用的 ASIO 驱动程序 ASIO4ALL，并且可以从 www.asio4all.com 免费下载。这实际上是为具有内置声音芯片的笔记本电脑用户提供的 ASIO 驱动程序。虽然现在将使用 MME，但是，如果读者拥有专业音频接口设备，那么可使用其提供的 ASIO 或 WDM/KS 驱动程序，或者也可以使用 ASIO4ALL。

1 Windows 主板通常具有 1/8 英寸麦克风和线路输入。通过 1/8 英寸接插线将音源连接到计算机的 1/8 英寸线路输入插座。

2 不使用内置扬声器时，把耳塞/耳机或者监听系统输入插入到计算机的线路电平输出。

3 转到描述用户所用操作系统那部分。

> **Au** 提示：如果有麦克风输入，而又没有使用它，要确保它未被选择，或其音量调节器在底部，以防其产生噪声。

Mac与Windows上的Audition比较

在Mac上还是在Windows上使用Audition一度曾成为热门话题，但随着时间的流逝，操作系统以及其相关的硬件变得更相似。一旦打开Audition，无论做什么用，在这两个平台上的操作完全相同。

每个平台均有其优点和限制。Mac处理音频更透明，避免了Windows上的多种驱动程序。然而，独立基准测试表明，在所有其他因素相同的情况下，Windows 7对音频项目的处理能力比OS X更强。但实际上，以当今的计算机能力，这种情况就好比说一辆时速可达270 mph的汽车比最高时速只有250 mph的汽车动力更强一样——而驾驶速度可能不会超过90 mph。

总之，选择Mac还是Windows程序来完成工作，总是会导致哪个平台更好的争论。实际上，这两种平台都完全能够达到要求。每个平台都能很好地运行Audition。

1.3.1 Windows 7（32 位或 64 位）配置

下面说明怎样配置 Audition，以使用 Windows 7 机器的输入和输出。

1 在 Windows 中，选择启动＞控制面板，之后在控制面板内双击声音图标。

2 选择"播放"选项卡。根据计算机输出插孔插入的对象不同来选择,单击扬声器或耳机。单击合适的选项之后,单击设为默认值按钮,使其成为默认音频输出,如图1-4所示。

3 选择"声音"对话框的"录制"选项卡。

> **Au** | 提示:单击"声音播放"对话框的属性,打开一个对话框,选择其中的"级别"选项卡,可以调整音量和平衡,也可以使输出静音。

> **Au** | 提示:单击"声音录制"对话框的属性,打开一个对话框,选择其中的"级别"选项卡,可以调整音量和平衡,也可以使输入静音。

4 单击"线路输入",之后单击"设为默认值",如图1-5所示。选择"声音"选项卡,"声音方案"选择"无声"——在处理音频时听到系统声音会分散注意力,单击"确定"按钮。

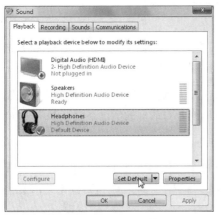
图1-4

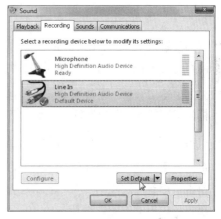
图1-5

1.3.2 Windows XP 设置

下面说明怎样配置 Audition,以使用 Windows XP 机器的输入和输出。请注意,大多数音乐程序不再推荐使用 Windows XP,因为 Windows 7 在处理音频、内存管理和硬盘方面做了一些改进。

1 在 Windows 中,选择开始 > 控制面板,之后在控制面板内双击"声音"和"音频设备"图标。

2 选择"音频"选项卡(如图1-6所示),分别从"声音播放默认设备"和"声音录制默认设备"下拉列表内选择想要的输入和输出设备。

> **Au** | 提示:如果有麦克风输入,而又没有使用它,要确保它未被选择,或其音量调节器在底部,以防其产生噪声。

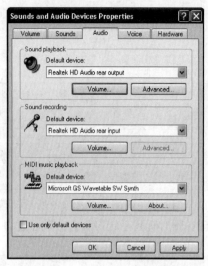

图1-6

3 要调整输入音量,可单击声音录制部分的"音量"按钮。这会显示出一个小调音台,选择"立体声混合选择"复选框,使用相关的音量控制器调整输入电平。

4 要调整输出音量,可单击"音量"选项卡,用主音量控制器可以调整音量。选择"把音量图标放置到任务栏"复选框,以便在不打开任何窗口或者对话框的情况下就能够调整输出音频。

5 单击"声音"对话框的"录制"选项卡。

6 单击想要的输入(对于笔记本计算机,这里常常显示立体声混音),之后单击"设为默认值"。单击"声音"选项卡,"声音方案"选择"无声"——在处理音频时听到系统声音会分散注意力。单击"确定"按钮。

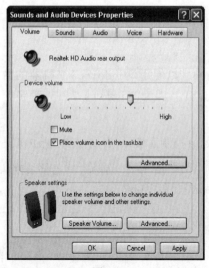

图1-7

1.3.3 Windows 音频下的 Audition 设置

现在，计算机的音频输入和输出已经正确配置，接下来需要对 Audition 中的设置做一些配置。

1. 打开 Audition，选择 Edit（编辑）> Preferences（首选项）> Audio Hardware（音频硬件）。

2. 从 Device Class（设备类型）下拉列表内选择 MME。

3. 从 Default Input（默认输入）下拉列表内选择前面指定的默认输入设备（Line In，线路输入）；从 Default Output（默认输出）下拉列表内选择前面指定的默认输出设备（Speaker 或 Headphones，扬声器或耳机）。不要改变 Master Clock（主时钟）首选项。

4. Latency（延迟）决定通过计算机的时延。低值导致通过计算机产生的时延较低，而高值会增加其稳定性。对大多数计算机而言，200ms 的值是"安全的"。

5. Sample Rate（取样速率）下拉列表会列出所有的可用取样速率。大多数 Windows 内置音频芯片提供很宽的取样速率，常常为 6000Hz～192000Hz。选择 44100Hz（理论上，较高的取样速率能够改善保真度，但很少人能够听出其差别）。外置音频接口设备提供的选项通常更少，它们主要用于专业音频和视频项目。选择 Sample Rate 之后，单击 OK 按钮。

6. 选择 Edit > Preferences > Audio Channel Mapping（音频通道映射），把 Audition 的通道与硬件输入和输出关联起来。例如，Audition 的 1（L）听到将被映射到 Line 1（线路 1）。单击 OK 按钮，关闭该对话框。

常用取样速率

不同的应用通常选择不同的取样速率。下面列出专业音频中最常用的取样速率：

- 32000（32kHz），通常用于数字广播和卫星传输；
- 44100（44.1kHz），这种取样速率通常用于 CD 和大多数消费类数码音频设备；
- 48000（48kHz），这是广播视频中最常用的取样速率；
- 88200（88.2kHz），一些工程师声称这样的声音比 44.1kHz 的更好，但很少用到；
- 96000（96kHz），有时用在 DVD 和其他高端音频录制处理中；
- 176400 和 192000（176.4kHz 和 192kHz），这些超高取样速率产生的文件非常大，会给计算机造成压力，而对音频却没有带来明显的改善。

Au 注意：通道映射的默认设置很少需要改变。然而，有另外一种情况，例如，当所给文件的左右声道意外翻转时，则需要重新映射：把 Audition 的 1（L）通道映射到 Built-in Output 2，这样就连接到正确的实际输出。

1.4 用 Audition（Mac 或 Windows）测试输入和输出

因为在前面的课程中已经指定了默认输入和输出，所以 Audition 默认将使用这些设备进行录音和播放。现在测试这些连接，以确保输入和输出配置正确。

1 选择 File（文件）> New（新建）> Audio File（音频文件），在 Waveform Editor 内创建新的文件，打开一个对话框。

2 命名该文件，"取样速率"默认设置为 Preferences 内选择的值。

3 选择通道数。"通道数"默认为 Preferences 内指定的值。如果选择 Mono（单声道），则只有输入通道对中的第一个通道被录音。

4 位深度表示项目的内部位深度，而不是接口设备转换器的位分辨率。这个分辨率用于计算音量、特效等之类的变化，因此，选择最高分辨率，也就是 32（float，浮点）。

5 单击 OK 按钮，关闭该对话框，如图 1-8 所示。

6 单击 Transport Record（传输录音）按钮，之后开始从音源播放。如果所有链接定义和所有电平设置正确，就会在 Waveform Editor 窗口内看到波形绘制。对音频录音几秒时间。

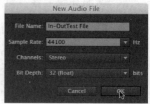

图 1-8

7 单击 Transport（传输）中的 Move Playhead to Previous（把播放头移到前一位置）按钮，或者把播放头（也称作当前时间指示器，CTI）拖回到该文件的开始位置。单击 Play（播放），在选择的输出设备（内置扬声器、耳塞、耳机或者监听系统）中就应该能够听到刚录制的内容。单击 Transport Stop（传输停止）按钮，结束播放。

8 现在，在 Multitrack Editor 内测试录音和播放，选择 File > New > Multitrack session（多轨合成项目），打开一个对话框。

9 命名该文件，Template（模板）选择 None（无），"取样速率"应该默认设置为 Preferences 内选择的值。

10 像使用 Waveform Editor 一样，选择最高分辨率 32（float，浮点），之后从 Master Track（主轨）中选择输出通道数（Stereo，立体声），如图 1-9 所示。

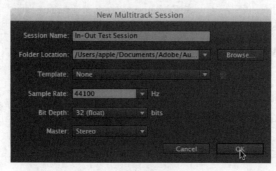

图 1-9

11 单击 OK 按钮，关闭该对话框。

12 单击 R（Record，录音）按钮，为轨道指定音源。开始播放音源；该通道的电平表应指示信号电平。请注意，该输入将自动连接到默认输入；然而，如果单击输入字段的右箭头，则可以为单声道轨道选择一个输入，如果用户有多个输入音频接口，想选择默认设置之外的一个输入，则可以打开 Preferences 下的硬件部分，如图 1-10 所示。

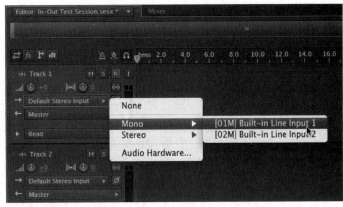

图1-10

13 单击 Transport Record 按钮。如果所有连接定义和所有电平设置正确，则会在 Multitrack Editor 窗口内看到波形绘制。录制几秒音频。

14 单击 Transport Move Playhead to Previous 按钮，或者把播放头（CTI）拖回到该文件的开始。单击 Play（播放），在选择的输出设备（内置扬声器、耳塞、耳机或者监听系统）内就应该听到刚录制的内容。单击 Transport Stop 按钮，结束播放。

1.5 使用外置接口设备

这里不可能提供练习，因为笔者无法知道读者使用什么接口设备。然而，在使用外置接口设备时应注意以下几点。

- 由于专业接口设备的功能通常超出内置音频提供的功能，因此有其自己的控制面板，用于信号路由选择、电平控制等。
- 接口设备通常有多套立体声输入和输出。与计算机的内置声音功能相比，在选择默认输入和输出时有更多的选择。
- 使用的接口设备提供 USB 2.0 和 FireWire（火线）连接时，应在大量的项目上试试这两种连接，以确定其中一种连接是否比另一种连接效果更好。
- Windows USB 接口设备可以类别兼容，这意味着它们不需要自定的驱动程序。然而，如果想要接口设备发挥最大功能，带来最低延迟，则应始终选择自定的 ASIO 或 WDM 驱动程序。

- 在 Windows 计算机上，永远不要使用"仿真"驱动程序，如"ASIO（emulated）"。在所有可能的驱动程序中这些驱动程序产生的性能最糟糕。

- 一些接口设备提供所谓的零延迟监听功能。这意味着输入可以直接与输出混音，混音通常由屏幕上显示的一个小应用程序控制，这样可以绕过由于通过计算机而导致的任何延迟。

- 使用 ASIO 接口设备时，Audition 默认会独占所有声音功能。要在运行的其他应用程序中访问 ASIO 接口设备，可在 Audition 的 Preferences > Audio Hardware 对话框内选择"Release ASIO driver in background（在后台时释放 ASIO 驱动程序）"复选框。让另一个应用程序成为焦点就可以使它使用 ASIO 接口，除非 Audition 正在录音。

音频接口/计算机连接

外置音频接口设备可以使用以下几种方法与计算机连接。

- USB：USB 2.0 能够把多达几十个音频通道汇聚到接口设备与计算机 USB 端口之间的单根连接电缆上。USB 1.1 接口也可用于要求较低的应用程序，通常可以汇聚 6 个通道，使它们适用于环绕立体声。类别兼容接口设备即插即用，但大多数专业接口设备使用专门的驱动程序，以提高速度和效率。

- FireWire：与 USB 一样，它也可以用电缆将接口设备连接到计算机，但其连接器的配置与 USB 不同。FireWire 虽然常用，但由于多种原因已日渐失色，这多少与 USB 有点关系——很多笔记本计算机不再提供 FireWire 端口，大多数音频接口设备需要专用的 FireWire 芯片组，在计算机能力还不够强大的从前，FireWire 曾经具有的性能优势显得更加重要。一些音频接口同时提供 FireWire 和 USB 2.0。

- PCI 卡：这种卡直接插入到计算机的主板上，向计算机提供最直接的通路。然而，这种选择很少用，因为 USB 和 FireWire 更方便——不需要实际打开计算机装卡，而且性能也没有任何降低。

- ExpressCard：这适用于插入到带有 ExpressCard 槽的笔记本计算机，但这种卡也逐渐被 USB 或 FireWire 接口所淘汰。

- Thunderbolt：这种协议在计算机中刚出现，它通过电缆传输数据。不过，在本书写作时，还没有多少 Thunderbolt 兼容的接口可用。然而，Thunderbolt 承诺提供 PCI 一样的性能，并与现有音频接口和专用 Thunderbolt 接口兼容。

复习

复习题

1 Mac 和 Windows 最流行的驱动程序协议有哪些？
2 使用基于计算机的音频有哪些不可避免的缺点？
3 怎样把延迟降到最低？
4 高取样速率和高位分辨率有哪些优点和缺点？
5 虽然很多外置音频接口设备提供 ASIO 驱动程序，但 Windows 操作系统不提供。使用笔记本计算机声音芯片时怎样使用 ASIO？

复习题答案

1 用于 Mac 的 Core Audio 和用于 Windows 的 ASIO 是专业音频中最流行的驱动程序协议。
2 系统延迟导致输出和正在录制的输入之间产生时间延迟。
3 改变取样缓冲区的大小可以改变时延。要把时延降到最低，应把缓冲区大小降到尽可能小，保持与音频一致，而又不会产生咔哒声和爆音。
4 虽然高取样速率和位分辨率可能产生更好的音频品质，但创建的音频文件会更大，使计算机的负载更重。
5 免费的驱动程序软件 ASIO4ALL 可为还没有设计 ASIO 兼容驱动程序的音频硬件提供 ASIO 驱动程序。

第2课 Audition环境

课程概述

本课将介绍怎样执行以下操作：

- 针对具体的工作流创建自定义工作空间；
- 组织面板和框架，以获得最佳工作流；
- 使用 Media Browser（媒体浏览器）在计算机上查找文件；
- 使用 Media Browser 的 Playback Preview（播放预览）功能在载入文件前先听其内容；
- 为常用文件夹创建快捷方式；
- 在 Waveform Editor 内导航到文件指定部分，或者在 Multitrack Editor 内导航到 Session 的指定部分；
- 使用标记创建点，这样就可以在 Waveform Editor 内或 Multitrack Editor 的 Session 内立即跳转到这些点；
- 使用缩放聚焦 Waveform Editor 或 Multitrack Editor 内的指定部分。

完成本课大约需要 60 分钟。需要把包含项目例子的 Lesson02 文件夹复制到硬盘上为这些项目创建的 Lessons 文件夹内。请记住，不必关心对这些文件的修改，因为可以随时从本书光盘复制，把它们恢复到原来的版本。

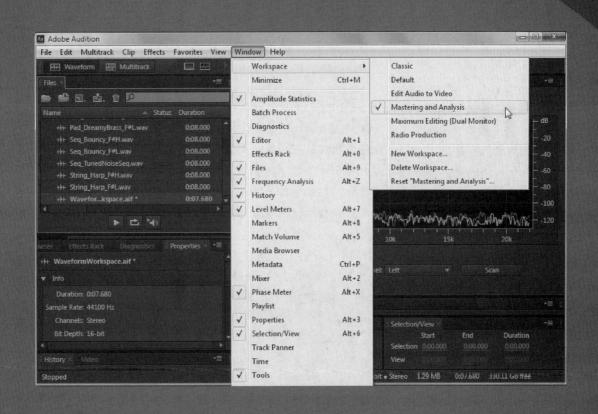

图 2-1 选择某些窗口或者组织窗口,以及用 Audition 的 Waveform Editor 和 Multitrack Editor 选择各种导航方法,可以创建自定义工作空间

2.1 Audition 双重身份

Audition 独特的一面是它在单个软件内组合两个程序的功能：

- Waveform Editor，能够执行非常精细而复杂的编辑操作；
- Multitrack Editor，用于创建多轨音乐作品。

此外，这两部分还相互关联，音频可以自由地在两个环境中移动。Multitrack Editor 内的音频可以传输到 Waveform Editor 进行详细编辑后再传回。可以在 Waveform Editor 内调整文件，先完成多轨项目的基础工作。

两个编辑器均具有高度可定制的工作空间，这样，可以针对 Audition 的不同用途——不只是编辑和多轨创作，还包括为视频编辑音频，音库开发、音频恢复、音效创建，甚至是取证——优化工作空间。这一课集中介绍 Waveform Editor，但 Multitrack Editor 内的操作与此类似，在很多情况下完全相同。

编辑/多轨创作连接

传统的多轨录音程序和数字音频编辑程序是独立的，并针对它们具体的任务进行优化（事实上，Audition 最初只是一个数字音频编辑器，没有任何多轨创作功能）。这两类程序本质上差异很大：多轨录音器有大量的轨道，甚至可能超过 100 个，因此需要特效把 CPU 消耗降到最低（因为如此多的轨道将包含特效），并且，混音和自动化都非常重要；数字音频编辑器处理的轨道有限——通常只是立体声音频，不需要混音，往往让"主控处理品质"特效使用大量的 CPU 资源。

Audition 令人感兴趣的地方是：它不只是把两个孤立的程序合到一起，而是把它们集成起来。多轨录音时常常需要在声轨上执行精细的编辑，这通常需要导出文件，在另一个程序内打开、编辑它，之后再把它导入回多轨录制软件。使用 Audition，只需单击 Waveform Editor，就可以载入和使用 Multitrack Editor 内的所有轨道。导出 Multitrack Session 混音时，也会自动装载到 Waveform Editor，这样就能够控制它，将它保存为 MP3 文件（或者其他因特网使用的格式），甚至还可以把它刻录到音频 CD。

在两个环境间，这样流畅的移动改善了工作流程，而其另一个优点是，两部分具有类似的用户界面，因此不必学习两个单独的程序。

2.2 Audition Workspace

Audition 的工作空间由多个窗口组成，它们与其他 Adobe 视频和图形应用程序的一致，因此用户不需要学习多种用户界面。选择工作空间由哪些窗口组成，并且可以随时添加或删除它们。

例如，在不处理视频项目的音频时就不需要视频窗口，但是，如果为视频项目创建音轨，则需要视频窗口。创建多轨项目时，可能需要打开 Media Browser，以定位想要使用的文件。但在混音时，则可以关闭 Media Browser，为插入其他窗口腾出空间。另外，也可以把具体的窗口配置保存为工作空间。

一旦窗口进入工作空间，它们就被组织为框架和面板。

2.2.1 框架和面板

框架和面板是工作空间内的元素，用户可以重新排列它们，以满足特定的需要。

1 打开 Audition，导航到 Lesson02 文件夹，打开 WaveformWorkspace.aif 文件。

2 选择 Window（窗口）> Workspace > Classic（经典）。

3 为了确保该工作空间使用存储的版本，选择 Window > Workspace > Reset Classic（复位经典工作空间），如图 2-2 所示。

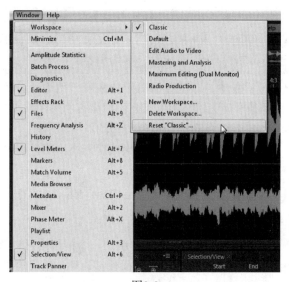

图2-2

> **注意**：Audition 打开时，将打开它上一次使用过的工作空间。用户可以随意修改工作空间，但总能将它恢复到创建（稍后将介绍）时的原始版本：选择 Window > Workspace > Reset [工作空间名]。

4 打开的对话框将询问是否想要把 Classic 复位到其原始布局，单击 Yes 按钮。

5 单击波形，它位于该波形的 Editor 面板内。在面板内单击时，黄色线勾勒出该面板的轮廓。

6 如果想看到更大的波形 Editor 面板，单击面板的左侧黄线，向左拖动即可使该面板变宽，如图 2-3 所示。

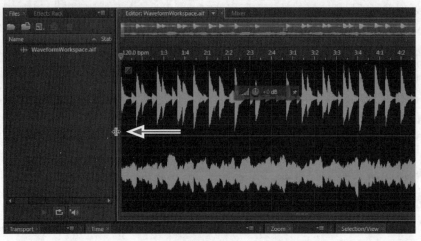

图2-3

> **Au** 注意：面板的上、下、左和（或）右均有分隔线。把鼠标悬停在这些线（之一）的上方时，如果显示出分隔图标，则可以单击并拖动，以调整面板的尺寸。也可以单击工作空间的任何一边并拖动，来调整整个工作空间大小。

7 单击面板的底线并向下拖动，即可增加面板的高度。然而，这可能导致波形下方的面板消失，否则它会变得很窄而无法使用。因此，把面板的底线恢复到其原来所在位置，之后重新定义工作空间。每个面板靠近其顶部位置均有一个选项卡。该选项卡右边部分有一个 Close（关闭）框，用于关闭该面板（如果以后需要，那么可以从 Windows 菜单中重新打开它）。

8 Selection/View（选择/视图）面板现在很可能不需要，因此，可单击其 Close 框，留下更多空间。请注意，Zoom（缩放面板）怎样扩展占用该空间。

每个面板均放在一个框架内。将几个面板分组到一个框架内可以节省空间，这将创建出面板集，其顶部有一些选项卡，用于把指定的面板打开到该框架的"前面"。

9 位于面板选项卡左边部分的是一个抓手，单击 Time 面板的抓手，并把它拖放到旁边 Zoom 面板选项卡上。这时包含该选项卡的条带变为蓝色，指出这是可以放置面板的"放置区"，如图 2-4 所示。

图2-4

10 释放鼠标按钮；Time 和 Zoom 面板现在位于选项卡式的框架内。

11 单击 Transport 面板的抓手，把它拖放到已经具有 Time 和 Zoom 选项卡的蓝色放置区条带上。现在，Zoom、Transport 和 Time 面板均位于选项卡式框架内，如图 2-5 所示。

图2-5

12 单击 Zoom 选项卡，之后单击 Time 选项卡，再单击 Transport 选项卡。请注意，原来的双行按钮现在变为单行，这为增加 Editor 面板的高度腾出更多空间。

13 当显示出 Transport 选项卡时，在 Editor 面板内单击，再单击其底部的黄色线，并向下拖动，直到 Transport 面板的高度刚好显示出所有按钮为止。单击 Time 选项卡，之后单击 Zoom 选项卡，注意，它们的大小也会根据空间的变化得到调整。

14 为了获得更多空间，把 Levels 面板向 Audition Workspace 的左边移动。单击 Levels 面板抓手，把它拖到 Audition Workspace 的左边缘，如图 2-6 所示。

图2-6

15 现在，可以进一步向下拖动 Editor 面板的底部。

> **注意**：对于包含多个选项卡的窄框架，选项卡的 Close 框可能不可见。这时，通过靠近框架右上角的框架下拉菜单，也可以关闭选项卡。

> **注意**：在选项卡上单击并拖动，可以改变其在其他选项卡中的位置。

> **Au** 注意：在 Audition Workspace 的左、右、底和顶部边缘有三个绿色的拖放区。这些不同于蓝色放置区，因为放进这些绿色放置区的任何面板都会扩展到主窗口的整个宽度或高度。

2.2.2 添加新面板

到目前为止，已经重新组织了工作空间内的现有面板。然而，用户还可以向框架添加新面板。

1 目前，Files 和 Effects Rack（特效架）面板位于单个框架内。这个空间方便放置 Media Browser 面板，因此，可将它添加到该框架中。

2 单击该框架内的面板，如 Files。

3 选择 Window > Media Browser，Media Browser 就被添加到该框架，如图 2-7 所示。

然而，由于该框架较窄，因此无法看到所有的选项卡。出现这种情况时，Audition 将在框架的上方添加滚动条。

4 单击该滚动条，把它左右拖动，即可显示出各个选项卡，如图 2-8 所示。

图2-7

图2-8

2.2.3 把面板和框架拖放到面板放置区

单击面板抓手并把它拖放到另一个面板上，显示出蓝色"放置区"，该区域指示该面板可以放置的位置。主要的放置区共有五个。如果面板放置区位于面板的中央，把面板放置到那里相当于把它与这些选项卡一起放置到栏内。然而，如果面板放置区显示栏带有斜面边缘，那么该框架将放置在显示栏所在位置，并推走面板，腾出空间。

> **Au** 注意：如果鼠标带有滚轮，也可以把它悬停在框架选项卡上，使用鼠标滚轮切换选项卡。

带有 Media Browser、Effects Rack 和 Files 的框架看似不必那么高，底部的空间实际上没有必要。这是放置 Time 面板的好位置。

1. 单击 Time 面板抓手，让它朝着 Effects Rack 放置。当它经过 Effects Rack 面板底部上方时，会看到带有斜面边缘的蓝条，如图 2-9 所示。

图2-9

也可以把框架拖放到放置区；框架抓手位于框架的右上角。假若想把 Time 面板放置在带有 Media Browser、Effects Rack 和 Files 面板的框架上方，则可以把 Time 面板拖放到该框架的上部斜面栏内，但还有另一种方法。两种方法不存在孰优孰劣，但用户可能更喜欢其中的一种工作流。

2. 单击该框架的抓手，把它拖放到 Time 面板底部栏内，如图 2-10 所示。

图2-10

2.2 Audition Workspace 21

2.2.4 框架下拉菜单

每个框架的右上角有一个下拉菜单。这个菜单至少包含以下五个选项（见图2-11）：

- Undock Panel（解除面板停靠）；
- Undock Frame（解除框架停靠）；
- Close Panel（关闭面板，与单击选项卡的 Close 框作用相同）；
- Close Frame（关闭框架）；
- Maximize Frame（最大化框架）。

还有些选项与具体的面板相关。例如，Media Browser 面板下拉菜单具有以下选项：Enable Auto-Play（启用自动播放）、Enable Loop Preview（启用循环预览），以及 Show Preview Transport（显示预览传输）。这样很方便，即使没有 Preview Transport，也能启用其 Auto-Play 和 Loop Preview 功能。

图2-11

解除停靠可以使面板或框架"浮动"在主窗口之外。

下面介绍其用法。

1 单击包含 Media Browser、Files 和 Effects Rack 面板的框架的下拉菜单。

2 选择 Undock Frame。

该框架变为独立窗口，这样就可以独立于 Audition Workspace 移动它，或者调整其大小。

3 单击 Media Browser 面板。

4 单击包含 Media Browser 面板的框架的下拉菜单。

5 选择 Undock Panel，现在有三个独立窗口——Audition Workspace、带有 Files 和 Effects Rack 面板的框架，以及 Media Browser 面板，如图 2-12 所示。

| Au | 注意：单击面板或框架抓手，并把它拖出 Audition Workspace 之外，就可以解除面板或框架的停靠。|

| Au | 注意：解除框架或面板的停靠之后，它们仍有抓手，使用这些抓手可以使它们重新停靠，就像停靠其他任何框架或面板一样。|

图2-12

2.2.5 Tools 面板

与其他面板相比，Tools 面板具有一些独特的属性。

1 Tools 面板默认是工具栏——沿着 Audition Workspace 顶部的一细条按钮，它没有下拉菜单。单击左上角的抓手，并把它拖出 Audition Workspace 就可以解除其停靠。

解除停靠后，工具栏具有面板的特点：它驻留在框架内，可以与框架内的其他面板组合，包含框架的下拉菜单。此外，它还包含另外两个字段——一个用于选择工作空间的下拉菜单（它复制 Window > Workspace 路径）和一个搜索框，如图 2-13 所示。

| Au | 注意：位于工作空间底部的 Status Bar(状态栏)是永久不变的,不能浮动或停靠。然而，选择 View（试图）> Status Bar > Show（显示）可以选择显示或隐藏状态栏。Status Bar 显示统计信息，如文件大小、位分辨率、取样速率、持续时间、可用磁盘空间等。|

图2-13

2 在继续操作之前,沿着 Audition Workspace 的顶部重新停靠工具栏,之后关闭 Audition。

2.2.6 创建和保存自定义工作空间

用户不仅可以使用 Audition 已包含的工作空间,还可以创建自己的工作空间。

1 完全按照自己的需要组织工作空间。

2 选择 Window > Workspace > New Workspace(新建工作空间)。

3 在 New Workspace 对话框内输入名称,为工作空间命名,单击 OK 按钮,新建的工作空间就会加入到当前工作空间列表内。

4 要删除工作空间,选择 Window > Workspace,并选择想要删除工作空间之外的其他工作空间。

5 选择 Window > Workspace > Delete Workspace(删除工作空间)。

6 在 Delete Workspace 对话框中的下拉菜单内选择想要删除的工作空间,单击 OK 按钮。

2.3 导航

用于导航的元素主要有 3 个:

- 导航到需要打开的文件和项目,通常使用 Audition 的 Media Browser;
- Waveform Editor 和 Multitrack Editor 内与回放和录制音频相关的导航;
- Waveform Editor 和 Multitrack Editor 内导航(缩放文件的指定部分)。

2.3.1 导航到文件和项目

无论是在 Mac 还是在 Windows 上,Audition 都采用标准的导航菜单协议进行导航——如 Open(打开)和 Open Recent(打开最近),以查找计算机内的具体文件和项目。唯一明显的不同是 Open

Append（打开追加）菜单项，这主要与 Waveform Editor 相关。

1 打开 Audition，导航到 Lesson02 文件夹，打开文件 WaveformWorkspace.aif。

2 选择 File > Open Append > To Current（到当前文件）。

3 导航到 Lesson02 文件夹，选择 String_Harp.wav，单击对话框内的 Open 按钮。

4 在 Waveform Editor 内，所选择的文件追加到当前波形的尾部，如图 2-14 所示。

5 选择 File > Open Append > To New（到新视图）。

6 导航到 Lesson02 文件夹，选择 String_Harp.wav，并打开它。

7 所选文件现在打开在新的 Waveform Editor 视图内，它没有替换之前载入的文件。用 Editor 面板的下拉菜单可以选择这两个文件之一，如图 2-15 所示。

图2-14　　　　　　　　　　　　　　　图2-15

8 选择 File > Close All（全部关闭），但保持 Audition 打开着，为后续课程做准备。

> **Au** 注意：在 Multitrack Editor 中可以选择 Open Append > To New，但这将只在 Waveform Editor 中打开文件，而不在 Multitrack Editor 中打开文件。

2.3.2 用 Media Browser 导航

Media Browser 是 Windows 和 Macintosh 操作系统所提供浏览选项的增强版本。如果用户使用的是 Windows，它与标准 Windows 资源管理器的作用类似。如果使用 Mac，Media Browser 与左栏中的列表视图浏览器类似，但在左栏内选择文件夹会在游览内打开其内容，就像 Mac Finder 的栏视图一样。

一旦找到文件，就可以把它拖放到 Waveform Editor 或 Multitrack Editor 窗口中。

1 选择 Window > Workspace > Default（默认工作空间）。

2 选择 Window > Workspace > Reset Default（复位默认工作空间）。确认对话框打开后，单击 Yes 按钮。

3 单击 Media Browser 的抓手，把它拖出该工作空间并使其浮动。严格来讲，该操作不是必须的，但这样可以使它易于扩展大小，以便看到 Media Browser 内的所有可用选项。向右拖动该窗口，以扩展它。

4 左侧的 Media Browser 栏显示装载到计算机的所有驱动器。单击任意一个驱动器，将在右栏内显示出其内容。也可以单击驱动器的显示三角形以显示其内容。

5 在左栏内，导航到 Lesson02 文件夹，如图 2-16 所示。单击其显示三角形以展开它，之后单击 Moebius_120BPM_F# 文件夹。

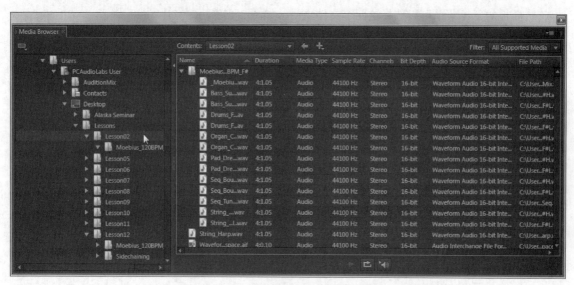

图2-16

该文件夹的音频文件显示在右栏内。注意观察其他子栏内显示的文件属性，如持续时间、取样速率、通道数等。

> **Au** | 提示：从计算机驱动器列表上方左上角的 Locations（位置）下拉菜单中可以选择任意一个驱动器，其内容会立即显示在右栏内。

6 子栏的宽度可以改变。单击两个子栏之间的分隔线，左右拖动可改变宽度。

7 子栏的顺序可以重新安排。单击栏名，如 Media Type（媒体类型），左右拖动即可对它定位。这一功能很有用，因为这样做可以把包含用户最需要信息的栏拖到左侧，这样，即使在窗口没有全部展开到右边的情况下也可以看到数据。

8 为了提供对指定文件夹的一次单击访问，Media Browser 提供"虚拟驱动器"，它与计算机的其他驱动器一起显示在左栏内，包含常用文件夹的快捷方式。要为 Moebius_120BPM_F#

文件夹创建快捷方式，在左栏内单击它。

9. 在右栏内单击 + 号，选择 Add Shortcut for "Moebius_120BPM_F#"（为 Moebius_ 120BPM_F# 添加快捷方式），如图 2-17 所示。

图2-17

10. 请查看左栏，单击该快捷方式的显示三角形。该快捷方式现在提供对指定文件夹的一次单击访问。

11. Media Browser 的另一个优点是，可以在浏览文件的时候听其内容，这要归功于 Preview Transport。如果它不可见，那么从右上角下拉菜单中选择 Show Preview Transport，如图 2-18 所示。单击带有扬声器图标的 Auto-Play（自动播放）按钮，以后单击文件时就能听到其内容。

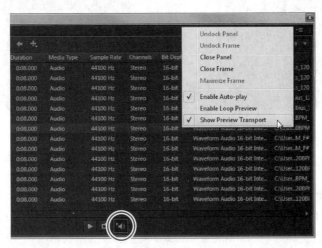

图2-18

12. 关闭 Audition，不用保存任何内容。

注意：启用之后，Auto-Play 按钮左边的 Loop Playback（循环回放）按钮将导致文件循环回放，直到选择了另一个文件或者单击 Loop Playback 按钮左侧的 Stop（停止）按钮为止。如果不需要自动播放，而想手工播放文件，则取消选择 Auto-Play，单击 Play 按钮（它与 Stop 按钮切换）开始播放。

2.3.3 在文件和 Sessions 内导航

处于 Waveform Editor 或 Multitrack Editor 内时，需要在 Editor 内导航，以定位或编辑指定的部分。用 Audition 的几个工具可以完成这种导航。

1 打开 Audition，导航到 Lesson02 文件夹，打开 WaveformWorkspace.aif 文件。

2 单击 Editor 窗口的抓手，拖出工作空间，使其成为浮动窗口。

3 单击工作空间左下角，沿对角线方向朝右下方拖动，直到能够看到所有 Transport 和 Zoom 按钮为止。之后在波形内大约 1/3 的地方单击，并拖动到波形 2/3 的位置，以创建选区，如图 2-19 所示。选区开始位置的橙色图标被称作当前时间指示器（CTI），也就是 Audition 以前版本中所谓的播放头。

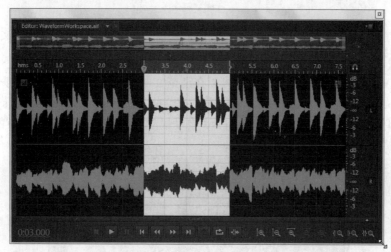

图2-19

2.3.4 通过缩放导航

缩放与摄像机中的推拉起着相同的作用：缩小以看到对象的更多内容，放大可以看到更多细节。Waveform Editor 包含一些缩放按钮，但也可以打开具有 8 个相同按钮的 Zoom 面板，以便把它们定位到其他位置，或者使其浮动。Multitrack Editor 包含同样的缩放按钮。

1 Zoom 工具栏包含控制缩放的 8 个按钮。在最左边的 Zoom In（Amplitude）——即放大（幅度）按钮上单击两次，放大幅度能够更容易看清低电平信号，如图 2-20 所示。

2 在左起第二个按钮 Zoom Out（Amplitude）——即缩小（幅度）按钮上单击两次。这样做可以回到以前的幅度缩放水平。

图2-20

3 在左起第三个按钮 Zoom In（Time）——即放大（时间）按钮上单击 8 次，这样能够看清波形上更短的时间选区。

4 在左起第 4 个按钮 Zoom Out（Time）——即缩小（时间）按钮上单击两次，这样将缩回时间选区。

5 在左起第 5 个按钮 Zoom Out Full（All Axes）即全部缩小（所有轴）按钮上单击一次。这是一个"快捷"按钮，能够最大限度地缩小时间和幅度轴，以便用户看到完整的波形。

6 单击左起第 6 个按钮，即 Zoom In at In Point（入点放大）按钮，这将在波形的中间放置选

区起点（入点）。

7 单击左起第 7 个按钮，即 Zoom In at Out Point（出点放大）按钮，这将在波形中间放置选区终点（出点）。

8 单击最右边的按钮，即 Zoom to Selection（按选区放大）按钮，这将导致选区填满窗口。

9 单击 Zoom Out Full 按钮（右数第 3 个按钮），使两个轴全部缩小。

10 窗口顶部还有一个 Zoom 工具，它显示音频文件的全局视图。拖动黄色抓条可以放大或缩小区域：两个黄色抓手之间的区域是 Editor 内显示的内容。请注意，单击两个双色条中间的抓手，可以左右移动缩放区域。

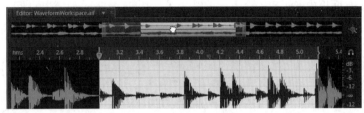

图2-21

11 要复位缩放，以查看整个音频波形，可单击上面缩放工具右边的 Zoom Out Full 按钮。关闭 Audition，不用保存任何内容。

> **注意**：如果用 Zoom In（Time）按钮一直放大，就可以看到（也可以编辑）构成波形的各个取样点。

键盘快捷键

键盘快捷键非常有助于导航。一旦记住了重要的快捷键，轻松地按几个键就可以在屏幕上定位到指定的区域，这比移动鼠标、访问菜单、选择项目要简单得多。

Audition 允许用户为各种命令创建自己的键盘快捷键。选择 Edit > Keyboard Shortcuts（键盘快捷键），或者按 Alt+K（Option+K）键，之后按照屏幕上的指示添加和删除快捷键。

2.3.5 用标记导航

可以在 Waveform Editor 和 Multitrack Editor 内放置标记（也称作线索），指出想要立即导航到的具体位置。例如，在 Multitrack 项目内，可能会在独唱和合唱之前放置标记，这样就可以在它们之间来回跳转。在 Waveform Editor 内可以放置标记，指出哪些地方需要编辑。

1 打开 Audition，导航到 Lesson02 文件夹，打开 WaveformWorkspace.aif 文件。

2 选择 Window > Workspace > Reset "Default"，单击 Yes 按钮确认。

3 选择 Window > Markers（标记），打开 Marker 面板。

4 单击靠近开始出的波形，大约在 1.0s 处。

5 按 M 键，在播放头（CTI）位置处添加标记（见图 2-22），并将标记添加到标记窗口内的标记列表。

6 现在，在波形中大约 3.0s 的位置处单击。添加标记的另一种方法是单击 Marhers 面板内的 Add Cue Marker（添加线索标记）按钮。

图 2-22

7 还可以标记选区。在 5.0s 附近单击，向右拖动到 6.0s，以创建选区。按 M 键标记该选区。请注意，Markers 面板内显示出一个不同的符号，它指出这个 Range（范围）标记标记了一个选区。

> **Au 注意**：使用以下方法可以重命名标记：在 Waveform Editor 内右击（按住 Ctrl 键单击）标记的白色手柄，选择 Rename Marker（重命名标记）。或者在 Markers 面板内的标记名称上单击，稍微暂停后再次单击（不要双击），之后输入新的名称。这两种重命名方法均重命名标记的实例。

8 也可以把 Range 标记转换为选区开始处的单个标记。右击（按住 Ctrl 键单击）Range 标记的开始或结束，之后选择 Convert to Point（转换为点），如图 2-23 所示。

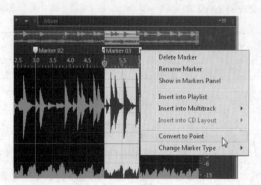

图 2-23

9 有多种方法可以实现在标记间导航。双击 Markers 面板列表内的第一个标记，回放头跳转到该标记处。双击 Markers 面板列表内的最后一个标记，回放头跳转到最后一个标记。

10 另一种标记导航方法涉及 Transport，将在接下来的课程中讨论它。保持 Audition 打开着，为接下来的课程做好准备。

2.3.6 用 Transport 导航

Transport 提供了几种导航选项，包括使用标记导航。

1 单击 Move Playhead to Previous（把回放头移动到前一位置）按钮（见图 2-24），回放头移动到 Marker 2。

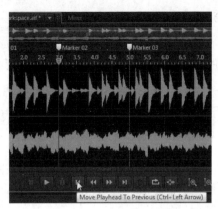

图2-24

2 再次单击 Move Playhead to Previous 按钮，回放头移动到 Marker 1。再一次单击 Move Playhead to Previous 按钮，回放头移动到文件开始。

3 单击 Move Playhead to Next（把回放头移动到下一位置）按钮——带红点的 Record（录音）按钮左边那个按钮 4 次，回放头逐步移到每个标记，直至它到达文件尾部为止。

> **注意**：如果文件不包含标记，Move Playhead to Next 跳转到结束；Move Playhead to Previous 跳转到开始。在 Multitrack Editor 内，剪辑的起点和终点自动被 Transport 的 Move Playhead to Next 和 Move Playhead to Previous 按钮看作标记。

4 在文件内向后移动回放头时，如果不想拖动回放头或者使用标记，那么可以单击 Rewind（倒回）按钮并保持，直到回放头移到想要的位置为止，如图 2-25 所示。在滚动过程中会听到音频。倒回到开始位置。

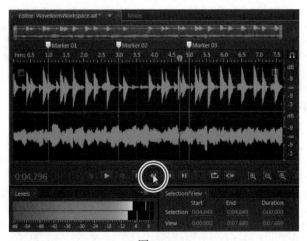

图2-25

2.3 导航 31

5 单击 Play 按钮（左数第二个 Transport 按钮，其上带一个朝右的箭头），回放开始。

6 一旦回放头一通过第一个标记，就单击 Move Playhead To Next 按钮，回放头跳转到第二个标记。再次单击 Move Playhead To Next 按钮，回放头跳转到第三个标记。

7 右击（按住 Ctrl 键单击）Transport Play 按钮，选择 Return Playhead to Start Position on Stop（停止时把回放头回到开始位置）。该选项选中之后，单击 Stop 按钮，使回放头回到其开始所在位置。取消选择该选项后，单击 Stop 按钮时，回放头将停止在它所处位置。

> **注意**：Rewind 按钮右边的 Fast Forward（快进）按钮的作用类似于 Rewind 按钮，但它在文件内向前移动回放头。注意，在这两个按钮上可以右击（按住 Ctrl 键单击），设置它们的移动速度。

> **注意**：Rewind、Fast Forward、Move Playhead To Next、Move Playback to Previous 和 Stop 按钮，在回放期间都可以调用。

复习

复习题

1 框架和面板有何不同？
2 什么是放置区？
3 什么是"浮动窗口"？
4 除了定位文件之外，请指出使用 Media Browser 的两个主要优点。
5 标记有什么用途？

复习题答案

1 框架包含一个或多个面板。
2 放置区指出面板或框架被拖到该区域时，它们将要停靠的位置。
3 浮动窗口位于 Audition Workspace 之外，可以在屏幕上到处拖动。
4 可以听所查找文件的内容，以及查看它们的属性。
5 标记指出回放头在文件或 Session 内可以立即跳转到的位置，以此加速导航。

第3课 基本编辑

课程概述

本课将介绍怎样执行以下操作：

- 选择部分波形进行编辑；
- 剪切、复制、粘贴、混和和删除无声音频，学习清除多余的声音；
- 使用多个剪贴板组合来自各个剪辑的最终音频；
- 扩展或缩短音乐片段；
- 使用 Mix Paste（混合粘贴）向现有音乐片段添加新的声音；
- 用音乐文件创建循环；
- 淡出音频区域，以创建平滑的过渡，消除爆音和咔哒声。

完成本课大约需要 75 分钟。需要把包含项目例子的 Lesson03 文件夹复制到在硬盘上为这些项目创建的 Lessons 文件夹内（或者现在创建它，如果前面没有创建的话）。请记住，不必关心对这些文件的修改，因为只要从本书光盘复制就可以随时把它们恢复到原来的版本。

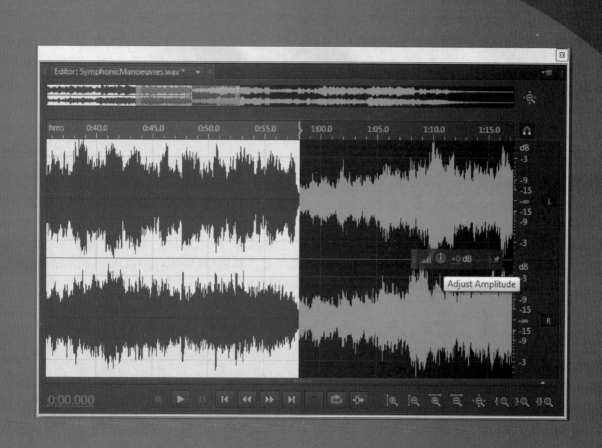

图 3-1 用 Audition 很容易在音频文件上执行剪切、粘贴、复制、修剪、淡化和其他处理。在执行非常精细编辑时可以放大，同时在顶部总体窗口内观看缩小的版本

3.1 打开要编辑的文件

在 Adobe Audition 内可以打开多个文件,它们在 Waveform 主视图内相互堆叠在一起,用 Editor 面板的下拉菜单选择各个文件。

1 选择 File > Open,导航到 Lesson03 文件夹,选择 Narration01 文件,单击 Open 按钮。

2 为了同时打开多个文件,选择 File > Open,导航到 Lesson03 文件夹。选择 Narration02,之后按住 Shift 键单击 Narration05,4 个文件被选中。选择不连续的文件时,在想要载入的每个文件上按住 Ctrl 键单击(或按住 Command 键单击)。

3 单击 Open 按钮,Audition 载入选中的文件。

4 单击 Editor 面板的文件选择器下拉菜单(波形左上角的正上方),查看载入的文件列表。在这些文件之一上单击,选择它,把它打开在 Waveform 视图内。或者单击 Close 按钮,关闭文件栈中的当前文件(即 Editor 面板内显示的那个文件)。

3.2 创建选区用于编辑,改变其电平

开始编辑音频时,需要先选择文件,指出想要编辑该文件的哪些部分。这种过程称作选择。

1 单击 Editor 面板下拉子菜单,查看载入到 Audition 的文件列表。选择 Finish Soft.wav,将其载入到 Editor 面板。

2 单击 Transport Play 按钮,从头到尾播放该文件。

3 注意文字"to finish"听起来比其他字柔和。有时在录制解说时,在词组的结尾会出现音量下降的现象。这种问题可以在 Audition CS6 内校正。

4 单击这些文字的开始部分,之后拖到其结束处(或者在其结束处单击,拖到开始处)。这样就选择了要编辑的文字,就像白色背景所指示的那样。现在,可以进一步调整选区:在 Waveform 视图或时间线内单击该区域的左、有边缘,并拖动。请注意:在选择一个区域时,会自动显示出小音量控件。

5 单击这个音量控件,并向上拖动,把音量电平增加到 +6dB,如图 3-2 所示。要试听该修改效果,单击波形上方的时间线。在刚编辑文字之前几秒的位置处单击,以便能够听到它们在上下文环境中的效果,之后单击 Play 按钮。

6 如果修改后的电平合适,就完成了。如果不合适,则选择 Edit > Undo Amplify(取消增强),或者按 Ctrl+Z(Command+Z)。

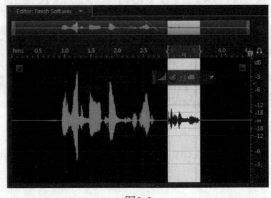

图3-2

快捷键。或者就像在前一步中做的那样，再次改变其电平，试听效果。

7 对其电平满意后，在波形内任意地方单击，取消选择该区域，但保留对电平的修改。

> **Au** 提示：在文件内任意地方双击可以选择整个文件，但是这样做也会使回放头回到文件的开始位置。

3.3 剪切、删除和粘贴音频区域

剪切、删除和粘贴音频区域对解说和音频文件而言特别有用，因为这样可以从解说中删除多余的声音，像咳嗽声或"嗯"等，紧缩空间，增加词句之间的空间，甚至在需要时重新组织对话。本节将编辑下面的解说（Narration05 文件），使其逻辑流畅，没有多余的声音，如下：

"First, once the files are loaded, select the file you, uh, want to edit from the dropdown menu. Well actually, you need to go to the File menu first, select open；then choose file you want to edit. Remember；you can（clears throat）open up, uh, multiple files at once."

要消除"啊"和清嗓声音，将解说重新组织为：

"Go to the File menu first；select open；then choose the file you want to edit. Remember that you can open up multiple files at once. Once the files are loaded, select the file you want to edit from the drop-down menu."

1 Narration05 文件应该还打开着。如果没有打开，从 Lessons03 文件夹中重新打开该文件。如果需要，从 Editor 面板的下拉子菜单中选择要编辑的 Narration05 文件。如果已经关闭并重新打开了 Audition，选择 File > Open Recent（打开最近的文件），选择 Narration05，或者导航到 Lesson03 文件夹，打开 Narration05 文件。

2 播放该文件，直到到达第一个"啊"为止。停止传输，单击并拖过"啊"，以选择它，如图 3-3 所示。

3 要听该文件删除"啊"之后的效果，在时间线内该区域前面几秒的位置处单击，之后单击 Skip Selection（跳过选区，最右边的 Transport 按钮）。该文件将播放到这个区域开始处，之后无缝地跳过该区域的终点，并恢复播放。如果听到咔哒声，则参阅"关于零交叉"。

4 选择 Edit > Delete，以删除这个"啊"。

执行这个命令时，视图缩小了可能看不出任何视觉差别，因为这些调整常常很小。然而，Audition 确实按照命令的定义移动了区域边界。可以用以下方法验证：放大

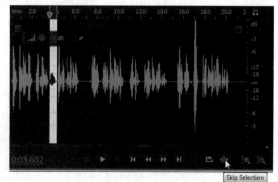

图3-3

波形，这样就能够更精确地看到结果。

5　现在将删除所有多余的清嗓声音。如果刚好修剪到清嗓声音的边缘，那么单击 Skip Selection 按钮时，会听到一段间隙。因此，为了缩紧间隙，选择区域时，开始位置应往前提一点，结束位置稍往实际清嗓声音之后一点。之后选择 Edit > Delete。

> **Au** 注意：Edit > Cut 和 Edit > Delete 之间存在差别。用 Cut（剪切）删除区域，但是把当前选中的区域放置到剪贴板内，因此需要时可以把它粘贴到其他地方。Delete（删除）也可以删除区域，但未把它放置到剪贴板，剪贴板内的内容不受影响。

关于零交叉

定义区域时出现边界，如果这里的电平是零之外的任何值，均可能导致回放时出现咔哒声，如图3-4所示。

图3-4

如果边界在零交叉时出现（这个位置的波形过渡从正到负，或者反之亦然），这样就没有快速电平变化，因此不会出现咔哒声，如图3-5所示。

图3-5

建立选区后，Audition可以自动优化区域边界，使它们落在零交叉上。选择Edit > Zero Crossings（零交叉），从以下几个选项中选择其一。

- Adjust selection inward（向内调整选区）：把区域边界移动得更加靠近，这样，每个边界会落在最近的零交叉上。

- Adjust selection outward（向外调整选区）：把区域边界移动得更远，这样，每个边界会落在最近的零交叉上。
- Adjust left side to left（向左调整左边界）：把区域左侧边界向左移动最近的零交叉上。
- Adjust left side to right（向右调整左边界）：把区域左侧边界向右移动最近的零交叉上。
- Adjust right side to left（向左调整右边界）：把区域右侧边界向左移动最近的零交叉上。
- Adjust right side to right（向右调整右边界）：把区域右侧边界向右移动最近的零交叉上。

6 现在删除该音频内的第二个"啊"。请注意，删除这个"啊"会导致该"啊"前后字之间的过渡太紧（还必须注意的是，不要把"multiple"字开始部分剪掉太多）。因此，应撤销上一次剪切。这里不是删除这个"啊"，而是插入无声，以创建出更好的效果。为此，选择"啊"，再选择 Edit > Insert（插入）> Silence（无声）。在打开的对话框内输入无声的长度，它应等于所定义的区域的长度。单击 OK 按钮，如图3-6所示。

7 由于话语之间的无声间隙太长，因此可把部分无声定义为区域。单击 Skip Selection，测试删除的量是否合适。根据需要加长或缩短无声，之后选择 Edit > Delete。现在，间隙变短了。

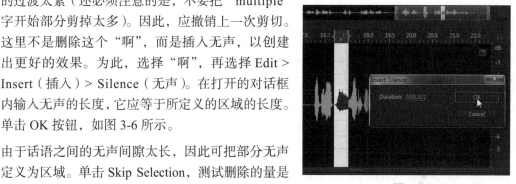

图3-6

纠正了一些口头小毛病后，接下来要修改句子结构，使解说变得更加清晰。保持该文件打开着；如果需要中断该课程，选择 File > Save As（另存为），把该文件存储为 Narration05_edit。

3.4 用多个剪贴板剪切和粘贴

读者应该很熟悉计算机的剪贴板。字处理程序中，通常把句子复制到剪贴板，之后再把它们从剪贴板粘贴到文本中的其他位置。Audition 剪贴板的作用类似，但它提供 5 个剪贴板，因此能够暂时存储多达 5 个不同的音频片段，供以后粘贴用。下面的内容将在进一步纠正 Narration05 文件时很好地使用这一功能，这次不只是删除"啊"和清嗓的声音。

1 选择文件中的这部分内容："Once the files are loaded, select the file you want to edit from the drop-down menu"。

2 选择 Edit > Set Current Clipboard（设置当前剪贴板），选择 Clipboard 1（剪贴板 1）。也可以按 Ctrl+1（Command+1）键选择这个剪贴板。

3 为了删除这句话，并把它存储在 Clipboard 1 中，选择 Edit > Cut，或者按 Ctrl+X（Command+X）键把这句放置在 Clipboard 1 内。Clipboard 1 名称旁边不会在现实文字（Empty）（空）。

4 选择文件中的这部分内容："Go to the file menu first; select open; then choose the file you want to edit"。

5 按 Ctrl+2（Command+2）键，使 Clipboard 2 成为当前剪贴板。也可以选择 Edit > Set Current Clipboard，再选择 Clipboard 2。

6 选择 Edit > Cut，把这句放置在 Clipboard 2 内。

7 选择文件中的这部分内容："Remember; you can open up multiple files at once"。

8 按 Ctrl+3（Command+3）键，使 Clipboard 3 成为当前剪贴板。

9 选择 Edit > Cut，把这句放置到 Clipboard 3 内。继续保持 Narration05 文件打开着。

现在，已经每句都有了单独的剪辑，这样就便于把句子调整为不同的顺序。调整的最终目标是："Go to the file menu first; select open; then choose the file you want to edit. Remember; you can open up multiple files at once. Once the files are loaded, select the file you want to edit from the drop-down menu"。

1 选择 Narration05 文件内所有剩余的内容，或者按 Ctrl+A（Command+A）键，再按 Delete 键。这将清除所有音频，把回放头放置到文件的开始位置。

2 Clipboard 2 包含了想要的介绍部分，按 Ctrl+2（Command+2）键选择该剪贴板，之后选择 Edit > Paste 或者按 Ctrl+V（Command+V）键。

3 播放该文件，以确认这是想要的音频。如果 Skip Selection 已经禁用，回放头将停在文件结束处；否则，如果启用了 Skip Selection，回放头会回到文件的开始处。

4 在 Waveform 视图内单击，以取消选择刚刚粘贴的音频，否则后续粘贴会替换选中的区域。

5 在想要插入下一句的位置单击。这里，要把它粘贴到音频文件的结束处。

6 Clipboard 3 中有我们想要的该项目的中间部分。按 Ctrl+3（Command+3）键，再按 Ctrl+V（Command+V）键。

7 重复第 4 步和第 5 步。

8 Clipboard 1 具有该项目结束部分的内容。按 Ctrl+1（Command+1）键，再按 Ctrl+V（Command+V）键。

播放该文件，听重新组织后的音频效果。读者可以执行以下操作，做进一步练习。

- 缩紧字之间的空间：选择区域，按 Ctrl+X（Command+X）或 Delete 键，或者选择 Edit > Cut。

- 在字之间添加更多空间：把回放头放置到想要插入无声的位置（不要拖动，只是单击），再选择 Edit > Insert > Silence。弹出对话框后，输入想要的无声时长，其格式是分：秒 . 百分之一秒。

3.5 延长或缩短音乐选区

背景音乐常常需要延长或缩短，以适应视频时长。本节将延长一段音乐：复制一段独奏，扩展它，以创建出两段独奏。

1. 导航到 Lesson03 文件夹，打开 Ueberschall_PopCharts.wav 文件（"Pop Charts"是来自 Ueberschall 的商用音库的名称，使用它可以创建自己的免税音轨和授权音乐）。

2. 开始回放。这一段独奏大约从 7.5s 开始，结束于 23.2s 左右，这里它改变了音调，进入一段过渡。

3. 首先，需要精确定义这段的开始和结束位置，复制它，再把它插入到第一段独奏的结束位置处。把回放头放置到这段独奏开始位置（大约 7.5s）。

4. 不断放大，直到能够看到 7.74s 处明显的脉冲为止——这对应于鼓点突出的强拍。在强拍开始位置单击，按 M 键，在这里添加标记，如图 3-7 所示。

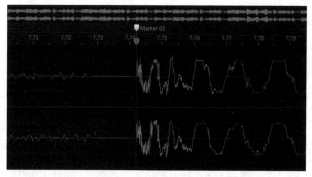

图3-7

5. 缩小，找到这段独奏的结束位置（大约 23.2s）。

6. 再次放大，在 23.2s 之后刚好出现节奏的位置处添加标记。

7. 缩小到能够看见两个标记为止。选择 Edit > Snapping（对齐）；选择 Enabled（启用），并确认 Snap to Markers（与标记对齐）目前已经启用。

8. 选择两个标记之间的区域。请注意：因为启用了对齐，所以标记好像具有"磁场"一样，当区域边界与标记在一定距离之内时，将使这些区域边界与标记"对齐"。

9. 按 Ctrl+C（Command+C）键或选择 Edit > Copy，把选中的区域复制到当前剪贴板。

10. 在波形内单击，取消选择当前区域，之后在第二个标记上单击。如果刚好在该标记上单击，

回放头也会与它对齐，因为已经启用了对齐功能。另一种选择是在第二个标记前面一点单击，之后单击 Transport 中的 Move Playhead to Next 按钮，（或者按 Ctrl+ 右箭头键（Command+ 右箭头键）把回放头直接移到该标记上。

11 按 Ctrl+V（Command+V）键或者选择 Edit > Paste。粘贴的这段独奏现在位于第一段独奏之后进入过渡之前。从开始位置播放这个文件，检查其效果。

使用类似的方法可以缩短音乐。假若想把序曲的长度修改为其当前长度的一半。请注意，该序曲重复了两次：从 0s 到 3.872s、从 3.872s 到第一个标记。缩短序曲的方法如下。

1 在序曲一半的位置放置标记（位于 3.872s）。记住该标记要精确位于节拍开始处。

2 缩小，选择这个新标记和第一段独奏开始标记之间的区域。

3 按 Ctrl+X（Command+X）键，或者按 Delete 键。

4 播放该文件，确认序曲部分是其原来长度的一半。

保留编辑后的 Ueberschall_PopCharts.wav 文件，并使其打开着，以继续下面的操作。如果需要暂停课程学习，则选择 File > Save As，把该文件另存为 Ueberschall_edit。

3.6 同时混音和粘贴

在粘贴的第二段独奏开始的位置添加铜钹声。

1 在编辑过的 Ueberschall_PopCharts.wav 文件仍打开时，选择 File > Open，导航到 Lesson03 文件夹，打开 Cymbal.wav 文件。

2 按 Ctrl+A（Command+A）键，选择整个铜钹声音。

3 按 Ctrl+C（Command+C）键，把这段铜钹声复制到当前剪贴板。

4 从 Editor 面板的文件选择器下拉菜单中选择 Ueberschall_PopCharts.wav 文件。

5 在 3.5s 处的 Marker 01 上单击，该标记指出第二段独奏（前面粘贴的）开始。

6 选择 Edit > Mix Paste(混音粘贴)。在打开的对话框内可以调整所复制音频和现有音频的电平。

7 由于不想让铜钹声太强，因此可以把 Copied Audio（复制音频）的音量设置为 70% 左右，之后单击 OK 按钮。

8 播放该文件，试听铜钹声与原来音频混音后引入第二段独奏的效果。保存文件，再执行以后的操作前关闭它。

> **Au** 注意：调整粘贴音频和现有音频的音量混合可以避免失真。如果要把已经是 100%，即最大音量的两个音频文件混音，为避免失真，就需要把每个的音量降低 50%，使混音电平不超过其最大可用电平。

3.7 重复部分波形创建循环

音乐中的很多元素是重复性的。循环是音乐片段的重复，如鼓点节奏；很多公司提供的循环音库适用于创建音轨（第12课将介绍怎样在 Audition 内使用循环创建音轨）。然而，也可以从长段音频中提取循环，以创建自己的音乐循环。

1 选择 File > Open，导航到 Lesson03 文件夹，打开 Ueberschall_PopCharts.wav 文件。

2 单击 Transport 中的 Loop Playback 按钮，或按 Ctrl+L（Command+L）键。

3 尝试选择一个循环时有乐感的区域，播放期间可以移动该区域的边界。如果难以找到好的循环点，则把区域起点设置到 7.742s，终点设置到 9.673s，如图 3-8 所示。需要放大才能精确设置这些时间。

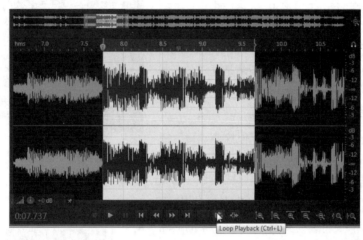

图3-8

4 找出并选择了合适的循环之后，选择 Edit > Copy to New（复制到新文件）或者按 Shift+Alt+C（Shift+Option+C）键，把循环复制到新文件，使其显示在 Editor 面板内。

使用 Editor 面板的文件选择器下拉列表可以在这个循环文件及其源文件之间切换选择。

5 该循环显示在 Editor 面板内后，选择 Edit > Save As 或按 Shift+Ctrl+S（Shift+Command+S）键，导航到想要保存该循环的文件夹。现在就可以在其他音乐片段内使用这个循环了。

> **提示**：还有其他几种方法可以保存各个选区。选择 File > Save Selection As（选区另存为）可以把选区立即保存到磁盘，而不会把它作为文件显示在 Audition 的 Editor 面板内，否则可以从 Editor 面板的文件选择器下拉菜单中访问它。然而，请注意，它会被保存到当前剪贴板。也可以剪切或复制选区（它自然被保存到当前剪贴板），再选择 Edit > Paste to New（粘贴到新文件）。这样，创建的新文件在 Editor 面板的文件选择器下拉菜单中可以访问到。

3.8 渐变区域，以减轻处理痕迹

音频中可能有些意想不到的杂音，如嗡嗡声和嘶嘶声，音频（如解说）播放期间会掩盖它们，当解说停下来时就可以听到它们。可能出现的其他噪声包括砰砰声（空气的突然暴烈产生的像爆破音"b"或"p"这样的声音）、咔哒声、口噪声等。Audition 提供一些消除噪声、恢复音频的高级技术，但对于简单问题，渐变往往就足够了。

1 选择 File > Open，导航到 Lesson03 文件夹，打开 PPop.wav 文件。

2 放大，把回放头移动到文件开始。该操作对应的键盘快捷键是按 Ctrl+ 左箭头（Command+ 左箭头）键。请注意，开始处的尖峰对应于"砰"声。

3 单击左上角那个小正方形 Fade In（淡入）按钮，把它向右拖。可以看到尖峰逐渐减弱。上、下拖动 Fade In 按钮改变渐退的形状（上拖升起，下拖降下），如图 3-9 所示。渐降是这里的理想选择，因为这将消除砰砰声中最令人讨厌的部分，但仍留下"p"声。

4 在 0.20s 处还有另一声"砰"，但这声"砰"不太明显。虽然可以把这个文件剪切到剪贴板，创建新文件，添加淡入，再把它粘贴回原位，但还有一种更简单的解决方法：选择砰声区域，使用 HUD 的音量控制把电平降低 8～9dB。

5 假若想缩短该文件，使其到"...that can happen"位置处结束，而不是"that can happen when recording"。放大，转到文件结尾。找出"when recording"这部分，选择这部分区域，再按 Delete 键。

6 然而，现在"happen"的结束不够好，在结尾处能够听出处理痕迹。可以使用 Fade Out（淡出）按钮减轻它。

7 单击 Fade Out 按钮，向左拖动到 2.8s 处。抓手向下拖动大约 −30（见图 3-10），释放鼠标按钮，"粘合"淡出效果。

8 播放文件，可以听到结束处的处理痕迹已经消失了。

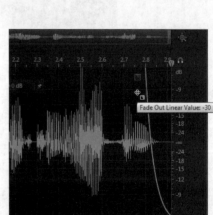

图3-9

图3-10

> **Au** 提示：如果文件开始和结束不在零交叉上，听到了咔哒声，则添加少量的渐变时间可以消除或减轻咔哒声。这种应用要使用渐升。

复习

复习题

1. 改变选区电平最简单的方法是什么？
2. 为什么选区边界在零交叉很重要？
3. Audition 提供多少个剪贴板？
4. 消除"砰"声最有效的方法是什么？

复习题答案

1. 一旦创建选区，会显示出一个音量控件，用它可以改变电平。
2. 剪切和粘贴边界零交叉的选区时，往往可以把咔哒声降到最少。
3. Audition 有 5 个剪贴板，可以保存 5 个单独的音频片段。
4. 在"砰声"上放置淡入可以由用户决定减少多少砰声，以及减到什么程度。

第4课 信号处理

课程概述

本课将介绍怎样执行以下操作：

- 使用 Effects Rack（特效架）创建特效链；
- 在音频上应用特效；
- 调整各种特效参数，以特殊方法处理音频；
- 改变音频的动态范围、频响、环境声等多种属性；
- 用 Guitar Suite 特效模拟吉他放大器和特效配置；
- 在 Mac 或 Windows 计算机上载入第三方插件特效；
- 用 Effects 菜单（而不是 Effects Rack）快速应用单个特效；
- 创建自己喜爱的预设，只要选择它们就立即应用到音频上。

根据读者打算对各种处理方法研究的深度不同，完成本课大约需要几个小时。把包含项目例子的 Lesson04 文件夹复制到在硬盘上为这些项目创建的 Lessons 文件夹内。请记住，不必关心对这些文件的修改，因为只要从本书光盘复制就可以随时把它们恢复到原来的版本。

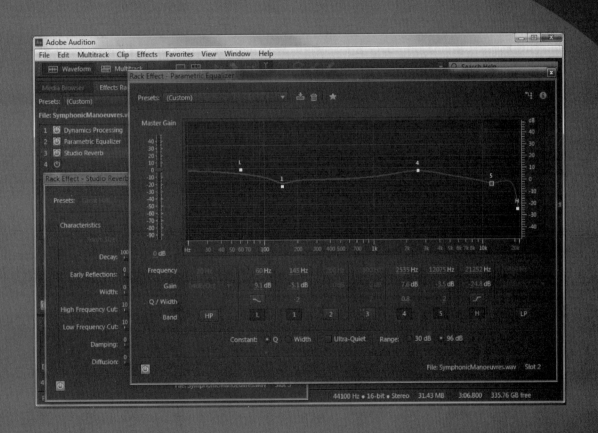

图 4-1　使用信号处理器"美化"音频有多种方法：校正音调平衡、改变动态范围、添加环境效果或特效等。Audition 提供大量的信号处理器，也可以使用第三方插件处理器

4.1 特效基础

特效，也称作信号处理器，可以"美化"音频、纠正问题（如太强的高音或低音）等。这些音频特效与对比度、锐化、色彩平衡、光照、像素化等视频特效相当。事实上，一些音频工程师甚至使用类似的术语，如用"亮度"描述高音。

Adobe Audition 包含大量的特效，大多数可以与 Waveform Editor 和 Multitrack Editors 一起使用，但一些只能用在 Waveform Editor 内。使用特效主要有三种方法，这些方法可以用在 Waveform Editor 和 Multitrack Editors 内。

- Effects Rack 能够创建多达 16 种特效链，还可以单独启用或禁用。用户可以添加、删除、替换或者重新排序特效。Effects Rack 是最灵活的特效使用方法。

- Effects 菜单能够从 Effects 菜单栏中选择单个特效，并把它应用到选中的音频。只需要应用一种指定的特效时，使用该菜单比使用 Effects Rack 更快捷。一些特效只能从 Effects 菜单中使用，而不能用在 Effects Rack 内。

- Favorites（收藏）菜单是最快捷的特效使用方法，但也最不灵活。如果提出了某种特别有用的特效设置，就可以把它保存为 Favorite 预设。该预设被添加到 Favorites 列表，使用 Favorites 菜单可以访问它。选择预设，就可以把它立即应用到被选中的音频中，在应用特效之前，不能修改任何参数值。

本课首先介绍使用 Effects Rack，这将介绍大多数特效。第二部分介绍 Effects 菜单，讨论只能通过 Effects 菜单访问的剩余特效。最后一部分介绍怎样使用预设，以及使用 Favorites。

4.2 使用 Effects Rack

本书所有涉及 Effects Rack 的课程，最好均使用 Default 工作空间。在 File 菜单中选择 Window > Workspace > Default。

1 选择 File > Open，导航到 Lesson04 文件夹，打开 Drums110.wav 文件。

2 单击 Transport Loop 按钮，使鼓点节奏连续回放。单击 Transport Play 按钮，试听该循环。之后单击 Transport Stop 按钮。

3 单击 Effects Rack 选项卡，把面板下方的分隔条向下拖，把面板扩展到其最大高度。此时，应该能看到 16 个"槽"（见图 4-2），它们被称作插槽。其中，每个都具有一种特效，还包含电源开/关按钮。工具栏位于插槽的上方，计量表和另一个工具栏位于插槽的下方。

4 在深入研究各个特效之前，观察各个特效的插槽。虽然无法看到它们之间的任何图形连接，但特效的插槽是串联的，也就是说音频文件成为第一个特效的输入，第一个特效的输出成为第二个特效的输入，第二个特效的输出成为第三个特效的输入；以此类推，直到最后一个特效的输出转给音频接口。

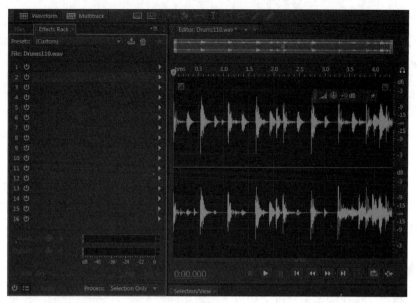

图4-2

5. 为了向插槽内添加特效，单击插槽的右箭头，从下拉菜单中选择特效。对于第一个特效，选择 Reverb（混响）> Studio Reverb（演播室混响）。插入一个特效后会将其电源按钮"打开"（变为绿色），并打开该特效的图形用户界面。可能需要用特效的图形用户界面载入更多特效。对于第二个特效，类似地，选择 Delay and Echo（延迟和回响）> Analog Delay（模拟延迟器），如图 4-3 所示。

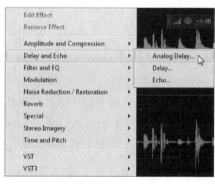

图4-3

> **Au** 注意：特效不必连续插入到插槽。特效之间可以留一些空插槽，供以后在这些插槽上放置特效。

6. 单击 Analog Delay 特效的电源按钮关闭（忽略）它。按空格键开始播放，之后打开和关闭 Studio Reverb 插槽的电源按钮，听听混响对声音的影响情况。

7. 单击 Rack Effect – Studio Reverb（演播室混响）图形用户界面查看，把它显示到前方。再

次按空格键停止播放。

8 播放停止后，可以选择特效预设。单击 Studio Reverb 的 Presets（预设）下拉菜单，选择 Drum Plate（Large）。开始播放。

这时，将听到更明显的混响声。请注意：特效窗口的左下角还有一个电源按钮，这样便于忽略／比较处理前／后的声音效果。

9 在 Analog Delay 特效的图形用户界面上单击，把它显示在前方，之后打开其电源按钮。虽然会听到回响效果，但它在时间上没有跟随音乐。

10 为了使延迟符合节奏，在 Delay 的参数数字字段内双击，输入"545"取代原来的"200"，之后按 Enter 键。现在,回响实时跟随音乐了（后面将介绍怎样选择节奏上正确的延迟时间）。

往下阅读时，保持该项目打开着。

4.2.1 删除、编辑、替换和移动特效

这里没有提供结构化的练习，可尝试以下列表中的各个选项，观察它们的效果。在每个操作之后，选择 Edit > Undo [操作名称]，或者按 Ctrl+Z（Command+Z）键把项目恢复到其之前的状态。

- 删除单个特效：单击特效插槽，按 Delete 键，或者单击插槽的右箭头，从下拉菜单中选择 Remove Effect（删除特效）。

- 删除架中的所有特效：在特效插槽内的任意地方右击（按住 Ctrl 键单击），之后选择 Remove All Effects（删除所有特效）。

- 删除架中的一些特效：要删除架中的一些特效，可在每个要删除特效的特效插槽内按住 Ctrl 键单击（或按住 Command 键单击），之后在所选特效的插槽内任意地方右击（按住 Ctrl 键单击），选择 Remove Selected Effects（删除所选特效）。

- 编辑特效：当特效窗口被隐藏或者关闭时，采用以下两种方法编辑特效：双击特效插槽，再单击插槽的右箭头，从下拉菜单中选择 Edit Effect（编辑特效）；或者在特效插槽内的任何地方右击（按住 Ctrl 键单击），选择 Edit Selected Effect（编辑选择的特效）。这两种操作均会把特效窗口显示在前方，如果它已经关闭，则打开它。

- 替换特效：要用不同的特效替换特效，可单击插槽右箭头，从下拉菜单中选择不同的特效。

- 移动特效：要把特效移动到不同的插槽，可单击该特效插槽，把它拖到希望移动到的目标插槽。如果目标插槽中已经存在特效，那么现有特效将被下推到下一个更高序号的插槽。

4.2.2 忽略所有或部分特效

执行以下操作可以忽略 Effects Rack 内的单个特效、一组特效或者所有特效。

- 关闭 Effects Rack 面板左下角的电源按钮，将忽略架上打开的所有特效，当再次打开该电源按钮后，只有那些在忽略前是打开的特效才有打开状态。已经被忽略的特效仍然处于忽略状态，无论"所有特效"电源按钮如何设置。

- 右击（按住 Ctrl 键单击）任一个特效的插槽，选择 Toggle Power State of Effects Rack（切换特效架的电源状态）。

- 要忽略某些特效，可在想要忽略的各个特效的插槽上按住 Ctrl 键单击（或按住 Command 键单击），右击（按住 Ctrl 键单击）这些插槽中的任一个，再选择 Toggle Power State of Selected Effects（切换所选特效的电源状态）。

4.2.3 "增益分段设置"特效

有时，连续地插入多个特效会导致某些频率"累积"，产生的电平会超过可以使用的范围。例如，如果突出中音的滤波器把电平提高到可接受的限制之上，就会产生失真。

设置电平时使用 Effects 面板下部的 Input 和 Output 电平控件（带有相应的电平表）。这些控件可以根据需要降低或增加电平。

1. 如果 Audition 打开着，那么关闭它，不用保存任何内容，这样会有个新的开始。打开 Audition，选择 File > Open，导航到 Lesson04 文件夹，打开 Drums110.wav 文件。暂时不要开始播放。

2. 单击任意一个特效插槽内的右箭头，从下拉菜单中选择 Filter and EQ（滤波器与均衡器）> Parametric Equalizer（参数均衡器），如图 4-4 所示。

3. Parametric EQ（参数均衡器）窗口打开后，单击标识为 3 的小框，并把它拖到图形的顶部。关闭 Parametric EQ 窗口。

4. 注意，把监听音量调小一点，之后按空格键初始化回放。过高的电平会触发输出电平表的红色过载指示器达到电平表的右边。

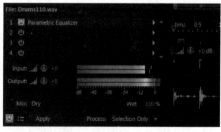

图4-4

5. Input 和 Output 电平控件增益默认设置为 +0dB，这意味着输入到 Effects Rack 的信号和从它输出的信号都不会被放大或减弱。然而，大量的 EQ 提升使输出过载。把监听音量提高一点，以便能够清楚地听到它引起的失真。

6. 通常来说，一种良好的练习方法是：把 Output 控件保持为 +0dB，降低 Input 电平来抵消过高的电平。降低 Input 电平，直到最大音不再触发红色失真指示器为止。很可能要求把 Input 降低到 −35dB 左右。

保持该项目的打开状态，供下面的课程练习。

| Au | 提示：使用 Mix 滑块混合更多的干音，能够很容易地使特效变得更精细。|

4.2.4 改变特效的干湿混音

未处理信号称作干信号，而应用了特效的信号称为湿信号。有时需要混合干湿音，而不是混合两种不同的声音。

1 前一个项目仍打开着，并且电平设置正确，没有出现失真。这时，单击电平表下方的 Mix（混音）滑块并拖到左端。

2 向右拖动该滑块，增加滤波后的湿音量，向左拖增加未处理的干音量。

| Au | 提示：在 Output 电平表内的任意地方单击，可以复位红色失真指示器。要把 Input 或 Output 旋钮复位到 +0dB，按住 Alt 键单击（或按住 Option 键单击）该旋钮。使用左下角面板主开/关右边的按钮可以在 Meters/Controls 视图之间切换。|

4.2.5 应用特效

插入特效不是改变文件，而是通过特效播放原来的文件。这称作实时特效的无损处理，因为原来的文件保持不变。

然而，用户可能想把特效应用到整个文件，或者只是选区，以便保存的文件存储处理后的版本。

1 如果 Audition 打开着，那么关闭它，不用保存任何内容，这样会有个新的开始。打开 Audition，选择 File > Open，导航到 Lesson04 文件夹，打开 Drums110.wav 文件。

2 在任意一个特效的插槽内单击右箭头，选择 Reverb > Studio Reverb。

3 Studio Reverb 窗口打开后，从预设下拉菜单中选择预设 Drum Plate（Small）。

4 Process 下拉菜单位于 Effects Rack 面板底部的工具栏内，从中可以选择是把特效应用到整个文件，还是只应用到选区。对于这一课程，选择 Entire File（整个文件），如图 4-5 所示。

5 单击 Apply 按钮，这样做不仅可以把特效应用到文件进行处理，而且还可以从 Effects Rack 中删除该特效，这样就不能从特效架剩余的处理器中选择文件中已嵌入的特效，使文件不会被同一特效做"二次处理"。

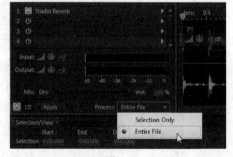

图4-5

6 不用保存，直接选择 File > Close All 关闭该项目。

下节将介绍各种特效对声音的改变效果。

> **注意**：可以向 Effects Rack 插入其他特效来进一步改变声音，之后应用这些特效。文件将反映已经应用的所有特效产生的改变。还应注意的是：在保存（使用 Save 或者 Save As 命令）到文件之前，任何改变都不是永久的。保存之后特效才永久嵌入到文件内。

4.3 幅度和压缩特效

Amplitude（幅度）和 Compression（压缩）特效改变电平或者改变动态。单独载入每个特效，试听它们对声音的改变。

4.3.1 放大

Amplify（放大）可以使文件声音变得更大或者更柔和。增加幅度使文件声音变大时，选择足够低的放大量，以免文件出现失真。

1. 如果 Audition 打开着，那么关闭它，不用保存任何内容，这样会有个新的开始。打开 Audition，选择 File > Open，导航到 Lesson04 文件夹，打开 Drums+Bass+Arp110.wav 文件。
2. 单击 Effects Rack 插槽的右箭头按钮，之后选择 Amplitude and Compression > Amplify。
3. 在 Transport 上启用循环，之后开始播放。

 Amplify 只有一个参数：Gain（增益），它从 −96dB（最大衰减）到 +48dB（最大放大）。Link Sliders（链接滑块）被选中之后，调整一个通道的增益将同样改变其他通道的增益。取消选择 Link Sliders 能够单独调整各个通道。

4. 选取 Link Sliders 之后，单击 Gain 滑块并左（衰减）右（放大）拖动。也可以在数字字段内上下或左右拖动，以整数增量改变增益，或者在数字字段上双击，输入具体数字。
5. 使用数字字段把增益增加到 +2dB，观察 Output 电平表。它们没有进入红色区域，因此把增益增加到这种程度是安全的。现在把增益增加到 +3dB。Output 电平表进入红色区域，这说明增益太高，输出过载。此外，尝试降低电平，听听效果。
6. 停止回放，应用 Amplify 后，单击该特效的插槽，按 Delete 键。保持 Audition 打开着。

4.3.2 通道混合器

Channel Mixer（通道混合器）改变左右声道提供的左右通道信号量。考虑两种可能的应用：把立体声转换为单声道，以及颠倒左右声道。

1. 单击 Effects Rack 插槽的右箭头按钮，之后选择 Amplitude and Compression > Channel Mixer。
2. 启用 Transport 内的循环后，开始播放。

3 单击 Channel Mixer 的 L（左）选项卡，其当前设置是左通道完全由左声道的信号构成。把这个立体声信号转换为单声道信号，让左右通道中具有有相同数量的左右声道信号。

4 L 选项卡仍被选中着，把 L 和 R 两个滑块均移动到 50。

5 使用 Effects Rack 的电源开关按钮或者 Channel Mixer 面板左下角按钮，忽略 Channel Mixer。忽略之后，立体影像变得更宽。

6 确保电源按钮是打开的，以启用 Channel Mixer，接下来完成单声道信号的转换。

7 单击 R 选项卡，把 L 和 R 滑块跳转到 50。现在，该信号成为单声道。忽略和启用 Channel Mixer，检查其效果。

8 Channel Mixer 也是通道交换处理变得更简单。单击 L 选项卡，把 L 滑块设置为 0，R 滑块设置为 100。现在，左通道完全由来自右声道的信号组成。

9 单击 R 选项卡。把 L 滑块设置为 100，R 滑块设置为 0。现在，右通道完全由来自左声道的信号组成。

10 忽略和启用 Channel Mixer，这样做会颠倒两个声道。忽略时，踩镲声位于左声道；启用时，踩镲声位于右声道。

11 停止播放，单击包含 Channel Mixer 的特效的插槽，再按 Delete 键。保持 Audition 打开着。

> **Au** 注意：把立体声转换为单声道是一种常见操作，Channel Mixer 预设 All Channels 50% 执行该转换。

4.3.3 嘶声削除器

Audition 的 DeEsser（嘶声削除器）降低"嘶嘶"声（"ess"声）。去嘶处理分为三个步骤：确定存在嘶声的频率，定义范围，再设置阈值。嘶声超过阈值后，将自动把增益降低到指定的范围内，使嘶声变得不明显。

1 如果 Audition 打开着，那么关闭它，不用保存任何内容，这样会有个新的开始。打开 Audition，选择 File > Open，导航到 Lesson04 文件夹，打开 DeEsser.wav 文件。

2 单击 Effects Rack 插槽的右箭头按钮，之后选择 Amplitude and Compression > DeEsser。

3 启用 Transport 内的循环，之后开始播放。

4 文件播放时，会看到频谱显示。嘶声是高频，仔细观察频谱，确认在 10000Hz 左右的范围内看到波峰。

5 为了使查找嘶声变得更容易，可把 Threshold（阈值）设置为 -40dB，Bandwidth（带宽）设置为 7500Hz。

6 改变 Center Frequency（中央频率）。当设置为最大值（12000Hz）时，仍能听到大量的嘶声，因为这比嘶声的频率高。类似地，当把它设置为最小值（500Hz）时，嘶声超过了此范围，

仍能听到。在 9000～10000Hz 之间能够找出消除嘶声的"最佳点"。

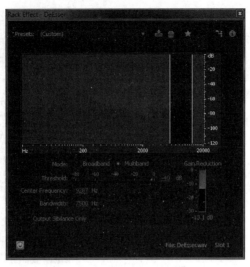

图4-6

7 为了做进一步处理，可选择 Output Sibilance Only（只输出嘶声）。现在将只听到"嘶嘶"声。调整 Center Frequency，听听"嘶嘶"声的最高频率和最低频率，它位于 10400Hz 左右。Gain Reduction 电平表显示"嘶嘶"声范围缩小。

8 取消选择 Output Sibilance Only，忽略或启用 DeEsser，听听其差别。

9 停止回放，单击包含 DeEsser 的特效架的插槽，按 Delete 键。

10 选择 File > Close，不保存该文件。保持 Audition 打开着。

4.3.4 动态处理

标准放大器输入和输出之间的关系是线性的。换句话说，如果其增益是 1，则输出信号将于输入信号相同；如果增益是 2，输出信号电平将是输入信号的 2 倍（无论输入信号电平是多少）。

Dynamics Processor（动态处理器）改变输出与输入之间的关系。当输入信号大幅增加只产生输出信号小幅增加时，这种改变称作压缩；当输入信号小幅增加产生输出信号大幅增加时，这种改变称作扩展。二者可能同时存在：在一定电平范围内扩展信号，而在不同电平范围内压缩信号。Dynamics Processor 图形在水平轴上显示输入信号，在垂直轴上显示输出信号。

压缩可以使声音在主观上显得更大声，正是这一工具使电视商业广告显得远比其他任何声音都大。扩展较少见；其中一种应用是扩展令人讨厌的低电平信号（如"嘶嘶"声），以进一步降低它们的电平。这两种作为特效都有多种用途。在图 4-7 中，当输入信号从 −100dB 变化到 −40dB 时，输出只从 −100dB 变化到 −95dB。因此，Dynamics Processor 把输入的动态范围 60dB 压缩到输出端 5dB 变化内。但当输入从 −40dB 变化到 0dB 时，输出从 −95dB 变到 0dB，因此，Dynamics Processor 把输入动态范围 40dB 扩展到输出动态范围 95dB。

图 4-7 为这些范围指定了一个段号，图形下方的区域提供各段的信息：

- 段号；
- 输出与输入之比之间的关系；
- 该段是 Expander 还是 Compressor；
- Threshold（电平范围），扩展或压缩生效的范围。

熟悉动态处理最简单的方法是调用预设，听听它们对声音的影响，使所听效果与在图形上所见联系起来。

1 选择 File > Open，导航到 Lesson04 文件夹，打开 Drums+Bass+Arp110.wav 文件。

2 单击 Effects Rack 插槽的右箭头按钮，之后选择 Amplitude and Compression > Dynamics Processing。

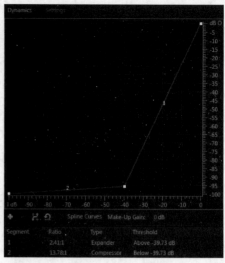

图4-7

3 启用 Transport 内的循环，之后开始播放。

4 选择各种预设。请注意：使用一些更"过激"预设时，需要降低 Effects Rack 的 Output 电平，以免出现失真。

5 创建自己的动态处理。选择（Default）预设，这个预设既不提供压缩，也不提供扩展。

6 单击右上方的白色小正方形，把它慢慢拖到 -10dB 左右。用户将听到降低峰值使声音动态范围变小后产生的效果。

7 创建较小的突变。在第一段的中间单击（也就是穿过 -15dB 的那段），创建另一个正方形。把它向上拖到 -12dB 左右。

8 现在将使用扩展降低低电平声音。在 -30dB 和 -40dB 线上单击，再创建两个正方形。在 -40dB 处的那个正方形上单击，把它一直向下拖到 -100dB，如图 4-8 所示。这一特效使鼓声更有冲击力。

9 观察 Effects Rack 的 Output 电平表。忽略动态处理，就会发现信号听起来实际上更大声一点，因为压缩降低了峰值。为了补偿这一点，单击 Dynamics Processor 内位于曲线水平轴正下方的 Make-Up Gain（增益补偿）参数，把增益增加 +4dB。

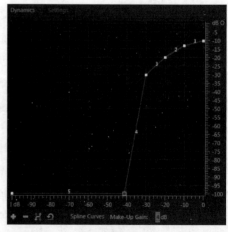

图4-8

10 忽略和启用 Dynamics Processor。通过增加 Make-Up Gain，处理后的信号现在声音变大一点。

11 停止回放，单击 Dynamics Processor 特效的插槽，按 Delete 键。不要关闭该文件，保持 Audition 打开着。

> **Au** 注意：Audition 的 Dynamics Processor 非常复杂。虽然刚在动态处理练习中体验了其基本概念，但 Settings 页面能够进一步定制和设置特效。基本压缩和扩展能够解决大多数需要动态范围控制的音频问题，但有关 Dynamics Processor 其他参数的详细信息，可阅读 Audition 文档。

4.3.5 硬限幅器

像发动机调速器限制最大时速一样，限幅器限制音频信号的最大输出电平。例如，如果要求音频文件的电平不超过 –10dB，而有一些波峰达到 –2dB，则把限幅器的 Maximum Amplitude（最大幅度）设置为 –10dB，它会"吸收"波峰，使它们不超过 –10dB。这不同于简单的衰减（它降低所有信号的电平），在限幅这个例子中，–10dB 以下的电平保持不变。–10dB 以上的电平实际上以无限的比率压缩，因此，任何输入电平增加创建的输出电平增加都不会达到 –10dB 以上。

这种限幅器还有一个 Input Boost（输入提升）参数，可以使信号主观上听起来更大声一点。这是因为：如果把 Maximum Amplitude 设置为 0，则可以增加已经到最大空间的输入信号电平，因为限幅器通过把其输出"钳位"到 0 就能够防止出现失真。现在来听听它对混音的影响。

1 在 Drums+Bass+Arp110.wav 仍装载着时，单击 Effects Rack 插槽的右箭头按钮选择 Amplitude and Compression > Hard Limiter（硬限幅器）。

2 启用 Transport 内的循环，之后开始播放。

3 观察 Maximum Amplitude 数字字段，确认其默认值是 –0.1，这一电平确保信号不会达到 0，因此，输出不会触发 Effects Rack 面板内 Output 电平表的红色区域。

4 把 Input Boost 数量提高到 0 以上，继续观察 Output 电平表。请注意：即使添加大量的提升，如 10dB，输出仍不会达到 –0.1 以上，Output 电平表从不会进入红色区域。

5 Release Time（释放时间）设置信号多长时间未超过最大幅度后限幅器可以停止限制。大多数情况下，其默认设置就很理想。在使用大量输入提升时，Release 设置较短（即使它们能更精确地限制信号），会产生"震荡"效应。把 Input Boost 设置为 +16dB 左右，将 Release Time 滑块移到最右端，听听这种"震荡"。使用 Release Time 滑块时的一点经验规则：其设置应得到最自然的声音。

6 Look-Ahead Time（预测时间）使限幅器能够对快速瞬变作出反应。未设置预测时间时，限幅器不会对瞬变立即做出反应，要做出反应是不可能的：在能够处理瞬变之前必须知道它的存在。Look-Ahead 警告限幅器将有瞬变，因此它瞬间即可作出反应。设置为较长时间将导致该效应出现少量延迟，但这在大多数情况下没有关系。默认设置就很理想，尝试增加 Look-Ahead Time 滑块，听听瞬变是否变得"模糊"。

> **注意**：硬限幅的使用要有一个限度。输入提升超过一定的量，声音就会变得不自然。出现这一现象时，电平的高低会随输入信号源的不同而改变。与乐队之类的混音相比，语音通常可以使用较高的输入提升。

4.3.6 单波段压缩器

Single-Band Compressor（单波段压缩器）是用于动态范围压缩的"经典"压缩器，学习压缩的工作方式是一个很好的选择。

如4.3.4小节所讲解的，压缩改变输出信号与输入信号之间的关系。两个最重要的参数是Threshold（超出它的电平才开始压缩）和Ratio（比率），后者设置输出信号在给定输入信号变化时的变化量。例如：比率为4:1时，输入电平增加4dB将在输出中产生1dB的增加；比率为8:1时，输入电平增加8dB在输出中产生1dB的增加。在这一小节中将听到压缩怎样影响声音。

1. 如果Drums+Bass+Arp110.wav还未打开，那么关闭当前打开的文件，打开它。此外，删除当前载入的所有特效。

2. 单击Effects Rack插槽的右箭头按钮，选择Amplitude and Compression > Single-Band Compressor。

3. 启用Transport内的循环，之后开始播放。

4. 假若载入了Default预设，则把Threshold滑块拖到其最大范围。这时听不出任何差别，因为Ratio默认是1:1，因此，输出和输入之间是线性关系。

5. Threshold设置为0时，把Ratio滑块移到其最大范围。这时又听不出任何差别，因为所有音频均位于该Threshold之下，所以在Threshold之上没有任何音频受到Ratio滑块的影响。这说明Threshold和Ratio控件之间的相互关系，解释了在调整合适的压缩量时为什么通常需要在这两个控件之间来来回回调整的原因。

6. 把Threshold滑块设置为−20dB，Ratio滑块设置为1。向右移动Ratio滑块慢慢增加它。向右移动得越远，声音压缩得越多。保持Ratio滑块为10（也就是10:1）。

7. 试验Threshold滑块。Threshold越低，声音压缩越多；把它设置在−20dB左右以下，Ratio为10:1，声音压缩得无法再用。保持Threshold滑块为−10dB不变。

8. 观察Effects Rack面板的Output电平表。当忽略Single-Band Compressor时，电平表更活泼，具有更显著的峰值。启用Single-Band Compressor；信号的峰值动态范围更小，更一致。

9. 注意忽略模式下的最大峰值。之后启用Single-Band Compressor，把Output Gain控件调整到2.5～3.0dB左右，这样，其峰值与忽略该特效时同样的电平相匹配。在比较忽略和启用状态时，将会听到尽管具有相同的峰值电平，但压缩版本听起来声音更大。其理由是降低峰值允许增加总的输出增益，而不会超出可用空间，或者导致失真。

10 可以使这种差异变得更显著。Attack（冲击）设置在信号超出阈值之后发生压缩之前的延迟。设置少许 Attack 时间（如默认设置 10ms）将允许时长不超过 10ms 的脉冲式瞬变通过而不会启用压缩。这样可以保持信号中的一些自然脉冲。现在，把 Attack 时间设置为 0。

11 再次观察 Output 电平表。Attack 时间为 0 时，波峰进一步减少，这意味着 Single-Band Compressor Output Gain 可以调得更高，把它设置为 6dB，在启用或忽略 Single-Band Compressor 时，波峰电平相同——而压缩版本听起来"大"很多。

12 Release（释放）决定信号回落到阈值之下多长时间该压缩器停止压缩。Release 时间设置没有任何规则可以遵循；基本上来说，其设置使我们主观上听到最平滑、最自然的声音即可，这通常位于 200～1000ms 之间。

13 保持 Audition 打开着，并加载使用相同的文件。

4.3.7 管状模型压缩器

Tube-Modeled Compressor（管状模型压缩器）具有与 Single-Band Compressor 相同的控制，但它提供的声音特点稍有不同，会显得更"清脆"。可以使用与上一小节相同的基本步骤研究 Tube-Modeled Compressor。一点明显的区别是，Tube-Modeled Compressor 具有两个电平表：左边的电平表显示输入信号电平，右边的电平表显示提供指定的压缩量时增益的减少量。

4.3.8 多波段压缩器

Multiband Compressor（多波段压缩器）是"经典"Single-Band Compressor 的又一种变体。它把频谱分为 4 个波段，每段有其自己的压缩器。因此，某些频率的压缩程度可能超过其他频率，如对低音部分添加大量的压缩，而只对中高范围频率增加适量的压缩。

由于将信号分为 4 段也体现了均衡元素（稍后介绍），因为可以改变信号的频率响应。

如果读者认为调整 Single-Band Compressor 复杂，那么具有四波段的 Multiband Compressor 不只是复杂 4 倍——所有这些波段还会相互影响。这里不打算从零开始描述怎样创建多波段压缩设置，而是载入各种预设，分析为什么它们会产生听到的那种效果。请注意：每个波段都有一个 S（Solo，独奏）按钮，因此可以听到该波段单独产生的效果。

1 如果 Drums+Bass+Arp110.wav 还未打开，那么关闭当前打开的文件，打开它。此外，删除目前载入的所有特效。

2 单击 Effects Rack 插槽的右箭头按钮，选择 Amplitude and Compression > Multiband Compressor。

3 启用 Transport 内的循环，之后开始播放。

4 Default 预设不应用任何多波段压缩，因此先试听一下，作为参考点。

5 载入 Broadcast 预设，这将给声音带来重大提高。请注意：最高和最低波段具有更大增益和

更高的压缩比率，这将分别产生更多一点的"嘶嘶声"和"深度"。

6 载入 Enhance Highs（增强高波段）预设。这将说明多波段压缩怎样添加均衡元素；两个高波段的输出增益比两个低波段高很多。

7 Enhance Lows（增强低波段）预设。这是 Enhance Highs 预设的镜像。两个低波段的输出增益比两个高波段高。

8 载入 Hiss Reduction（"嘶嘶"声消除）预设，注意高频声音少量很多，其原因是最高波段具有非常低的阈值 −50dB，因此，即使是低电平，高频率的声音也会被压缩。

4.3.9 语音音量校平器

Speech Volume Leveler（语音音量校平器）组合来 3 个处理器：校平、压缩和选通，以均衡解说中的电平变化，以及降低某些信号的背景噪音。

1 如果 Audition 打开着，那么关闭它，不用保存任何内容。再打开它，选择 File > Open，导航到 Lesson04 文件夹，打开 NarrationNeedsHelp.wav 文件。

2 单击 Effects Rack 插槽的右箭头按钮，选择 Amplitude and Compression > Speech Volume Leveler。

3 忽略该特效，从头至尾听该文件。注意两段安静部分，解说到："Most importantly, you need to maintain good backups of your data"，以及"Recovering that data will be a long and expensive process"。其余部分音量合理，使用 Speech Volume Leveler 使各部分音量相一致。

4 选择这部分音频："Most importantly, you need to maintain good backups of your data"。把 Speech Volume Leveler 的 Target Volume Level（目标音量电平）和 Leveling Amount（校平数量）滑块移到最左端，之后启用该特效。

5 单击 Transport 的 Loop 按钮，再单击 Play 按钮。

6 向右移动 Leveling Amount 滑块，观察 Effects Rack 面板内的 Input 和 Output 电平表。向右移动该滑块时，输出变得比输入更大声，选择 60 左右的数值，输出峰值将在 −6dB 左右。

7 选择以下音频部分："If all your precious music is stored on a hard drive"，循环播放它。调整 Target Volume Level，直到峰值与第 6 步中看到的峰值一致为止。该滑块应该位于 −19dB 左右。

8 双击波形以全选，之后试听。在柔和和大声部分的音量变化应该更少。

9 单击 Advanced（高级）选项旁边的显示三角形，显示出其他两个设置。

10 为了进一步使电平变均衡，启用压缩器，向左移动 Threshold（数字更负），创建出一致、自然的声音。

11 高 Leveling Amount 设置会突出低电平噪声，Noise Gate（噪音门）能够补偿这一点。为了

尽可能听到其处理效果，保持 Leveling Amount 为其默认设置 100，选择 2～6s 之间的音频，循环播放它。

12. 注意"data"和"if"之间空白处的噪音，现在变得非常显著。选择 Noise Gate，把 Noise Offset（噪声偏离）滑块移到最右端（25dB）。这不会消除噪音，但可使它显著减少。把 Leveling Amount 移回到 60，噪音消失了。

13. 单击电源按钮，忽略和启用 Speech Volume Leveler 几次，以便能够听出这种特效怎样影响声音。观察电平表，了解进一步调整是否有助于创建更一致的输出。对于这个指定的文件，在以下设置下似乎可以得到最佳效果：Compressor 和 Noise Gate 关闭，Target Volume Level 为 -18dB，Leveling Amount 为 50%。

14. 为了查看该处理对文件波形的影响，在 Effects Rack 面板的下半部分，从下拉菜单中选择 Process: Entire File（处理：整个文件），之后单击 Apply。这时就会看到波形一致多了。图 4-9 中，上方波形是原始文件，而下方波形是经 Speech Volume Leveler 处理过的。为了比较这两个波形，选择 Edit > Undo Apply Effects Rack（撤销应用 Effects Rack），之后选择 Edit > Redo Apply Effects Rack（重新应用 Effects Rack）。

图4-9

> **Au** 注意：Boost Low Signal 选项通过降低特效的攻击和衰减时间，来提升低音量短文的电平，因此，它可以快速改变电平。通常可能想要关闭该选项，尝试启用它试试，看是否有改善。

4.4 延迟和回响特效

Adobe Audition 有 3 个回响特效，它们具有不同的功能。所有延迟特效在内存中存储音频，稍后在回放它们。存储和播放音频之间的时间间隔就是延迟时间。

4.4.1 延迟

Delay（延迟）只是重复音频，重复的开始时间由延迟量指定。

1. 如果 Audition 打开着，那么选择 File > Close All（全部关闭），不用保存任何修改。选择 File > Open，导航到 Lesson04 文件夹，打开 Arpeggio110.wav 文件。
2. 单击 Effects Rack 插槽的右箭头按钮，之后选择 Delay and Echo（延迟和回响）> Delay。
3. Mix（混合）滑块设置干音频和延迟音频之间的比例。把 Right Channel（右声道）设置为全部 Dry，Left channel（左声道）设置为全 Wet。这样很容易听出左声道内的延迟信号与右声道内的干信号之间的差别。

> **Au** 注意：立体声音频左右声道具有独立的延迟，而单声道音频只有单个延迟。

4. 把左声道 Delay Time（延迟时间）滑块拖到最右端（500ms），现在可以听到左声道的声音比右声道延迟半秒。
5. 把左声道 Delay Time 滑块设置到最左端（-500ms）。现在可以听到左声道中的声音开始比右声道中的早半秒。
6. 把两个 Mix 滑块设置为 50%，尝试不同的延迟时间，可以听到每个通道内延迟音和干音的混合。保持 Adobe Audition 打开着，供下面的课程使用。

4.4.2 模拟延迟

在数字技术出现之前，延迟使用磁带或者模拟芯片技术。与数字延迟相比，这些方法创建出的声音更坚定和丰富。Audition 的 Analog Delay（模拟延迟）为立体声或单声道信号提供单个延迟，并提供三种不同的延迟模式：Tape（磁带，失真少）、Tape/Tube（磁带/管，这是较清脆的磁带版本）和 Analog（模拟，声音更沉闷）。Analog Delay 只是按照延迟量指定的重复开始时间重复音频。与 Delay 特效不同，它有一些独立 Dry 和 Wet 电平控制，而不是单个 Mix 控制。Delay 滑块提供与 Delay 特效相同的功能，除了最大延迟时间是 8s 之外。

1. 如果 Audition 打开着，那么选择 File > Close All，不用保存任何修改。选择 File > Open，导航到 Lesson04 文件夹，打开 Drums110.wav 文件。
2. 单击 Effects Rack 插槽的右箭头按钮，之后选择 Delay and Echo > Analog Delay。
3. 把 Dry Out（干输出）设置为 60%，Wet Out（湿输出）设置为 40%，Delay 设置为 545ms。Feedback（反馈）决定它们淡出时的重复数量。No Feedback（无反馈，设置为 0）产生单个回声，靠近 100 的值创建出更多回声，100 以上的值产生"失控的回声"（观察监视音量）。
4. 把 Feedback 设置为 50，Trash（废弃）控件设置为 100，切换到不同的模式（Tape、Tape/

Tube、Analog），听听每种模式对声音的影响效果。改变反馈，一定要避免过度的失控反馈。

5 Spread（传播）为 0% 时将缩窄对单声道的回声，为 200% 将产生宽立体声效果。调整各个控件，将会听到从舞蹈混合鼓点效果到 20 世纪 50 年代科幻电影的声音。保持 Audition 打开着，用于完成接下来的课程。

> **注意**：指定延迟时间（在左下角下拉菜单中）时可以使用毫秒、拍或者取样点为单位。在 Multitrack 视图内项目具有特别的节奏，所以，最常用的单位是拍。取样点常用于调整短时间的差别，因为可以把指定的延迟降到 1 个取样点（取样速率是 44100Hz 时，一个取样点的延迟也就是 22.7ms 或者 0.00002267s）。

> **提示**：对于具有节奏的音频，将延迟与节奏关联起来可以创建出更"音乐的"效果。请使用公式 60000/ 节奏（以 bpm 为单位，即每分钟拍数）确定四分音符的回响。例如，鼓点循环节奏是 110 bpm，因此，四分音符的回响时间为 60000/110 = 545.45ms。八分音符是四分音符的一半，即 272.72ms，十六分音符是 136.36ms，等等。Lesson04 文件夹内包含文件 Period vs. Tempo.xls。在电子表格内输入节奏，即可看到与某种节奏值对应的毫秒数和取样点数。

4.4.3 回响

Audition 的 Echo（回响）特效在延迟的反馈环路（输出在此环路内反馈回输入）中插入滤波器，对回响的频率响应作出裁剪，创建出额外的回响。这样，每个逐次回响更大程度地处理每个回声的音色。例如，如果响应设置得比正常更亮，则每个回声将比前一个更亮。

> **提示**：要把两个声道设置为额相同的 Delay Time，可启用 Lock Left and Right（锁定左右声道）。这样调整任一个声道就会把另一个声道调整到相同的值。

1 Drum110.wav 文件打开着，并插入了 Analog Delay 特效，单击其插槽的右箭头，之后选择 Delay and Echo > Echo。

2 与前面的延迟特效相比，Echo 还有另一种设置回响混音的方法。每个声道有其自己的 Echo Level（回响电平）控件来调整回响量。Dry 信号是固定的。使用回响特效时，为左声道输入以下值：Delay Time 545ms、Feedback 90%、Echo Level 70%。为右声道输入以下值：Delay Time 1090ms、Feedback 70%、Echo Level 70%。

3 把所有 Successive Echo Equalization（逐次回声均衡）控件调到最下端（-15dB）。这样更容易听出移动单个滑块时声音的差别。

4 把 1.4kHz 控件移动到 0（大于 0 的值创建出失控的回声）。注意：声音会显得更"中音"。

5 降低 1.4kHz 滑块，把 7.4kHz 滑块提高到 0。现在，回响更亮。

6 把 7.4kHz 滑块调回 -15dB，172Hz 滑块提高到 0。现在，回响低音更丰富。

7 一次可以改变多个滑块，创建出更复杂的均衡曲线，并启用 Echo Bounce（回响反弹），使每个声道的回响在左右声道之间反弹。

4.5 滤波器和均衡特效

均衡是非常重要的音调调整特效。例如，突出高音可以"加亮"含混的解说，增加低频可以使尖细、单薄的声音变得更丰满。均衡还有助于区分不同的乐器，例如，低音吉他和架子鼓的踢打鼓均会占据低频部分，并且相互影响，使对方显得更无特色。为了解决这个问题，一些工程师可能强调低音吉他的高音，显示出拨弹琴弦的噪音，而另一些工程师会突出踢打的高音，突出击打击者的"重击"。

Adobe Audition 具有 4 种不同的均衡器特效，每种都有不同的用途，它们能够调整音调，解决频率响应有关的问题：Parametric Equalizer（参数均衡器）、Graphic Equalizer（图形均衡器）、FFT（Fast Fourier Transform）Filter（快速傅立叶变换滤波器）和 Notch Filter（陷波滤波器）。

4.5.1 参数均衡器

Parametric Equalizer 提供九段均衡。五段带有参数响应，它们可以突出（使更显著）或者消减（使更不显著）指定范围（"波段"）的频谱。每段参数均衡器均有 3 个参数。

> **注意**：在下面课程中做调整时，应调低监听电平。Parametric Equalizer 能够对所选频率提供大量的增益。

1 如果 Audition 打开着，那么关闭它，不用保存任何内容，这样会有个新的开始。打开 Audition，选择 File > Open，导航到 Lesson04 文件夹，打开 Drums+Bass+Arp110.wav 文件。

2 在任意一个 Effects Rack 插槽内单击右箭头，选择 Filter and EQ > Parametric Equalizer。开始播放。

3 注意 5 个编号盒子，每个表示可控参数段。单击其中一个（如 3），向上拖动提高响应，或者向下拖动降低响应。向左拖动影响更低的频率，向右拖动影响更高的频率。听听这种改变对声音的影响。

4 在图形下方的区域内，每个参数段显示 Frequency、Gain 和 Q/Width 参数。单击 Q/Width 参数并向上拖，以缩窄提高或降低时所影响的频率范围，或者向下拖以加宽所影响的频率范围。也可以单一段的编号，切换该段的开、关状态。

5 载入 Default 预设，以便把 EQ 恢复到无影响状态。L 和 H 正方形分别控制低架和高架响应。这从所选频率处开始提高或降低，但提高或降低向外朝音谱的端点延伸。超过某一频率，响应撞到"架"上，这等于切割的最大量。

6 单击 H 盒并稍向上拖，注意对高音的提升。现在把它向左拖，将会听到提升影响更宽的高频范围。类似地，单击 L 盒，听听它对低频的影响。在 Low 和 High 架的参数部分，可以

单击 Q/Width 按钮，改变架子斜破的倾斜度。

7. 重新载入 Default 预设，以使 EQ 没有任何影响。还有两段 Highpass（高通）和 Lowpass（低通），分别单击 HP 和 LP 按钮可以启用它们。现在，单击这两个按钮。

8. Highpass 响应逐渐降低某个频率（称作截止频率）之下的响应；越是比截止频率越低的频率，降低越多。Highpass filter（高通滤波器）有助于消除超低音（非常低频率）的能量。单击 HP 盒，把它向右拖，听听它对低频的影响。

9. 还可以改变滤波器斜坡的倾斜度，也就是与频率比较的衰减速率。在显示其参数的 HP 面板内，单击 Gain 下拉菜单，选择 6dB/octave（八度音），注意它创建的渐变曲线。之后选择 48dB/octave 创建出急剧升降的曲线。

10. 类似地，听听 Lowpass filter（低通滤波器）对声音的影响：单击 LP（Lowpass，低通）按钮，左右拖动 LP 盒，从 Gain 菜单中选择不同的曲线。保持该项目打开着，为接下来的课程所使用。

所有这些响应可以同时使用。图 4-10 所示的是一个 Highpass 陡斜坡，第 2 段稍做参数提高，第 3 段做窄参数降低，High 架提升。

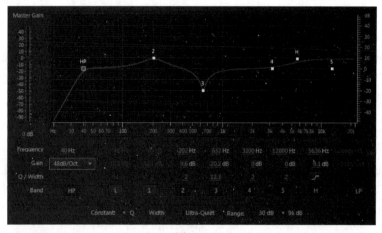

图4-10

> **Au 注意**：沿着屏幕底部的条带内还有 3 个选项：Constant Q 最常用，这里 Q 是与频率之比的比率，而 Constant Width 指 Q 与频率无关，保持相同；Ultra-Quiet 选项降低噪音和杂波，但需要更强的处理能力，通常保持为关闭；Range 把最大提高量或降低量设置为 30dB 或 96dB。30dB 选项更常用。

4.5.2 图形均衡器（10 波段）

Graphic Equalizer（图形均衡器）可以在各种固定频率处以固定的带宽提高或降低。顾名思义，移动滑块将创建滤波器的频率响应"图形"。

> **Au 注意**：在下面的课程中，做调整时应把监听电平调低一点。Graphic Equalizer 会在指定的频率处产生很高的增益。

1. 假定 Audition 仍打开着，并且文件 Drum+Bass+Arp110.wav 已被载入，可单击已载入 Parametric Equalizer 的插槽的右箭头，选择 Filter and EQ > Graphic Equalizer（10 Bands）。

2. 开始播放。上下移动各个滑块，听听每个滑块通过改变它们各自频率带内的电平对音色造成的影响。用音乐术语来讲，每个滑块相隔八度。保持 Audition 打开着，为接下来的课程做好准备。

> **Au 注意**：沿着 Graphic Equalizer 屏幕底部的条带内还有三个参数：Range 设置可以使用的最大提高或降低量，可以高达 120dB（非常大的值）。使用较窄的范围（如 6～12dB）更容易做精细调整。Accuracy（精度）影响低频处理。在做大量的低频提高或降低处理时，如果能够改善声音，就提高 Accuracy，否则保留其默认设置 1000 点不变，以降低 CPU 的负载。Master gain（主控增益）补偿使用 EQ 导致的 Output 电平的改变，如果在均衡器内添加了大量的提高，则降低它；如果使用了大量的降低，则提高它。

4.5.3 图形均衡器（20 波段）

Graphic Equalizer（20 Bands，图形均衡器，20 波段）的作用与 Graphic Equalizer（10 Bands）完全相同，除了波段只有八度间隔的一半，它提供更大的分辨率。要听听其处理效果，可按照与 10 波段版本课程中相同的基本步骤进行处理。

4.5.4 图形均衡器（30 波段）

Graphic Equalizer（30 Bands，图形均衡器，30 波段）的作用与 Graphic Equalizer（20 Bands）完全相同，除了波段只有八度间隔的三分之一，它提供更大的分辨率。要听听其处理效果，可按照与 10 波段版本课程中相同的基本步骤进行处理。

4.5.5 FFT 滤波器

FFT Filter（快速傅立叶变换滤波器）是非常灵活的滤波器，使用它可以"绘制"频率响应。默认设置是一个很实用的起点。FFT 算法非常高效，常用于频率分析。

1. 假若 Audition 仍打开着，文件 Drum+Bass+Arp110.wav 也已载入，则单击已载入 Graphic Equalizer 的插槽的右箭头，选择 Filter and EQ > FFT Filter。

2. 开始播放。单击图形创建点，指示频率响应的蓝色线根据需要上下移动，以便与该点"对齐"。之后可以向上、下或侧面拖动该点。添加的点数量没有限制，这能够创建出非常复杂（甚至非常离奇）的 EQ 曲线和形状。

3 要得到更平滑的曲线，可启用 Spline Curves（样条曲线）。图 4-11 中所示为未选取 Spline Curves 时原始放置的点，图 4-12 中所示为选取 Spline Curves 后的曲线。

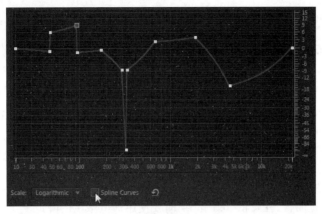

图4-11

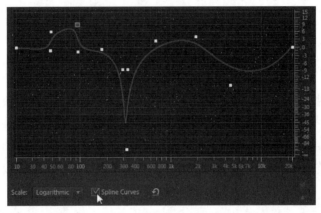

图4-12

Au	注意：对于其他 FFT Filter 参数，在主要处理低频时，Scale（缩放）选择 Logarithmic（对数），因为这为在节点绘图创建最好的分辨率。Linear（线性）在高频时具有同样的优点。至于 Advanced 选项，要在使用急剧升降的精确滤波器时获得最高精度，可选择较高的值，如 8192～32678。较低的值在处理打击乐声音时产生的瞬变较少。对于 Window，Hamming（汉明）和 Blackman（布拉克曼）是最佳选项。列在前面的选项使响应曲线的形状变窄，后续选项逐渐使形状变宽。

4.5.6 陷波滤波器

Notch Filter（陷波滤波器）专门用于消除音频文件内的特定的频率，如"嗡嗡"声。

1 如果 Audition 打开着，那么关闭它，不用保存任何内容，这样会有个新的开始。打开

Audition，选择 File > Open，导航到 Lesson04 文件夹，打开 ReduceHum.wav 文件。

2 单击特效插槽的右箭头，选择 Filter and EQ > Notch Filter。

3 忽略 Notch Filter，之后开始播放。注意该文件中有大量的"嗡嗡"声。

4 选择 Notch Filter。该滤波器的默认设置是一个很好的起点（欧洲人应该选择 50Hz and Harmonics Removal（50Hz 和谐波消除）预设，而不是基于 60Hz 的默认预设），但注意，会有一些铃声和不自然的品质。现在将调整设置，降低"嗡嗡"声，保留自然声音。

5 从 60Hz 开始共有 6 个陷波，它们的频率设置为 60Hz 的谐波。单击陷波的启用按钮，关闭不能改善声音的所有陷波。关闭 3、4、5 和 6 陷波，注意，这不会增加"嗡嗡"声量。关闭 1 和 2 陷波，这些会增加"嗡嗡"声，因此，再次启用它们，来调整优化这些陷波。

6 把 1 和 2 陷波的增益降低到 −45dB 左右。

7 对最自然的声音而言，在降低"嗡嗡"声时要使用最低限度的降低。试验陷波 1 和 2 的参数，降低 −36dB 左右很可能就能获得成功。

8 忽略 Notch Filter，注意"嗡嗡"声的增加。

4.6 调制特效

与前面讨论的一些特效不同，Modulation（调制）特效设计不是为了解决问题，最多只是以一种特殊效果的形式向声音添加"香料"。这些特效倾向于创建非常特殊的声音，Adobe Audition 提供的预设是一个很好的起点。因此，像使用大多数特效一样调用这些预设，听听它们对声音的影响。但也会分析哪些参数对编辑来说最重要。

4.6.1 合唱

Chorus（合唱）能够把单个声音变成像重唱一样，这种特效使用短的延迟从原来的信号创建额外的"声音"。这些延迟被调制，这样延迟会随时间而稍微改变，创建出更"有生气的"声音。

Chorus 特效最适合于处理立体声信号，因此，要获得最佳效果，可把单声道信号转换为立体声。为完成转换，选择 Edit > Convert Sample Type（转换取样类型），从 Channels 下拉菜单中选择 Stereo，之后单击 OK 按钮。

1 如果 Audition 打开着，那么关闭它，不用保存任何内容，这样会有个新的开始。打开 Audition，选择 File > Open，导航到 Lesson04 文件夹，打开 FemaleChoir.wav 文件。播放该文件，听听其声音效果。

2 单击特效插槽的右箭头，选择 Modulation > Chorus。

3 注意，在启用 Default 预设时 Chorus 创建出的声音更丰满、宏亮。选择 Highest Quality（最高品质）——大多数现代计算机能够提供该选项所需的额外处理能力。如果音频出现"噼啪"

声或者碎裂声，则取消选择该选项。

4 把 Modulation Depth（调制深度）提高到 8dB 左右，此时的声音会变得更有生气。为了使该效果变得更明显，把 Modulation Rate（调制率）增加到 2.5Hz。Modulation Depth 和 Modulation Rate 相互影响——使用较高的 Modulation Rate，通常要使用较低的 Modulation Depth。把 Modulation Depth 设回 0。

5 为了增加合唱中的"人数"，单击 Voices（声音数）下拉菜单，选择 16 声。因为使音频增加了很多，所以可能需要调低 Effects Rack 面板内的 Output 控件，以免失真。

6 增加 Delay Time（延迟时间）也能够使声音显得更宏亮，但太长 Delay Time 可能产生"走调"的效果。现在把它设置为 40ms 左右。

7 Spread 增加立体声场的宽度，把它设置为 152ms 左右。忽略或启用 Chorus，听听这些编辑的效果。

8 Chorus 启用后，注意 Dry 和 Wet Output level 控件。为了获得更精细的效果，把 Dry 值设置高一点，Wet 值设置低一点，或者为了获得最"扩散的"声音特点，只开大 Wet。

9 一定要注意反馈，因为即使轻微数量添加的反馈也可能不受控制。大于 10 左右的值会为 Chorus 创建出更"旋转"的声音。

10 剩余控件用于立体声场。Stereo Field（立体场）使输出变得更窄或更宽。至于 Average Left & Right Channel Output（平均左右声道输出）和 Add Binaural Cues（增加双耳声提示），可简单选取这些选项。如果想得到更好的声音效果，则保持它们被选取；如果听不出任何差别，则取消选取它们。如果原来的信号是单声道，则不要选取 Average Left & Right Channel Output。

11 为了感受使用 Chorus 特效创建特殊的效果，可试试其他预设。注意，一些更奇异的声音组合了大量的调制、反馈，或者长时间延迟。

12 保持 Adobe Audition 打开着，供下面的课程使用。

4.6.2 镶边

与 Chorus 一样，Flanger（镶边）也是短延迟，甚至更短，以创建出相位消除，使声音更生动、感人、宏亮。这种特效因为其"迷幻"特点而在 20 世纪 60 年代得以流行。

1 假定 Audition 仍打开着，FemaleChoir.wav 文件已载入，单击当前特效插槽的右箭头，选择 Modulation > Flanger，以替换 Chorus 特效。播放文件，听听声音效果。

2 为了获得更显著的效果，把 Mix 设置为 50%。改变 Feedback 设置，反馈越多创建的声音越宏亮。

3 镶边的一个重要元素与调制延迟有关。Stereo Phasing（立体声调相）改变调制的相位关系：设置为 0 时，两个声道内的调制相同。增加 Phasing 量使两个声道内的调制偏移，会创建

出更强的立体声效果。改变 Modulation Rate（调制速率），以改变调制速度。

4 Initial Delay Time（最初延迟时间）和 Final Delay Time（最终延迟时间）设置 Flanger 的扫描范围。"标准"范围是 0 ～ 5ms，增加 Final Delay Time 创建出的声音在 Flanger 延迟时间达到较长延迟时更像合唱。试试这些选项。

5 Mode（模式）选项用于专门的效果。选择 Inverted（反相）改变音调。Special Effects（特殊效果）改变镶边"特性"：启用它，看是否喜欢其效果。其效果随其他参数设置而改变。最后，Sinusoidal（正弦曲线）改变调制波形，创建出更"滚动"的调制效果。

6 调用其他预设，尤其是 vocal flange 预设，感觉一下 Flanger 能够提供的各种可能效果。很多更激进的方法使用高 Modulation Rates、大 Feedback、长 Initial Delay Times 或 Final Delay Times 设置，或者是这些选项设置的组合。

7 保持 Adobe Audition 打开着，供下面的课程使用。

Chorus/Flanger 提供选择 Chorus 或 Flanger，每个都是前面介绍的 Chorus 和 Flanger 的简化版本。Width 实际上与在 Chorus 或 Flanger 内改变 Delay 相同，而 Width 基本上决定干（湿）混合。Speed 提供的功能与 Modulation Rate 相同。唯一不同的控件是 Transience（瞬间），它突出瞬变，创建更"尖厉的"声音。

1 假定 Audition 仍打开着，FemaleChoir.wav 文件已载入，单击当前特效插槽的右箭头，选择 Modulation > Chorus/Flanger 替换 Flanger 特效。

2 载入各种预设，听听每种处理器提供的特效类型。

3 保持 Adobe Audition 打开着，供下面的课程使用。

4.6.3 移相器

Phaser（移相器）特效类似于 Flanging，但具有不同的特点，常常会更精细。它使用一种特殊的滤波类型（被称作全通滤波器）来完成其特效，而不是延迟。

1 假定 Audition 仍打开着，FemaleChoir.wav 文件已载入，单击当前特效插槽的右箭头，选择 Modulation > Phaser，以替换 Chorus/Flanger 特效。播放该文件。

2 移相往往是处理中音最有效的方法。把 Upper Freq（上端频率）修改为 2000Hz 左右。

3 与使用 Flanging 一样，用户可以偏移对左、右声道的调制。把 Phase Difference（相位差）移离中央（0）位置越远，立体声效果越强。现在，把它保持为 180。

4 把 Feedback 移离中央到更大的正值会提高移相器的锐度，创建出"汽笛般的"声音。移到更大的负值则会创建出更纤细、"空洞"的声音。现在，将它保持为 0。

5 改变 Mod Rate（调制速率）滑块。请注意：使用较快的设置时，该特效几乎与颤音一样。在继续下面操作之前，把它调回到 0.25Hz。

6 剩余参数设置移相处理声音中的"剧烈"程度。

- More Stages（更多阶段）：创建出更强的效果。
- Intensity（强度）：决定 Phaser 应用的移相量（通常要把它调整到 90 以上，除非是需要更"恬静的"声音）。
- Depth（深度）：设置 Modulation 达到的低频限制。它对应于 Upper Frequency 参数，后者是 Modulation 达到的最高频率。
- Mix（混合）：设置干、湿音的混合。50% 值创建出最大移相效果，它以相同的比例混合干、湿信号。把该值移向 0 将增加干信号与湿信号的比例，而移向 100 则增加湿信号与干信号的比例。

尝试这些参数，听听它们对声音的影响效果。

7 载入各种预设，听听每种处理器提供的特效类型。

4.7 噪音降低/恢复

噪音降低和噪音恢复是非常重要的话题，第 5 课将专门介绍这些处理器，描述 Adobe Audition 在音频恢复方面提供的多种选择。其中，包括能够消除噪音、删除爆裂声和"咔哒"声、把降低唱片上刮擦导致的声音降到最低、降低磁带中的"嘶嘶"声等。

4.8 混响特效

混响为音频赋予声学空间特性（房间、音乐厅、车库、金属板混响）。两种常见的回响处理是卷积回响和算法回响。Audition 提供这两种处理。

在这两种混响处理中，卷积混响的效果通常更逼真。它载入脉冲，也就是呈现某种固定声学空间特性的音频信号（通常是 WAV 文件格式）。该特效会执行卷积运算，这是一种数学运算，它对两个函数（脉冲和音频）进行运算，创建出第三个、组合了脉冲和音频的函数，因此，把声学空间特点赋给音频。但是，获得逼真效果的代价是灵活性的缺乏。

算法混响创建带有变量的空间算法（数学模型），以允许改革空间特性。因此用单个算法就很容易创建不同的空间和特效，而卷积混响则需要载入不同的脉冲才能产生完全不同的声音。除 Convolution Reverb 之外的所有 Audition 混响均使用算法混响技术。

每种混响都有用。一些工程师喜欢算法混响，因为它可以创建"理想的"混响空间；另一些工程师则喜欢卷积，因为喜欢其"真实的"感觉。

4.8.1 卷积混响

卷积类混响能够创建出非常逼真的混响效果，如后面将要介绍的效果。此外，它也可用于声音设计。然而，这是一个需要 CPU 强度很大的进程。

1. 如果 Audition 打开着，那么关闭它，不用保存任何内容，这样会有个新的开始。打开 Audition，选择 File > Open，导航到 Lesson04 文件夹，打开 Drums110.wav 文件。播放该文件，听听其效果。

2. 单击特效插槽的右箭头，选择 Reverb > Convolution Reverb（卷积混响）。

3. 载入一些预设，了解卷积混响能够产生的效果。完成之后，载入 Memory Space（内存空间）预设。

4. 从 Impulse（脉冲）下拉菜单中选择不同的脉冲。注意，每个脉冲产生的不同混响特点。完成之后，载入 Hall（厅）预设脉冲，以便能够检查各种不同参数对声音的影响。

5. 改变 Mix，以改变干、湿声音的比例。

6. Room Size（空间尺寸）改变厅的大小。仔细听听该选项提供的控制度，把其可用范围与算法混响进行比较。

7. Damping LF（衰减低频）和 Damping HF（衰减高频）影响频率响应。向左移动 Damping LF 滑块模仿带有大量吸音材料的房间效果，它对高频的吸收比低频更稳定。向左移动 Damping HF 滑块以消除较低的频率。创建出"更尖细"但也更少"浑浊"的混响特点。

8. Pre-Delay(预延迟)设置声音从表面反射回时第一次出现前的时间。向右移动 Pre-Delay 滑块，以增加预延迟量，这意味着声音反射需更长的时间，因此空间更大。

9. 进一步向右移动 Width（宽度）滑块，创建更宽的立体声场；向左移动该滑块缩窄立体声场。调整 Gain 以设置复合干、湿声音的总体增益。Gain 通常设置为 0，除非在添加混响特效时导致信号电平改变需要补偿。

10. 保持 Adobe Audition 打开着，供下面的课程使用。

> **提示**：可以使用 Convolution Reverb 载入大多数 WAV 文件：单击 Load，导航到 WAV 文件。联机资源提供免费脉冲(包括 Audition 的)，可用于标准卷积混响，这样便于扩展选项。此外，还可以载入乐句、循环、声音特效，或者其他"非声学空间"文件，获得一些非常旷野（不可预测）的效果。这些对声音设计和特效来说是无价之宝。

4.8.2 演播室混响

本书没有按照顺序介绍这些混响，因为 Studio Reverb（演播室混响）是算法混响，它简单、高效，并且实时生效，因此容易听到参数改变后的效果。很多 Full Reverb（全混响）和 Reverb 参数在回放期间不能调整，因为它们非常占用 CPU 资源。

1. 假定 Audition 仍打开着，Drums110.wav 文件已载入，单击当前特效插槽的右箭头，选择 Reverb > Studio Reverb，以替换 Convolution Reverb 特效。

2. 在选择 Default 预设时，改变 Decay（衰减）滑块。注意，其范围远比 Convolution Reverb 的 Room Size 参数宽。

3. 算法混响包含两种主要成分：早反射和混响"尾巴"。早反射模拟声音从房间多个面第一次反射时产生的离散回声。混响尾是房间内多次反射后产生的复合回声的"尾流"。把 Decay 滑块拖到最左端，之后改变 Early Reflections（早反射）滑块。增加早反射创建出的效果有点像硬墙面小声学空间内的效果。

> **Au 提示**：较低的 Early Reflections 设置，以及 Decay 设置为最小值，能够增加声音的现场感，而不至于太"干"。这会使解说听起来更"真实"。

4. 把 Decay 设置为 6000ms 左右，Early Reflections 设置为 50%。调整 Width 控件以从窄（0）到宽（100）设置立体声场。

5. High Frequency Cut（高频截止）的作用类似于 Convolution Reverb 的 Damping LF，但它覆盖的范围更宽。要创建更深沉的声音，可把该滑块向左多移动一点，以减少高频；要获得更亮的声音，可向右多移动一点。

6. Low Frequency Cut（低频消减）类似于 Convolution Reverb 的 Damping HF。向右移动 LF Cut 滑块减少低频内容，这能够"收紧"低端，减少"浑浊"；如果想要混响影响更低的频率，则向左多移动一点。

> **Au 提示**：工程师常常降低混响上的低频以防向低音或鼓声添加混响，这会产生出"含混不清的"声音。

7. Damping（衰减）的功能与 Convolution Reverb 的 Damping LF 参数相同。Damping 和 High Frequency Cut 之间的差别是：声音衰减时间越长，Damping 逐渐应用的高频衰减越大，而 High Frequency Cut 是固定的。试试 Damping。

8. 改变 Diffusion（扩散）控件。其值为 0% 时回声更不连续，为 100% 时回声混合到一起，成为更平滑的声音。总之，高扩散设置常用于断续声，低离散设置用于持续的声音（如语音、弦乐、风琴声等）。

9. Output Level（输出电平）部分改变干、湿音频量。试试这些选项。

10. 保持 Adobe Audition 打开着，供下面的课程使用。

4.8.3 混响

调用 Reverb（混响）特效时，很可能会看到警告消息。警告该特效将占用大量的 CPU 资源，建议在回放之前应用该特效。此外，用户无法实时调整混响特性——只有在回放停止时才能调整。但是，可以随时编辑干、湿电平。

1. 假定 Audition 仍打开着，Drums110.wav 文件已载入，单击当前特效插槽的右箭头，选择

Reverb > Reverb，以替换 Studio Reverb 特效。

2. 调用各个预设，改变干、湿滑块。因为所处理的是鼓声，所以 Big Drum Room（大鼓室）和 Thickener（浓缩机）会很有用，它们是专门为增强鼓声而设计。

3. 剩余参数（Decay Time、Pre-Delay Time 和 Diffusion）的作用与 Studio Reverb 和 Convolution Reverb 中的同名参数的作用相同。前面课程中已经听过改变这些滑块产生的声音效果，但是，如果想听听它们在这个混响中对声音的改变，可改变这些，听听它们对声音的改变情况。Perception（感知）滑块类似于高频衰减：设置为 0 时，声音更"低沉"、柔和；而设置为 200 时，则模拟听音环境中更多不规则，因此声音听起来更亮，更"硬"。试试不同的 Perception 滑块设置，听听其效果——差别很细微。保持 Audition 打开着。

4.8.4 全混响

Full Reverb（全混响）是基于卷积的混响，也是各种混响中最复杂、最不切实际使用的混响，因为它会带来严重的 CPU 负载。在回放期间只能调整 dry、reverb 和 early reflections 电平参数的电平控件，电平控件设置甚至要数秒才能生效（然而，如果停止回放，调整它们，其改变会立即出现在回放中）。此外，如果在停止回放时改变任一个非电平回响参数，要花几秒才能开始回放。因此，使用这种处理器时要从尽可能接近所要效果的预设开始，需要时再稍做调整。

1. 假定 Audition 仍打开着，Drums110.wav 文件已载入，单击当前特效插槽的右箭头，选择 Reverb > Full Reverb，以替换 Reverb 特效。

2. 通过调用一些预设，熟悉 Full Reverb 的潜在声学效果。

3. Reverberation（混响）参数（Decay Time、Pre-Delay Time、Diffusion 和 Perception）功能上与 Reverb 处理器中的相同控件完全一致。然而，Early Reflections 选项要比任何其他混响中的更复杂。在回放停止期间，把 Dry 和 Reverberation Output Level（混响输出电平）控件调整到 0，Early Reflections 跳转到 100，以便能够很容易地听出修改相关参数的效果。

4. 使用 Room Size 和 Dimension（维度）控件创建虚拟房间。较大的房间尺寸创建出较长的混响。Dimension 设置宽度与深度之比，0.25 以下的值听起来不自然，但对于特殊效果类型的声音可试试该值（先降低监听音量，因为其音量可能出乎意料地提高）。

5. High Pass Cutoff（高通截止）的作用 Studio Reverb 中的 High Frequency cutoff 控件相同。把该滑块向左多移动一点，以降低高频，创建出更低沉的声音；或者向右拖动创建出更亮的声音。向左或向右移动 Left/right Location（左/右位置）滑块将把早反射从立体声分别移向更左或者更右位置；如果想要产生反射的声源随之移动，则选择 Include Direct（包括方向）。

6. Coloration（润色）选项卡打开三段 EQ，它具有高架、低架和单个参数化段。本书已经介绍了均衡的工作方式，但还有一个 Decay 参数，它设置润色 EQ 生效之前的时间。在试用

参数化的参数时,把它设置为 0,以便能够尽可能快地听出效果。仅仅是作为一个例子,降低高架将产生出"更热烈的"混响声音。

4.9 特殊效果

本节将讨论两个单独的特效——Distortion(失真)和 Vocal Enhancer(语音增强器),以及 Guitar(吉他)和 Mastering(主控处理)两个"多特效",其中包含的几个兼容特效能够一起使用。

4.9.1 失真

裁剪信号峰值时出现失真,创建出谐波。Audition 的失真能够创建不同的裁剪量,使正、负峰产生非对称失真(创建出更"刺耳的"声音),或者链接正负峰设置,创建出对称失真,使声音显得更平滑。

1 如果 Audition 打开着,那么关闭它,不用保存任何内容,这样会有个新的开始。打开 Audition,选择 File > Open,导航到 Lesson04 文件夹,打开 Bass110.wav 文件。播放该文件,听听其声音效果。

2 单击特效插槽的右箭头,选择 Special > Distortion。

3 Default 预设没有任何失真,因为曲线显示输入和输出之间是线性关系,没有任何裁剪。载入各个预设,了解这种特效可以创建的声音效果,之后回到 Default 预设。

4 现在将创建一些轻微的失真,使低音带有一点"嘎吱"声。单击两个图形之间的 Link(链接)按钮(图 4-13 所示的光标处),这样调整一个曲线会影响到另一个曲线(注意:单击 Link 按钮下方的两个箭头之一将把一个曲线设置传递给了一个曲线)。

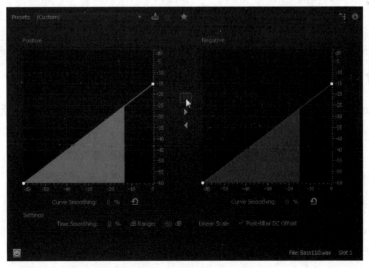

图 4-13

5 播放这个低音文件时，单击图形曲线右上角的白色正方形，把它向下拖到 −15 左右，将会听到在信号裁剪处降低电平时声音变得更失真。因为更多裁剪导致电平更低，所以需要增加 Effects Rack 的 Output 控件进行补偿。

6 可以提升较低的电平，这样它们的失真就更容易。单击 X 轴和 Y 轴上两个 −30 电平的交叉部分，在曲线上创建一个新的节点，会听到更大的失真。

7 把这个新节点向上拖，以提高低电平信号的音量，因此可创建出更大的失真。向左拖动该节点也使较低的电平出现失真，从而增加失真。

8 要删除这个节点，右击（按住 Ctrl 键单击）它即可。继续添加和移动节点，听听对声音造成的影响。有多个节点时，增加 Curve Smoothing（曲线平滑）参数值可以平滑曲线。

9 单击图形的复位按钮（旋转箭头）。如果图形仍被链接，则会同时复位两个图形；否则需要逐个复位它们。图形未链接时，把一个图形右上角的正方形降低到 −20dB。这会添加"嘎吱"声，但保留低音的"完整"，因为保留了一套峰值不变。

10 Time Smoothing（时间平滑）参数改变失真对电平变化的响应时间。尤其是在低频中时。增加 Time Smoothing，失真变得更平滑，刺耳的声音更少。选择 30% 的值，之后忽略（启用）失真，比较失真和未失真的声音。注意该平滑创建出的较为柔和的失真效果，虽然使低音有点"混乱"，但听起来仍悦耳。把低音处理得带点失真有助于使它在混音中显得更突出。

> **Au 注意**：至于其他 Distortion 参数，dB Range（dB 范围）改变图形覆盖的范围，把可能的失真设置限制到选择的范围内。Linear Scale（线型缩放）改变刻度，因为对数更接近于人耳的响应。保持 Post-Filter DC Offset（后置滤波器直流偏移）被选中，因为它能防止编辑时添加固定偏移（会导致咔哒声的），且保持它是打开的，没有任何不利的地方。

4.9.2 语音增强器

Vocal Enhancer 特效是 Audition 中最容易使用的特效之一，因为它只有 3 个选项。

1 如果 Audition 打开着，那么关闭它，不用保存任何内容，这样会有个新的开始。打开 Audition，选择 File > Open，导航到 Lesson04 文件夹，打开 NarrationNeedsHelp.wav 文件。播放该文件。

2 单击特效插槽的右箭头，选择 Special > Vocal Enhancer。

3 单击 Male（男性）以降低低端，把"砰砰"声和"隆隆"声降到最低。注意，它还有助于稳定电平变化。

4 载入 Drum+Bass+Arp110.wav 文件，在 Effects Rack 内插入 Vocal Enhancer。选择 Vocal

Enhancer 的 Music 选项。

> **Au** 提示：因为 Voice Enhancer 没有任何可变参数，所以只需在语音（或者选择 Music 时在背景音乐）上试试不同的选项，如果其效果听起来没有变好，只要删除该特效即可。

5 忽略 Vocal Enhancer，将会使音乐更亮，但这可能干扰语音的清晰度。启用 Vocal Enhancer 的 Music 选项创建旁白会创建更多"空间"。

6 在播放同一个文件时，单击 Male 和 Female（女性）选项，将会听出该选项对音乐的影响，它会使频率响应中的变化变得更明显。

4.9.3 吉他套件

Guitar Suite（吉他套件）是一个"通道放大器组"，它模拟吉他信号处理链。其中包含以下四个主处理器，且每个可以单独忽略或启用。

- Compressor（压缩器）：因为吉他是弹拨乐器，所以很多吉他演奏者用压缩来均衡动态范围，创建出更持续的声音。
- Filter：决定吉他的音调。
- Distortion：这是 Distortion 处理器的"浓缩"版，提供 3 种流行的失真类型。
- Amplifier：吉他声音的很大部分是放大器决定的，它通过放大器播放声音：扬声器的数量和尺寸，以及音箱对声音有主要影响。共有 15 种放大器可用，包括低音吉他音箱。

然而，Guitar Suite 不只是由于吉他，也可以把这种通用的特效组件应用于鼓声。

1 如果 Audition 打开着，那么关闭它，不用保存任何内容，这样会有个新的开始。打开 Audition，选择 File > Open，导航到 Lesson04 文件夹，打开 Guitar.wav 文件。播放该文件。

2 单击特效插槽的右箭头，选择 Special > Guitar Suite。

3 调用预设 Big and Dumb，这是古典摇滚吉他声的一个好起点。

4 改变 Compressor Amount 滑块，向左移动声音更有冲击性，向右移动声音更有持续性（音量稍微降低一点）。在继续处理之前，把 Amount 设置为 70。

5 改变 Distortion Amount 滑块：向左移动声音"更干净"，向右移动声音"更杂乱"。试试 Distortion Type 下拉菜单中的 3 种不同失真类型，并改变 Amount 滑块。Garage Fuzz 更颓废，Smooth Overdrive 更摇滚，Straight Fuzz 模拟失真特效箱而不是放大器的声音。选择 Smooth Overdrive，把该滑块设置为 90。

6 声音听起来有点刺耳，但使用滤波器可以使它变得更平滑。取消选择 Filter 的 Bypass 复选框。

4.9 特殊效果　77

> **Au** 提示：很多吉他声音使用失真。然而，要避免 Audition 内过载引起的无意失真，而只使用 Guitar Suite 创建的故意失真。吉他处理器会导致很宽的电平改变，因此，要特别注意 Effects Rack 面板的 Input 和 Output 控件，确保它们不会进入红色区域。

7 把 Freq 滑块移动到 1500Hz 左右，Resonance（共鸣）保持为 0。这会消除一些"尖峰"。注意，增加 Resonance 会使声音变得"更尖厉"，现在，保持 Resonance 为 0。

8 为了听听不同放大器对声音的影响，从 Amplifier Box 下拉菜单中选择不同的选项，Classic British Stack、Classic Warm、1960s American、1970s Hard Rock 和 Deep 4x12 是一些最逼真的模拟。此外，注意还有 6 个非放大器和特殊的特效声音。忽略 Amplifier 突出扬声器和音箱对音调的影响。

9 回到 Big and Dumb 预设，但 Amplifier Box 参数选择 Classic British Stack。取消选择 Filter Bypass 复选框。

10 由于 Filter 在 Distortion 部分之前。因此滤波降低的信号电平会导致较轻的失真。通常这是用户想要的声音，但如果整体电平太低，则向右移动 Distortion Amount 滑块进行补偿。

11 Filter 选择 Retro（复古）后，从 Type 中选择 Bandpass（带通，这像没有提升/截止控制的 Parametric EQ）。针对大量的金属音，可把 Freq 设置为 435Hz 左右，Resonance 设置为 20，在该频率处创建响应峰。

12 在前面均衡器部分介绍过 Lowpass 和 Highpass 滤波器的使用（Lowpass 减少高频，Highpass 减少低频），Resonance 相当于在一些均衡器中用过的 Q 控件。这里可随意调整，但是，如果没有耐心探索其他滤波器类型的用法，则进入下一步。

13 Filter 选择 Rez，Type 选择 Bandpass（其他响应也有效，但这些产生的效果最明显），把 Resonance 设置为 0。改变 Freq 滑块，就会听到像"哇哇器"一样宏亮的效果。如果确实想要更过火的效果，就提高 Resonance。

14 剩余的五种滤波器都有固定的频率，它们大概对应于嘴巴形成各种元音时的滤波效果。改变 Freq 滑块的位置，注意，这不会改变 TalkBox（变声盒）滤波器自身的频率，但其作用更像"窗口"，横扫该滤波器频率，使它变得更突出或更不突出。

15 载入 TalkBox U 滤波器，Type 选择 Bandpass。Resonance 设置为 0 时，在 Freq 滑块整个范围内移动它。峰值电平将位于 1kHz 附近，向两端任一方向移动 Freq 滑块均会降低电平。也会改变音色。

16 Guitar Suite 也适用于其他乐器，尤其是鼓。选择 File > Open，导航到 Lesson04 文件夹，打开 Drums110.wav 文件。

17 单击特效插槽的右箭头，选择 Special > Guitar Suite。载入 Big And Dumb 预设。

18 启用滤波器，把 Freq 滑块移动到 3000Hz 左右，Resonance 设置为 20%。

19 虽然会听到好的"垃圾"鼓声，但向左移动 Mix Amount 滑块（试试 30%～40%）可以改变它。这会在"垃圾"音中加入干鼓声音，使整体声音变得更清晰。

4.9.4 主控处理

Mastering（主控处理）是另一套特效"组件"。Adobe Audition 已经超越主控的功能，因此，提供 Mastering 组件似乎是多余的。然而，它提供一种处理素材的快速方法，不需要创建一套主控处理其处理器。

该组件包含以下特效。

- Equalizer：包含低架、高架和参数化（峰/谷）段。其参数的作用类似于 Parametric Equalizer 特效中的相同参数。Equalizer 还在背景中包含实时图形显示当前频率响应谱。这有助于进行 EQ 调整；例如，如果在低端看到巨大的低音"肿块"，低音很可能需要减少。
- Reverb：需要时添加临场感。
- Exciter：创建高频"火花"，它不同于传统的高音提升均衡器。
- Widener：用于拓宽或缩窄立体声场。
- Loudness Maximizer：动态处理器，增加较大声音的平均电平，而不会超越可以使用的动态余量。
- Output Gain：调整它能够控制特效输出，因此，可补偿由于添加各种处理导致的任何电平改变。

使用 Mastering Suite 来提高一段音乐的清晰度。

1 如果 Audition 打开着，那么关闭它，不用保存任何内容，这样会有个新的开始。打开 Audition，选择 File > Open，导航到 Lesson04 文件夹，打开 DeepTechHouse.wav 文件。播放该文件，注意有两个问题：低音"提升"太多，高频不够清晰。

2 单击特效插槽的右箭头，之后选择 Special > Mastering。

3 调用预设 Subtle Clarity。切换电源按钮以启用/忽略该预设特效，注意：它确实能够产生更好的清晰度。

4 现在将校正低音。选择 Low Shelf Enable（低架启用），一个小 X 显示在左边，单击它并拖动可以改变低架特性。重新开始回放。

5 把 Low Shelf 标记向右拖到 240Hz 左右，之后向下拖到 −2.5dB 附近。启用（忽略）Mastering 特效，将会听到 Mastering 启用时，低端更准确协调，高端更清晰。

6 Reverb 本不是用于提供大厅效果，而是在巧妙运用时添加临场感。在这个预设里它设置为 20%，把它向左移动到 0%，声音会显得"更干"。10% 的值似乎适合这一曲调。

7 该预设增加的"清晰度"主要源自 2033Hz 附近，对稍偏上中间范围的提升，以及使用了

Exciter，它影响最高频率。一点 Exciter 特效就会大有帮助。把该滑块向右拖，声音会变亮很多。因为这首曲子已经很亮，所以把 Exciter 滑块拖到最左端，禁用该特效（注意：Retro、Tape 和 Tube 三个特性之间的声学差别在处理沉闷的素材和高 Exciter 数量设置时变得最明显）。

8. 调整 Widener 试听其效果，最终，把它设置到 60 左右。

9. Loudness Maximizer 能够明显提高较"强"音的响度。然而，与使用 Exciter 一样，使用它还有很多好处。过渡最大化会导致耳朵疲劳，它降低了动态范围，使音乐变得无趣。对于这首曲子，把它设置为 30 就能产生有益的提升，而又不会增加失真或不自然音。

10. 因为 Loudness Maximizer 会防止电平超过 0，因此，可以保持 Output Gain 为 0，如图 4-14 所示。

11. 切换电源按钮，启用（忽略）该特效，听听其差别。主控处理版本更活跃，低音与电平相匹配，立体声场更宽，主观感觉上总体电平得到提升。

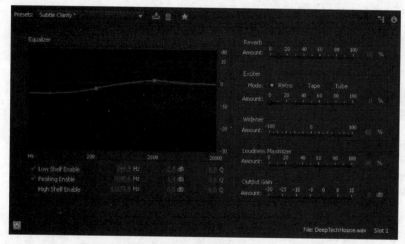

图4-14

> **Au 提示**：设置 Widener 获得最宽的立体声场，创建出更生动的声音，这似乎符合逻辑。然而，突出立体声谱的极左和极右区域会使中央失去重点，因此，这会使混音失去平衡。把该滑块在 0～100 之间移动，仔细听听，通常就能找出"最佳位置"。它提供最大宽度，而又不会改变混音的基本平衡。

4.10 立体声场特效

立体声场特效改变文件的立体声场。Audition 提供两种特效用于改变立体声场：Center Channel Extractor（中央通道提取器）和 Graphic Phase Shifter（图形移相器）。后者是一个非常神秘的工具，完成通常的音频项目时很可能不需要使用它，因此，本书将只介绍 Center Channel Extractor。关于另一种特效的详细信息，可参阅 Audition 的 Help 文件。

中央通道提取器

处理立体声信号时，一些声音习惯被混合到中央——尤其是语音、低音和踢打鼓声。颠倒一个声道的相位会使摇移到中央声道的所有信号相互抵消，而摇移到左、右声道的信号则保持不变。这通常在卡拉OK中用于消除人声。通过过滤不同相的声道，可以突出话音频率，而对低音和踢打鼓的影响则没有这么大。

然而，在Audition的Center Channel Extractor中，这一原理的实现非常专业，它能够提升或截止中央声道，还包含精确的滤波，这有助于避免把该特效应用到不想要的地方。

1 如果Audition打开着，那么关闭它，不用保存任何内容，这样会有个新的开始。打开Audition，选择File > Open，导航到Lesson04文件夹，打开DeepTechHouse.wav文件。暂时不要开始回放。

2 单击特效插槽的右箭头，选择Stereo Imagery > Center Channel Extractor。

3 调用预设Boost Center Channel Bass（提升中央声道低音），但应降低监听电平，因为低音会非常大声。

4 开始回放，并慢慢调大监听电平。低音逐渐变得非常大声，需要把Effects Rack面板的Output控件跳转到 -7dB 左右才能避免失真。

5 一直降低Center Channel Level（中央声道电平）控件，低音会基本消失。

6 把Center Channel Level控件调回0。一直降低Side Channel Levels（侧声道电平）控件，以隔离低音。

接下来介绍隔离人声。

1 选择File > Close，不用保存任何修改。

2 选择File > Open，导航到Lesson04文件夹，打开ContinentalDrift.wav文件。暂时不要开始回放。

3 单击特效插槽的右箭头，选择Stereo Imagery > Center Channel Extractor。

4 调用预设Vocal Remove（人声消除）。从32s附近开始回放。主唱会延续到47s左右，但此处不会听到，因为它们已经被删除（45s附近会听到一些还没有被删除的备份人声，因为它们没有被摇动到中央）。

5 回到32s附近开始播放。打开Center Channel Level，听听人声。

6 在Discrimination（鉴别）选项卡内可以执行几项实时调整。选择尽可能高的Crossover Bleed（交叉渗透）设置，并选择尽可能低的Phase Discrimination（鉴相）、Amplitude Discrimination（振幅鉴别）和Amplitude Bandwidth（振幅的带宽）设置，这些与声音品质和效果保持一致。增加Spectral Decay Rate（谱衰减率）常常也能提高声音品质。

现在已经学习了Center Channel Extractor的最重要内容，有关这个相对神秘的特效更详细的内容，可参阅Audition的Help文件。

注意：Sample Magic 创建了 Deep Tech House 样本库，而 Continental Drift 样本库是由索尼公司创建的。这些说明了从商用样本和循环库可以创建的音乐范围。

4.11 时间和音高特效

Time and Pitch（时间和音高）特效下的唯一特效 Automatic Pitch Correction（自动音高校正）设计用于处理语音，校正音节的音高，使它们合调。然而，应用该特效时一定要小心——很多歌手故意把一些音节唱得稍微高些或低些，以增加语音的兴趣点和张力，校正这些音节会消除语音的"人为"品质。

自动音高校正

音高校正用于处理稍微跑调的语音。这一特效分析演唱提取音高，计算音节与正确音节的偏离程度，之后通过提高或降低音高进行补偿以校正音节。

1 如果 Audition 打开着，那么关闭它，不用保存任何内容，这样会有个新的开始。打开 Audition，选择 File > Open，导航到 Lesson04 文件夹，打开 OriginalVocal.wav 文件。暂时不要开始回放。

2 单击特效的插槽的右箭头，选择 Time and Pitch > Automatic Pitch Correction。

注意：当声音中有颤音时，音高会周期性地变高变低，这是正常的，通常也是令人满意的，调整 Automatic Pitch Correction 可以保留自然颤音不被校正。

3 忽略 Automatic Pitch Correction 特效，开始播放。观察右边的校正电平表：红色带说明音高与理想音高的偏离程度。当电平表上移时，音高偏高；当电平表下移时（如图 4-15 所示），说明音高偏低。红色带位于电平表中央时，说明音高正确。

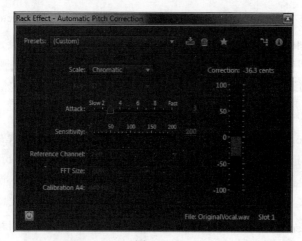

图4-15

4. Scale（音阶）和 Key（调）选项定义校正音高所对照的音符。例如，对于 C 大调音阶，音符将被校正为 C、D、E、F、G、A 和 B。然而，要使用这一选项，需要知道声乐演唱正确的音阶和调——这些可以从 Scale 和 Key 下拉菜单中选择。如果不知道 Scale 和 Key，则从 Scale 下拉菜单中选择 Chromatic（半音阶），它只是校正到最近的半音（作品是 D 调，但使用了降调的七分音符，这不是大调的一部分。因此，可选择 Chromatic。在大多数情况下，Chromatic 会获得成功。

5. 把 Sensitivity（敏感度）滑块设置为 200，以校正所有音符。在较低的 Threshold（阈值）设置时，音高偏离超过音高阈值的音符将不受影响。

6. 开始回放，此时的 Automatic Pitch Correction 仍然会被忽略。一种好的想法是循环播放这个例子，这样就不必不停地单击 Play 按钮。听它循环播放几次，之后启用该特效。

7. 注意，所有音符音高均正确。为了比较，可忽略该特效，或者把 Sensitivity Fader 移动到 0。

8. 把 Attack 滑块移动到 10。这会创建出最快的响应，因此，Automatic Pitch Correction 将试图校正颤音的音高。此时会听到颤声。把它设置为 2～4 之间是一个很好的折中，这样既考虑到在连续音符上快速校正音高，同时又不影响颤音。

9. 把 Scale 改为 Minor（小调），Key 修改为 D，将会听到当音符偏向小调音阶相应的音高时，该作品呈现出更多的小调品质。

> **Au** 注意：至于剩余的 Automatic Pitch Correction 参数，Reference Channel（参考声道）只有在处理立体声文件时才有用。它选择从中计算音高配置文件的声道。FFT Size 权衡更高精度（较大的数量）和更快响应速度（较小的数量）。Calculation A4 设置音符 A 的频率，单位为 Hz。在美国，440Hz 是标准频率，但这在其他国家以及在不同类型的音乐中可能不同。

4.12 第三方特效（VST 和 AU）

除了使用 Audition 的特效之外，还可以载入其他厂家创建的特效（插件）。Audition 与以下格式兼容。

- VST（Virtual Studio Technology，虚拟演播室技术）：最常用的 Windows 格式，Mac 也支持它。然而，Mac 和 Windows 需要单独的插件版本。例如，当购买某个用于 Mac 的 VST 插件时，不能在 Windows 上使用它。

- VST3：VST2 的更新版本，它提供更有效的运算以及其他常规改进。虽然不如标准 VST 那样常用，但也不断获得普及。

- AU（Audio Units，音频单元）：专用于 Mac，从 OS X 开始引入，这是最流行、最常见的 Mac 格式。

在这两个平台上，插件安装在硬盘上指定的文件夹内，用户需要让 Audition 知道到哪里去查找这些插件。下面课程中的内容除非特别说明，否则它们都适用于 Windows 和 Mac。

> **注意**：Windows 和 Mac 均提供 64 位操作系统（Windows Vista 和 7，Mac OS X Lion 和 Mountain Lion），它们可以使用 64 位版本插件。虽然 Audition 可以运行在 64 位操作系统上，但它是 32 位应用程序，与 Mac 或 Windows 上的 64 位插件不兼容。然而，很少几个插件只提供 64 位版本，几乎所有插件均提供与 Audition CS6 兼容的 32 位版本。

4.12.1 音频插件管理器

Audition 的 Audio Plug-In Manager（音频插件管理器）提供以下功能。

- 扫描计算机内的插件，这样，Audition 可以使用它们，创建一个列表显示名称、类型、状态和文件路径（插件在计算机上的位置）。
- 允许指定包含插件的其他文件夹，之后重新扫描添加的这些文件夹。大多数插件安装在默认文件夹下，Audition 首先扫描这些文件夹。然而，一些插件可能安装到不同的文件夹，或者是想要创建多个插件文件夹。
- 允许启用或禁用插件。

> **注意**：网上有很多各种格式的免费插件。这些插件范围从初级程序员编写的特效，到与商用专业产品一样好（有时甚至更好）的插件，样样都有。

第一次打开 Audition 时，需要告诉它去扫描插件，之后才能在项目中使用这些插件。

1. 从菜单栏的 Effects 选项中选择 Audio Plug-In Manager。
2. 单击 Scan for Plug-Ins（扫描插件）按钮。由于 Audition 必须检查硬盘，因此这一过程需要一段时间。

 扫描完成后，可以看到列出的插件及其状态，这通常说明管理器已经扫描完成。然而，如果需要，也可以完成以下步骤。
3. 要添加带有插件的其他文件夹，可单击 Add（添加），导航到指定的文件夹。
4. 要启用或禁用某个插件，可选择插件名称左边的复选框。
5. 要重新扫描现有插件，可单击 Re-Scan Existing Plug-Ins（重新扫描现有插件）。

 请注意，单击 Enable All 或者 Disable All 可以启用或禁用所有插件。
6. 用过 Audio Plug-In Manager 之后，单击 OK 按钮，如图 4-16 所示。

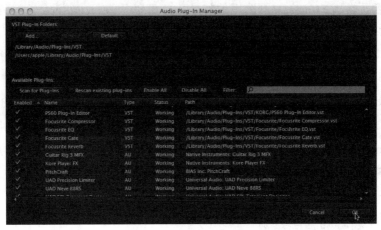

图4-16

4.12.2 使用 VST 和 AU 插件

单击 Effects Rack 插槽的右箭头，VST 和 AU 插件会作为打开的同一个下拉菜单的一部分显示在其中。例如，在 Windows 下会看到 VST 和 VST3 特效项，以及其他 Modulation、Filter and EQ、Reverb 等之类；Mac 会为 AU 特效添加另一项。下面介绍怎样在 Audition 内使用它们。

1 单击 Effects Rack 插槽的右箭头。

2 现在在包含用户想要插入的特效项（VST、VST3，或者 Mac 上的 AU）。

3 单击想要插入的特效，就像使用 Audition 所提供的任何特效一样使用它，如图 4-17 所示。

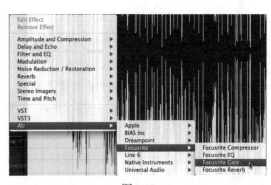

图4-17

> **注意**：虽然很少，但总是有一些插件可能与 Audition 不兼容。这可能是因为其实现不标准、一些旧插件没有更新、插件内的小错误只在用于某些程序时才表现出来的或者本就不打算通用的专用插件。如果 Audition 遇到无法载入的插件，扫描进程会停止。如果扫描在一分钟左右不能恢复，可单击 Cancel（取消）按钮。Audition 会把不兼容插件输入到插件列表内，但它将被禁用。可以根据需要多次运行扫描，直到处理完成为止。

4.13 使用 Effects 菜单

从 Effects 菜单选择想要的特效就能够在 Waveform 或 Multitrack Editor 内处理任何选中的音频。与使用 Effects Rack 不同，在 Effects 菜单中一次只能应用一种特效。

本节将介绍只能从 Effects 菜单选用的特效。也可以从 Effects Rack 访问的所有特效在从 Effects 菜单打开后，除以下三点之外，它们的工作方式完全相同。

- Invert（反相）、Reverse（翻转）和 Silence（静音）特效在被选择后立即应用到音频，可以使用 Undo 命令撤销这些特效。
- 通过特效类别选择的大多数特效（Amplitude and Compression、Delay and Echo 等）具有 Apply（应用）和 Close（关闭）按钮。单击 Apply 按钮，把该特效应用到选中的音频。
- 与 Effects Rack 不同，编辑是有损的（但直到保存文件时修改才永久化）。然而，在应用任何修改之前仍可以试听它们，因为通过特效类选择的大多数特效带有 Play 和 Loop 按钮，它们位于特效电源开关按钮的右边。Loop 在单击 Play 按钮时会重复播放选中的音频部分。

4.13.1 反相、翻转和静音特效

Invert 改变信号的极性（通常被称为相位），不会听觉上产生任何差别。Reverse 翻转音频选区，因此开始出现在结尾，结尾出现在开始。Silence 用静音代替选择的音频。

1 如果 Audition 打开着，那么关闭它，不用保存任何内容，这样会有个新的开始。打开 Audition，选择 File > Open，导航到 Lesson04 文件夹，打开 NarrationNeedsHelp.wav 文件。

2 播放该文件，听听其声音效果，之后选择开始部分："Most importantly, you need to maintain good backups of your data"。

3 选择 Effects > Invert。注意其正、负部分被翻转，因此，正峰现在成为负峰反之亦然。然而，如果播放这部分，将听不出任何差别。

4 选择 Effects > Reverse，播放选区，会听到翻转的语音。

5 选择同一部分，选择 Effects > Silence 把这部分音频转换为静音。

6 关闭给文件而不保存它，但保持 Audition 打开着。

4.13.2 其他幅度和压缩特效

以下三项 Effects 菜单功能无法在 Effects Rack 内使用：Normalize（规格化）、Fade Envelope（渐变封装）和 Gain Envelope（增益封装）。

1 选择 File > Open，导航到 Lesson04 文件夹，打开 Bass110.wav 文件。

2 选择单个低音音符,,选择 Effects > Amplitude and Compression > Normalize（process）。

3 规格化调整选区的电平，使其峰值（最高电平）达到总电平的某个百分比。把 Normalize To 设置为 25%，单击 OK 按钮，如图 4-18 所示。该

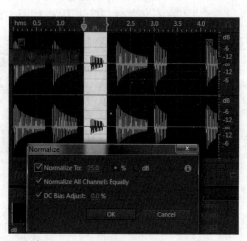

图4-18

音符的峰值将达到最大可用电平的 25%。

> **Au** 注意：可以用信号的百分比或者电平的 dB 值两种方法显示峰值，指最大可用高度。例如，如果选择 dB 单选按钮，25% 规格化相当于到达 –12dB 的峰值。Normalize All Channels Equally（等量规格化所有声道）对两个声道的峰值做类似处理，DC Bias Adjust（直流偏置调整）确保 0 电平的值真正是 0。没有任何实际理由不选择该选项。

4. 选择 Edit > Undo 或者按 Ctrl+Z（Command+Z）键，把这个低音音符恢复到其以前的电平。

5. 选择波形的右半部分（前三个音符），选择 Effects > Amplitude and Compression > Fade Envelope（process）。

6. 载入 Linear Fade In（线型淡入）预设。一条指示幅度的直线叠加显示在选区上，如图 4-19 所示。单击 Fade Envelope 对话框的 Play 按钮（或者按空格键）播放该文件，将会听到低音音符淡入效果。

7. 像第 3 课快结束时所做的那样，单击直线创建新的节点，可以调整渐变的形状。Fade Envelope 对话框内的缩览图显示其形状：选择 Spline Curves 复选框，使渐变线圆角化。

8. 选择不同的区域。调整曲线以适应这个选区。无论选区大小，曲线总会按比例调整。

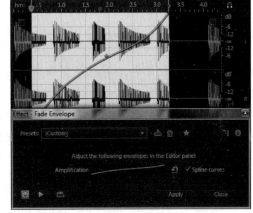

图4-19

9. 单击 Fade Envelope 对话框内的 Close 按钮，不用应用该渐变。

10. 选择部分波形，选择 Effects > Amplitude and Compression > Gain Envelope。

11. 选择 +3dB Hard Bump 预设，一条幅度指示线叠加显示在选区上。在直线上单击创建新的节点，即可调整增益曲线的形状，像使用渐变一样，Gain Envelope 对话框内的缩览图显示直线的形状。如果需要，可选择 Spline Curves 复选框，使直线圆角化。

12. 选择不同的区域。像使用 Fade Envelope 一样，曲线会调整填充该区域。

4.13.3 诊断特效

Diagnostic（诊断）特效将在第 5 课中与实时无损噪声消除和恢复工具一起介绍，Diagnostic 特效产生同样的声音效果，但是有损的、基于 DSP 的处理。

4.13.4 多普勒偏移器特效

Doppler Shifter（多普勒偏移器）特效与众不同，它改变音高和幅度，使信号听起来具有"三维"效果，好像它们环绕着用户，从左到右发出"飕飕"声，改变着空间位置。

1. 如果 Audition 打开着，那么关闭它，不用保存任何内容，这样会有个新的开始。打开 Audition，选择 File > Open，导航到 Lesson04 文件夹，打开 FemaleChoir.wav 文件。

2. 选择 Effects > Special > Doppler Shifter，单击该对话框内的 Play 按钮，听听默认效果。像所有 Doppler Shifter 预设一样，这种特效在用耳机时会特别生动。

3. 选择各种预设。切换预设时，可能需要停止并重新开始播放。

4. 理解这种特效工作方式的最佳方法是选择 Path Type（路径类型，直线或圆形），之后改变参数，听听指定参数的改变对声音的影响。花一段时间试一试。使用这种处理器可以获得非常疯狂的效果。请注意：在做一些大的编辑时，可能需要停止并重新开始播放。

5. 完成后，关闭 Audition，不用保存文件。

4.13.5 手工音高校正特效

Manual Pitch Correction（手工音高校正）特效是只能从 Effects 菜单使用的两个 Time and Pitch 特效之一。

1. 如果 Audition 打开着，那么关闭它，不用保存任何内容，这样会有个新的开始。打开 Audition，选择 File > Open，导航到 Lesson04 文件夹，打开 Drum+Bass+Arp110.wav 文件。

2. 选择 Effects > Time and Pitch > Manual Pitch Correction。Waveform Editor 变为 Spectral（谱）视图，打开 Manual Pitch Correction 对话框，播放该文件做参考。

3. 除了标准音量控件之外，HUD 还有一个音高控件。单击这个控件，把它向下拖降低音高，向上拖提升音高。现在，把它向下拖到 –200 森特（2 半音程）。叠加在波形视图上的黄线说明了音高的改变量。

4. 单击 Play 按钮，听听声音调低到较低音高时的效果。

5. 拖动 HUD，使其不在黄线上方。单击黄线以插件节点，上下拖动节点可以进一步改变音高。像使用 Audition 其他封装特效一样，可以插入多个节点，创建复杂的曲线，以及选取 Spline curves 复选框，对曲线做圆角化处理。

6. 单击 Close 按钮，不应用该特效，如图 4-20 所示。保持 Adobe Audition 打开着，以供下面的课程使用。

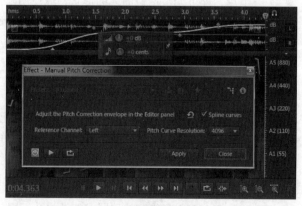

图 4-20

> **Au** 注意：Pitch Curve Resolution（音高曲线分辨率）参数要权衡较高的精度（较大值）和较低CPU负载（较低值）。至于Reference Channel（参考声道），试试其两个选项，看使用哪个选项可以产生最高品质的声音。

4.13.6 拉伸和音高特效

Stretch and Pitch 特效是另一个只能从 Effects 菜单访问的 Time and Pitch 特效，它提供高品质的时间和音高拉伸处理。

1. 假定 Drum+Bass+Arp110.wav 文件仍打开着，选择 Effects > Time and Pitch > Stretch and Pitch。

2. 默认预设既不改变时间，也不改变音高。把 Stretch 滑块设置为 200%，单击该对话框的 Loop 按钮，再单击 Play 按钮。现在，会以半速开始播放该文件。

3. 把 Stretch 滑块设置为 50%，再单击 Play 按钮。现在，将以 2 倍速播放该文件。试听这一改变之后，把 Stretch 滑块复位到 100%。

4. 改变 Pitch Shift（变调）滑块，注意它对声音的影响。任何音调改变都会稍有延迟才能生效，这是因为 Audition 要做大量的计算。选择 Precision（精度）默认设置 High 之外的选项可以缩短这一时间。

5. 选择 Lock Stretch and Pitch Shift（锁定拉伸和音高变化）。这将把两个参数链接到一起，这样，如果把音高提高 8 度，速度就会加倍；音高降低 8 度，速度会减半。为了获得一种有趣的"减速"特效，把 Stretch 设置为 100%，单击 Play 按钮，之后慢慢向右移动 Stretch 滑块。Stretch and Pitch Shift 仍然锁定着，再继续下一步之前，把 Stretch 滑块调回 100%。

6. 使用 Stretch 特效也能够改变文件的长度。例如，当前文件是 4.363s，假若它需要 5.00s。选取 Lock Stretch Settings to New Duration（把拉伸设置锁定到新时长）复选框，New Duration（新时长）参数中输入 5.00。单击 Play 按钮，现在该循环正好是 5.00s。

7. 因为拉伸设置被锁定到时长，所以音高会有点降低，这是因为文件变长了。要保持音高，可取消选择 Lock Stretch Settings to New Duration，确保 Lock Stretch and Pitch Shift 没有选取，之后，再把 Pitch Shift 设置为 0 半音程。完成之后，关闭 Audition，不保存文件。

8. Advanced（高级）参数在处理语音时最重要。确保 Solo Instrument or Voice（乐器或语音独奏）和 Preserve Speech Characteristics（保留语音特点）复选框被选取，调整 Pitch Coherence 滑块，以获得最佳声音品质（这将很精细）。可以在语音之外的音频上尝试取消选取 Solo Instrument or Voice 以及 Preserve Speech Characteristics 时的效果，可能听不出太大差别。

9. 单击 Close 按钮。

> **Au** 注意：Stretch and Pitch 窗口内有两个算法选项：iZotope Radius 和 Audition。Audition 算法的 CPU 负载较轻，但 Radius 算法具有更好的保真度。目前，大多数计算机处理额外的 CPU 负载毫无问题。

4.14 管理预设

创建出自己喜欢的某种特效，甚至是具有多种特效的完整 Effects Rack 配置时，可以把它保存为预设供以后调用。单个预设和 Effects Rack 的预设头部是类似的。

4.14.1 创建和选择预设

这里将介绍怎样为 Amplify 特效创建和保存预设，它将增益提高 +2.5dB。

1. 打开 Audition，导航到 Lesson04 文件夹，打开任一个音频文件。
2. 选择 Effects > Amplitude and Compression > Amplify，在 Left 和 Right Gain 数量字段内输入 +2.5dB，如图 4-21 所示。
3. 单击 Presets 字段右边的 Save Settings as a Preset（把设置保存为预设）按钮，打开 Save Effect Preset（保存特效预设）对话框。
4. 输入预设名称，如 +2.5dB increase，单击 OK 按钮。该预设名之后将显示在预设列表内。

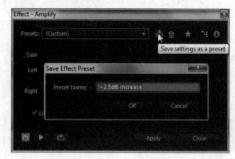

图4-21

4.14.2 删除预设

要删除预设，先选择它，之后单击 Save Settings as a Preset 按钮右边的 Trash Can（垃圾桶）按钮。

4.14.3 创建和选择收藏

如果创建的预设会大量用到，则可以把它存储为收藏。

1. 预设设置完成后，单击预设窗口右上角的星按钮。
2. 在打开的对话框内命名收藏预设。
3. 单击 OK 按钮。
4. 要访问收藏，可选择想要处理的音频，选择 Favorites（收藏），然后选择自己喜欢的应用预设即可应用到选中的音频中。

复习

复习题

1 Effects Rack、Effects 菜单和 Favorites 有什么优点？
2 可以扩展 Audition 可以使用的特效吗？
3 在使用 Effects Rack 时，为什么"增益分段设置"很重要？
4 "干"、"湿"音频有什么区别？
5 可以改变音高或者加长（或缩短）文件的处理名是什么？

复习题答案

1 Effects Rack 能够建立复杂的特效链；Effects 菜单包含额外的一些特效，并且能够快速地应用单个特效；Favorites 预设能够在选择预设时把设置立即应用到音频。
2 Audition 能够载入第三方 VST、VST3 特效，在 Mac 上还能载入 AU 特效。
3 由于特效能够提高增益，因此会在 Effects Rack 内导致失真。通过调整进、出 Effects Rack 的电平，可以避免失真。
4 干音频是未处理的音频，而湿音频是已经处理过的音频。很多特效允许改变两种类型音频的比例。
5 这些处理分别称作高品质时间拉伸和音高拉伸。

第5课 音频恢复

课程概述

本课将介绍怎样执行以下操作：

- 减轻"嘶嘶"声，如磁带的"嘶嘶"声或前置放大器的噪音；
- 自动降低"咔哒"声和"砰砰"声；
- 把像"嗡嗡"声这样的固定背景噪音，以及空调、通风系统的噪声等降到最低，甚至消除；
- 消除多余的人为杂声，如实况录音中人的咳嗽声；
- 非常高效的手工消除"咔哒"声和"砰砰"声；
- 使用恢复工具彻底修改鼓声循环。

完成本课大约需要45分钟。需要把包含项目例子的Lesson06文件夹复制到硬盘上为这些项目创建的Lessons文件夹内。请记住，不必关心对这些文件的修改，从本书光盘复制可以随时把它们恢复到原来的版本。

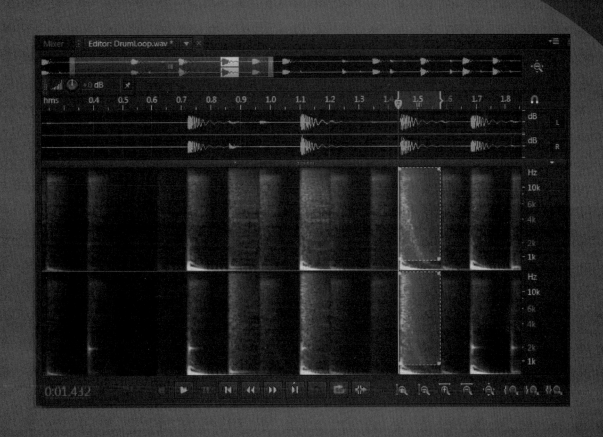

图 5-1 Audition 提供的工具可以消除"嘶嘶"声、"嗡嗡"声、"咔哒"声、"砰砰"声以及其他类型的噪声,还可以基于幅度、时间和频率定义需要消除的选区,消除多余的人为杂声

5.1 关于音频恢复

有时，处理的音频需要恢复，例如来自唱片或盒式磁带的音频，或者带有"嗡嗡"声、"嘶嘶"声或其他人为杂音的音频。Audition 提供多种工具用于解决这些问题，包括专门的信号处理器和图形波形编辑选项。

然而，音频恢复需要权衡。例如，消除唱片录音中的爆裂声的同时可能会消除期间出现的部分声音。因此，解决问题时需要考虑声名狼藉的"意外后果定律"。

尽管如此，就如本课所要演示的，在大量清理音频时仍能保持声音品质。

5.2 减少"嘶嘶"声

"嘶嘶"声是电子电路，尤其是高增益电路的自然副产品。模拟磁带录音总会有一些内在的"嘶嘶"声，麦克风前置放大器和其他信号源也是这样。Audition 提供两种方法降低"嘶嘶"声（参阅 5.4 小节），本节先介绍最简单的选项。

> **Au** 提示：混合将做主控处理的音乐时，不要把文件裁剪到开始位置；在音乐开始之前留一些声轨。这在需要降低噪声时能够提供本底噪声参考。

1. 在 Audition 内打开 Waveform Editor，选择 File > Open，导航到 Lesson05 文件夹，打开 Hiss.wav 文件。

2. 单击 Transport Play 按钮，会听到明显的"嘶嘶"声，尤其是在静音部分。单击 Transport Stop 按钮。

3. 选择音频文件的前两秒，其中只包含噪声（本底噪声）。Audition 将提取该信号的"噪声印模"（像噪声的"指纹"），从音频文件的音频中只减去这些"嘶嘶"声的特征。

4. 选择 Effects > Noise Reduction/Restoration（噪声降低/恢复）> Hiss Reduction（process）（嘶嘶声降低处理）。

5. 单击 Capture Noise Floor（捕获本底噪声）按钮，显示出的曲线表明噪声的频谱分布。

6. 把 Waveform Editor 内的音频选区扩展到 5 秒左右，单击 Transport Loop 按钮，打开 Hiss Reduction 对话框。

7. 单击 Hiss Reduction 对话框中的 Play 按钮，会听到噪声变少。

8. 通常要使用最低可接受噪声减少量，以免改变其余信号；减少"嘶嘶"声也可能减少高频。请向左移动 Reduce by（减少了）滑块，"嘶嘶"声又出现了。把它向右移动到 100dB，虽然没有了"嘶嘶"声，但瞬变将失去一些高频。

9. 移动 Reduce by 滑块，以找出噪声减少和高频响应之间的折中设置。现在，把它保持在 10dB。

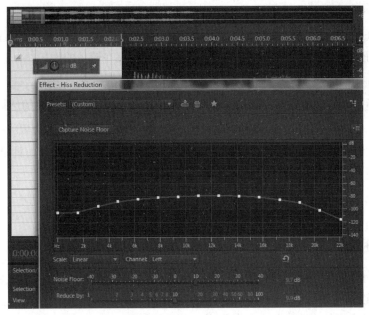

图5-2

10 Noise Floor（本底噪声）滑块告诉 Audition，在本底噪声和信号之间的哪个位置画线。像使用 Reduce by 滑块一样，进一步向左移动该滑块将增加噪声，向右移动将减少噪声和高频响应。现在把其设置保留在 10dB。

11 再次调整 Reduce by 滑块，把它移动到 20dB。"嘶嘶"声消失了，但与 10dB 设置相比，还有少许瞬变高频出现。需要用户确定哪种品质更重要，但在本例中，选择 15dB 作为折中设置。

> **Au** 提示：通常先调整 Reduce by 参数，以设置总体噪声减少量，之后调整 Noise Floor 的参数以确定噪声减少特征。然而，重新调整每个滑块可以进一步完善声音。还应注意：选择 Output Noise Only（只输出噪声），将只回放要从音频中删除的内容，这有助于确定任何想要的音频是否将随"嘶嘶"声被删除。

12 单击 Transport Stop 按钮，关闭 Transport Loop 按钮，在 Waveform Editor 内单击一次，取消选择该循环，之后选择 Edit > Select > Select All。

13 单击 Transport Play 按钮，启用和禁用 Hiss Reduction 对话框的 Power State（电源状态）按钮，听听该文件在具有和没有噪声减少情况下的效果——差别非常显著，尤其是开始和结束部分，这些地方没有信号掩盖"嘶嘶"声。停止回放。

14 单击 Hiss Reduction 对话框的 Close 按钮。

15 如果没有任何本底噪声，Audition 仍能够帮助用户消除噪声。还在 Waveform Editor 中时，选择 File > Open，导航到 Lesson05 文件夹，打开 HissTruncated.wav 文件。

16 选择 Effects > Noise Reduction/Restoration > Hiss Reduction（process）。

17 单击 Transport Play 按钮。尽管无法捕获噪声印模，但单击 Hiss Reduction 对话框的 Power State 按钮，听其启用和忽略状态时的效果可以证实存在较少的噪声。

18 把 Reduce by 滑块移动到 20dB 左右，这是噪声减少的典型值。现在，改变 Noise Floor 滑块，在"嘶嘶"声减少和高频响应之间获得最佳折中，−2dB 是一个很好的选择。

19 单击 Hiss Reduction 对话框中的 Power State 按钮，听听启用和忽略状态下的效果。虽然噪声减少没有获得用噪声印模得到的策略，但仍取得了显著的改善，而且没有任何明显的音频质量的下降。

20 关闭 Hiss Reduction 对话框，停止回放，为下一节的课程做准备。

5.3　减少"咔哒"声

"咔哒"声由小"滴答"声和爆裂声组成，在唱片录音、数字音频信号内偶尔出现的数字闹钟错误、糟糕的物理音频连接等中可以听到。虽然难以在不影响音频的前提下彻底消除它们，但 Audition 能够帮助减弱较低电平的"咔嗒"声和爆裂声。

1 在 Audition 内打开 Waveform Editor，选择 File > Open，导航到 Lesson05 文件夹，打开 Crackles.wav 文件。

2 单击 Transport Loop 和 Play 按钮，会听到"咔哒"声和爆裂声，尤其是在开始处鼓点击打声之间的静音部分。

3 选择 Effects > Noise Reduction/Restoration > Automatic Click Remover（自动"咔哒"声消除器）。

4 Threshold 滑块设置对"咔哒"声的敏感度；较低的值会"捕获"更多"咔哒"声，但也可能降低用户想要保留的低电平瞬变。把 Threshold 滑块移动到 0，该处理器将把几乎所有内容都解释为咔哒声，因此，在该程序做过度大量的实时计算时会听到"劈啪"声。与此相反，把它设置为 100 可以放过很多"咔嗒"声。选择 20 的设置，以减少大多数"咔嗒"声，同时把对该音频的影响降到最低。

5 Complexity（复杂度）设置 Audition 处理的"咔嗒"声的复杂程度。较高的设置使 Audition 能够识别更复杂的"咔嗒"声，但需要更多的计算，可能会使音频的品质有所下降。这个控件不是实时的，因此需要调整它，播放音频，再调整，再播放，如此重复。现在，单击 Transport Stop 按钮，之后把该滑块移动到 80。

6 单击 Transport Play 按钮。因为该处理计算强度大，所以在实时回放期间，在回放到"咔嗒"声之前 Audition 可能还没处理好它。确认该处理对声音影响的唯一方法是单击 Automatic Click Remover 对话框的 Apply 按钮，现在就单击它。请注意，这将关闭 Automatic Click Remover 处理器。

7 单击 Transport Play 按钮。虽然现在"咔嗒"声音量较低,但消除处理影响到了音频,因此要再试一次。选择 Edit > Undo Automatic Click Remover。

8 选择 Effects > Noise Reduction/Restoration > Automatic Click Remover,该设置将保持为前面的设置。如果 Complexity 变为灰色,则单击 Automatic Click Remover 对话框的 Play 按钮,之后单击 Stop 按钮。把 Complexity 滑块移动到 35,再次单击 Apply 按钮,如图 5-3 所示。

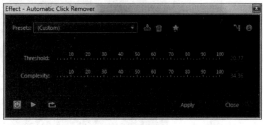

图5-3

9 单击 Transport Play 按钮。新的设置创建出比原来默认值 16,以及前面试过的较高值 80 拥有更好的效果。要将"修理过的"声音与原来的声音比较,可选择 Edit > Undo Automatic Click Remover,之后选择 Edit > Redo Automatic Click Remover。比较过两种效果之后,单击 Transport Stop 按钮。

> **注意**:较小的 Complexity 设置改变不会产生太大的区别。例如,如果选择 40 或 30 代替 35,很可能看不出它们与 35 设置相比有任何差别。

5.4 减少噪音

用 Hiss Reduction 特效虽然可以减少"嘶嘶"声,但还有另一种类型的噪音需要降低,如"嗡嗡"声、空调噪音以及通风设备的声音。如果这些声音相当固定,Audition 使用 Noise Reduction(噪音减少)处理能够消除或减少它们。这个处理也能够减少"嘶嘶"声,能够完成比 Hiss Reduction 选项更精细的编辑。

1 在 Audition 内打开 Waveform Editor,选择 File > Open 导航到 Lesson05 文件夹,打开 Hum.wav 文件。

2 单击 Transport Play 按钮,会听到糟糕的电子连接引起的"嗡嗡"声(这类"嗡嗡"声在使用非对称音频电缆和高增益电路时也会很出现)。

3 选择该音频文件的第一秒,这部分只有"嗡嗡"声。像降低"嘶嘶"声一样,Audition 将提取"嗡嗡"声噪音的印模,只去掉文件中这种令人讨厌的噪音。

4 选择 Effects > Noise Reduction/Restoration > Noise Reduction(process)。

5 单击 Capture Noise Print(捕获噪音印模)按钮,显示出的曲线说明本底噪声的频谱分布。

6 选择该文件大约前 20s 的部分,如果 Transport Loop 按钮还没有启用,单击它。

7 单击 Noise Reduction 对话框的 Play 按钮,静音部分的"嗡嗡"声将消失。

8 在鼓声衰退后立即能听到一点"嗡嗡"声。其原因是噪音减少在噪音被遮盖时没有应用太多的减少,而当没有音频时它要花一段时间才能回到全部减少。要删除更多的"嗡嗡"声,可把 Noise Reduction 滑块移到 100%,如图 5-4 所示。

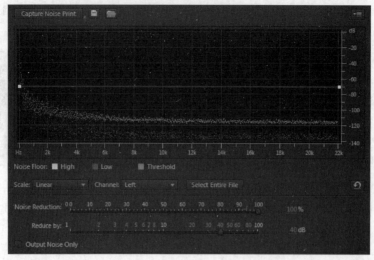

图5-4

9. Reduce by 滑块设置噪音的减少量，设置为 10～20dB 之间可以很好兼顾对音频的影响以及噪声的减少。现在把该滑块设置为 15dB。

10. 在鼓声退去之后仍能听到少量的"嗡嗡"声。单击 Advanced 显示三角形，显示出更多选项。

11. Spectral Decay Rate（品牌衰减速率）参数决定当音频从信号进入静音时噪音减少在多长时间内回到其最大值。把 Spectral Decay Rate 降低到 20%，以加速噪音减少响应，以消除鼓声结束时的"嗡嗡"声。

12. 切换 Noise Reduction 对话框的 Power State 按钮，就会听到噪音减少处理的效果。关闭 Audition，不用保存任何内容（单击 No to All），为下面的课程做准备。

5.5 消除人为杂音

有时需要删除某些声音，如现场表演中间的咳嗽声。Audition 使用 Spectral Frequency Display（频谱显示）能够实现这一点，它不但允许基于幅度和时间进行编辑（像使用 Waveform Editor），而且还允许基于频率。按 Shift+D 键能够在这两种显示之间切换。这个练习将说明怎样消除表演中的咳嗽声。

1. 打开 Audition 的 Waveform Editor，选择 File > Open，导航到 Lesson05 文件夹，打开 Cough.wav 文件。

2. 单击 Transport Play 按钮，就会听到在 1.65s 附近的背景中有咳嗽声。

3. 选择 View > Show Spectral Frequency Display（显示频谱显示）。因为将要执行精细的编辑，所以拖动水平和垂直分隔条，使 Waveform Editor 窗口尽可能大。

4. 放大，仔细观察 1.65s 附近的频谱。与文件其余部分各种频率内的音频线性带不同，这里有一些看起来像"云"一样的东西，就是咳嗽声，如图 5-5 所示。

图5-5

5 选择顶部工具栏内最右端的按钮,即 Spot Healing Brush(污点修复画笔)工具,或者输入 B 来选择它。这时会显示出一个圆形光标(看起来有点像绷带图标)。

6 选择 Spot Healing Brush 工具后,Size 参数显示在 Spot Healing Brush 工具的工具栏按钮旁边。调整大小,使圆形光标与咳嗽声一样宽,如图 5-6 所示。

| Au | 注意:所需的 Size 参数设置将根据 Spectral Frequency Display 的缩放水平而改变。

图5-6

7 在一个声道内有咳嗽声的区域上拖动圆形光标,另一个声道内将自动选择同样的区域。拖过的区域被覆盖白色,如图 5-7 所示。一定要小心,只拖过咳嗽声所在的区域。

| Au | 提示:要拖出直线,可在拖动时按住 Shift 键。

5.5 消除人为杂音

图5-7

8 释放鼠标按钮,之后单击 Transport Play 按钮。咳嗽声消失了,Audition "修复(重构)"了咳嗽声后的音频(这种修复处理从删除音频两侧的任意一侧读取音频,通过复杂的复制和交叉渐变处理,填充消除人为杂音所产生的间隙)。

> Au 提示:如果这一处理没有完全消除人为杂音,则可以尝试多次,甚至可以在人为杂音的连续小选区上使用这一处理。

9 关闭 Audition,不用保存任何内容,为接下来的课程做准备。

5.6 另一种"咔嗒"声消除方法

使用 Spectral Frequency Display 能够消除"咔嗒"声。虽然这一手工处理过程比使用 Automatic Click Remover 特效更费时间,但消除过程更精确,对音频质量的影响也更小。

1 打开 Audition 的 Waveform Editor,选择 Edit > File > Open,导航到 Lesson05 文件夹,打开 Crackles.wav 文件。

2 因为在上一节中已经打开了 Spectral Frequency Display,所以在 Audition 打开时应该会显示出 Spectral Frequency Display。如果没有,则选择 View > Show Spectral Frequency Display(或者按 Shift+D 键)。

3 放大,直至能够看到文件开始出的"咔嗒"声为止。它是一条细的垂直实线(为了清楚起见,在图 5-8 中为它周围添加了白色轮廓)。

4 按 B 键选择 Spot Healing Brush 工具,把其像素大小设置为与"咔嗒"声的宽度相同。

5 按住 Shift 键单击"咔嗒"声(噪音)的顶部,并向下拖动,如图 5-9 所示。这将选择两个声道内的噪音。

6 释放鼠标按钮,"咔嗒"声将消失,其后的音频得到"修复"。对于想要消除的每个"咔嗒"声可重复执行第 5 步和第 6 步。

图5-8

图5-9

7 如果有需要，可将播放头回到文件开始，之后单击 Transport Play 按钮。此时，该文件听起来好像从来没有"咔嗒"声一样。

8 保持 Audition 打开着，为接下来的课程做准备。

5.7 创意消除

　　Audition 的恢复工具不只是用于校正问题，也可以有创意地使用它们，进行声音设计。本节在一个鼓声循环上使用 Spectral Frequency Display，以消除四次击鼓声。

1 在 Audition 内打开 Waveform Editor，选择 File > Open，导航到 Lesson05 文件夹，打开 DrumLoop.wav 文件。

2 单击 Transport Play 按钮。注意，共有 4 个白色噪声"击打"，分别位于 0.47s、1.45s、2.39s 和 3.35s 左右。下面将消除它们。

3 像前面课程中做的那样，放大，直到想要消除的击打足够大，以便于定义。

4 因为是要彻底消除音频，而不是在其他音频环境中"修复"它，所以从 Waveform Editor 顶部的工具栏内选择 Marquee Selection（矩形选框）工具，或者按 E 键。

5 在第一次鼓击打周围绘制矩形，如图 5-10 所示。

6 选择 Effects > Amplitude and Compression > Amplify。把两个 Gain 滑块一道最左端，单击 Apply 按钮。

图5-10

5.7 创意消除 **101**

7 定位到第二次击打。在其周围再绘制一个矩形，但这次不要包含击打底部的黄色部分，因为这代表踢打鼓声。

8 选择 Effects > Amplitude and Compression > Amplify，两个 Gain 滑块全在左端，单击 Apply 按钮。

9 在第三次鼓击打声周围绘制矩形，像第 5 步中做的那样。

10 选择 Effects > Amplitude and Compression > Amplify，两个 Gain 滑块全在左端，单击 Apply 按钮。

11 找到第 4 次击打声，在其周围再次绘制矩形，像第 7 步中那样，不要包含击打声底部的黄色部分，这是踢打鼓的声音。

12 选择 Effects > Amplitude and Compression > Amplify，两个 Gain 滑块全在左端，单击 Apply 按钮。

13 在 Waveform Editor 内所选区域之外的地方单击，以取消选择。把播放头回到文件的开始位置，再单击 Transport Play 按钮。来自这些击打的大多数声音已经消失，但在第 2 次和第 4 次击打处仍能听到一点噪音。

14 从 Waveform Editor 的上方工具栏中选择 Lasso Selection（套索选区）工具，或者按 D 键。

15 转到第二次击打声处，在波形的红色（紫色）部分周围细心绘制一个套索，位于黄色踢打鼓音频的上方。

16 选择 Edit > Cut，或者按 Delete 键。

17 转到第 4 次击打声处，在波形的紫色部分周围细心绘制一个套索，位于黄色踢打鼓音频的上方。之后选择 Edit > Cut，或者按 Delete 键。

18 单击 Transport Play 按钮。现在，鼓循环与原来的一样，只是没有了 4 次击打声。

图5-11

注意：在人为杂音周围绘制套索技术可以消除像吉他弦上手指的"吱吱"声、"咔嗒"声或爆裂声，乐器演奏者的呼吸声，以及其他很多的人为杂音。识别哪些是人为杂音，哪些是声音，以及是选择 Spot Healing Brush 工具在声音上拖动，还是选择 Lasso 工具进行剪切或者降低人为杂音的电平，这些都需要依靠经验。然而，经过大量的练习后，就可以非常高效地完成这类恢复工作。

复习

复习题

1 哪种"咔嗒"声消除方法更有效,自动还是手工?
2 什么是"噪音印模"?
3 噪音减少只适用于消除"嘶嘶"声吗?
4 "修复"有哪些功能?
5 Audition 的恢复工具有哪些出色功能?请指出这些工具恢复之外的其他两种用法。

复习题答案

1 自动"咔嗒"声消除更快捷,但手工"咔嗒"声消除更有效。
2 它像"指纹"一样代表噪音部分特定的声音特点。从音频文件中减去它就可以消除噪音。
3 噪音减少可以把任何固定的背景噪音降到最低甚至消除,只要能够从一个孤立的区域捕获噪音印模即可。
4 "修复"用人为杂音任一侧的交叉渐变"好"音频替换被 Spot Healing Brush 工具删除的音频。
5 它们的确很出色,用它们不仅可以校正音频问题,甚至还可以以一些高度创意的方法使用它们,如从鼓声循环中消除特定的鼓点打击,或者完成声音设计。

第6课 主控处理

课程概述

本课将介绍怎样执行以下操作：

- 使用特效，改善混合的立体声音乐片段声音；
- 应用 EQ 减少"不清楚"，突出踢打鼓声，使铙钹声更清晰；
- 应用动态，为音乐提供更明显的电平，这也有助于克服汽车或在其他环境中的背景噪声；
- 为"干涩"、枯燥的声音创建现场音乐感；
- 改变立体声场，创建更宽的立体声效果；
- 执行小的编辑，突出音乐片段中指定的部分。

完成本课大约需要 45 分钟。需要把包含音频例子的 Lesson06 文件夹复制到硬盘上为这些项目创建的 Lessons 文件夹内。请记住，不必关心对这些文件的修改，因为随时可以从本书光盘复制，把它们恢复到原来的版本。

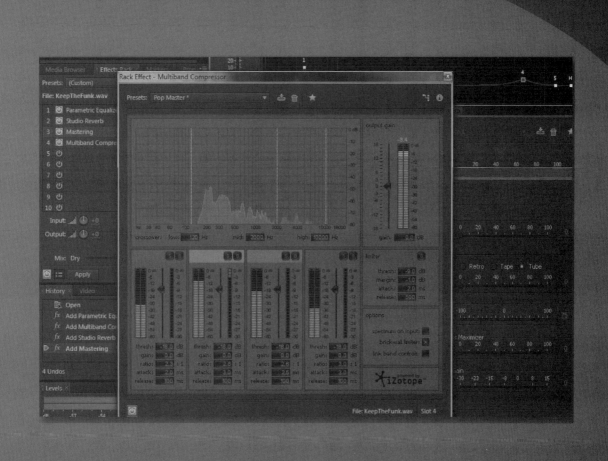

图 6-1 主控处理是混音和发行之间的一个阶段。通过应用 EQ、动态、波形编辑、拓宽和其他技术，为准备发行或者联机发表的音乐片段提供精确的音频体验

6.1 主控处理基础

主控处理是指在混音之后，但在发行之前发生的处理。在这一阶段向立体声或环绕声混音文件添加所有最终的编辑或者增强（均衡、动态、淡入或淡出等）。对于唱片集项目（无论是 CD 还是联机发布的音乐集），主控处理还涉及到决定歌曲在唱片集中的正确顺序（歌曲的"排序"），以及它们的电平和音质，以提供一体的听觉体验。

作为音乐作品链中的最终链接，主控处理能够成就一个项目，也能够毁掉一个项目。因此，人们常常把项目交给熟练的主管和工程师来完成，他们不仅技术超群，而且听觉敏锐。

然而，如果主控处理的目标只是创建出良好的混音，Audition 提供的工具已经达到专业级主控处理的要求。主控处理工作完成得越多，技巧就越得到提高。但毋庸置疑，最重要的主控处理工具是两只好耳朵，它们能够听出音乐片段的不足，知道可以使用哪些技术处理弥补这些不足。

除此之外，请记住，主控处理的理想境界不是抢救录音，而是增强已经完美的混音。如果混音有问题，就重新混音曲调，不要指望主控处理来解决这一问题。

第 4 课介绍了怎样使用 Special 菜单下提供的一套主控处理特效实现基本的主控处理。这一课通过使用各个特效采取更"组件化"的方法，介绍的顺序是按照通常应用这些特效（均衡、动态、临场感、立体声场）和波形"修饰"的顺序。请注意，如果存在明显的问题需要校正，如部分声轨太安静，需要用 Amplify 特效提升电平，但有时会先修饰波形。

6.2 第 1 步：均衡

通常，主控处理的第一步涉及调整均衡，创建出令人愉悦的声调平衡效果。

1. 在 Audition 内打开 Waveform Editor，选择 File > Open，导航到 Lesson06 文件夹，打开 KeepTheFunk.wav 文件。

2. 在 Effects Rack 内单击第一个插槽的右箭头，选择 Filter and EQ > Parametric Equalizer。

3. 如果有需要，就从 Presets 下拉菜单中选择 Default 预设，之后选择右下角的 30dB Range 单选按钮。

4. 单击 Transport Play 按钮，听其效果——低频部分的音乐声有点"模糊"，高频部分缺少清脆感。单击 Transport 的 Loop 按钮循环播放该文件，这样，在执行下面调整时它就会一直播放。

5. 确认问题区域的一种方法是提升参数段的 Gain、扫描其频率，听听有哪些频率过度突出。单击 Band 2 框，把它向上拖到 +15dB，并左右拖动该框。请注意，适应在 150Hz 附近出现"瓮声"。

6. 把 Band 2 框向下拖到 150Hz 附近、-5dB 左右。请注意，该调整对低端的加强。其差别很细微，但主控处理常常是多个细微改变的累积效果。

7. 在这类音乐中，踢打鼓似乎应该更强一点，更深的"重击声"；使用 Band 1 调整鼓的频率，

添加窄的提升。把 Band 1 的 Q 设置为 8，把 Band 1 框向上拖到 +15dB。在 20～100Hz 之间来回扫描 Frequency（频率）。注意，踢打鼓声实际上会在 45Hz 左右变得突出。

8 把 Band 1 的电平向下调整到 5～6dB 左右，这样，踢打鼓声不会太突出。

9 踩钹和铜钹声有点沉闷，但提高高频响应可以改善它。把 Band 4 的 Q 设置为 1.5，Frequency 设置为 8kHz，把 Band 4 框向上拖到 +2dB 左右。

10 切换电源状态按钮进行比较。请注意，为清晰起见，图 6-2 中所示为未用到的频段已经关闭。保持 Audition 打开着，为接下来的课程做准备。

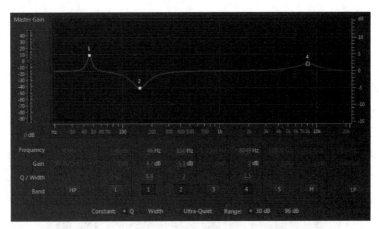

图6-2

6.3 第 2 步：动态

动态处理能够使音乐片段从扬声器中"跳出来"，因为它制造更强的冲击，使低电平听起来声音更大。这也有助于音乐在很多不同听音环境中克服背景噪音。为了避免听众疲劳，不要添加太多处理扼杀动态效果，但一定程度的处理能够产生生动的效果。

这一节使用 Multiband Compressor（多段压缩器）控制动态。它除了在四个频段内提供压缩之外，还有一个总输出限幅器。

> **Au** 注意：在主控处理链中，动态通常是最后的处理器，因为它可以设置能够使用的最大电平。以后添加特效会提高或降低总体电平。

> **Au** 注意：紧靠每段 Threshold 滑块右边的电平表（其位置跟着数字 Threshold 字段）指出压缩量。红色"虚拟 LED"走得越低，应用的压缩就越大。

1 在 Effects Rack 内单击插槽 4 的右箭头，选择 Amplitude and Compression > Multiband Compressor（之所以选择插槽 4，这是因为后面还想在 EQ 和动态之间添加一些特效）。

2 从 Presets 下拉菜单中选择 Pop Master（流行音乐大师）预设，使音乐声明显变大。

3 听一会儿就会听出动态已经大大降低，事实上是降低太多。为了恢复一些动态，把每个频段的 Threshold 参数设置为 −18.0dB。

4 单击 limiter（限幅器）的 Threshold 字段，把它向下拖到 −20dB。声音变得过度限制、挤压和不均匀。现在把它向上拖到 0。不应用任何限幅，使用缺乏"冲击力"。把它向下拖到这两种极端之间一个良好的折中设置，如 −8.0dB，如图 6-3 所示。

5 切换 Effects Rack 的电源状态，比较具有和没有 EQ 及 Multiband Compressor 时的效果。处理后的声音变得更丰满、清晰、宏亮。还应注意，Multiband Dynamics 突出了前面所做的 EQ 调整。

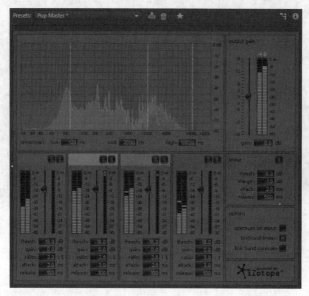

图6-3

6.4 第 3 步：临场感

虽然在主控处理期间很少添加混响，但这段音乐有点"枯燥"。因此，要添加一点临场感，为这段音乐增添在声学空间内演奏的幻觉。

1 在 Effects Rack 内单击插槽 2 的右箭头，选择 Reverb > Studio Reverb。

2 从 Presets 下拉菜单中选择 Room Ambience 1 预设。选择预设时需要停止 Transport，选择该预设之后，单击 Transport Play 按钮。

3 把 Dry 滑块设置为 0，Wet 滑块设置为 40%，这样很容易听出任何编辑的效果。

4 把 Decay 设置为 500ms，Early Reflections 设置为 20%，Width 设置为 100，High Frequency Cut 设置为 6000Hz，Low Frequency Cut 设置为 100Hz，Damping 和 Diffusion 均设置为 100%。

5 调整 Dry 和 Wet 信号的混合，把 Dry 设置为 90%；Wet 设置为 50%，如图 6-4 所示。

6 切换 Reverb 的电源状态，除非仔细听；否则听不出太大差别，因为这只是添加了一丁点"香料"。增添的临场感在鼓打击时最明显。

图6-4

> **Au 提示**：对于包含在不同时间或者不同工作室所录声轨的专辑，总体添加细微的临场感有时会产生更强的整合效果。

> **Au 注意**：Studio Reverb 进行实时调整时会牺牲声音品质。所以对于关键应用来说，其他任意一种混响更可取，但想了解混响怎样影响声音时，Studio Reverb 则是更好的选择，因为它可以立即体现设置改变后的效果。

6.5　第 4 步：立体声场

像使用混响一样，立体声场也不常需要添加，但它特适合于这一节。立体声场处理扩展立体声场，左声道移到更左边；右声道移到更右边。在这一节，增加立体声场有助于更进一步分开两个声道中的吉他声。

1 在 Effects Rack 内单击插槽 3 的右箭头，选择 Special > Mastering。现在只使用 Widener（展宽）。

2 如果有需要，可从 Presets 菜单中选择 Default 预设。

3 把 Widener 滑块设置为 85%，如图 6-5 所示。

4 切换 Effects Rack 的电源状态，以比较具有和没有各种主控处理器时的声音效果。此外，尝试打开和关闭各个处理器的电源状态，以听听每个处理器对声音的整体影响。

图6-5

6.6 第5步:"突出"鼓击打声、再应用修改

在 23.25s 和 24s 之间出现了 4 次鼓击打声。将把它们提升一点,使它们显得更突出。

> **Au** **注意**:如果在改变整体声音的特效之后特定的问题不会变明显,则可以在添加特效之前编辑波形,也可以在添加特效之后编辑波形。

> **Au** **注意**:Apply 功能把所有特效复位到它们的默认值。如果不喜欢使用 Apply 的结果,则选择 Edit > Undo 还原特效和编辑过的设置。

> **Au** **注意**:可能要花费数年时间才能熟练掌握主控处理的艺术与科学,尤其是在文件有一些需要校正的问题时。然而,大多数主控处理只重点考虑 EQ、动态和一些所选的其他处理器。

1 单击 Transport Stop 按钮,选择四次击打声(如果需要就放大),在显示出的小音量控件内把增益增加 +3.9dB,如图 6-6 所示。

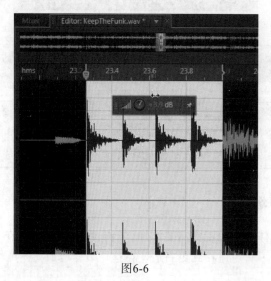

图6-6

2 播放文件,听听 4 次鼓击打声提升后的效果。

3 应用所有这些特效,使它们成为文件永久的部分,这也会重绘波形,显示出主控处理所引起的改变。在 Effects Rack 内,从 Process(处理)下拉菜单中选择 Entire File(整个文件)。

4 单击 Apply 按钮,Audition 会把所有特效的结果应用到文件,并从 Effects Rack 中删除特效。

复习

复习题

1 在音乐制作处理的哪个阶段进行主控处理?

2 主控处理只是优化各个声道吗?

3 主控处理中,使用的最基本处理器有哪些?

4 主控处理时建议添加临场感吗?

5 过度动态压缩的主要缺点是什么?

复习题答案

1 主控处理出现在混音之后,但在音乐发行之前。

2 对于专辑项目,主控处理还按照正确的顺序排序歌曲,使声轨之间保持声音的一致性。

3 通常,EQ 和动态处理器是主控处理中使用的主要特效。

4 不建议。通常在混音处理期间添加临场感,但也会在主控处理时添加从而改善声音。

5 主要缺点是缺少动态,这会导致听众疲劳,因为这在声音强弱变化时没有显著的改变。

第 7 课　声音设计

课程概述

本课将介绍怎样执行以下操作:

- 对日常声音应用极端处理;
- 创建特殊效果;
- 改变声音产生的环境;
- 使用音高变化和滤波改变声音;
- 使用 Doppler Effect 增加动感。

完成本课大约需要 45 分钟。需要把包含音频例子的 Lesson07 文件夹复制到硬盘上为这些项目创建的 Lessons 文件夹内。请记住,不必关心对这些文件的修改,因为从本书光盘复制可以随时把它们恢复到原来的版本。

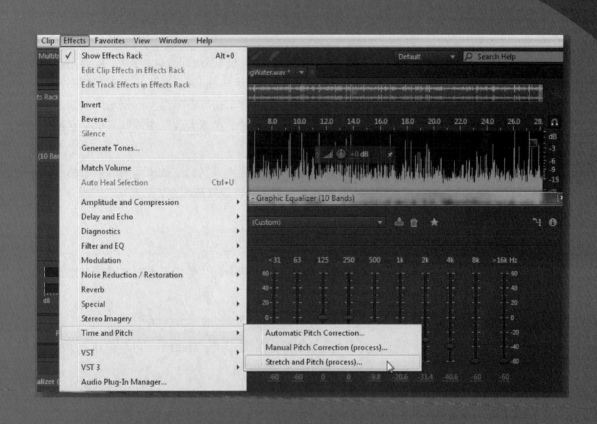

图 7-1 使用 Audition 的信号处理器阵列可以把常见的日常声音修改为完全不同的东西,就像把壁扇变换为宇宙飞船的机舱,或者把流水的水龙头变换为夜间的蟋蟀一样

7.1 关于声音设计

声音设计是指捕获、录制以及（或者）处理电影、电视、视频游戏、博物馆装置、电影院、后期制作和需要声音的其他艺术形式所使用的音频元素这一过程。声音设计涉及音乐，但这一课强调声音特效和临场感。这些类型的声音也常见于一些声音标志（如日常听到的 Intel Inside 或 NBC 的声音）或电影场景中创建某种气氛的声音中。

例如，在科幻电影场景中，宇宙飞船机舱内的主人公在查找辐射泄漏的原因时，舱内低沉的引擎声烘托出令人紧张不安的气氛。在这种引擎声背景下，偶尔突然出现的尖锐声说明新的泄漏穿透发动机气缸壁。当然，没有人在太空录制这些声音，这是声音设计人员创建的特效。

很多公司提供可以使用的声音特效库，但声音设计人员常常修改这些特效，或者用现场录音机录制声音。例如，电影"夺宝奇兵"开始时，一块巨石滚向 Indiana Jones。滚动的巨石声是这样创建出来的：把麦克风缠绕在汽车的后保险杠上，录制汽车在碎石车道上的倒车声。随后的声音设计工作把该声音转换为巨大的凶险之声。另一个例子是"星球大战"中的钛战机：它们的潜水声是修改大象的叫喊声而得来的。

为下面课程而录制的两个文件是使用便携式数字录音机录制的：从水龙头流向水槽的水声和壁扇的声音。这里将介绍怎样把这些声音转换为各种声音特效和环境音。

7.2 创建雨声

声音设计时，从同一类声音开始是有帮助的。创建雨声时，使用流水声可能比风扇录音创建出更好的结果。

1 选择 File > Open，导航到 Lesson07 文件夹，打开 RunningWater.wav 文件。

2 单击 Transport Loop 按钮，使水声连续不断地播放。单击 Transport Play 按钮，听听该循环的效果。

3 首先，将把该声音改为春天细雨的声音。单击 Effects Rack 选项卡，把该面板的下方的分隔条向下拖，将其扩展到完整的高度，因为接下来将使用几种特效。

4 单击 Effects Rack 插槽 1 的右箭头按钮，选择 Filter and EQ > Graphic Equalizer（10 Bands）。确保 Range 设置是 48dB，Master Gain 是 0。

5 把 4k 和 8k 之外的所有频段的滑块拖到最下端 -24dB。

6 把 4k 和 8k 滑块向下拖到 -10dB，如图 7-2 所示。

7 切换该特效的电源状态几次，比较 EQ 对总体声音产生的影响。EQ 电源打开时，会听到春天细雨的声音。如果把 8k 滑块向下拖到 -15dB，该特效可能会更逼真。

图7-2

8 假若想要完成的声音设计是针对这样的场景：人在房子内，外面下着雨。在这种情况下，高频较少，因为房子的墙壁和窗户会阻挡高频。把 8k 滑块向下拖到最底端，雨声听起来更像在外面一样。

9 如果主人公打开门，离开房间，站到雨中，雨声就应该包围他。要创建这样的效果，可单击插槽 2 的右箭头按钮，选择 Delay and Echo > Delay。

10 Default 预设展开声音，但它分开太多：雨不会只落在主人公的右边和左边，而是各个方向。所以应把两个 Mix 控件都修改为 50%，这样的雨景就会令人信服。

11 重要的是，延迟不能创建任何节奏。把 Left Channel Delay Time（左声道延迟时间）设置为 420ms 左右，Right Channel Delay Time（右声道延迟时间）设置为 500ms。这些延迟时间足够长，使听者察觉不到任何节奏。

12 如果主人公再次出去，那么双击 Effects Rack 内的 Graphic Equalizer 插槽，回到其窗口，把 8kHz 滑块增加到 −14kHz 左右。保持该项目打开着，供接下来的课程继续使用。

7.3 创建潺潺流水声

把该场景从雨声改为远处的潺潺流水声只需删除延迟，修改 EQ 设置即可。

1 单击 Delay 插槽箭头，选择 Remove Effect（删除特效）。潺潺流水声与绵绵细雨具有明显不同的声音，因此不需要 Delay 创建的额外的"雨滴声"。

2 单击 Graphic Equalizer 窗口（选择它），把 Range 设置为 120dB，Master Gain 设置为 0dB。

3 对 Graphic Equalizer 滑块做以下调整：<31、63、8k 和 >16k 滑块均设置为 −60dB；125 和 250 滑块设置为 0；500 滑块设置为 −10；1k 设置为 −20；2k 设置为 −30；4k 设置为 −40。

4 潺潺流水声现在位于远处。当主人公走近小溪时，把 2k 增加到 −20，4k 增加到 −30，如图 7-3 所示。现在，小溪听起来更近。保持该项目打开着，供接下来的课程继续使用。

图7-3

7.4 创建夜间昆虫声

甚至可以使用流水声创建夜间昆虫（如蟋蟀）的声音。这一节演示怎样用信号处理把一种声音变为另一种完全不同的声音。

1 在 Waveform Editor 内双击，选择整个波形。

2 从靠近窗口顶部的 Effects 菜单中选择 Time and Pitch > Stretch and Pitch（process）。

3 在 Stretch and Pitch 窗口内，如果 Default 预设未被选中，那么选择它。

4 把 Pitch Shift 滑块移到最左端（-36 半音程），之后单击 OK 按钮。这一处理将花费数秒时间。

5 单击 Graphic Equalizer 窗口选择它，Range 仍保持 120dB，把 4k 设置为 10dB，其余所有滑块均设置为 -60dB，单击 Transport Play 按钮，听听处理后的声音效果。

6 添加混响可以对该声音做平滑处理，使它听起来更远一些。单击 Effects Rack 插槽 3 的右箭头按钮，选择 Reverb > Studio Reverb。单击 Transport Stop 按钮，停止回放，以便能够选择混响预设。

7 单击 Presets 下拉菜单，选择 Great Hall。

8 单击 Transport Play 按钮，听听调整后的昆虫在夜间发出的声音。

7.5 创建外星人合唱声

用流水声创建的最后一个效果是完全抽象的声音，它飘渺，而且非常容易唤起人的想象。

1 如果整个波形还没有被选中，那么在 Waveform Editor 内双击。

2 选择 Effects > Time and Pitch > Stretch and Pitch（process）。各项设置应该与前面的设置相同，

但是，如果不同，则从 Presets 下拉菜单中选择 Default 预设。

3 如果有需要，就把 Pitch Shift 滑块移到左端（-36 半音程），之后单击 OK 按钮。该处理将花费数秒时间。

4 建立一个不包含头、尾 2 秒的音频选区，之后选择 Edit > Crop（裁切）。

5 电平会非常低，要把它提升起来。波形仍被选中，选择 Effects > Amplitude and Compression > Normalize（process）。

6 选择 Normalize To，输入 50%。Normalize All Channels Equally（所有声道同样规格化）也应该被选取，单击 OK 按钮。

7 忽略 Graphic Equalizer。Reverb 应该仍然选择在 Great Hall 预设，把 Decay、Width、Diffusion 和 Wet 滑块移到最右端，Dry 滑块移到最左端。单击 Transport Play 按钮，现在应该听到飘渺而活泼的声音。

8 现在，为声音添加一点活力，完成最后的修饰。单击 Effects Rack 内 Studio Reverb 之后插槽的右箭头，选择 Delay and Echo > Echo。选择 Spooky 预设。

9 在 Effects Rack 中 Echo 之后的插槽内，单击该插槽的右箭头，选择 Modulation > Chorus。选择预设 10 Voices。可能需要调低 Effects Rack 的 Output 控件，以免出现限幅。请注意，大量的音高拉伸伴随着 Studio Reverb、Echo 和 Chorus 特效，把流水声转变为一幅外星音景。

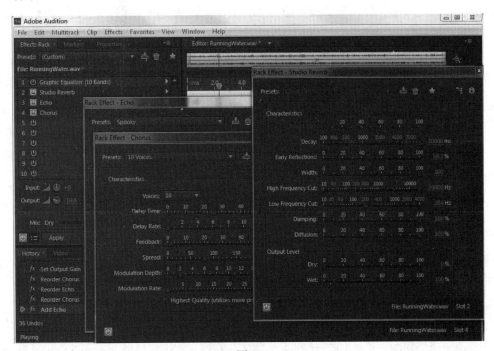

图7-4

Au	注意：极端变调能够在文件的开始和结尾处增添异常，如音量尖峰和"咔嗒"声。如果出现这种异常，创建不包含最初和最后 2 秒的选区，之后选择 Edit > Crop。极端变化也可能降低音量，因此，可能需要提高 Effects Rack 的 Output 控件。

7.6 创建科幻机械效果

就像前面使用流水声创建基于水的效果一样，风扇声为生成机器和机械声提供了一个良好基础。这一节介绍怎样把普通壁扇声转换为各种科幻、宇宙飞船声。

1. 如果 Audition 打开着，那么关闭它，不用保存任何内容，这样会有个新的开始。打开 Audition，选择 File > Open，导航到 Lesson07 文件夹，打开 Fan.wav 文件。单击 Transport Play 按钮，听听该文件的声音效果。

2. 在 Waveform Editor 内双击，选择整个波形。

3. 选择 Effects > Time and Pitch > Stretch and Pitch（process）。

4. 如果预设 Default 还未被选中，那么选择它。

5. 把 Pitch Shift 滑块设置为 −24 半音程。降低音调使引擎声显得"更大"，但降低超过 −24 半音程会使声音模糊不清。单击 OK 按钮，该处理要花费数秒时间。

6. 如在前面几节中一样，为了得到最平滑的声音，创建不包含文件头、尾 2 秒的音频选区，之后选择 Edit > Crop。

7. 单击 Effects Rack 插槽 1 的右箭头按钮，选择 Special > Guitar Suite。从 Presets 下拉菜单中选择 Drum Suite。单击 Transport Play 按钮，声音变得更具金属感，更像机器声。

8. 单击 Effects Rack 插槽 2 的右箭头按钮，选择 Filter and EQ > Parametric Equalizer。如果预设 Default 未被选中，那么从 Presets 下拉菜单中选择它。

9. 取消选择频段 1～5，只保留 L（低）和 H（高）频段激活。

10. 单击 L 和 H 的 Q/Width 按钮，以选择最陡（按钮的中间线几乎是垂直的）斜率。

11. 如果文件还未播放，那么单击 Transport Play 按钮。把 H 框拉到最下端，向左拉到 3kHz 附近。

12. 把 L 框向上拉到 20，向右拉到 300Hz 左右。

13. 向引擎声添加带有谐振峰的特征，它提高窄频段内的电平。单击 Band 2 按钮，以启用该参数段。把 Frequency 设置为 500Hz，Gain 设置到 10dB，Q/Width 设置到 20 左右。Guitar Suite 和 Parametric EQ 特效提供主引擎声，如图 7-5 所示。

14. 现在，一起来领略虚拟宇宙飞船的不同部分，远离引擎房内的主"嗡嗡"声，但仍能够听到引擎隆隆作响。单击 Effects Rack 插槽 3 的右箭头按钮，选择 Reverb > Studio Reverb。

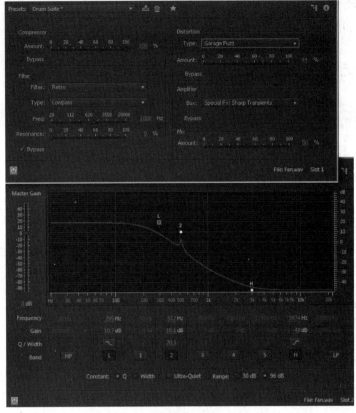

图7-5

15 单击 Transport Stop 按钮,以改变 Studio Reverb 预设,之后从 Presets 下拉菜单中选择 Great Hall。

16 现在将添加大量的混响,但只作用于低频部分,以突出隆隆声。把 Decay、Width、Diffusion 和 Wet 滑块全部设置到最右端,High Frequency Cut 滑块设置到 200Hz,Low Frequency Cut 滑块设置到最左端,Dry 滑块设置到最左端。单击 Transport Play 按钮,如图 7-6 所示。

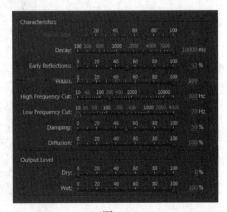

图7-6

17 忽略 Studio Reverb，以回到引擎机房声，或者启用它，移动到宇宙飞船中远离引擎机房的不同部分。保持该项目打开着，为接下来的课程做好准备。

7.7 创建外星无人机飞过的声音

除了创建静态声音效果外，Audition 还包含 Doppler Shifter 处理器，它能够使声音从左到右、围绕圆圈、沿着圆弧等移动。这一节将利用 Doppler Shifter 处理器使外星无人机的声音"动起来"。

1 如果波形还未被选中，那么在 Waveform Editor 内双击，以选择这个波形。

2 选择 Effects > Time and Pitch > Stretch and Pitch（process）。

3 从 Presets 下拉菜单中选择预设 Default，把 Stretch 滑块设置为 200%。单击 OK 按钮，处理将花费数秒时间。

4 忽略 Parametric Equalizer 特效，或者单击其插槽的箭头，选择 Remove Effect。

5 忽略 Studio Reverb 特效，或者单击其插槽的箭头，选择 Remove Effect。

6 如果 Guitar Suite 窗口还没有打开，那么双击其在 Effects Rack 内的插槽，从 Presets 下拉菜单中选择预设 Lowest Fidelity（最低保真度）。

7 整个波形仍被选中时，选择 Effects > Special > Doppler Shifter（process）。

8 从 Doppler Shifter 的 Presets 下拉菜单中选择预设 Whizzing by From Left to Right（"嗖嗖"声从左移动到右），之后单击 OK 按钮。单击 Transport Play 按钮，听听无人机从左飞到右的声音。

9 因为该声音从无淡入，再淡出到无时其效果最佳，所以，在 Waveform Editor 内单击左上角的 Fade In 按钮，把它向右拖动 2 秒左右。

10 类似地，单击 Waveform Editor 右上角的 Fade Out 按钮，把它向左拖动到 8 秒左右。

11 为了增强 Doppler Shifter 特效，单击 Effects Rack 插槽的右箭头，选择 Modulation > Flanger。

12 在 Flanger 窗口内从 Presets 下拉菜单中选择预设 Heavy Flange。

13 单击 Modulation Rate 参数，输入 0.1，如图 7-7 所示，再按 Enter 键。使用该滑块几乎不可能选择这样精确的值。

14 单击 Transport Play 按钮，外星无人机听起来更逼真，就像它从左到右飞过一样。

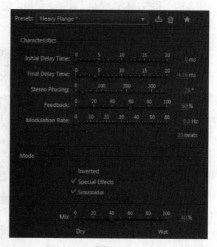

图7-7

复习

复习题

1 什么是声音设计？
2 Audition 内的哪些特效能够提供空间布置效果？
3 极端变调会添加哪些人为杂音？
4 Guitar Suite 只适用于创建吉他特效吗？
5 需要使用商用音库创建声音特效吗？

复习题答案

1 声音设计是捕获、录制以及（或者）处理电影、电视、视频游戏、博物馆装置、电影院、后期制作以及需要声音的其他艺术形式所使用的音频元素这一过程。
2 EQ、混响、延迟（回声）和 Doppler Shifter 都可以为立体声或环绕声场中的声音增添控件效果。
3 极端变调可能导致文件开始或结束处出现不可预测的幅度峰，以及降低文件的总体电平。
4 Guitar Suite 为声音设计提供巨大的可能性，这一课所涉及的只是冰山一角。
5 不总是这样。因为选择使用 Audition 丰富的信号处理器，即可把普通声音变为完全不同的声音。

第8课 创建和录制文件

课程概述

本课将介绍怎样执行以下操作:

- 录音到 Waveform Editor;
- 录音到 Multitrack Editor;
- 把文件拖放到 Multitrack Editor;
- 把 CD 音轨导入到 Waveform Editor;
- 为 Multitrack Editor 创建自定模板。

完成本课大约需要 30 分钟。需要把包含项目例子的 Lesson08 文件夹复制到硬盘上为这些项目创建的 Lessons 文件夹内。请记住,不必关心对这些文件的修改,因为从本书光盘复制就可以随时把它们恢复到原来的版本。

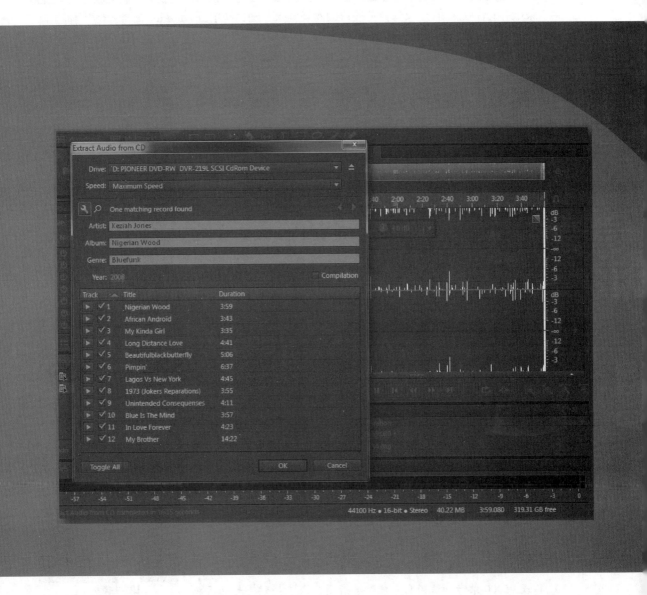

图 8-1　不仅可以把音频录音到 Audition 的 Waveform Editor 或 Multitrack Editor，还可以从标准的 Red Book Compact Discs 中提取音频，或者把文件从桌面直接拖放到 Audition 的两个 Editor 中

8.1 录音到 Waveform editor

> **Au** 注意：本课会在其中一节中用到音频 CD。

第 1 课介绍了音频接口，以及怎样把接口的物理输入和输出映射到 Audition 的虚拟输入和输出。这一课介绍怎样把音频录制和导入到 Audition，以及怎样从 CD 提取音频。如果有需要，那么复习第 1 课，一定要理解接口背后的道理。这一课需要读者知道怎样映射输入和输出。现在，从录音到 Waveform Editor 开始介绍。

1. 把麦克风、吉他、便携式音乐播放器输出、手机音频输出或者其他信号源连接到计算机上的兼容音频接口输入或者内置音频输入。
2. 调整接口的 Input 电平控件，已得到合适的信号电平。接口具有物理电平表或专用控制面板软件来监视输入和输出，显示信号强度。设置电平时需要依靠接口的电平表，因为 Audition 的 Waveform Editor 只有在录音或暂停时才显示电平，停止时不显示电平。

> **Au** 注意：最佳输入电平应该从不会进入电平表的红色区域。当今的数字录音技术会留出足够的空间，因此不可能达到最高电平。此外，一旦在 Audition 录音完成，还可以在需要时使用 Amplify 或 Normalize 特效提升电平。

3. 打开 Audition，选择 File > New > Audio File（音频文件）。
4. 打开的对话框中有一个可编辑 File Name（文件名）字段和三个带有下拉菜单的字段，在 File Name 字段内输入 RecordNarration，如图 8-2 所示。

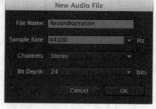

图8-2

5. Audition 会默认把取样速率设置为 48000Hz，这对视频来说是标准设置。然而，对于这一节，从下拉菜单中选择 44100Hz 作为取样速率——CD 音频标准，如图 8-3 所示。取样速率最常见的选择包括以下几种。

- 44100Hz：这与 CD 中使用取样速率相同，也是音频中最"通用的"取样速率。
- 48000Hz：视频项目的标准选择。
- 32000Hz：常用于广播和卫星传输。
- 22050Hz：以前游戏和低分辨率数字音频中常用的选择。比 22050Hz 低的取样速率保真度很低，通常用于演讲、口述、玩具等。
- 48000 以上的取样速率：很少使用，但一些录音室以 88200 或 96000 录音，认为它可能改善音质，或者提供更好的存档介质。大量的研究表明几乎没有人能够准确分辨出 44100 与 48000 或更高取样速率之间的区别。较高的取样速率也需要更大的存储空间。例如，1 分钟 96kHz 的文件需要的存储空间是 48kHz，是同一个文件的两倍。

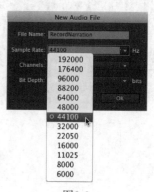

图8-3

6 从 Channels（声道）下拉菜单中选择所需要的声道数量。对于麦克风或电吉他，可选择 Mono（单声道）。对于便携式音乐播放器或者其他立体声信号源，可选择 Stereo（立体声）。5.1 选项用于录制环绕声。

7 从 Bit Depth（位深度）下拉菜单中选择 24 位。该下拉菜单中的选项以及它们的说明如下。

- 8 位：低分辨率，不能用于专业音频。常用于游戏或消费设备。
- 16 位：CD 所用分辨率，提供行业标准的音频品质。
- 24 位：大多数录音工程师喜欢使用这一分辨率，因为它提供更大空间，设置电平不太关键，因为它有更大的动态范围。24 位文件占用的空间比 16 位文件多 50%，但是，如果使用低成本的硬盘存储，这是可以接受的。
- 32 位（浮点）：产生的分辨率最高，但与 24 位文件相比没有显著的优点。它们占用更大空间，很多程序与 32 位浮点文件不兼容。

8 完成第 4～7 步的选择后，单击 OK 按钮。

9 如果用户使用的是外置音频接口，那么选择 Edit > Preferences（Audition > Preferences）> Audio Hardware。确认所选择的 Device Class（设备类型）、I/O Buffer（I/O 缓冲区）大小，以及 Sample Rate（取样速率）均正确。对于 Windows 用户，还需确认设备类型和设备设置是正确的。之后单击 OK 按钮。

10 为了在录音时在 Audition 内查看电平，如果在工作空间内没有看到电平表，那么选择 Window > Level Meters。把电平表沿水平方向停靠在工作空间底部，以获得最佳电平表分辨率。

11 单击 Transport 的红色 Record 按钮，录音立即开始。对着麦克风讲话，或者回放连接到接口的任何音源。这时会看到 Waveform Editor 内实时绘制的波形，电平表会反应当前输入的信号电平，如图 8-4 所示。

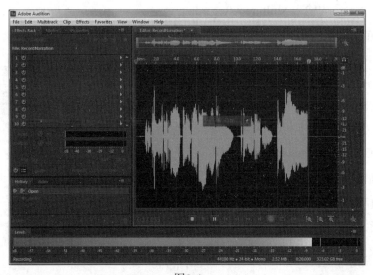

图8-4

12 单击 Transport Pause（暂停）按钮。录音会暂停，但电平表仍显示输入的信号电平。

13 要恢复录音，单击 Pause 按钮或 Record 按钮。

14 单击 Stop 按钮停止录音，录制的波形会被选中。

15 在 Waveform Editor 中间的某个地方（也就是已录制的内容）单击，之后单击 Record 按钮，录音覆盖以前的录音材料。

16 录音数秒后，单击 Stop 按钮，开始和停止录音之间的音频将被选中。

17 保持 Audition 打开着，信号源和接口配置好，为下面的课程做好准备。

> **Au 提示**：能够录音覆盖以前录制的材料可以加速解说的录音。如果在某一行出现错误，单击这一行的开始位置，重新录制它即可。

8.2 录音到 Multitrack editor

Audition 不仅集成了 Waveform Editor 和 Multitrack Editor，还能够很方便地在二者之间传输文件。这一节将演示怎样录音到 Multitrack Editor，解释怎样把录音传输到 Waveform Editor 进行编辑，之后描述怎样把它返回到 Multitrack Editor。

1 选择 File > New > Multitrack Session。

打开的对话框内显示以下字段：可编辑的 Session Name（合成项目名）、存储项目的 Folder Location（文件夹位置），以及项目的 Template（模板）。该对话框还包含 Sample Rate 和 Bit Depth 字段，这些与 New Audio File 对话框中的完全相同，另外还有 Master 字段，它决定输出是 Mono、Stereo 还是环绕声格式（如果接口支持）。

2 在 Session Name 内输入 MultitrackRecording。

3 保存项目的默认文件夹位置位于 User（用户）的 Documents（我的文档）文件夹（Windows 或 Mac）内。对于这一演示，接受默认文件夹。

4 选择 24 Track Music Session（24 轨音乐合唱项目）模板，如图 8-5 所示。在本节稍后的内容中会介绍怎样创建用户自己的模板。

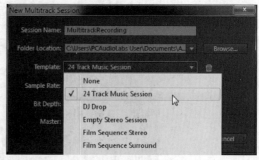

图 8-5

5 单击 OK 按钮，Multitrack Editor 打开。

6 每个声轨有一个 Input 字段，其左边的箭头指向右边的输入字段。对于 Track 1，从 Input 字段的下拉菜单中选择信号源连接到的接口输入，如图 8-6 所示。声轨可以是立体声或者是单声道。

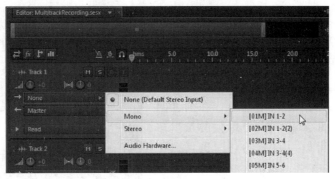

图8-6

提示:一个好习惯是拥有一个单独的高速(至少7200rpm)硬盘,用专门的文件夹存储项目。这样可以把音频硬盘上的流音频与主硬盘上的程序操作分隔开来。此外,备份音频硬盘就可以备份所有项目。

注意:Sample Rate、Bit Depth 和 Master 输出与 Template 一起存储,因此,一旦选择了模板,这些选项就会变为灰色。如果想要编辑这些选项,就在 Template 中选择 None(无)。

注意:如果 Input 字段不可见,那么单击 Multitrack Editor 工具栏左上角的双箭头按钮。

7 选择输入后,声轨的 R 按钮变为可用的 Arm For Record(准备录音,意思是这个声轨已准备好,只要单击 Transport 的 Record 按钮就可以录音)。单击 R 按钮,对着麦克风讲话,如图 8-7 所示。注意,该声轨的电平表指示输入的电平。

8 单击 Transport Record 按钮,开始录音,如图 8-8 所示。至少对信号源录音 15～20s。与在 Waveform Editor 内录音时一样,单击 Pause 按钮可以暂停和恢复录音。完成录音后,单击 Transport Stop 按钮。

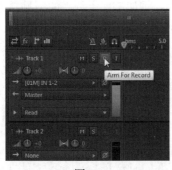

图8-7

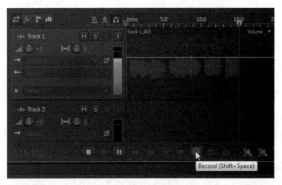

图8-8

9 把回放头放置到文件内 5s 左右。

10 单击 Transport Record 按钮，录音大约 5s 左右，之后单击 Stop 按钮。

11 在该声轨上刚录音过的地方单击（也就是在 5 ～ 10s 之间）。请注意，在前面录音声轨的顶部录音了一个单独的层。单击该层，既可以左右拖动它，也可以把它拖到 Track 2 中，如图 8-9 所示。

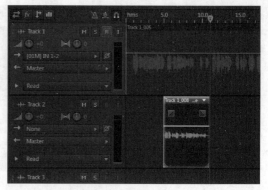

图8-9

> **Au** 注意：在 Audition 中，很容易在 Multitrack Editor 和 Waveform Editor 之间来回传输文件。要在 Waveform Editor 内打开 Multitrack Editor 音频文件，可双击 Multitrack Editor 内的剪辑，或者右击（按住 Ctrl 键单击）它，选择 Edit Source File（编辑源文件）。

> **Au** 注意：要把文件传回到它在 Multitrack Editor 中原来所在的位置，可单击 Multitrack 按钮，或者输入 0。要把它传回到合成项目中的其他地方，或者传回到不同的项目，请在 Waveform Editor 内右击（按住 Ctrl 键单击），选择 Insert into Multitrack > [Multitrack Session 名称]。文件将从 Multitrack Editor 回放头所在位置开始，插入到回放头位置处没有录制音频的第一个可用声轨内。

12 为了为下一节做好准备，在每个录制的音频选区上单击，按 Delete 键删除项目内的所有音频。单击 Transport 的 Move Playhead to Previous 按钮。

8.3 拖放到 Audition Editor

除了在 Audition 内录音文件外，还可以把桌面或者任何打开的计算机文件夹（其内容可见）内的文件拖放到 Waveform Editor 或 Multitrack Editor 声轨。文件可以是 Audition 能够识别的任何文件格式；在 Multitrack Editor 内，它会自动转换为项目设置。例如，如果创建的项目具有 24 位分辨率，则会把它作为 16 位 WAV 文件，甚至是 MP3 格式文件添加。

使用 Waveform Editor 时，只能把文件从桌面拖放到该编辑器。本节演示怎样把文件拖放到 Multitrack Editor。

1 本节假定在前一节中使用的 Multitrack Editor 仍打开着。如果未打开，那么选择 File > New > Multitrack Session。保留默认的文件夹位置不变，选择 24 Track Music Session 作为模板。

2 确保 Lesson08 文件夹位于桌面上，打开它，显示出其中的 3 个文件。如果需要，调整 Audition 的窗口大小，以便能够看到 Audition 的声轨，并同时打开 Lesson08 文件夹。

3 把 Caliente Bass.wav 文件拖放到 Track 1 的开始位置。所拖放文件开始的位置显示出一条黄色线——这应该与声轨的开始对齐。请注意：如果稍微（向左）拖过一点声轨的开始位置，黄色线会"吸附到"声轨的开始，如图 8-10 所示。释放鼠标按钮。

图8-10

Au 注意：分隔一个声轨底部与另一个声轨顶部的线是分隔条。在这条线上单击并上下拖动，能够相应减少或增加上方声轨的高度。

4 类似地，把 Caliente Drums.wav 文件拖放到 Track 2，Caliente Guitar.wav 文件拖放到 Track 3。

5 单击 Transport Play 按钮，听听声轨同时回放时的效果。

6 这些声轨以高音量录制，它们使输出超负荷。把每个声轨的音量控件跳转到 –6dB（Transport 可以播放或停止），如图 8-11 所示。

7 单击 Transport 的 Move Playhead to Previous 按钮，直到回放头位于歌曲的开始为止。

8 单击 Play 按钮，声音现在不失真了，没有一个电平表进入红色（限幅）区。

图8-11

8.4 从音频 CD 导入音轨

因为音频 CD 上的声轨是特定的文件格式，所以无法不经处理就把它们直接拖放到 Audition。然而，可以从 CD 提取音频，并把它放到 Waveform Editor。之后可以编辑它，或者像前面介绍的那样把它传送到 Multitrack Editor。

完成本节需要标准音频 CD。

1 关闭 Audition，不保存任何内容，以便重新开始。

2 打开 Audition。可以在 Waveform Editor 或 Multitrack Editor 内，或者甚至在未到任何项目

时从 CD 提取音频。

3 把标准音频 CD 插入到计算机的光盘驱动器。

4 选择 File > Extract Audio from CD（从 CD 提取音频）。

打开的对话框显示该驱动器，如果计算机连接到因特网，Audition 从在线 CD 目录服务数据库检索信息，填写 Track（声轨）、Title（标题）和 Duration（时长）字段。

5 Speed（速度）下拉菜单用于选择抽取速度，保持其默认设置不变（Maximum Speed，最大速度）。如果在抽取处理期间出现错误，则选择较低的速度。

6 所有 CD 声轨被默认选择，一次将抽取其中的一个，每个作为单独的文件。本节只需抽取一个声轨，因此单击 Toggle All 按钮，取消选择所有声轨，再选择一个声轨，如图 8-12 所示。

7 单击 OK 按钮。开始抽取处理，并把音频放在 Waveform Editor 内。保持 Adobe Audition 打开着，供下面的课程使用。

图8-12

8.5 保存模板

模板是所有合唱项目设置在保存模板这一刻的快照，Audition 为 Multitrack Sessions 提供几个模板文件，但也可以创建自己的模板。

1 选择 File > New > Multitrack Session。

2 Session Name 和 Folder Location 没有影响。

3 从 Template 下拉菜单中选择 None（无），之后选择想要的 Sample Rate、Bit Depth 和 Master Output。单击 OK 按钮。

4 按照需要组织 Multitrack Session 合唱项目，包括声轨数量、布局、声轨内的处理器、电平等。这些设置会存入模板内。

5 设置过自己想要的所有设置之后。就可以准备创建模板，选择 File > Save As。

6 把这个合唱项目命名为自己所需的模板名（如 VO + Stereo Sound Track）。

7 至于 Location，单击 Browse（浏览）。在 Windows 上，导航到计算机 > C: 盘 > 用户 > 公用 > 公用文档 > Adobe > Audition > 6.0。单击 Session Templates，单击 Open 按钮，再单击 Save。在 Mac，浏览到 root drive > Users > Shared > Adobe > Audition > 5.0。单击 Session Templates，再单击 Save 按钮。下次打开新的 Multitrack Session 时，刚创建的模板将显示在 templates 下拉菜单内。

复习

复习题

1. 在 Transport 停止期间用 Audition 的电平表能够监视输入电平吗？
2. 数字音频最常见的取样速率是多少？
3. 专业音频喜欢使用的位分辨率是多少？
4. 不使用录音处理，怎样把音频添加到 Waveform Editor 或 Multitrack Editor？
5. 可以创建自定模板，使合成项目按照我们想要的方式提前配置吗？

复习题答案

1. 当 Transport 停止时，在 Multitrack Editor 内可以用 Audition 的电平表监视输入电平，但在 Waveform Editor 中无法监视。
2. 最常见的取样速率是 44100Hz，它用于 CD，以及很多其他数字音频应用程序。
3. 大多数工程师喜欢 24 位分辨率录音，但用 16 位分辨率录音也很常见。
4. 可以把文件拖放到这两个编辑器，以及把音频 CD 声轨的音频提取到 Waveform Editor。
5. 是的，可以针对各种应用创建任意多个自定模板。

第9课 Multitrack Editor

课程概述

本课将介绍怎样执行以下操作：

- 集成 Waveform Editor 和 Multitrack Editor，以便能够在这二者之间来回切换；
- 重复回放音乐的指定部分（循环回放）；
- 编辑声轨电平及在立体声场中的位置；
- 在声轨内应用 EQ、特效和发送区域；
- 使用 Multitrack Editor 的内置参数化 EQ 向声轨应用 EQ；
- 向各个声轨应用特效；
- 用单个特效处理多个声轨，以节省 CPU 消耗，创建出更一致的效果；
- 映射特效声道，使输出能够送给默认设置之外的不同音频声道；
- 配置侧链特效，使一个声轨能够控制另一个声轨内的特效。

完成本课大约需要 70 分钟。需要把包含项目例子的 Lesson09 文件夹复制到硬盘上为这些项目创建的 Lessons 文件夹内。请记住，不必关心对这些文件的修改，因为从本书光盘复制就可以随时把它们恢复到原来的版本。

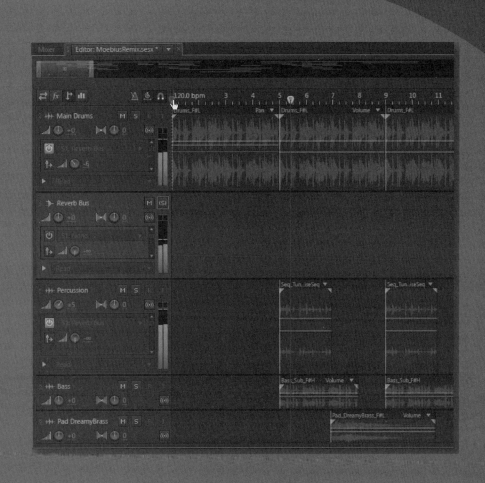

图 9-1　Multitrack Editor 用于组合剪辑、添加特效、改变电平和摇移，以及创建总线，以把声轨传递给各种特效

9.1 关于多轨创作

本课开始之前,重要的是要理解 Multitrack Session 的工作流,理解本课所讲内容的来龙去脉。

在 Waveform Editor 内,单个剪辑是唯一的音频元素。多轨制作组合多个音频剪辑,创建出音乐作品。音频位于声轨上,可以把声轨看作剪辑"容器"。例如,一个声轨包含鼓声,另一个包含低音,第三个声轨包含人声,等等。声轨能够包含单个长剪辑,或多个完全相同或不同的短剪辑。甚至可以把剪辑定位到声轨内另一个剪辑的顶部(然而,只有位于顶部的剪辑才会播放),或者使剪辑交叠,创建出交叉渐变效果(将在第 11 课介绍)。

创作过程包含 4 个主要阶段。

- 创建声轨:这涉及录音和把音频导入到 Multitrack Session。例如,对于摇滚音乐,创建声轨可能由录音鼓声、低音乐器、吉他和人声组成。这些可能单独录音(每个演奏者录音一轨,通常听节拍器做参考),按照某种组合(如鼓和低音乐器同时录音)或者作为整体(所有乐器一起演奏,并在演奏时录音)录音。
- 加录:这个过程录制额外的声轨。例如,歌手可能唱一个和声来补充原来的声音。
- 编辑:声轨录音之后,编辑能够使它们变得完美。例如,对于人声声轨,可以删除独唱和合唱之间的音频,以减少任何残留噪声,或者来自其他乐器的泄漏。甚至还能够改变组织,如把独奏部分的长度剪切到其原来长度的一半。
- 混音:编辑之后,声轨被混合到一起,成为最终的立体声或者环绕声文件。混音处理主要涉及调整电平和添加特效。Audition CS6 内 Multitrack Session 提供的工具可以在混音处理期间完成基本的编辑任务,但是,如果需要详细编辑,则可以把 Session 音频传输到 Waveform Editor 进一步编辑。

> **注意**:一些处理只能在一个编辑器或另一个编辑器内使用。如果菜单选项在这两个编辑器的人一个内变为灰色,则说明该选项不可用。

9.2 Multitrack Editor 与 Waveform Editor 集成

Adobe Audition 独特的功能是它能够为波形编辑和多轨创作提供不同的环境。除此之外,这些功能还不是孤立的,Multitrack Editor 内的音频编列在 Waveform Editor 的文件选择器内,可以在 Waveform Editor 打开编辑。这一节介绍 Multitrack Editor 和 Waveform Editors 怎样协同工作。

1 Audition 打开后,导航到 Lesson09 文件夹,从 MoebiusRemix 文件夹打开 Multitrack Session MoebiusRemix.sesx 文件。

2 把播放头放置到该文件的开始处,单击 Transport Play 按钮。像 Waveform Editor 一样,Multitrack Editor 从头至尾线性播放。然而,因为 Multitrack Editor 由多个并行的声轨组成,每个声轨能够播放一个剪辑,所以多个剪辑可以同时播放。播放这首曲子,熟悉它。

3 为了检验 Waveform Editor 与 Multitrack Editor 的集成，单击 Main Drums 声轨（Drums_F#L）内的第一段剪辑，即选择它。

4 单击 Waveform 选项卡，切换到 Waveform Editor。

5 所单击的剪辑显示在 Waveform Editor 内，准备好进行编辑。

6 单击 Waveform Editor 的文件选择器下拉菜单，它显示出 Multitrack Session 内的所有剪辑，如图 9-2 所示。因此，可以选择任一个进行编辑。

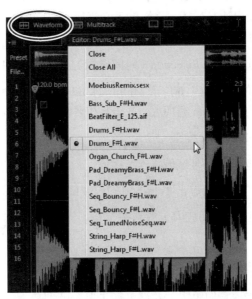

图9-2

> **Au** 注意：在 Multitrack Editor 内常常会看到同一剪辑的多个版本，而实际上只有一个物理剪辑，它存储在内存中；Multitrack Editor 内的图形剪辑指示引用物理剪辑。例如，如果同一剪辑的 4 个副本连成一串，这 4 个独立的剪辑不是连续播放，而是存储在内存中的剪辑按照 Multitrack Editor 的指示播放 4 次。

7 选择 Bass_Sub_F#H 文件进行编辑。它在这个声道内听起来声音有点儿大，因此将其电平降低 1dB。

8 按 Ctrl+A（Control+A）快捷键选择整个文件。

9 选择 Effects > Amplitude and Compression > Amplify。

10 输入值 −1dB，降低左、右声道，之后单击 Apply 按钮。

11 单击 Multitrack 选项卡，回到 Multitrack Session。Bass_Sub_F#H 剪辑，所有电平已经被降低 1dB。

12 保持该项目打开着，供接下来的课程使用。

> **Au** 注意：可以在 Multitrack Editor 中调整每个剪辑的电平，或者在混音时降低电平。但是，有一种更简单的方法是修改剪辑，这样"指向"该剪辑的所有实例均使用修改后的版本。

9.3 循环播放

本课将多次听到带有并列剪辑的数个声轨同时播放时会出现什么效果。因此，对于包含要播放的这些剪辑部分，很可能想让其循环，这样就不必等待不想听的那些剪辑的音乐部分。下面介绍怎样选择部分音乐进行循环播放。

1. 从主程序工具栏中选择 Time Selection（时间选择）工具，或者按 T 键。
2. 在 Multitrack Editor 的空区域（如位于 Multitrack Editor 底部的 Master Track）内拖动时间线内的白色手柄，设置 In 和 Out 循环点，或者在想要循环的音乐部分拖动。
3. 单击 Transport Loop Playback 按钮。
4. 单击 Transport Play 按钮，循环区域将连续播放。
5. 单击 Transport Stop 按钮，再单击 Transport Loop Playback 按钮，以取消选择它。
6. 从主程序工具栏内选择 Move 工具，或者按 V 键，回到 Move 工具。

9.4 声轨控制

每个声轨都有多个控件，它们组织为两部分，主要影响回放。一部分具有一套固定的控件，而另一部分是一个区域，其控件随具体选择的功能而变换。要显示这些控件，需要完成以下步骤。

1. 单击 Main Drums 声轨和 Bass 声轨之间的分隔条。
2. 按住鼠标左键不放，向下拖动，以扩展 Main Drums 声轨的高度。

> **Au** 提示：采用以下方法可以同时调整所有声轨的高度：把光标放到声轨控件区域上，使用鼠标滚轮进行调整。

9.4.1 主轨控制

主轨控件是混音时最常调整的参数。

1. 单击 Transport Play 按钮，开始回放。
2. 单击 Main Drums 声轨的 M（Mute，静音）按钮，使其静音。注意，Mute 按钮激活时是绿色，关闭时变为灰色（取消静音）。
3. 再次单击 Mute 按钮，取消静音。

| Au | 注意：如果 Mute 和 Solo（独奏）按钮均启用，Mute 按钮具有优先权。|

4. 单击该声轨的 S 按钮，使该声轨独奏，如图 9-3 所示。只有 Main Drums 声轨会发声（R 按钮用于录音，现在不要单击它）。在下面的课程中，一直保持 Main Drums 声轨独奏，除非有特别说明需要改变。

图9-3

| Au | 注意：有两种独奏模式：Exclusive（排他模式，一个声轨独奏将使其他所有声轨静音）和 Non-Exclusive（非排他模式，可以同时使多个声轨独奏）。要改写为另一种独奏模式，按住 Ctrl 键单击（Command- 单击）Solo 按钮即可。要选择这两种模式之一作为默认设置，可选择 Edit > Preferences > Multitrack（Audition > Preferences > Multitrack），选择所希望的 Track Solo（声轨独奏）首选项。|

5. 可以移动声轨，以便于自己识别它们。例如，可能想让 Percussion 声轨而不是 Bass 声轨位于 Main Drums 声轨下方。单击 Percussion 声轨左侧，与 Mute 和 Solo 按钮同一行上的波形图标，把它向上拖，直到 Main Drums 声轨底部显示出黄色线为止，如图 9-4 所示。这条线说明被拖动声轨顶部即将"着陆"的地点。释放鼠标，让 Percussion 声轨位于 Main Drums 声轨下方。

图9-4

6. 在播放时，单击 Main Drums 名称左部正下方的 Volume（音量）旋钮，之后上下或左右拖动，以改变播放的音量。如果调整过大，该声轨电平表将进入"红色区域"。现在，保持 Volume 为 0 不变。

7. 单击其右边的 Pan（摇移）旋钮，这改变声轨在立体声场中的位置。拖到左边，只会听到来自左扬声器或耳机的声音；拖到右边，只会听到来自右扬声器或耳机的声音。

8. 单击右边的 Sum to Mono（合并到单声道）按钮，这将把立体声场"折叠"到中央，因此，立体声文件以单声道方式播放。再次单击，回到立体声。

9. 把 Pan 控件恢复到 0。

| Au | 提示：如果声轨信号进入"红色区域"，该声轨电平表的红灯将保持亮着，这样，即使没有一直观察电平表，也知道该声轨超出了最大电平。要复位红灯，关闭它们（在它们上单击）即可。|

| Au | 注意：如果向左拖动 Pan 旋钮播放的是右边的音频，则检查扬声器和音频接口的连接。|

> **提示**：要把 Volume 或 Pan 控件恢复到其默认设置 0，一种快捷操作是按住 Alt 键单击（Option-单击）想要复位的控件。

9.4.2 声轨区域

无论是单击声轨下方的分隔条并向下拖动，还是在 Track Editor 区域内单击，再滚动鼠标滚轮，均能够扩展声轨的高度，显示出主轨控件下方的区域。可以在这个区域内显示 4 套控件之一，显示哪一套控件则由 Multitrack Editor 工具栏左边部分的以下 4 个按钮决定：

- 输入和输出；
- 声轨特效架；
- Sends（发送）；
- EQ（均衡）。

1. EQ 区

EQ 被广泛地看作是多轨创作中最重要的特效之一，因为它能够使每个声轨在音频频谱中"开拓出"其自己的声音空间（第 15 课将深入讨论多个创作时应用 EQ）。因此，每个声轨可以选择插入 Parametric EQ 特效。现在来实现它。

1. 把 Main Drums 声轨下方的分隔条向下拖，显示出该声轨区域，单击工具栏内的 EQ 按钮（最右边带垂直线的那个按钮），如图 9-5 所示。EQ 区显示 EQ 图形，它目前是直线，因为还没有做任何修改。
2. 单击 EQ 图形左边的铅笔按钮。
3. Parametric EQ 特效显示出来。这与 4.5 小节介绍过的 Parametric EQ 特效完全相同。
4. 从 Presets 菜单中选择 Acoustic Guitar（原声吉他），不能因为其名字是原声吉他就认为它不能应用于鼓声。
5. 关闭 EQ 窗口。请注意，EQ 区现在显示出 EQ 曲线。单击 EQ 区的电源状态切换按钮，EQ 频率响应曲线变为蓝色，说明 EQ 是激活的，电源状态按钮发绿光，如图 9-6 所示。保持启用 EQ。

图 9-5

图 9-6

> **Au** 注意：如果在关闭 Parametric EQ 窗口之前切换 Parametric EQ 窗口的电源状态按钮，那么当电源打开时，EQ 区内的电源也将打开。

6 单击 Transport Play 按钮，将会听到 EQ 使鼓声变得更清晰。

2. Effects Rack 区

每个声轨都有其自己的 Effects Rack，因此可以向各个声轨添加信号处理，这种 Effects Rack 几乎与第 4 课介绍的 Waveform Editor Effects Rack 完全相同。这里将介绍其不同功能的使用。

1 单击 Multitrack Editor 四按钮工具栏内的 fx 按钮。

2 声轨的 Effects Rack 区显示出来。增加声轨高度，以便能够看到 16 个槽——就像 Waveform Editor 内的 Effects Rack 一样。可以从同样的特效中做出选择，包括 VST（Windows 或 Mac）和 AU（仅限 Mac）特效。

3 与 Waveform Editor Effects Rack 相比，其主要区别是能够改变 Multitrack Editor 信号流内特效的位置。为了听听这一功能的效果，单击 Main Drums 声轨的插槽 1 右箭头，选择 Delay and Echo > Analog Delay。

4 从 Presets 菜单中选择 Canyon Echos（峡谷回声），之后把 Feedback（反馈）设置为 70。单击 Transport Play 按钮，就应该能听到大量的重复回声。

5 在插槽上方有 3 个按钮。最左边的按钮是主特效开关按钮，插入特效时它自动启用。单击它，关闭 Analog Delay 特效，之后再次单击它，打开 Analog Delay 特效。

6 靠右边的下一个按钮是 FX Pre-Fader/Post-Fader 控件，它选择 Effects Rack 是在声轨 Volume 控件之前（默认设置）或是之后。在该声轨播放时，降低该声轨的 Volume 控件。注意这也会降低回声，因为特效位于音量控制器之前——换句话说，它处于音量控制器的"上游"。

7 把该声道的 Volume 控件调回 0，之后单击 FX Pre-Fader/Post-Fader 按钮，如图 9-7 所示。它变为红色，这说明特效现在是位于音量控制器之后。

8 让该声轨播放数秒，之后降低声轨的 Volume 控件。回声继续，因为只是降低了进入 Analog Delay 的信号，而没有降低从它输出的信号。

9 单击第一个插槽的右三角形，之后选择 Remove Effect，这样，Analog Delay 特效不再被插入。

10 关闭 Main Drums 声轨的 Solo 按钮，以便能够听到所有声轨同时播放。

图9-7

> **Au** 注意：如果声轨的 Volume 控件降低，实际上回声将停止，因为将没有任何更多的音频进入 Analog Delay，所以，将不会有任何音频会被延迟。

3. 主声轨输出

在学习下一部分将要介绍的 Sends 区之前，先需要理解总线的概念。虽然总线像声轨一样出

现在 Multitrack Editor 内，具有几个共同的元素，但它们的用途不同。

总线不包含剪辑，而携带一个或多个声轨的特定混音。每个 Multitrack Session 至少都有一个总线——Master 总线，它提供 Master Track（主声道）输出，如图 9-8 所示。这可以使单声道、立体声或 5.1 环绕声，这由在打开一个新 Multitrack Session 时的 Master 参数指定。

所有声道都进入 Master 总线，因此，Master Track 的 Volume 控件控制所有声道的主音量。这是基本，因为在向作品添加更多声轨时，输出电平会增加。它最终很可能开始失真，但使用 Master Track Volume 控件能够调整输出电平，防止失真。

图9-8

关于总线

除了 Master 总线提供的功能之外，总线还有其他两个主要功能：添加特效和创建监听混音。

添加特效

在操作中，常常希望向几个声轨添加特效。一个常见例子就是混响，它为这些声轨创建出一种假象，好像它们是在常见的声学空间（如音乐厅）内播放一样。虽然可以为每个声轨添加混响，但这有两大缺点。

- 每个混响需要 CPU 消耗。对于旧计算机或者高度复杂的项目，使用更多特效会降低性能，甚至可能减少总的声轨数量。
- 如果有多个声学空间分布在各个声轨之间，就更难以创建出单个声学空间假象。

其解决方案就是把应该带有混响的每个声轨的音频发送到总线，在该总线的 Effects Rack 内添加单个混响。这大大降低了 CPU 负载量，因为只有单个混响，使它听起来就像单个声学空间一样。发送到总线的音频量控制混响量。例如，如果想要歌手有大量混响，则应该调大歌唱声轨对混响的发送控件。

创建混音（也被称作监听混音）

音乐人完成一部分录音时，他们常常想听听这些录音播放时在耳机内的具体混音效果。例如，低音乐器演奏者想要锁定与鼓的节奏，他们很可能想听到与其他乐器相比更大的鼓声。然而，歌手会更关注旋律，很可能更想听到带旋律的乐器演奏，如钢琴和吉他。

为了满足每一个表演者，应该创建两条总线，把每条总线的输出发送到单独的耳机放大器。向转到歌手的总线发送更多来自钢琴和吉他的音频，而向转到低音乐器演奏者的总线发送更多来自鼓的音频。

1. 向下滚动到 Multitrack Editor 底部，定位到 Master 声轨。
2. 扩展 Master 声轨的高度，以能够足以看到输出电平表。
3. 单击 Play 按钮，开始播放。注意，Master 声轨的 Volume 控件被设置为 -4.5dB。以这样的方式保存项目，可以使用户在打开该文件并开始播放它时不会听到失真。Master 声轨的输出电平表根本不会进入红色区域。
4. 停止回放，再把回放头回到文件的开始。
5. 按住 Alt 键单击（Option- 单击）Master 声轨的 Volume 控件，把它设置回 0，之后单击 Play 按钮开始播放。

> **提示**：大多数工程师赞成不要把 Master Volume 控件降低太多。如果需要把它降低到 -12dB 以上，则降低各个声轨的 Volume 控件，以降低输出电平。这使 Master 总线的 Volume 控件能够保持在 -6dB ～ 0 之间。

6. 注意，当 Main Drums 与其他声轨联合起来在第 5 小节左右时，电平表开始进入红色区域。
7. 单击 Stop 按钮，停止播放。把 Master 声轨的 Volume 控件调回到 -4.5dB。

> **注意**：Master 声轨是独特的，它省去了标准总线所具有的一些功能（如"关于总线"中所描述的）。

4. Sends 区

每个声轨均有一个 Sends 区。可以在这个区域内创建总线，以及控件总线电平和其他参数。

1. 单击 Multitrack Editor 四按钮工具栏内的 Sends 按钮（fx 和 EQ 按钮之间的那个按钮），显示出声轨的 Sends 区，如图 9-9 所示。
2. 增加 Main Drums 和 Percussion 声轨的高度，以便能够看到 Send 区的控件。

图9-9

> **注意**：执行以下操作能够添加总线：在声轨内的空白区域右击（按住Ctrl键单击），再选择 Track > Add（Mono、Stereo 或者 5.1）Bus Track.。总线显示在所右击声轨的正下方。此外，应注意在创建总线时，其输出默认为自动指定给Master 总线。

3 为了向两个声轨添加立体声混响，单击 Main Drums 的 Send 区下拉菜单，选择 Add Bus（添加总线）> Stereo，如图 9-10 所示。这样做可以在 Main Drums 声轨正下方创建 Bus。

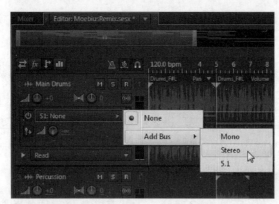

图9-10

4 在 Bus A 名称字段内单击，并输入 Reverb Bus。注意，Main Drums Send 区下拉菜单内的总线名称会自动变化。

5 单击 Percussion Send 区下拉菜单。因为创建了 Reverb bus，所以它显示在可用发送目标列表内。选择 Reverb bus。

6 现在，在 Reverb bus 内插入混响。先单击该声轨工具栏内的 fx 按钮。

7 Effects Rack 显示在 Reverb bus 内，其作用等同于各个声轨内的 Effects Rack。

8 单击 Reverb bus 的第一个插槽内的右三角形，之后选择 Reverb > Studio Reverb。

9 打开 Studio Reverb 对话框，从 Presets 下拉菜单内选择 Drum Plate（large）。把 Dry 滑块设置为 0，Wet 设置为 100%。关闭 Studio Reverb 对话框。

> **注意**：用具有 Wet/Dry 控件的特效作为发送特效时，提供发送的声轨已经向 Master 总线提供干音频。因此，特效被设置为全湿音频，不要干音频。总线的 Volume 控件设置 Master 总线内提供的湿信号的总量。

10 单击工具栏内的 Sends 按钮，回到 Sends 区。

11 独奏 Main Drums 和 Percussion 声轨，以便更容易听出添加的混响特效。Audition"知道"自动独奏 Reverb bus，因为 Main Drums 和 Percussion 声轨会向它发送信号。

12 单击 Transport Play 按钮，开始播放。

13 把 Main Drums send Volume 控件调高到 −6dB 左右，如图 9-11 所示。现在将听到向 Main Drums 声轨添加的混响。

14 把 Percussion send Volume 控件调高到 +5dB 左右。Percussion 剪辑开始播放时，将听到大量混响。其原因是，与 Main Drums 相比，更多的音频被发送到 Reverb bus。

15 用 Reverb bus Volume 控件可以设置湿（混响）声音的总量。在 −8dB～+8dB 之间调整该控件，听听它对声音的影响。之后按住 Alt 键单击（Option- 单击）该控件，使其回到 0。

图9-11

16 也可以在立体声场内摇移总线。把 Reverb bus Pan 控件从 L100 改变到 R100，将会听到混响特效相应地从左到右移动。按住 Alt 键单击（Option- 单击）该控件，使其回到 0。

17 关闭 Main Drums 和 Percussion 声轨的 Solo 按钮。为接下来的课程做好准备，保持该项目打开着。各个声轨和总线控件的设置如图 9-12 所示。

图9-12

> **Au** 提示：声轨的 Send 区也包含 FX Pre-Fader/Post-Fader 按钮。这决定进入 Send 音量控件的信号是在进入声轨 Volume 控件之前还是之后进入。默认是 Post-Fader，因为在降低声轨电平时，通常不想听到湿音电平仍与声轨电平未降低时的相同。如果想听到这样的湿音电平（可能想获得特殊的效果，声轨从"干 + 湿"变为全湿），则单击 FX Pre-Fader/Post-Fader 按钮，该按钮就不是红色。

9.4 声轨控制 **143**

5. 把总线发送到总线

总线也可以把音频发送到其他总线，进一步叠加信号处理选项。这里将把两个声轨发送到 Delay 总线，该总线将进入前面创建的 Reverb bus。

1 右击 Pad DreamyBrass 声轨内的空白区域，选择 Track > Add Stereo Bus Track（添加立体声总线声轨），在 Pad DreamyBrass 声轨正下方创建一条总线。

2 单击 Bus B 名称字段，输入 Delay Bus。

3 如果有需要，可扩展 Pad DreamyBrass、Delay Bus 和 Organ Church 声轨的高度，以便能够看到它们的 Send 区。

4 单击 Pad DreamyBrass Send 下拉菜单，选择 Delay Bus。

5 单击 Organ Church Send 下拉菜单，选择 Delay Bus。

6 现在，在 Delay bus 内插入 Delay。先单击 Multitrack Editor 主工具栏的 fx 按钮。

7 单击 Delay bus 内第一个插槽的右三角形，之后选择 Delay and Echo > Analog Delay。

8 打开 Analog Delay 对话框，从 Presets 下拉菜单选择 Round-robin Delay（循环延迟）。把 Dry Out 滑块设置为 0，Wet 设置为 100%，Spread 设置为 200%，Delay 中准确输入 2000ms，Trash 设置为 0。关闭 Analog Delay 对话框。

> **Au 注意**：这里选择 2000ms 的 Delay 值，这样延迟与节拍相关。关于怎样获得这一数值，可参阅 4.4.2 小节。

9 单击工具栏内的 Sends 按钮，回到 Sends 区。

10 独奏 Pad DreamyBrass 和 Organ Church 声轨，之后把这些声轨每一个的发送 Volume 控件设置为 –8dB 左右，添加一点延迟。

11 把回放头的定位到第 7 小节开始位置，单击 Transport Play 按钮开始播放，听听添加延迟后的效果。

12 现在，延迟特效已经设置，从 Delay Bus send 下拉菜单中选择 Reverb Bus，如图 9-13 所示。把 Delay bus 输出发送到 Reverb bus，会听到延迟经过混响的效果。

13 把 Delay bus Send 控件调高到 +4dB 左右，现在将听到带有混响的延迟。

14 要对比具有混响和没有混响的延迟声，切换 Delay bus 的电源状态按钮。

15 关闭 Adobe Audition，不用保存任何修改（选择对话框内的 No to All），为接下来的课程做好准备。

图9-13

9.5　Multitrack Editor 内的声道映射

声道映射功能适用于 Waveform Editor 和 Multitrack Editor 内的所有特效，但最适用于多轨制作。它能够将任何特效的输入映射到任何特效的输入，以及任何特效的输出映射到任何特效的输出。这主要用于环绕声混音，因为这样可以把特效输出放置到某个环绕声声道。然而，本节将介绍的声道映射也可用于立体声特效，以改变立体声场。

1. 打开 Audition，选择 File > Open Recent > MoebiusRemix.sesx。

2. 单击 Main Drums Solo 按钮，单击工具栏内的 fx 按钮。扩展 Main Drums 声轨的高度，直到足以看到 Effects Rack 插槽。

3. 单击插槽 1 的右箭头，选择 Reverb > Convolution Reverb。

4. 从 Impulse（脉冲，而不是 Presets）下拉菜单中选择 Massive Cavern（大洞穴）。把 Width 设置为 300%，Mix 设置为 70%。

5. 循环部分 Main Drums 声轨，单击 Transport Play 按钮。

6. 单击 Convolution Reverb 特效的 Channel Map Editor（声道映射编辑器）按钮，如图 9-14 所示。

图9-14

7. Channel Map Editor 打开后，单击 Left Effect Output（左声道特效输出）字段下拉菜单，选择 Right。

8. 单击 Right Effect Output（右声道特效输出）字段下拉菜单，选择 Left，如图 7-15 所示。输出通道现在颠倒过来，这会颠倒混响输出的立体声场。声场变得更宽，因为一些左声道输入现在出现在右输出中，而一些右输入现在出现在左输出中。

图9-15

9 为了听出其差别，单击 Channel Map Editor 的 Reset Routing（复位路由）按钮。如果用耳机听，就会听到立体声场明显压缩（变窄），这在扬声器上会变得更微妙。

> **注意**：因为在 Channel Map Editor 内不能把两个输出指定到同一个音频声道中，所以已经指定为 Right 的 Right Effect Output 现在指定（None）。因此，将在 Left 音频声道内听到 Right 声道的 Effect Output，而在 Right 音频声道内没有任何特效输出。

在Multitrack Editor内应用Channel Map Editor

Channel Map Editor 应用于5.1环绕声的效果明显，因为这时能够把特效输出指派给各种不同的音频声道：左、右、前、后、中央，甚至是超重低音。

处理立体声时，只有与能够在左右输出上产生不同音频的特效（如Reverb、Echo和各种Modulation特效）一起使用时，Channel Map Editor 效果才明显。它在 Multitrack Editor 内的主要用途是与各个声轨，或者多个地方（例如，两条总线，一个声轨和一条总线，两个声轨等内的同一个特效）的同一个特效创建出更有趣的立体声场，因为在这些特效之一上建立声场的混响能够增添更多变化。

9.6 侧链特效

侧链特效相关的技术只能用在 Multitrack Editor 内，因为它要求至少有两个声轨。

侧链使用一个声轨的输出控制不同声轨上的特效。这一节将使用侧链在解说出现时自动降低背景音床。

1 打开 Audition，导航到 Lesson09 文件夹，打开 Side-chaining 文件夹内的 Multitrack Session Side-chaining.sesx 文件。

2 单击 Transport Play 按钮。注意，现在背景音乐淹没了解说。

3 单击 Multitrack Editor 主工具栏内的 fx 按钮，打开 Effects 区。

4 单击 BackgroundMusic 声轨内第一个特效插槽的右箭头，之后选择 Amplitude and Compression > Dynamics Processing。

5 Dynamics Processing 界面打开后，从 Presets 下拉菜单中选择 Broadcast Limiter（广播限幅器）。

6 单击 Set Side-Chain Input（设置侧链输入）按钮，选择 Stereo，如图 9-16 所示。保持 Dynamics Processing 特效打开着，因为还需要调整其设置。

7 单击 Multitrack Editor 主工具栏的 Sends 按钮，打开 Sends 区。

图9-16

8. 在 Narration 声轨中单击发送，选择 Side-Chain > Dynamics Processing（Background Music – Slot 1），如图 9-17 所示。

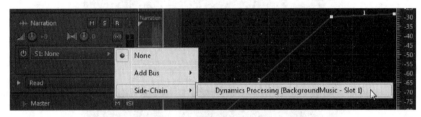

图9-17

9. 把回放头放回开始处，单击 Transport Play 按钮。

> **Au** 提示：如果背景音乐的电平太柔和，则降低 Dynamics Processing 特效中的压缩量。例如，设置 Segment 1，使其终点位于 –20dB，而不是 –30dB。

> **Au** 注意：Dynamics Processing 特效是 Audition 内唯一一个具有侧链输入的特效。然而，一些 VST3 特效也具有侧链输入。最可能具有侧链输入的特效是动态处理器和 Noise Gates。

10. 解说出现时，背景音乐确实变柔和了，但它跟随解说太近，且声音不平滑——因为即使解说出现短暂的停顿，背景音乐电平就会出现更高的尖峰。为了校正这一问题，单击 Dynamics Processing Settings 选项卡，以改变各种设置。

11. 选择常规头 Attack and Release（攻击和释放）下方的 Noise Gating（噪声选通），因为向下扩展电平将超过 50:1，更强的选通操作（背景音乐可以声大声小）是所期望的响应类型。

12. 单击 Link Channels（链接声道）按钮（在 Settings 选项卡内的 Gain Processor 部分），以确保一个声道内的改变影响到另一个声道，这样，在两个声道之间没有明显的电平变化。

13. 把 Level Detector（电平检测器）和 Gain Processor（增益处理器）的 Attack Times 设置为 0ms。一旦 Dynamics Processing 侧链输入检测到解说时就会启动压缩。

14 提高释放时间，可以在解说停顿时间不超过指定的时间时保持压缩动作。把 Level Detector 的 Release Time 设置为 500ms 左右。

15 调整 Gain Processor 的 Release Time 滑块，以获得最平坦的响应。设置为 1200ms 左右时似乎最佳。

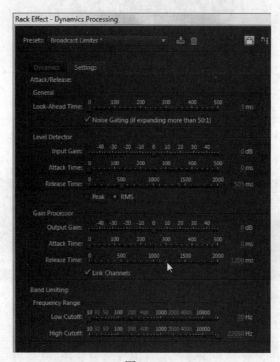

图9-18

16 单击 Transport Play 按钮。注意，在解说停止时背景音乐将基于 Release Time 设置逐渐提升；解说恢复时，压缩又开始降低背景音乐的电平。

复习

复习题

1. Waveform Editor 和 Multitrack Editor 的主要区别是什么？
2. 用总线向多个声道发送单个特效，而不是一个声道插入一次。多次插入同一个特效，这样做有什么优点？
3. 可以用总线向其他总线发送信号吗？
4. 声道映射在哪种类型的项目上最有用？
5. 最常用于侧链的特效有哪些？

复习题答案

1. Waveform Editor 一次能播放一个文件，而 Multitrack Editor 可以同时播放多个文件。
2. 使用总线能够节省 CPU 资源，要把同一个特效（如具体的声学空间）应用于多个声轨时适合采用总线。
3. 是的，任何总线都能够把音频发送给任何其他总线。
4. 声道映射在环绕声制作时最有用，但通道映射也可用于处理立体声。
5. 最常见的特效是动态处理器，如 Compressors 和 Noise Gates。

第10课 多声轨调音台视图

课程概述

本课将介绍怎样执行以下操作：

- 从 Multitrack Editor 切换到 Mixer 视图；
- 调整 Mixer 音量控制器高度，在设置电平时能够有更高的分辨率；
- 显示或隐藏不同的区域，以定制调音台的尺寸和配置；
- 在不同 Effects Racks 插槽和 Sends 间滚动，显示它们各自的区域；
- Mixer 窗口宽度不足以显示所有声道时，滚动查看不同组声道；
- 用颜色编码区分声道；
- 重新组织调音台声道的顺序。

 完成本课大约需要 25 分钟。需要把包含项目例子的 Lesson10 文件夹复制到硬盘上为这些项目创建的 Lessons 文件夹内。请记住，不必关心对这些文件的修改，因为从本书光盘复制就可以随时把它们恢复到原来的版本。

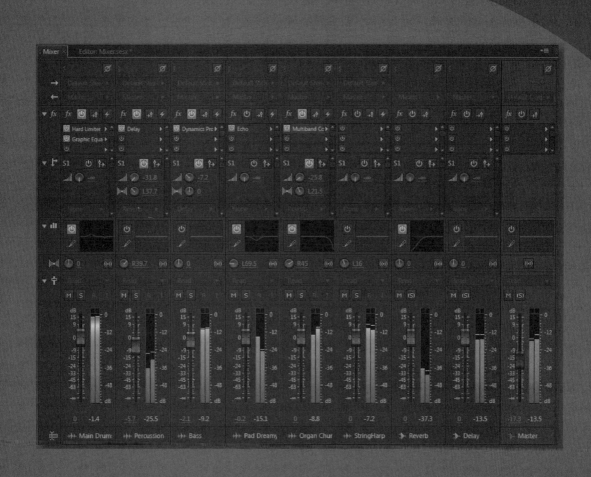

图 10-1 Mixer 视图是观察多声轨项目的另一种方法,其优化是针对调音,而不是针对多声轨项目的声轨编辑

10.1 Mixer 视图基础

多声轨项目有两种不同的视图。到目前为止，使用的是 Multitrack Editor，顾名思义，它可以针对编辑工作进行优化。然而，Mixer 选项卡（Multitrack Editor 选项卡的左边）为多声轨项目处理提供另一种方法，它针对混音进行优化。

Multitrack Editor 显示各个声道内的剪辑，而 Mixer 不显示剪辑，它针对 Multitrack Editor 内的每个声轨有一个相应的 Mixer 通道。之所以把 Mixer 通道称作"通道"而不是声轨，这是因为硬件调音台使用这一术语。在实际音室，声轨和通道之间没必要一一对应（例如，一个磁带录音机声轨可能为多个调音台通道提供信号）。

虽然 Multitrack Editor 提供调音功能，如改变电平和摇移（声轨在立体声场中的位置），但多种调音功能（发送、EQ、特效和入点/出点）共用同一个区域，一次只能看到这些功能之一的设置。而在 Mixer 中，所有这些功能组织为多排，能够同时看到。

调音通常发生在各个声轨录音和编辑之后，准备集中精力把所有声轨混合到一起，创建出浑然一体的听觉体验。然而，即使在编辑时，常常也需要暂时切换到 Mixer。

1. Audition 打开后，导航到 Lesson10 文件夹，打开 Multitrack Session Mixer.sesx 文件。
2. 如果有需要，可在单击 Multitrack 按钮后，单击 Mixer 选项卡。
3. Mixer 使用推拉电位器而不是旋转控件调整电平。Mixer 扩展越高，推拉电位器就越长。单击靠近 Mixer 面板底部的分隔条，尽可能向下拖动使推拉电位器尽可能长，如图 10-2 所示。
4. 在同一个分隔条上单击，并向上拖。注意推拉电位器变短。继续拖动，推拉电位器最终将折叠起来。让推拉电位器回到屏幕允许的最长尺寸，与仍能够访问的 Transport 按钮保持一致，如图 10-3 所示。
5. 保持该项目打开着，为接下来的课程做好准备。

图10-2

> **Au 提示**：解除 Mixer 窗口停靠非常方便，因为这样大小一致，不必考虑调整其大小。解除停靠还适用于双显示器配置，因为这时可以把 Mixer 放在其专用显示器上，编辑部分放在另一个显示器上。

> **Au 注意**：长冲程硬件推拉电位器在硬件调音台中是大家期望的，因为这样更容易做精确、"高分辨率"的调音移动。在软件内的"虚拟"推拉电位器中也是这样。Audition 的推拉电位器扩展到它们的最大高度时，能够很容易地编辑 0.1dB 步距的电平。在 Multitrack Editor 内，用旋转 Volume 控件可以实现的最大分辨率是 0.3dB，并且这需要精确的触动。

图10-3

> **使用硬件控制器**
>
> 虽然能在屏幕上调音很方便,但很多工程师喜欢使用物理推拉电位器时的"人体接触"。Audition支持各种控制界面——硬件设备,它们包含推拉电位器以及能够控制屏幕上的推拉电位器。很多控制界面还能够控制Mute和Solo按钮、Transport、录音等。
>
> Audition支持者控制界面协议:Mackie Control、Avid/Euphonix EUCON、PreSonus FaderPort,以及ADS Tech RedRover。当然,Mackie Control是目前为止最流行的,多个制造商的几种控制界面都与该协议保持兼容。
>
> 添加控制界面很简单。选择Edit > Preferences > Control Surface。从Device Class下选择类型(如Mackie Control),之后单击Configure(配置)。这将打开一个对话框,在其中能够添加控制界面,指出控制界面连接的MIDI端口(输入和输出)。

10.1.1 Mixer 显示 / 隐藏选项

Mixer 模块内的很多行带有展开 / 折叠显示三角形。用户可以定制 Mixer 在屏幕上占用多大空间,以及通过显示或隐藏 Mixer 不同部分自动改变推拉电位器的相对高度。

1 fx 区关闭时,仍能看到 fx 区的 fx 主电源状态按钮、FX Pre-Fader/Post-Fader 按钮,以及 Pre-render Track(提前渲染声轨)按钮(在调音复杂项目时常用于节省 CPU 消耗,第 15 课将介绍提前渲染内容),如图 10-4 所示。

图10-4

单击 fx 区显示三角形，展开其选项。注意，推拉电位器变得更短，因为现在 fx 区要占用更多空间。

> **Au 注意**：Mixer 的两部分不能隐藏：位于顶部的 I/O 部分（极性开关，Input Assign（指定输入）下拉菜单，以及 Output Assign（指定输出）下拉菜单），以及通道的 Pan 和 Sum to Mono 控件。

2. 在所有通道内，可以看到 3 个 Effects Rack 插槽。不能向下拖动这些区域显示更多插槽，但插槽右边的滚动条让用户能够看到所有可用插槽。单击滚动条内的矩形并上下拖动即可看到其他插槽；也可以单击滚动条的顶部和底部箭头，分别一次向上或向下滚动一个插槽，如图 10-5 所示。

3. Sends 区关闭时，能够看到左上角中目前选择的发送数、电源状态按钮，以及 FX Pre-Fader/Post-Fader 按钮。单击 Sends 区的显示三角形，展开它。注意，推拉电位器再次变短，因为 Sends 区现在占用更多空间，如图 10-6 所示。

图10-5

图10-6

4. 一次显示一个发送，及其电源状态按钮、FX Pre-Fader/Post-Fader、Send Volume、Stereo Balance 控件，以及把该发送重新指派给不同发送（或者创建新的发送总线或侧链发送）的下拉菜单。与 fx 区一样，也可用滚动条选择当前发送。在左数第二个通道内（标签为 Bass），单击滚动条内的矩形并上下拖动，以查看其他发送；也可以单击滚动条的顶部和底

部箭头，一次分别向上或向下滚动一个发送。

5 当 EQ 区关闭时，EQ 区方面的任何内容都看不到。单击 EQ 区显示三角形，展开它，像使用 fx 和 Sends 区医院，推拉电位器变得更短，因为可用空间更少。

6 EQ 部分的使用与其在 Multitrack Editor 中类似。电源状态按钮能够启用或忽略 EQ。单击带铅笔图标的按钮，这将打开通道的 Parametric Equalizer（在 EQ 图形上双击也可以打开它）。如果不打算做任何调整，单击 Parametric EQ 的关闭框。

7 单击推拉电位器部分的显示三角形，关闭它。推拉电位器部分折叠起来，不仅显示出 Mute、Solo、Arm for Record 以及 Monitor Input 按钮，还把推拉电位器缩减为 Volume 控件（与 Multitrack Editor 内的完全相同）。

10.1.2 通道滚动

对于有很多通道的项目，显示器宽度可能无法显示出所有通道。然而，还可以滚动显示各个通道，看到哪些通道是总线、声轨或者 Master Track Output 总线。

1 单击 Audition 窗口的右边缘，向左拖动，以缩窄 Mixer。确保无法看到 Mixer 内的所有通道。

2 如果 Mixer 面板宽度无法显示出所有通道，沿该面板底部会显示出一个滚动条。在滚动条矩形上单击，并一直拖到最右端。现在，可以看到最右端的通道组，如图 10-7 所示。

3 把滚动条矩形拖到最左端，为接下来的课程做好准备。

图10-7

> **Au** 注意：通道推拉电位器用不同的颜色指示它们的功能。标准声道的推拉电位器是灰色，总线的推拉电位器是黄色，黄色 Mixer 符号显示在总线名称的左边。Master Track Output 的推拉电位器是蓝色，蓝色 Mixer 符号显示在 Master 声道名称的左边。

10.1.3　重新组织 Mixer 声道顺序

Mixer 内从左到右的声轨顺序不是固定不变的。例如，可能先在 Multitrack Editor Track 1 内录制了鼓声，在 Multitrack Editor Track 3 录制了敲打音乐部分，这些会分别显示在 Mixer 的通道 1 和 3 内。然而，假若想让 Percussion 通道紧靠 Drums 通道，则可以把通道水平移动到 Mixer 内的任何地方。

1　把光标悬停在想要移动的声轨上，直到光标变为手形。通道内有几个地方可以执行该操作，如电平表的正下方。

2　单击并向左拖动，直到 Main Drums 通道的右边显示出黄色线，如图 10-8 所示。这就是该通道左侧将要移动到的位置（注意，如果向右拖动，直到看到黄色线，通道的右侧会移动到这里）。

图10-8

3　释放鼠标左键，Percussion 通道将重新定位于 Main Drums 通道右侧。

4　单击 Editor 选项卡，回到 Multitrack Editor。注意声道顺序已经改变，它反映出 Mixer 内部做的通道改变。

> **注意**：Mixer 视图反应了 Multitrack Editor 内所做的声道顺序改变，Multitrack Editor 反应了 Mixer 视图内所做的声道顺序改变。

复习

复习题

1 与 Multitrack Editor 相比，Mixer 视图的主要优点是什么？
2 Mixer 视图的主要限制是什么？
3 如果显示器不够宽，那么怎样查看所有 Mixer 通道？
4 怎样一眼就能够区分出总线和声道？
5 可以重新组织通道的左右顺序，创建出更符合工作流逻辑的顺序吗？

复习题答案

1 推拉电位器具有非常高的分辨率。如果用户愿意，可以同时看到 fx、Sends 和 EQ 区。
2 不能在 Mixer 视图内编辑剪辑属性。
3 沿着 Mixer 面板底部的滚动条让用户能够看到不同通道组。
4 总线具有黄色推拉电位器，标准声道具有灰色推拉电位器。
5 是的，可以在 Mixer 内把通道水平拖放到任意位置。

第11课 编辑剪辑

课程概述

本课将介绍怎样执行以下操作：
- 使用对称和非对称交叉渐变重新混合各个剪辑；
- 把混音导出为单个文件；
- 以每个剪辑为基础摇移各个剪辑；
- 把剪辑编辑到指定长度（如商业广告）；
- 应用全局剪辑拉伸，把音乐片段精确调整到指定长度；
- 基于每个剪辑改变音量；
- 向各个剪辑添加特效；
- 通过循环扩展剪辑。

完成本课大约需要 50 分钟。需要把包含项目例子的 Lesson11 文件夹复制到硬盘上为这些项目创建的 Lessons 文件夹内。请记住，不必关心对这些文件的修改，因为从本书光盘复制就可以随时把它们恢复到原来的版本。

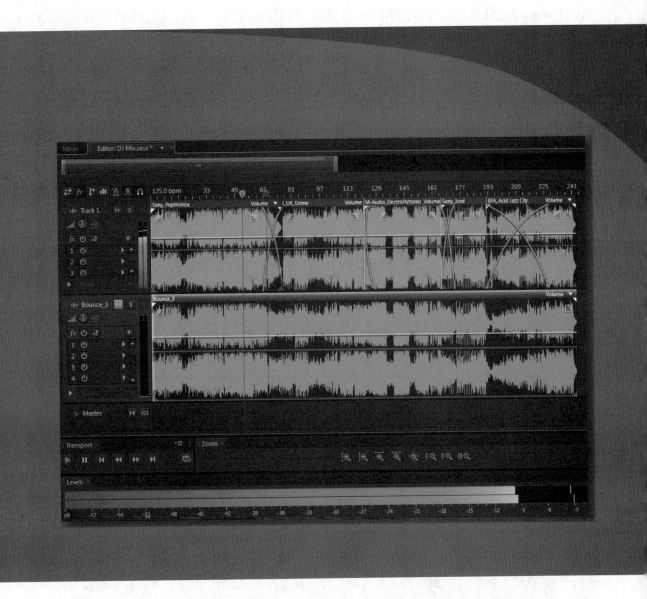

图 11-1　可以向各个剪辑应用大量的操作，包括应用交叉渐变组合剪辑，创建出完美的 DJ 风格的连续音乐混音，再把混音传递到单个文件，以便导出、刻录 CD、上传到 Web 等

11.1 用交叉渐变创建 DJ 风格的连续音乐混音

剪辑之间交叉渐变可以在一个剪辑的结束与另一个剪辑的开始之间提供平滑的过渡。然而，交叉渐变也是创建 DJ 混音的关键元素。这里将用五个剪辑创建舞曲混音。

1 Audition 打开后，导航到 Lesson11 文件夹，打开位于 DJ Mix 文件夹内的 Multitrack SessionDJ Mix.sesx 项目。

2 Editor 面板打开时，右击（按住 Ctrl 键单击）时间线，选择 Time Display > Bars and Beats。

3 右击（按住 Ctrl 键单击）时间线，选择 Time Display > Edit Tempo。在 Tempo 字段内输入 120，再单击 OK 按钮。

4 在任意一个剪辑上单击，之后核实已经选取 Automatic Crossfades Enabled（自动交叉渐变已启用，Clip > Automatic Crossfades Enabled），这样，一个剪辑与另一个剪辑就会在交叠部分创建交叉渐变。

> **注意**：Multitrack Session DJ Mix 项目中每段音乐的名称都以创建这首曲子或发行音库的公司名称开始，曲子的标题是库名。

5 把回放头放置到项目开始位置，单击 Play 按钮。听听曲子"Poptronica"，听时一定要牢记想让另一首曲子从哪里开始播放。主旋律在第 57 小节又出现，在淡出之前于第 65 小节处重复。因此，第 65 小节处是插入另一首曲子的好位置。

6 现在，听听曲子"UK Grime"。前 8 小节是序曲，该曲子主要部分从第 9 小节处开始。

7 单击时间线左侧的 Snap（对齐，用磁铁图标指示）按钮，启用对齐。把"UK Grime"拖到 Track 1 内，这样，它与"Poptronica"在第 65 小节处开始交叠。这样很理想，因为"Poptronica"将在 8 小节上淡出，"UK Grime"在 8 小节上淡入，当"Poptronica"完成淡出后，"UK Grime"的主要部分开始，如图 11-2 所示。

图11-2

> **提示**：如果对齐看似无效，则放大，以提高分辨率，提高对齐的"敏感度"。在交叉渐变中剪辑要与节拍精确对齐，这一点非常重要，不然的话，就会听到 DJ 们所说的"火车事故"过渡，因为剪辑在交叠的地方相互之间不同步。移动剪辑时，应放大，以确保边缘与节拍对齐。

8 把回放头放置到第 65 小节之前的位置，之后单击 Play 按钮，听听这个过渡。

9 继续创建下一个过渡。听到"UK Grime"结束。它会持续很长时间，因此很可能需要修剪它。因为该曲子在第 122 小节处开始重复，所以让该剪辑在第 130 小节处结束，这样能够有 8 小节的交叉渐变。

10 把光标悬停在"UK Grime"剪辑的右边缘，这样，光标就变为 Trim（修剪）工具（红色右括号）。向左拖动，直到"UK Grime"右边缘与第 130 小节对齐为止。

11 把回放头移动到"Electro Patterns"曲子开始处，之后单击 Play 试听。"Electro Patterns"前 8 小节适合于淡入，因为主旋律从第 9 小节开始处开始。

12 把"Electro Patterns"拖放到 Track 1，这样，它与"UK Grime"在第 122 小节开始交叠。播放该过渡。

13 如果插入的"Electro Patterns"更早一点进入，声音更大一点，它听起来会更高亢。改变交叉渐变能够达到这一目的。单击 Electro Patterns 文件内的 Fade In（淡入）控件正方形，把它直往上拖，工具提示显示 Fade In Linear Value: 100，如图 11-3 所示。

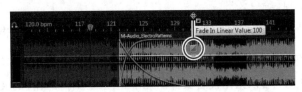

图11-3

14 单击 Play 按钮，听听过渡，其效果高亢多了。

15 听到"Electro Patterns"结束，"Iced"开始。"Iced"直到 16 小节后才真正进入，而"Electro Patterns"结束开始于第 166 小节处。从音乐观点来看，在第 166 小节后演奏的"Electro Patterns"小节是重低音，而"Iced"的第一部分"较轻"。不清楚怎样才能创建良好的过渡，因此，把"Iced"拖到 Track 1，从第 166 小节处开始，这样，它与 Electro Patterns"交叠，从这里调整它。

16 在"Electro Patterns"上单击选择它。把改变悬停在其右边缘上，这样，光标表为 Trim 工具。向左拖动裁剪该剪辑，但要留下足够的剪辑为进入下一剪辑创建良好的过渡。建议向左拖到第 174 小节。

17 对于最后的过渡，将尝试"混搭"（也就是让两段音乐同时演奏相当长时间）。把"Acid Jazz City"拖入 Track 1，从第 192 小节开始，如图 11-4 所示。把回放头回到开始，单击 Play 按钮，享受其混音。

图11-4

18 保持该项目打开着，以便在接下来的课程中把所做的工作保存到单个文件中。

11.2 把一套剪辑混音或导出为单个文件

创建 DJ 混音或者修剪剪辑，使其达到指定的长度（下一节中将介绍）时，可能会想把编辑过的一套剪辑保存到单个文件，体现出做过的所有编辑。实现这一点有两种选择。

第一种选择是把剪辑转换为 Waveform Editor 内显示的单个文件。如果想在最终的合成文件上做一些总体调整，就适合采用这种选择。

1 在声道（这个例子中是 Track 1）内任意空白地方右击（按住 Ctrl 键单击），把该声道上所包含的剪辑汇集（混音）到单个新剪辑中。

2 选择 Mixdown Session to New File > Entire Session。这将在 Waveform Editor 内创建新文件，并自动切换到 Waveform Editor。

第二种选择是把混音作为单个文件导出到桌面或者其他指定的文件夹内，而不用经过 Multitrack Editor。第 15 课将更详细地介绍导出，因为几乎所有情况下，人们都想要把最终混音导出到单声道、立体声或者环绕声文件。

1 在包含汇集（混音）剪辑的声道内的空白区域右击（按住 Ctrl 键单击）。

2 选择 Export Mixdown > Entire Session。

对话框打开后，在其中可以指定混音文件的几个属性，如存储文件的文件夹位置、文件格式、取样速率、位分辨率等，如图 11-5 所示。

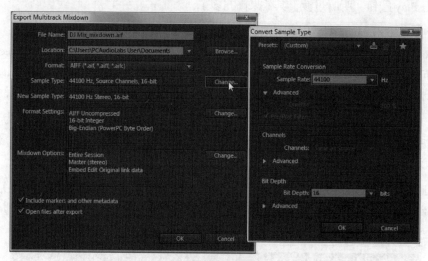

图11-5

3 在该对话框内选择所要属性，之后单击 OK 按钮。

4 关闭 Audition，打开 Save Changes（保存修改）对话框，单击 No To All（全不保存）按钮。

11.3 长度编辑

音乐常常需要剪切到指定的时间长度,如 30s 的商业广告。这一节将使用多种 Audition 剪辑编辑工具修剪 45s 音乐剪辑,使其成为 30s 商业广告的背景音乐。

1 Audition 打开后,导航到 Lesson11 文件夹,打开 30SecondSpot 文件夹下的 Multitrack Session 30SecondSpot.sesx 项目。

2 右击(按住 Ctrl 键单击)时间线,选择 Time Display > Decimal(mm:ss.ddd),以确认该音乐大概是 45s。之后右击(按住 Ctrl 键单击)时间线,选择 Time Display > Bars and Beats(小节和节拍)进行编辑。

3 右击(按住 Ctrl 键单击)时间线,选择 Time Display > Edit Tempo。在 Tempo 字段内输入 125,再单击 OK 按钮。

前两个小节和接下来的 4 个小节是类似的,但在第 3 和第 4 小节有低音,这会很好地导入下一部分。因此,删除前两个小节。

4 选择 Time Selection 工具,或者按 T 键。

5 如果有需要,可单击 Snap 按钮,启用对齐。

6 在 3:1 小节处单击,向左拖,以选择前 2 个小节。放大,以确保精确对齐。

7 选择 Edit > Ripple Delete(波纹删除)> Time Selection in All Tracks(删除所有声轨内的时间选区),如图 11-6 所示。

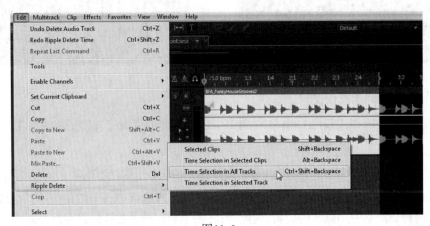

图11-6

从第 7 小节开始的音乐部分类似于从第 11 小节开始的部分,因此,删除 7～10 小节。

8 在第 11:1 小节开始出单击,向左拖动到 7:1 小节。

9 选择 Edit > Ripple Delete > Time Selection in All Tracks。

10 保持该项目打开着,供接下来的课程。

> **Au 注意**：要把音乐片段编辑到指定的长度，可能需要在 Decimal 和 Bars and Beats 之间交替切换时间显示，前者便于观察编辑对音乐长度的影响，后者便于编辑音乐，使用户能够参考音乐时间。

> **Au 注意**：Ripple Delete 删除所选文件部分。除此之外，选区右边部分向左移动到选区开始位置，因此关闭了删除操作所留下的"空洞"。

11.3.1 在 Waveform Editor 内编辑各个剪辑

虽然 Multitrack Editor 具有很多有用的编辑工具，有利于完成精细编辑或与众不同的编辑，但很容易在 Waveform Editor 和 Multitrack Editor 之间传递剪辑。

1 6:3 处开始的低音滑音很好，但这个滑音结束太快。缩短这个低音滑音并重复它后可能更有趣，因此先整理这个低音音符。把光标悬停在第一段剪辑的尾部，光标变为红色右括号。单击并向左拖动到 6:4，如图 11-7 所示。这将剪切低音滑音的最后拍。

2 选择 Razor Selected Clips（剃刀切割选择的剪辑）工具，或者按 R 键。

3 定位 Razor 工具，使得在低音滑音开始的 6:3 处显示出一条线，如图 11-8 所示。

　　　图11-7　　　　　　　　　　　　　　　图11-8

4 选择 Move 工具或者按 V 键。

5 按住 Alt 键单击（或按住 Option 键单击）放拆分的低音滑音顶部的名称标题，并向右拖，使复制的这个剪辑从 6:4 小节开始。

6 把回放头放置到第 6 小节开始位置，之后单击 Play 按钮，听听这两个低音部分一起播放时的效果。

该效果很有趣，但还可以使它变得更有趣：单独处理来自第一个滑音的第二个滑音。然而，复制的剪辑默认引用原来的剪辑，因此，对任一个剪辑所做的任何修改都会改变这两个剪辑。

7 为了把第二个滑音转换为独立剪辑，右击（按住 Ctrl 键单击）第二个滑音，Convert To Unique Copy（转换为独立副本）。虽然独立副本占用额外的磁盘空间，但编辑它不会影响任何其他剪辑。

8 单击 Waveform Editor 按钮，以编辑第二个滑音。

9 选择 Edit > Select > Select All 或者按 Ctrl+A（Command+A）快捷键。

10 选择 Effects > Reverse（反向），以倒着播放这个低音滑音，这样它向上滑，而不是向下滑。

11 单击 Multitrack Editor 按钮，回到 Multitrack Session。反向部分默认被选中，因此，在 Track 1 内所选部分之外的任意地方单击，取消选择它。

12 把回放头定位到第 6 小节开始位置附近，之后单击 Play 按钮，听听这两个滑音一起播放时的效果。保持该项目打开着，供接下来的课程使用。

11.3.2 摇移各个剪辑

虽然第 14 课将详细介绍剪辑自动化，但现在适合介绍改变两个低音剪辑的立体声位置。现在，进一步对低音做摇移处理，这一处理改变声音在立体声场中的位置（左、右、中央或者之间的任何位置）。

1 对每个低音滑音剪辑（前、后），单击蓝色 Pan 线的右端和左端（位于剪辑边缘内测），以在 Pan 线端点创建控制点。

2 单击第一个低音滑音的左控制点，把它拖到最下方。之后单击其右控制点，把它拖到最上方。单击第二个低音滑音的左控制点，把它拖到最上方。之后单击其右控制点，把它拖到最下方，如图 11-9 所示。

3 把回放头定位到第 6 小节开始附近，之后单击 Play 按钮，听听两个滑音在立体声场中的移动效果。

图11-9

11.3.3 组合波纹删除和交叉渐变

该文件还需再做一次波纹编辑，但这将删除部分值得保留的音频。然而，可以使用交叉渐变补偿波纹编辑特效导致的删除。

1 把 Time Display 修改为 Decimal，注意该文件还需要再短一点。再把 Time Display 改回 Bars and Beats 进行编辑。

2 把回放头定位到第 7 小节左右，单击 Play 按钮，音乐在第 9 小节时变得安静一些，但之后在 10:3 处有一个有趣的和旋音符。因此，使用 Time Selection 工具选择 8:3 到 10:3，像本节开始第 7 步中所做的那样执行波纹删除。

虽然波纹编辑删除音频，但可以使用交叉渐变改变剪辑的长度，重新引入一些被删除的音频——而仍不会增加总长度。

3 把回放头定位到刚好位于前一个过渡前的位置，之后单击 Play 按钮。

该过渡听起来很好，但原来在 10:3 之前的两拍内有很好的鼓声填充。现在该填充已经消失了，因为它位于波纹删除部分之内。可以重新引入它们。

4 为了恢复鼓声填充，执行以下操作修剪 8:3 处开始的剪辑：把光标悬停在该剪辑左边缘，

直到它变为红色左括号，单击并向左拖动到 8:1，如图 11-10 所示。现在带有鼓声填充的这部分已经与前一剪辑的尾部交叉渐变。

图11-10

> **Au** **注意**：使用修剪柄修剪剪辑时，并没有永久改变剪辑，而只是改变 Audition 回放内存中该剪辑的方式。随时可以把它们重修修剪回原来的长度，或不同的长度。

11.3.4 用全局剪辑拉伸精确调整长度

全局剪辑拉伸能够把所有剪辑按比例拉伸到精确的总组合长度。虽然极端拉伸会导致听起来不自然，但相对小的改变对声音品质的改变很轻微，如果有的话。

1. 把 Time Display 修改为 Decimal。幸运的是，该音乐超出 30s 一点儿——非常接近目标。因此，使用全局剪辑拉伸稍微降低一点长度。先按 Ctrl+A（Command+A）快捷键选择所有剪辑。

2. 单击 Global Clip Stretching（全局剪辑拉伸）按钮（紧靠对齐功能磁铁图标左边），如图 11-11 所示。

图11-11

3. 放大，以便能够清楚看到该音乐终点和 30s 标记之间的差别。单击靠近该剪辑右上角，名称标题正下方的白色拉伸三角形，并向左拖，直到该音频终点与 30s 准确对齐为止。

所有剪辑按比例拉伸，音频声轨现在是 30s。

4. 把回放头定位到该文件的开始位置，之后单击 Play 按钮，完整听听这 30s 音床。

11.4 剪辑编辑：拆分、修剪、调整

数字音频编辑提供用其他方法难以实现，甚至根本不可能实现的声音变形选项。其中几种涉及隔离剪辑指定部分，单独处理它们。Split（拆分）功能就适用于这一点。然而，这一节还使用其

他编辑技术修改剪辑。

1 Audition 打开后,导航到 Lesson11 文件夹,打开 StutterEdits 文件夹内的 Multitrack Session 项目 StutterEdits.sesx。

2 把回放头放置到文件开始位置,单击 Transport Play 按钮,听听 BoringDrums 剪辑。

3 右击(按住 Ctrl 键单击)时间线,选择 Time Display > Bars and Beats。

4 右击(按住 Ctrl 键单击)时间线,选择 Time Display > Edit Tempo。在 Tempo 字段内输入 100,之后单击 OK 按钮。

5 选择 Edit > Snapping > Snap to Rule(Fine)(与标尺对齐 - 精确)。因为在这一节中将放大很多,"精确"对齐将对齐到更精确的分辨率,如八分音符。

6 单击 Transport Loop Playback 按钮。

7 如果结束处有两个十六分音符踢打鼓击打声,将与开始形成更好的回应。为了隔离踢打鼓声,可放大,直到时间线上能够看到 1:3.00 和 1:3.04 为止。

8 选择 Time Selection 工具或者按 T 键。

9 在 1:3.00 处单击,并向右拖到 1:3.04,如图 11-12 所示。因为已经选择了 Fine snapping,所以选区应该对齐时间线上的这些时间。选择踢打鼓击打声。

10 选择 Clip > Split。

图11-12

11 转到该剪辑尾部,使用 Trim 工具把这一结束音从 3:1.00 带到 2:4.08。

12 为了建立该剪辑的副本,请在隔离出来的踢打鼓击打声的名称标题上 Alt 单击(Option-单击)之后向右拖,直到踢打鼓剪辑的左边缘与该剪辑的尾部对齐为止。

13 在刚移动的踢打鼓击打声的名称标题上按住 Alt 键单击(或按住 Option 键单击),之后向右拖,直到新复制的踢打鼓剪辑的左边缘与前面复制的踢打鼓击打声的尾部对齐为止,如图 11-13 所示。现在,在 2:4.08 和 3:1.00 之间应该有两个踢打鼓击打声。

14 如果有需要,可在任一被选择的区域外单击,这样它就不会循环,之后单击 Play 按钮。此时,将会听到该剪辑结束处引入的两声踢打鼓声。

图11-13

15 现在，使第一个复制的踢打鼓击打声稍柔和一点，以增加动态变化。在该剪辑的黄色音量线上单击，之后向下拖到 –9dB 左右。单击 Play 按钮，听听两次踢打鼓声怎样变得更生动。

11.4.1 断续编辑

"断续"编辑常常用在大量的流行音乐中，包括舞曲和街舞音乐，把剪辑切分成片，之后，以不同但通常带有节奏的顺序重新组合它们。这一小节介绍怎样"断续编辑"踩钹击打声。

1 类似于前面拆分剪辑隔离出踢鼓声，这里，在 Time Selection 工具仍被选择时放大波形，在 1:4:08 处单击，拖到 1:4:10，之后选择 Clip > Split，隔离踩钹音。

2 剪切部分剪辑到踩钹音的右边，使它从 2:1.00 开始而不是 1:4.10。

3 按住 Alt 键单击（或按住 Option 键单击）并拖动隔离出来的踩钹音 4 次，这样，在 1:4.08 和 2:1.00 之间有 4 次踩钹击打声（开始于 1:4.10、1:4.12 和 1:4.14），如图 11-14 所示。

图11-14

4 为了得到疯狂的立体声效果，在 4 次踩钹击打声中第一次的蓝色摇移线上单击，并把它向上拖到 L100。在 4 次踩钹击打声中第二次的蓝色摇移线上单击，并把它向上拖到 L32.2。在 4 次踩钹击打声中第 3 次的蓝色摇移线上单击，并把它向上拖到 R32.2。4 次踩钹击打声中第 4 次的蓝色摇移线上单击，并把它向上拖到 R100。单击 Play 按钮，听听该操作对这一循环的影响。

11.4.2 向各个剪辑添加特效

虽然向整个声轨添加特效便于创建出彻底的实时改变，但也可以向单个剪辑应用一个或多个特效，无论剪辑有多短。

1 为了向各个剪辑添加特效，在 1:4.00 小鼓击打处放置一个大混响。为此，隔离小鼓声；在 1:4.0 处单击，拖到 1:4.08，之后选择 Clip > Split。

2 如果有需要，可单击 Effects Rack 选项卡，之后单击 Clip Effects 选项卡。隔离出来的小鼓声剪辑仍然被选择，单击 Clip Effects 的 Insert 1 插槽，选择 Reverb > Studio Reverb。

3 在 Studio Reverb 对话框内，从 Presets 下拉菜单中选择 Drum Plate（large），把 Wet 滑块修改为 50。现在，当这一鼓声循环播放时，小鼓上将会有混响。

4 假若喜欢有强烈的混响，希望在所有小鼓击打声时均出现混响。只需把它复制 3 次（按住 Alt 键单击 [或按住 Option 键单击] 该剪辑名，之后拖动），使这些剪辑的开始与 1:2.00、2:2.00 和 2:4.00 对齐。因为小鼓击打声处于下方剪辑的"顶部"所以播放的会是它，而不是下方剪辑的内容。

5 如果不确定是否喜欢在所有小鼓击打声上都带混响效果，有一种简单的方法可以试试不同的选择。例如，如果想听听第一次和第三次小鼓击打声上没有混响时该循环的声音效果，则右击（按住 Ctrl 键单击）第一次小鼓击打声（开始于 1:2.00），选择 Send Clip to Back。接下来，右击（按住 Ctrl 键单击）第三次小鼓击打声（开始于 2:2.00），选择 Send Clip to Back。现在保持这样的设置，但是，如果想要小鼓声恢复原样，只需右击（按住 Ctrl 键单击）覆盖小鼓声的剪辑，选择 Send Clip to Back 即可。记住，带有分层剪辑时，在顶部的上层比下层优先级高，除非在选择 Edit > Preferences > Multitrack 后，选择"Play overlapped portions of clips"（播放剪辑重叠部分）。

> **Au** 提示：选择 Edit > Preferences > Multitrack，再选择"Play overlapped portions of clips"，就能够同时播放顶部的剪辑和下方的剪辑。

6 把所有这些剪辑转到新声道，这样就能够把所有改变集中到单个文件。在选择的声轨内右击（按住 Ctrl 键单击），选择 Bounce to New Track（转到新声道）> Selected Track（选中的声道）。如果这个声道内有其它我们不想转的内容，则可以只选择我们想要的那些剪辑，再选择 Bounce to New Track > Selected Clips Only（仅选中的剪辑）。新文件显示在下方的声道内，它集中了我们的所有编辑。

7 保持该项目打开着，为接下来的课程做好准备。

> **Au** 注意：被转声轨的 Volume 控件以及 Master Output 总线的 Volume 控件会影响所转声轨的电平。例如，如果这两个控件中任一个设置到 –3dB，那么所转声轨的音量将比原来编辑声轨的音量低 3dB。

11.5 用循环扩展剪辑

用下面操作可以把任何剪辑转换为循环，并根据需要重复任意多次来延长剪辑。

1 为了把上一节中所转剪辑转换为循环，首先确定剪辑的开始和循环结束点与小节或拍子的边界精确对齐。如果剪辑稍短或稍长，那么任何错误都会随着循环的多次重复而累积。

2 右击（按住 Ctrl 键单击）剪辑内任意地方（除了渐变控件正方形、Volume 自动化线和 Pan

自动化线之外），选择 Loop。在该剪辑的左下角会显示出一个小循环图标。

3 把光标定位到剪辑右边缘上方，它会变为 Trim 工具（红色右括号），但也显示出循环序号。向右拖动，把剪辑扩展到想要的长度，如图 11-15 所示。垂直虚线指出一次重复的结束与另一次重复的开始。

图11-15

| Au | 提示：要把剪辑向其开始之前反向扩展，可以单击左边缘，并向左拖动。

复习

复习题

1. 交叉渐变剪辑创建 DJ 混音时,除了常见的节奏之外,其他非常重要的方面是什么?
2. 什么是波纹编辑?
3. 怎样把特效应用到单个鼓击打声之类上?
4. 如果不能准确对齐,那么还有什么解决办法?
5. 怎样按比例拉伸所有剪辑,以缩短或延长音乐片段?

复习题答案

1. 确保剪辑与拍子精确对齐,否则,在交叉渐变部分剪辑相互之间会失去同步。
2. 波纹编辑删除文件中被选中部分,除此之外,选区右边部分左移到选区开始位置,关闭删除留下的"空洞"。
3. 把击打声拆分到单独的剪辑隔离它,之后只为该剪辑插入特效。
4. 进一步放大获得更高的分辨率,也可能需要选择"精确"对齐。
5. 打开 Global Clip Stretching,单击最后一个剪辑的右边缘,之后把它拖到想要的长度。

第 12 课 用音库创建音乐

课程概述

本课将介绍怎样执行以下操作:

- 创建音乐,不需了解怎样弹奏乐器;
- 在 Multitrack Session 内打开剪辑之前在 Media Browser 试听音乐效果;
- 修改剪辑长度,为作品添加更多变化;
- 使用"音乐构造工具包"内的文件快速汇编音乐;
- 使用音调转换和时间拉伸把剪辑组合到与具有不同节奏和音高的当前合成项目上;
- 向声轨添加特效处理,完成操作。

完成本课大约需要 60 分钟。需要把包含项目例子的 Lesson12 文件夹复制到硬盘上为这些项目创建的 Lessons 文件夹内。请记住,不必关心对这些文件的修改,因为从本书光盘复制就可以随时把它们恢复到原来的版本。

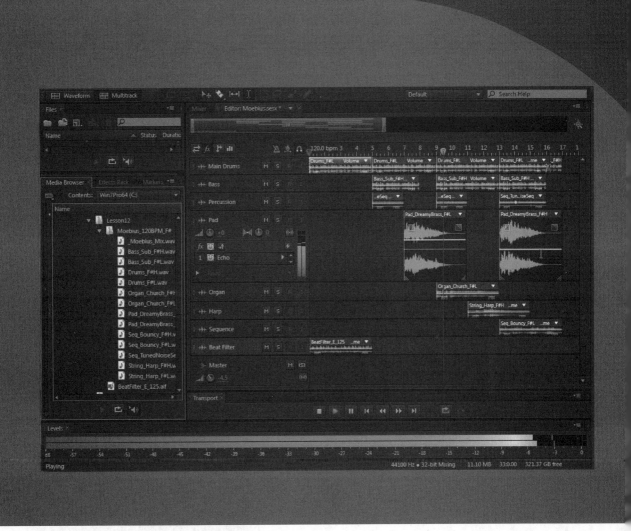

图 12-1 即使不演奏乐器,使用商用音库和 Audition 的 Multitrack Editor 也可以很容易地为商业广告、视频的音频、自助终端以及其他应用创建音乐

12.1 关于音库

在计算机之前，授权音乐常常为商业广告、电台节目间隙以及甚至一些电视节目和电影提供音乐。授权音乐之所以这样命名，是因为各个公司过去创建不同类型的音乐唱片，有时按基调分类，用户选择播放自己所需背景音乐所在声轨。这些唱片通常很贵，每次使用该音乐都要为新的许可付费——即使同一首曲在一个项目内使用两次也要重新付费。

今天，很多公司创建由音乐片段、循环和声音特效组成的音库，通过CD、DVD发行，或者通过网络下载。

用户可以汇集这些各种类型的音乐剪辑，创建专业品质的自定音乐。音库许可协议变化万千，很多是免费的，但应阅读具体条款，以免产生可能的法律问题。

音库主要有两种类型：Construction kits（构造工具包）通常包含文件夹，每个文件夹内的兼容文件具有一致的节奏和音调，这样很容易对文件夹内的文件进行混音和匹配，以创建自定布局。一般用途的音库由循环集组成，它们常常有一定的主题（如舞曲音乐、爵士、摇滚等），但这些的音调和节奏可能不同。

Lesson12文件夹包含专为本书创建的构造工具包Moebius，它包含13个循环和一个叫Moebius Mix的循环，它提供这些循环的代表性混音，这个构造工具包内的循环全是120 bpm和F大调。虽然这一课建议用一种特殊的方式汇集各种循环，但音乐是创造性的，不要局限于这一建议，一旦了解了这一处理过程，请创造属于你自己的音乐。

> **Au** 提示：Adobe Resource Central 具有数千免费循环、声音特效、音床等，为Audition CS6用户提供大量的资源。可以单击Help > Download Sound Effects and More，之后按照屏幕提示下载内容。

12.2 概述

在汇编音乐片段之前，需要创建Multitrack Session，听听各种可用的循环，熟悉构造工具包内的元素。

1 打开Audition，单击Multitrack选项卡。

2 在New Multitrack Session对话框内，输入Moebius作为Session Name。至于Sample Rate、Bit Depth和Master，分别选择44100 Hz、16 bits和Stereo，单击OK按钮，如图12-2所示。

3 单击Media Browser选项卡，之后导航到Lesson12文件夹，单击其显示三角形，展开它，之后展开Moebius_120BPM_F#文件夹，显示

图12-2

Moebius 构造工具包内的文件。

4 单击 Media Browser 的 Auto-Play 按钮，如图 12-3 所示。

图12-3

5 单击 Moebius_120BPM_F# 文件夹内的文件，听听它们的播放效果。单击 _Moebius_Mix.wav，听听各个文件一起播放时的混音效果。

6 选择 View > Zoom Out Full（All Axes），以查看后续步骤中所构造作品的声轨总体情况。

7 右击时间线，选择 Time Display > Bars and Beats。

> **提示**：要在 Media Browser 内显示完整的文件名，可能需要单击 Name（文件名）和 Duration（时长）之间的分割线并向右拖动。

8 再次右击 Time Display，选择 Time Display > Edit Tempo。确认 Tempo 是 120 beats/minute，Time Signature（拍号）是 4/4，Subdivisions 设置为 16。如果任何一个设置值不同，则输入指定的值。单击 OK 按钮。

9 单击 Snap 按钮（紧靠 Time Display 左边的磁铁图标），或者按 S 键。

> **注意**：Snap 有助于师音频剪辑的开始与节奏值对齐。分辨率取决于缩放水平，例如，缩小显示全部声轨时，音频剪辑将与最近的小节对齐。进一步放大，它们将与最近的拍子对齐。

> **注意**：添加更多声轨会提高输出电平。很可能需要向下滚动到 Master 声轨，降低音量，以免 Output 电平表进入"红色区域"。

> **注意**：如果剪辑已经与节拍分割对齐后移动鼠标，那么剪辑可能对不上拍子。为了确保正确对齐，在放下剪辑后，单击剪辑名，移动剪辑，直到它对齐到位为止。

12.3 建立节奏轨

虽然创建一段音乐没有任何"规则",但常常从节奏轨开始,它由鼓声和低音组成,之后添加其他旋律元素。

1 从 Media Browser,把文件 Drums_F#L 拖到 Track 1,使其左边缘与这个合成项目的开始对齐。

2 按住 Alt(Option)键,单击该剪辑名(Drums_F#L),向右拖动,以复制该音频剪辑,当剪辑的开始位于第 5 小节开始时释放鼠标按钮。

3 类似地,创建了一个副本,剪辑的这个新副本开始于第 9 小节。

4 创建另一个副本,剪辑的这个新副本开始于第 13 小节。现在这一行上应该有 4 个连续的 Drums_F#L 剪辑,总的长度是 16 小节(最后一个 Drums_F#L 剪辑的右边缘位于第 17 小节开始处)。

5 启用 Transport Loop 按钮,把回放头回到开始处,单击 Play 按钮。该音乐应该一直播放到结束,之后跳回开始处重复播放。检查之后,单击 Stop 按钮。

6 从媒体浏览器把文件 Bass_Sub_F#H 拖到 Track 2,使该剪辑的左边缘从第 5 小节开始。

7 类似于复制鼓文件,复制 2 个 Bass_Sub_F#H,第二个副本从第 9 小节开始,第三个副本从第 13 小节开始。

8 因为固定不变的低音部分会显得十分单调,因此,可以修剪该文件,使其退出,由鼓声提供节拍。为实现这一点,把光标悬停在开始于第 5 小节的低音剪辑的右边缘——名称正下方的波形里,直至光标变为 Trim 工具,用红色右括号指示。

9 单击并向左拖动,使该剪辑结束于第 8 小节的开始。

10 类似地,把第三个副本的右边缘向左拖动,使其结束于第 16 小节,如图 12-4 所示。

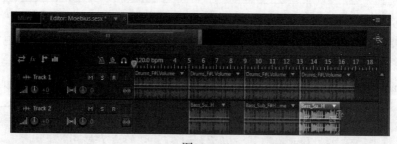

图12-4

11 还要向鼓声轨添加一些变化。类似于缩短低音剪辑,把光标悬停在最后一个鼓剪辑的右边缘,直到它变为红色右括号,单击,再向左拖动,裁剪该剪辑使它结束于第 16 小节。

12 从 Media Browser 把文件 Drums_F#H 拖到 Track 1,使该剪辑的左边缘从第 16 小节开始。把光标悬停在这段鼓剪辑的右边缘,直至其变为红色右括号,单击再向左拖动,让这段剪辑结束于第 17 小节的开始。

13 把回放头放置到开始位置,单击 Play 按钮,听听鼓和低音声轨。

14 第 4 和第 5 段鼓剪辑之间的过渡似乎有点生硬。为了使它变平滑，可放大，仔细观察在第 16 小节处这两段剪辑之间的过渡。单击第 4 段鼓剪辑(结束于第 16 小节的那段剪辑)，以选择它。

15 把光标悬停在第 4 段鼓剪辑的右边缘，直至它变为红色右括号，单击，再向右拖动，使该剪辑结束于第 16 小节第 2 拍（如果放大到足够水平，Time Display 上显示为 16:2，如图 12-5 所示。这将使第 4 段剪辑的结束与第 5 段剪辑的开始自动交叉渐变。播放该过渡，此时，它听起来平滑多了。

图12-5

12.4 添加打击乐

在添加旋律元素之前，添加轻打击乐，以增强韵律感。

1 从浏览器中，把文件 Seq_TunedNoiseSeq 拖到 Track 3，使其左边缘与第 5 小节的开始对齐。

2 把光标悬停在这段剪辑的右边缘，直至光标变为红色右括号，单击，再向左拖动，使该剪辑结束于第 7 小节的开始。

> 注意：文件 Seq_TunedNoiseSeq.wav 不包含主音调，因为它是无节奏打击乐。

3 按住 Alt（Option）键，单击该剪辑名，向右拖，以复制声音。当剪辑开始于第 9 小节开始时释放鼠标按钮。

4 按住 Alt（Option）键，单击该剪辑名，向右拖，以复制该音频剪辑。当剪辑开始于第 13 小节开始时释放鼠标按钮。

5 把光标悬停在这段剪辑的右边缘，直至光标变为红色右括号，单击再向右拖动，使该剪辑结束于第 16 小节的开始处，如图 12-6 所示。

图12-6

6 把回放头移动到开始位置，单击 Play 按钮，听听目前为止的音乐效果。播放完成后，单击 Stop 按钮。

12.5 添加旋律元素

介绍了鼓、低音和打击乐之后，现在，添加一些旋律元素。因为已经熟悉了从 Media Browser 拖放剪辑、通过对齐让剪辑与节奏对齐、缩短剪辑等操作，所以下面的过程将非常简洁。

1 把文件 Pad_DreamyBrass_F#L 拖放到 Track 4，使其开始于第 7 小节。

2 把文件 Pad_DreamyBrass_F#H 拖放到 Track 4，使其开始于第 13 小节。

3 把文件 Organ_Church_F#L 拖放到 Track 5，使其开始于第 9 小节。

4 把文件 String_Harp_F#H 拖放到 Track 6，使其开始于第 11 小节。

5 把文件 Seq_Bouncy_F#L 拖放到 Track 7，使其开始于第 13 小节，如图 12-7 所示。

6 把回放头移动到开始位置，单击 Play 按钮，听听到目前为止的汇编的音乐效果。

图12-7

| Au | 提示：如果最小化声轨高度，那么选择 View > Zoom Out Full（All Axes），将会看到所有声轨机器相关的剪辑。 |

| Au | 注意：如果需要创建额外的声轨，在 Multitrack Editor 内的空白区域右击（按住 Ctrl 键单击），选择 Track > Add Stereo Audio Track（添加立体声音轨）。 |

12.6 使用具有不同音调和节奏的循环

构造工具包方法的优点是工具包内的文件具有常用的音高和节奏。然而，也可以使用具有不同音调和节奏的文件，如果它们与当前合成项目差别太大（极端改变），就会导致声音不自然。

这一节将使用的文件是 E 调而非 F 大调，节奏是 125 bpm 而非 120 bpm。它甚至还具有不同

的文件格式——是 AIF 而非 WAV。

1. 如果需要为另一个循环创建新的声轨，那么在 Multitrack Editor 内右击（按住 Ctrl 键单击），选择 Track > Add Stereo Audio Track。

2. 把 Lesson12 文件夹下的文件 BeatFilter_E_125.aif 拖到 Track 8，或者任何其他空声轨。它应该开始于该声轨的开始处。

3. 把回放头移动到开始位置，单击 Play 按钮，听听这一新剪辑与其他音乐不合拍、不合调时的效果。

4. 为了使该剪辑与这一合成项目的节奏相匹配，激活 Toggle Global Clip Stretching 按钮（位于时间线左边，时钟下方带一个双箭头）。之后，单击该剪辑朝右的白色拉伸三角形（位于剪辑名称标题下方），向右拖，直至剪辑结束处到达第 5 小节开始处（时间线上显示为 5:1），如图 12-8 所示。

5. 在 BeatFilter_E_125.aif 剪辑选中时，单击 Waveform 选项卡（音高编辑需要在 Waveform Editor 内完成）。

6. 在 Waveform Editor 内，按 Ctrl+A（Control+A）快捷键选择整个波形。选择 Effects > Time and Pitch > Stretch and Pitch（process）。

7. 在 Stretch and Pitch 对话框内，从 Presets 下拉菜单中选择 Default。

8. 单击 Advanced 显示三角形。如果有需要，可选择 Solo Instrument or Voice（独奏乐或声音），取消选择 Preserve Speech Characteristics（保留语言特征）。

9. BeatFilter_E_125.aif 需要调高两个半音程，使其音调为 F# 而非 E（E-F-F#）。单击 Semitones（半音程）字段，输入 2。单击 OK 按钮，如图 12-9 所示。

图12-8

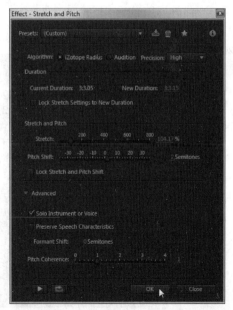

图12-9

10 弹出的对话框警告这个文件用于 Multitrack Session，这将修改这个合成项目。这正是我们所想要的，因此，单击 OK 按钮。

11 文件处理完成后，单击 Multitrack 选项卡，回到 Multitrack Session。

12 单击 Play 按钮。BeatFilter_E_125 现在与其余音乐合拍合调。

12.7 添加处理

该音乐基本到位，现在，可以使用第 10 课和第 11 课介绍的一些技术进一步修改该音乐，如改变剪辑电平、添加处理、改变摇移等。这一节将用一些回声使铜管乐显得更梦幻。

1 单击 Track 4 和 Track 5 之间的分隔条，并向下拖到，直到能够看到 Track 4 的 Effects Rack 为止。记住，必须启用 Multitrack Editor 工具栏内的 fx 按钮。

2 在 Track 4 的 Effects Rack 内，单击插槽 1 的右箭头，选择 Delay and Echo > Echo。这将自动打开主 fx 按钮。

3 如果有需要，可从 Presets 下拉菜单中选择 Echo 的 Default 预设，之后，从 Delay Time Units 下拉菜单中选择 beats。

4 按下面这样设置 Echo 参数：Left Channel Delay Time 设置为 2，Right Channel Delay Time 设置为 3，两个通道的 Feedback 和 Echo Level 时间均设置为 80。所有 Successive Echo Equalization 滑块全设置为 0，选取 Echo Bounce，这使回声创建出更宽的立体声场。

5 单击 Play 按钮，听听回声对整体声音的影响。

6 Track 4 内的第二段剪辑声音有点大。为了降低其电平，使其与背景更融合，单击该剪辑的黄色音量线，把它向下拖到 -5.5dB 左右。

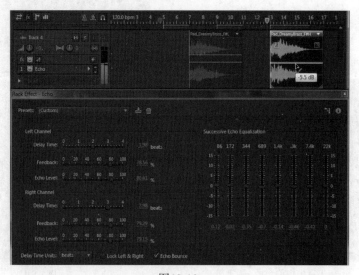

图12-10

复习

复习题

1. 音库的构造工具包具有哪些主要特性?
2. 可以在商业广告和视频音轨内使用来自音库的文件吗?
3. 在哪里可以找到供项目使用的免费内容?
4. 如果文件与 Multitrack Session 具有不同的音调和节奏,那么还可以使用它们吗?
5. 拉伸和改变音调有什么限制?

复习题答案

1. 文件在节奏和音调方面相匹配。
2. 音库的法律协议千变万化,一定要阅读它们,以免出现侵犯版权问题。
3. Adobe 的 Resource Central 可供 Audition CS6 用户使用,它包含大量的文件。
4. 可以。Waveform Editor 的拉伸和音调处理功能能够处理音调,在 Multitrack Editor 内把剪辑拉伸到不同的节奏只需单击和拖动即可。
5. 拉伸和音调改变量越大,声音就越不自然。

第13课 MultiTrack Editor内录音

课程概述

本课将介绍怎样执行以下操作：

- 为音频接口输入或计算机默认的声音输入指定声轨，以便能够录音到Multitrack Editor的声轨；
- 录音时监听接口输入；
- 为不同的模式和声音配置节拍器；
- 加录声音（额外部分）；
- 在错误上"插录"，以纠正错误；
- 多次录音，选择最佳部分创建混合声轨。

完成本课大约需要50分钟。需要把包含项目例子的Lesson13文件夹复制到硬盘上为这些项目创建的Lessons文件夹内。请记住，不必关心对这些文件的修改，因为从本书光盘复制就可以随时把它们恢复到原来的版本。

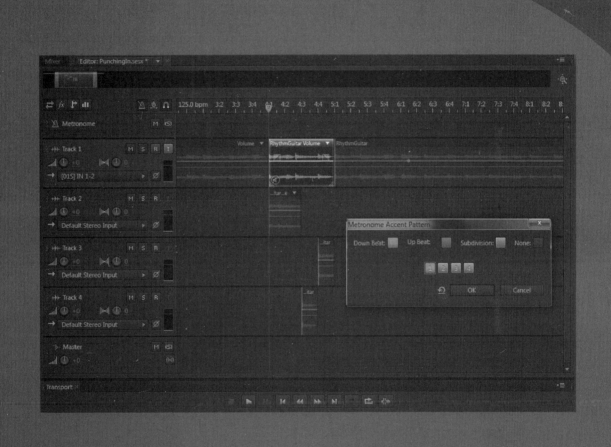

图 13-1　除了简单录音到 Multitrack Editor 声轨中之外，还可以在错误上"插录"，把多次录音汇集成理想的复合作品

13.1 准备录音到声轨

用户能够直接录音到 Multitrack Editor。对于本课,可使用任意一种与音频接口兼容的音源——麦克风、直接插入到计算机的 USB 麦克风、像吉他或电子鼓之类的乐器、CD 或 MP3 播放器输出等等。先从一个新 Multitrack Session 开始。

1 Audition 打开后,选择 File > New > Multitrack Session,或者按 Ctrl+N(Command+N)键,把这个合成项目命名为 Recording,选择模板 Empty Stereo Session。单击 OK 按钮。

2 选择 Multitrack > Track > Add(Mono 或 Stereo,这取决于音源)。例如,如果录制语音,需要 Mono 声轨。然而,大多数电子鼓具有立体声输出,因此,如果录制电子鼓作为节奏的部分时,应该选择 Stereo 音轨。

3 从 Multitrack Editor 的四按钮主工具栏中为新建的声轨选择 Inputs/Outputs 区域,扩展声轨高度,以便能够看到 Input 和 Output 字段,如图 13-2 所示。

4 输入默认设置为 Default Stereo Input(默认立体声输入),这正如第 1 课所介绍的。确认信号源插入到正确的默认硬件输入,如果插入到的输入是非默认输入,则可以使用 Input 字段下拉菜单修改默认设置(也在第 1 课介绍过)。

图13-2

5 输出将默认到 Master 声轨的输出总线。如果有任何原因导致想要忽略 Master 声轨输出,要把输入直接发送到音频接口硬件输出,则从 Output 字段下拉菜单中选择合适的 Mono 或 Stereo 输出。

6 单击声轨的 Arm for Record(R)按钮,播放音源。声轨电平表应该指示出信号电平。与大多数录音软件一样,需要在音源上或者使用接口调整电平,Audition 内没有任何内部输入电平调整。确保在最大预期信号时,电平表不会进入红色区域。

7 单击 Monitor Input(监听输入)按钮,如图 13-3 所示。输入信号会通过 Audition,到达默认输出。使用的计算机较慢时,可能导致时延——所听内容与输入之间的听觉延迟。关于怎样把时延降到最低,可参阅第 1 课。

图13-3

8 保持该项目打开着,为接下来的课程做好准备。

> **注意**:Input 字段箭头向内指向 Multitrack Editor,Output 字段箭头向外,指向远离 Multitrack Editor。

> **Au 注意**：如果添加 Mono 声轨，那么输入仍将显示 Default Stereo Input。然而，默认输入实际上将是左声道，或者立体声对中编号较低的输入。例如，如果默认输入叫做 1+2，使用 Mono 声轨时，默认输入将是 1。

> **Au 注意**：因为声轨输出被指定为 Master 声轨输出总线，所以在 Master 总线电平表内也应该看到信号电平。

13.2 配置节拍器

节拍器有助于录音，它在录音期间提供节奏参考。节拍器信号不会录音到任何声轨，但直接送到 Master 声轨输出总线，使用户能够听到它。

1. 单击时间线左边的 Toggle Metronome（切换节拍器）按钮，如图 13-4 所示。节拍器声轨显示在所有音频轨道上方，但可以在项目内移动它，就像移动所有其他声轨一样。

2. 单击 Play 按钮，就会听到节拍器信号。

3. 用户可以修改播放的声音以及节拍。右击（按住 Ctrl 键单击）Toggle Metronome 按钮，选择 Edit Pattern（编辑模式），以定义节奏模式，如图 13-5 所示。

图13-4

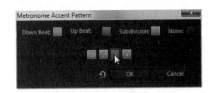
图13-5

4. 节拍器播放 4 次"滴答"声。默认是强拍使用一种声音，三个"细分"拍使用不同的声音。然而，单击任一个节拍正方形（标签为 -4）会在 4 种选择之间依次改变：Down Beat（强拍）、Upbeat（弱拍）、Subdivision（细分）或 None（无）。在第三拍上单击一次，选择无，之后单击 OK 按钮。

5. 单击 Play 按钮，会发现第二拍不见了。

6. 再次右击（按住 Ctrl 键单击）Toggle Metronome 按钮，之后选择 Edit Pattern。这次在第三拍上单击两次，选择 Up Beat（它将变为橙色），单击 OK 按钮。单击 Play 按钮，会听到第三拍不同的重音。

7. 把节拍器设置为标准设置。右击（按住 Ctrl 键单击）Toggle Metronome 按钮，选择 Edit Pattern，之后单击紧靠 OK 按钮左边的 Reset Accent Pattern 按钮，再单击 OK 按钮。

8. 也可以改变节拍器的声音。右击（按住 Ctrl 键单击）Toggle Metronome 按钮，选择 Change Sound Type > [想要的声音]。Sticks 是最符合传统的声音，之后是 Cymbals、Kit 和 Beeps；

其他选项提供更与众不同的声音。选择一个选项后，单击 Play 按钮试听一下，如图 13-6 所示。

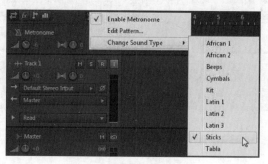

图13-6

9 选择声音后，请调整 Metronome Volume 和 Pan 控件，它们的作用与其他声轨中的完全相同。

10 保持该项目打开着，为接下来的课程做好准备。

13.3 录音部分声轨

现在，已经设置了电平，节拍器已经配置好，接下来可以录音了。

1 如果需要，使回放头回到文件开始，确保声轨的 Arm for Record 按钮已打开。

> **Au** 提示：如果不能启用 Arm for Record 按钮，那么可能是因为没有选择任何输入。

2 单击 Transport Record 按钮，或者按 Shift+空格键，开始录音。将发生以下几件事：

- 回放头开始向右移动，节拍器开始发出声音；
- Transport Record 按钮发出红光；
- Arm for Record 按钮保持关闭，直到 Transport 停止为止；
- 红色显示的剪辑（颜色说明该剪辑目前正在录音）说明正在录音到该波形，如图 13-7 所示。

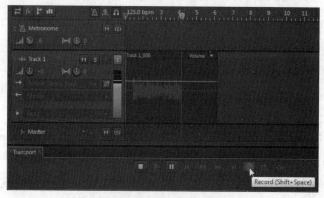

图13-7

3 完成录音后，单击 Transport Stop 按钮。

4 保持该项目打开着，为接下来的课程做好准备。

13.4 录音附加部分（加录）

录音附加部分同样简单。这一过程称作加录，它是当代录音技术的主要支撑。例如，歌手常常加录额外的歌唱部分，以创建出更厚重的声音，或者鼓手可能在标准的鼓声上加录手击打部分（像小手鼓一样）。

1 创建新的声轨，选择输入，启用 Arm for Record 和 Monitor Input，按照前面的描述设置电平。

2 关闭前面录音声轨上的 Arm for Record 按钮。

3 单击 Transport Record 按钮，在录音完成时单击 Stop 按钮。

4 关闭 Audition，为接下来的课程打开新项目。

> **Au** 提示：如果忘了关闭前面录音声轨的 Arm for Record 按钮，意外录音到那个声轨上，新剪辑录音到现有剪辑上方。完成录音时，只要单击意外录音的声轨选择它，之后按 Delete 键即可。

13.5 在错误上"插录"

如果出现录音错误，则可以编辑它，例如找出歌曲中的其他某个地方，在播放相同的部分时，复制这一部分，再把它粘贴到错误上。但是，有时更简单、更自然的方法是再次播放这部分。然而，不必播放整个部分，可以只选择有错误的部分选区，在这部分上录音。

如前面所述，虽然本课的目的是在吉他部分上插录，但可使用与音频接口兼容的任何音源：麦克风、直接插入到计算机的 USB 麦克风、像吉他或电子鼓之类的乐器、CD 或 MP3 播放器输出，等等。目标是演示插录过程，而不只是校正吉他部分。

1 Audition 打开后，导航到 Lesson13 文件夹，打开 Multitrack Session 项目 PunchingIn.sesx。

2 单击 Play 按钮。注意 4:1 和 5:1 小节之间的错误。

3 启用 Snap。选择 Time Selection 工具，之后单击 4:1 处，拖到 5:1，如图 13-8 所示。

4 在时间线内，把回放头放置到 4:1 小节之前——例如，位于开始或 2:1 小节处。

5 单击 Track 1 的 Arm for Record 按钮和 Monitor Input，听听插录部分的播放效果。

6 单击 Transport Record 按钮，将发生以下几件事：

- 可以听到以前的录音剪辑，以及现在在接口输入上所播放；
- 录音（插入）只有在回放头到达选区开始处时才开始；

- 在选区内录音时，以前的录音剪辑静音；
- 回放头到达选区结束时，录音停止（插出）；
- 可以再次听到以前的录音剪辑，回放继续。插录部分在单击 Stop 按钮之前着色为红色。

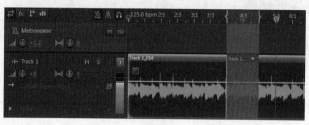

图13-8

7　单击 Play 按钮。位于以前录音剪辑顶部的插录部分开始回放，"覆盖"错误，也可以将它保留在这里，或者临时移动它，这样可以删除错误部分，用新剪辑替换它。

8　关闭 Audition，使接下来的课程有一个全新的开始。

> 提示：因为录音在回放头到达选区开始时才开始，所以在插录点之前开始监听热身，播放声轨。之后在插录开始时，已"处于最佳状态"。

13.6　符合录音

一些录音软件允许在录音模式下循环选区，因此不用停止反复录音，在停止录音之后选择最喜欢的版本。虽然 Audition 没有这样的功能，但它提供类似的选择。这一过程称作复合录音，因为要把几次录音复合到单个完美的录音内。

本节将解释怎样创建几个替代录音，之后选择最佳录音（或者汇集部分最佳录音）。

1　Audition 打开后，导航到 Lesson13 文件夹，打开 Multitrack Session 项目 PunchingIn.sesx。

2　像前一节一样，启用 Snap，选择 Time Selection 工具，之后在 4:1 处单击，拖到 5:1。

3　在时间线内，把回放头放置到 4:1 小节之前的任意位置（如 2:1 小节）。

4　单击 Track 1 的 Arm for Record 和 Monitor Input 按钮。

5　右击（按住 Ctrl 键单击）Play 按钮，选择 Return Playhead to Start Position on Stop（停止时使回放头回到开始位置），如图 13-9 所示。

6　单击 Transport Record 按钮，在选区内录音。这将是第一次试录。

7　回放头通过选区之后，单击 Stop 按钮。回放头回到其开始位置。

8　再次单击 Transport Record 按钮，在选区期间录音。这将是又一次试录。

9　单击 Stop 按钮。回放头回到其开始位置。

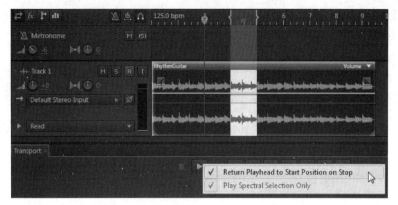

图13-9

10 重复前面过程，再创建一次录音（总共三次）。

11 单击 Stop 按钮，之后禁用 Record 和 Monitor Input 按钮。

12 单击位于原来剪辑顶部的这个剪辑的标题（选区区域内的第三次试录），把它向下拖，创建新的声轨，它只具有这次试录。

13 单击选区区域内的下一段剪辑（第二次试录），向下拖到另一个声轨，之后单击选区区域内的下一段剪辑（第一次试录），向下拖到另一个声轨，如图 13-10 所示。现在，每次试录都位于其自己的声轨上。

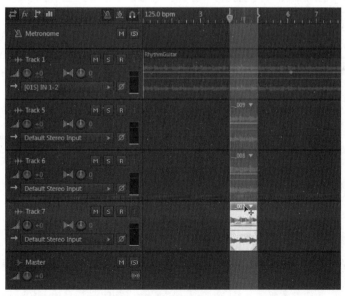

图13-10

14 第 2 步中所创建的选区仍在时，单击原来剪辑的标题（其中有错误的那段剪辑），以选择它。

15 选择 Clip > Split，删除带错误的部分。

16 单击刚拆分的部分，以选择它，之后按 Delete 键，或者在其上右击（按住 Ctrl 键单击），选择 Mute。

17 独奏原来的声轨，独奏第一次试录的声轨，听听它们一起播放时的效果。

18 取消第一次试录声轨的独奏，独奏第二次试录的声轨，听听它们一起播放的效果。类似地，再听听第三次试录的声轨。

19 如果最喜欢一次试录，则把它拖到原来声轨里，之后删除其余不用的试录声轨。

20 如果喜欢不同试录中的不同部分，则使用 Trim 工具隔离喜欢的那部分，之后把它们拖到原来声轨，如图 13-11 所示。记住，如果剪辑位于一个剪辑的顶部，最上方的剪辑是将要听到的。

图13-11

| Au | 提示：如果不能一次独奏多个声轨，则按住 Ctrl 键单击（Command- 单击）Solo 按钮，以启用其他 Solo 按钮之外的按钮。

| Au | 提示：要删除声轨，右击（按住 Ctrl 键单击）所要删除的声轨内的空白区域，之后选择 Track > Delete Selected Track（删除所选声轨）。

复习

复习题

1 用 Audition 监听输入信号有什么缺点?

2 单击 Transport Record 按钮足以初始化录音过程吗?

3 节拍器有什么用途?

4 什么是"插入"和"插出"?

5 什么是"复合录音"?

复习题答案

1 使用速度较慢的计算机时,可能会感受到时延,听到的来自 Audition 的信号与输入比稍有延迟。

2 不能,还需要至少提供一个用于录音的声轨。

3 节拍器为录音提供节奏参考。

4 插入在指定的开始点启动录音,录音在指定的插出点停止。

5 复合录音涉及同一部分的多次试录,之后把最佳部分汇集到最终的复合录音中。

第14课 自动化

课程概述

本课将介绍怎样执行以下操作:

- 使用自动化封装在剪辑内自动化音量、摇移和特效变化;
- 用关键帧编辑具有高精度的自动化封装;
- 使用样条曲线平滑自动化封装;
- 显示/隐藏剪辑封装;
- 自动化 Mixer 推拉电位器和 Pan 控件移动;
- 在 Multitrack Editor 声轨内创建和编辑封装;
- 保护封装避免被意外覆盖。

完成本课大约需要 60 分钟。需要把包含项目例子的 Lesson14 文件夹复制到硬盘上为这些项目创建的 Lessons 文件夹内。请记住,不必关心对这些文件的修改,因为从本书光盘复制就可以随时把它们恢复到原来的版本。

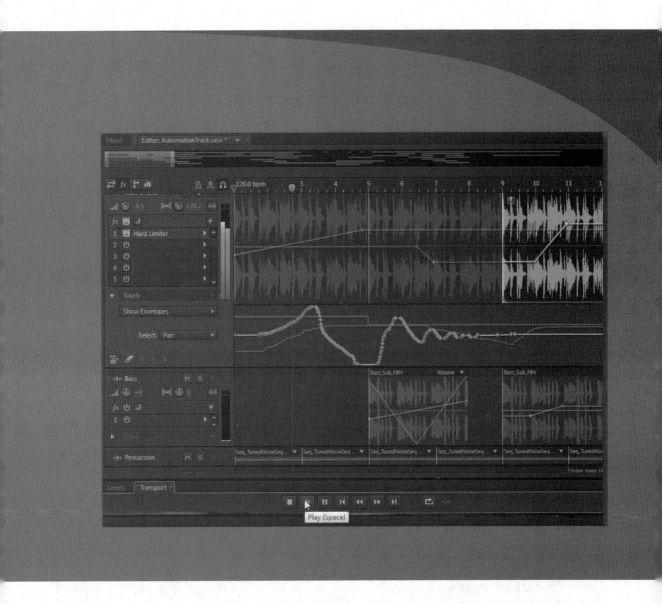

图 14-1　Audition 能够记住用户在 Multitrack Session 内所做的参数修改，它把这些修改作为 Session 文件的一部分存储——无论这些修改作为控件移动实时执行，还是非实时创建（编辑）。这些自动化处理可以应用到单个剪辑或者整个声轨

14.1 关于自动化

自动化记录混音过程中所做的控件改变，包括声轨参数和特效。在自动化出现之前，如果混音期间忘了在恰当的时候静音一个通道，或者在需要时改变调音台通道音量，通常需要从零开始调音。用自动化不仅能够记录调音的"移动"，而且还能够编辑它们。例如，如果除了没及时静音声轨之外调音很完美，那么只要在需要的地方添加静音即可。

Audition 在 Multitrack Editor 内提供两类自动化：剪辑自动化和声轨自动化。Waveform Editor 不支持自动化。

在录音或回放期间能够记录自动化；记录自动化移动不必把声轨放到录音模式。这些移动记录为封装，它们是一些线，叠加在剪辑或声轨上，以图形方式指示随时间而变的自动化参数值。创建和编辑封装有多种方法，本课将会加以介绍。

14.2 剪辑自动化

每个剪辑都包含两个默认封装：一个控制音量，另一个控制摇移。用户可以处理这些封装，并在剪辑内创建自动化。本课稍后还将介绍怎样自动化剪辑特效封装。

1. Audition 打开后，导航到 Lesson14 文件夹，打开 Multitrack Session 项目 AutomationClip.sesx。

2. 向 Main Drums 声轨内的第一段剪辑添加音量淡入。为了便于查看封装，扩展声轨高度、放大，使剪辑占据更大窗口空间。

3. 注意剪辑上半部分中的黄色 Volume 封装（目前是直线）和标记剪辑中央的蓝色 Pan 封装。在 Volume 封装上单击，并按住鼠标左键向下拖。工具提示显示增益减少多少，其作用相当于 Volume 控件，因为这是改变整个剪辑的音量。因为目标是创建淡入，所以要向上拖回，直到工具提示显示电平为 +0.0dB。

4. 用户可以沿着封装添加称作关键帧的控制点，以改变线的形状。在 3:1 附近的 Volume 封装上单击一次，这将在封装上放置关键帧。在 1:3 附近的封装上再单击一次，创建第二个关键帧。

> **注意**：如果要删除关键帧，就单击它，按 Delete 键，或者右击（按住 Ctrl 键单击）它，选择 Delete Selected Keyframes（删除选中的关键帧）。如果用以下方法选择了多个关键帧：按住 Ctrl 键单击（Command- 单击），或者单击一串关键帧的一端，按住 Shift 键单击另一端选择一串关键帧，删除一个关键帧将删除所有选中的关键帧。

5. 单击在 1:3 处创建的第二个关键帧，把它向下向左拖，使其位于剪辑的开始，显示的音量为 -14dB 左右，如图 14-2 所示。

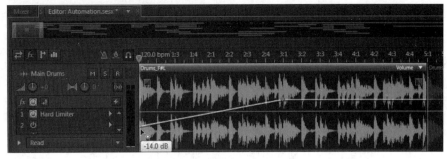

图14-2

> **Au** 提示:把光标悬停在关键帧上可以查看工具提示中的关键帧参数值。

6 开始从这首曲子的开始回放,将会听到鼓声淡入。

7 假若想使该音乐淡入更快一点,但在 3:1 时才达到全部音量。在第一个和第二个关键帧之间的线上单击,之后在 1:4 处拖到 -3.6dB 左右。单击 Play 按钮,将听到淡入在第一个关键帧处稍快一点,之后以较慢的速率淡入。

8 现在摇移该剪辑,使它开始在左声道,向右声道移动,之后结束于中央。在 4:2 处的蓝色 Pan 封装上单击,添加关键帧。摇移将在这里回到中央。

9 在 2:4 附近的蓝色 Pan 封装上单击,一直向下拖,直到工具提示显示 R100.0 为止。

10 朝 Pan 封装开始的地方单击,拖到最上方,再向左拖,直到工具提示显示 L100.0。

11 单击 Play 按钮,将会听到声音摇移。

12 下面使摇移变得更复杂一点。在 3:3 附近单击 Pan 封装,把这个新关键帧拖到最上方。单击 Play 按钮,将会听到声音从左移到右,再回到左,之后结束于中央。

13 摇移过渡似乎有点太生硬,因为每个关键帧处线的变化角度很锐利。要把这些角度变为平滑曲线,在封装上的任意地方右击(按住 Ctrl 键单击),选择 Spline Curves,如图 14-3 所示。现在,封装变得类似于"橡皮筋",允许用户单击拖动,创建任意类型的曲线形状。

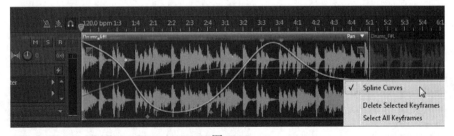

图14-3

14 保持该项目打开着,供接下来的课程使用。

14.2.1 移动部分或整个封装

之前已经学习了在单个关键帧上单击和移动，然而，还可以选择多个关键帧，把它们作为一组进行移动。例如，假若喜欢刚为鼓声创建的淡入形状，但想提升整个封装的电平，使整个剪辑开始播放之前序曲声稍微变大一点儿。其具体实现方法如下。

1 右击（按住 Ctrl 键单击）刚刚在第一个 Main Drums 剪辑内创建的 Volume 封装，以选择它进行编辑。

2 右击（按住 Ctrl 键单击）该封装或封装关键帧，选择 Select All Keyframes（选择所有关键帧）。

3 单击任一个关键帧，向上拖，直到工具提示显示 +4dB 左右为止，如图 14-4 所示。所有其他关键帧同时移动。

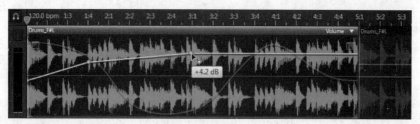

图14-4

4 也可以选择某些关键帧，让这些关键帧作为一组整体移动。在 Volume 封装外的剪辑上单击，以取消选择所有关键帧。

5 单击最左端的关键帧（剪辑开始处那个关键帧），以选择它，之后按住 Ctrl 键单击（Command-单击）左数第二个关键帧（位于 2:1 处）。

6 单击第一个选中的关键帧，向上拖，直到第二个选中的关键帧达到剪辑顶部为止（可以在这两个关键帧中的任意一个上单击，但选择第一个关键帧能够说明移动关键帧组的其他独特内容）。由这两个关键帧定义的线将移动，未选中关键帧开始到右边部分保持"固定不变"。

7 继续向上移动第一个关键帧。注意，第二个关键帧仍被"卡"在顶部，然而，它"记得"其原来的位置。再把第一个关键帧向下拖回到它开始所在位置（-7.5dB 左右），第二个关键帧将回到其原来的位置。

8 保持该项目打开着，供接下来的课程使用。

> 提示：如果在 Volume 或 Pan 封装上单击它，将在封装上放置关键帧。要选择封装而不添加关键帧，则在其上右击（按住 Ctrl 键单击）。

> 提示：要选择一串关键帧，可在最左端的一个上单击，之后按住 Shift 键单击最右端一个。这些关键帧及其之间的所有关键帧全部被选择。

| Au | 注意：在剪辑内上下移动关键帧时，不能把它们移出剪辑的上限和下限。左右移动一组关键帧时，不能把它们移到超过最左边关键帧或者最右边关键帧所允许的范围。|

14.2.2 保持关键帧

Hold Keyframe（保持关键帧）选项使封装保持关键帧设置的当前值，直到下一个关键帧处，封装立即调到下一个值。下面介绍怎样使用这一效果创建突兀的摇移改变。

1 找到第二个声轨（Bass）内的第一段剪辑，放大，以便能够清楚地看到剪辑及其自动化封装。

2 在紧靠 6:4 之后开始的那个音符之前的 Pan 封装上单击，创建关键帧。

3 在紧靠 5:4 之后开始的那个音符之前的 Pan 封装上单击，创建关键帧。把这个关键帧拖到最下方。

4 在靠近该封装左边的 Pan 封装上单击，之后向左上角拖动该关键帧。

5 把光标悬停在最左边的关键帧上，直至看到工具提示，这意味着光标正悬停在这个关键帧的正上方。右击（按住 Ctrl 键单击），选择 Hold Keyframe，如图 14-5 所示。

| Au | 注意：Hold Keyframe 是正方形形状，而标准关键帧是菱形形状。|

6 类似地，把光标悬停在右边的下一个关键帧上，在其上右击（按住 Ctrl 键单击），选择 Hold Keyframe。现在，当封装调到下一个值时，它会变为直角转弯。

7 保持该项目打开着，供接下来的课程使用。

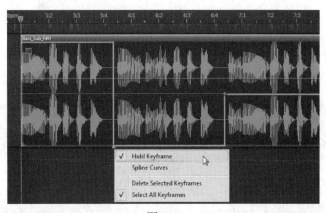

图14-5

14.2.3 剪辑特效自动化

除了音量和摇移，还可以自动化剪辑内的剪辑特效参数（关于剪辑特效的更多信息，可参阅第 11 课）。

1 与学习 Volume 和 Pan 封装时使用过的剪辑不同,这里将用不同的剪辑学习剪辑特效自动化。找到 Main Drums 声轨内从 9:2 附近开始的剪辑,并选择它。

2 在 Effects Rack 内,单击 Clip Effects 选项卡,添加特效。

3 在第一个插槽内,单击右箭头,选择 Filter and EQ > Parametric Equalizer。从 Presets 下拉菜单中选择 Default。

4 关闭 Band 2 之外的所有频段。将其增益设置为 20dB 左右,Q 设置为 12 左右。

5 单击该剪辑右上角的三角形,选择 Parametric Equalizer > EQ Band 2 Center Frequency,如图 14-6 所示。这指出将添加到该剪辑的自动化封装。

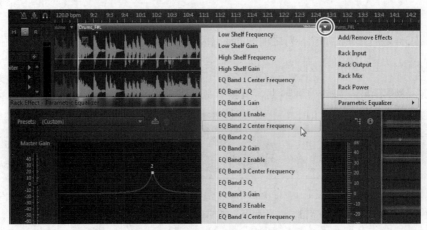

图14-6

6 封装显示出来,并显示个一个小 fx 图标。在该封装的每一端单击,添加两个关键帧。

7 把左关键帧向左下角拖,直到工具提示显示频率为 100Hz 左右为止。此时,可能需要扩展声轨高度,以获得所需的分辨率。

8 把右关键帧向右上方拖,直到工具提示显示频率为 4000Hz 左右为止,如图 14-7 所示。

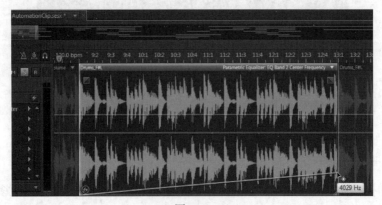

图14-7

9. 把回放头放置到该剪辑开始之前的位置，之后单击 Play 按钮。将会听到滤波器在这整个剪辑内从低到高产生的效果。可能需要单击该声轨的 Solo 按钮，以便能够集中精力听其效果。如果想看到参数的实时变化，保持该特效窗口打开着。

10. 保持该项目打开着，供接下来的课程使用。

> 注意：选择剪辑内的自动化封装时，剪辑标题的右上角显示它控制的参数名称。

14.2.4 显示 / 隐藏剪辑封装

如果剪辑内有大量的封装，那么，视图会变得很杂乱。然而，用户显示或隐藏某类封装。请注意，这会改变项目内所有剪辑的视图，而不只是选中的剪辑。

1. 选择 View 菜单。

2. 选择想要看到的封装——Volume、Pan 或 Effect，如图 14-8 所示。

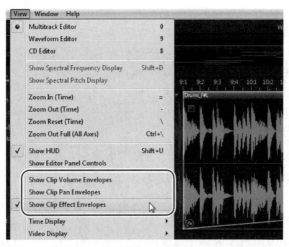

图14-8

14.3 声轨自动化

声轨自动化与剪辑自动化有些类似的地方，但它更灵活，适用于整个声轨。用户可以从 Multitrack Editor 或 Mixer 视图使用声轨自动化。

对于各个声轨，可以自动化：

- 音量；
- 静音；
- 摇移；

- 声轨 EQ（包括所有 EQ 参数：频率、增益、Q 值等）；
- 架输入电平；
- 架输出电平；
- 架混音（干声和 Effects Rack 处理过的声音之间的交叉渐变）；
- 架电源；
- 大多数插件参数，包括 VST 和 AU 格式插件。例如，可以自动化延迟，使延迟反馈随着一定的音节数量而增加，之后降低。

使用声轨自动化主要有三种方法：
- 实时移动屏幕上的控件，把控件的移动记录为封装；
- 创建封装，之后添加关键帧，创建封装形状；
- 组合二者——用控件移动创建封装，之后通过添加、移动或删除关键帧编辑它。

剪辑与声轨自动化

假若使用剪辑自动化和声轨自动化都能够自动化音量变化，有时则需要决定选择哪种方法。要考虑的最重要因素是在剪辑内可以创建复杂的音量、摇移或特效变化，但之后考虑使用声轨自动化改变总体电平。例如，可以应用剪辑自动化提升鼓剪辑内各个小军鼓的击打声，之后使用声轨自动化淡入或淡出整个剪辑。

另一个主要区别是剪辑自动化是部分剪辑，因此，如果移动剪辑，那么自动化会随之移动；如果移动被声轨自动化自动化了的剪辑，那么该自动化将保持不变。然而，可以选择多个自动化关键帧，并移动封装，使它与移动的剪辑相匹配。在这种情况下，一种好想法是在移动剪辑之前，在剪辑开始和结束位置放置关键帧，这样在移动封装时就有参考点。

此外，使用下面两种方法都可以创建声轨自动化：绘制和修改封装，或者移动屏幕上的控件。而创建剪辑自动化时，则只能使用封装。

剪辑和声轨自动化非常有用，远远超出了能够捕获像电平和摇移之类的调音移动，因为自动化通过自动化信号处理插件能够向电子音乐添加微妙的表情变化。此外，用户还可以编辑自动化数据，把一个参数调到最佳，之后再调整另一个，如此下去。

14.3.1 自动化音量控制器混音

除了使用关键帧自动化之外，还可以采用更方便的方法自动化用 Mixer 音量控制器的推拉电位器所做的调音移动。

1. Audition 打开后，导航到 Lesson14 文件夹，打开 Multitrack Session 项目 AutomationTrack.sesx。

 这一节的大多数情况下，都会想让这个文件在停止播放后从头开始。

2. 为了让这个文件从头开始播放，把回放头定位到文件开始，之后右击（按住 Ctrl 键单击）Transport Play 按钮，选择 Return Playhead to Start Position on Stop。

3. Audition 打开后，单击 Mixer 选项卡。

4. 单击 Main Drums 声轨的推拉电位器自动化下拉菜单，选择 Write（写入），如图 14-9 所示。

5. 让 Track 1（Main Drums）的推拉电位器从 -18dB 左右开始，因为将逐渐增大该电平。

6. 先从文件头开始回放。文件播放时，把推拉电位器提高到 0 左右。让该文件播放数秒，之后完全淡出鼓声。

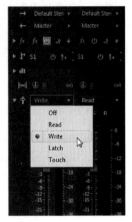

图14-9

7. 停止播放。注意，Main Drums 的自动化下拉菜单选项自动从 Write 修改为 Touch（触摸）。如读者将要看到的，这将更便于精确调整推拉电位器的移动。

8. 开始播放，推拉电位器重新创建刚才所做的推拉电位器移动。在该推拉电位器淡出之后，停止播放。

> **Au** 注意：在 Touch 模式下，任何存在的自动化保持原样，直到"触摸"了推拉电位器（也就是单击它）并移动它为止。之后，只要按下鼠标左键，将一直接受新的推拉电位器移动。释放鼠标时，自动化回到以前的自动化数据。

> **Au** 注意：另一个自动化下拉菜单项是 Latch（锁定），它除了下面这一点之外，与 Touch 完全相同：在该控件上释放鼠标按钮后自动化数据不会恢复到任何以前的自动化。相反，自动化封装保持释放鼠标时的控件设置。

> **Au** 提示：不能自动化声轨 Effects Rack 内各个特效的电源状态，但可以自动化声轨 Effects Rack 的主电源状态。不用时，关闭它可以节省 CPU 消耗。

> **Au** 注意：也可以自动化 Send 电平、摇移和电源状态。不能自动化 Send Pre-Fader/Post-Fader 按钮。

9. 假若决定全部淡出不理想，在电平开始淡出时，想要鼓声再淡入回来。随时可以写入新的自动化，但更简单的方法是使用 Touch 模式只"插入"新的自动化移动。开始恢复，在部分淡出时抓住推拉电位器，之后开始逐渐提升到 0。让该文件播放数秒，再释放鼠标，停止播放。推拉电位器回到 0，因为这是添加新的自动化移动之前的自动化数据。

10 也可以自动化摇移。把自动化下拉菜单设置为 Touch 或 Write，开始播放，并移动 Pan 控件。来回有节奏地摇移将提供大量的可用数据。至少几个小节的摇移移动完成后，停止播放。

11 现在自动化特效。单击 fx 的显示三角形，展开 fx 部分。

12 在 Percussion 通道的自动化下拉菜单中选择 Write。

13 在 Percussion 声轨的 fx 区，双击 Echo 插槽，打开其界面，以便能够修改其控件。找到 Echo 特效 Successive Echo Equalization 区内的 1.4k 滑块，这是将要改变的滑块。

14 从文件头开始回放，把 1.4k 推拉电位器向上移动到 5dB 左右。

15 回声声音在数秒之后开始反馈。在它变得失控之前，把该推拉电位器下推到 −5dB 左右，以降低回声反馈量。停止播放。

16 开始回放，将会看到 1.4k 滑块重新创建调音移动。调音移动结束时，停止播放。

17 完成创建自动化移动之后，把 Main Drums 和 Percussion 通道的自动化下拉菜单修改回 Read。这可防止意外删除或编辑（Off 将忽略所有自动化数据）。

18 保持该项目打开着，为接下来的课程做好准备。

14.3.2 编辑封装

虽然使用 Touch、Latch 和 Write 模式进行实时编辑能够编辑自动化，但这些自动化移动也会创建封装，在 Multitrack Editor 内可以像编辑剪辑封装那样访问和编辑这些封装。

1 单击 Editor 选项卡。

2 扩展 Main Drums 声轨高度，直至看到自动化下拉菜单为止（它应该显示 Read）。

3 单击自动化下拉菜单左边的显示箭头，以查看自动化封装 Lane（道），如图 14-10 所示。

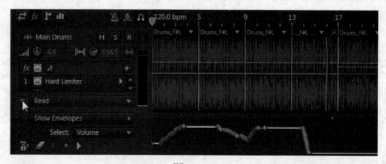

图14-10

4 如果使用大量的封装，并且同时全部显示它们，就会使 Lane 变得杂乱。因此，Audition 让用户选择想在自动化封装 Lane 内看到哪些封装。单击 Show Envelopes（显示封装）下拉菜单，选择想要显示的自动化封装，如图 14-11 所示。因为录制了 Volume 和 Pan 自动化，所以选择这些。

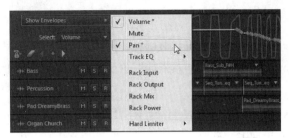

图14-11

5. 如果多个封装可见，看到多个封装内的所有这些关键帧有时会让人感到混乱。因此，Audition 让用户选择要编辑哪个封装（仍可以看到已经选择显示的其他封装，但不能编辑它们）。在 Select 下拉菜单内选择要编辑的封装，如图 14-12 所示。所选封装将突出显示，其余封装则会变黯淡。

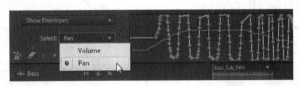

图14-12

声轨封装内的关键帧与它们在剪辑封装内的作用完全相同。例如，假若摇移封装看起来不够平滑，更像通断开关，则可以使用样条曲线校正它，如图 14-13 所示。

图14-13

> **Au 提示**：如果编辑自动化时只对某个参数感兴趣，通常最好只显示该封装。然而，有时两个参数相关联，编辑一个封装时想参考另一个封装内的变化。在这些情况下，能够显示多个封装最理想。

6. 选择 Spline Curves，两个关键帧之间将形成曲线而不是直线。也可以用以下方法删除选中的关键帧，使曲线变稀疏：单击它们，按 Delete 键，或者在一个关键帧或选中的多个关键帧上右击（按住 Ctrl 键单击），选择 Delete Selected Keyframes，如图 14-14 所示。

图14-14

14.3.3　在自动化道内创建封装

除了编辑现有封装外，就像处理剪辑封装那样，还可以创建和编辑声轨封装。这一小节将创建精确的硬限制变化，使鼓声在第一次开始播放时就变得大声，之后在低音乐器开始播放时再调回原来的音量。

1 单击 Main Drums 声轨的 Show Envelopes 下拉菜单，选择 Hard Limiter（硬限幅器）> Input Boost（输入提升），如图 14-15 所示。一旦选择新的封装，它会自动被选中（不必使用 Select 下拉菜单），突出显示在自动化 Lane 内，设置为它在特效内的当前值。Hard Limiter 默认的 Input Boost 是 0.0dB（无提升）。

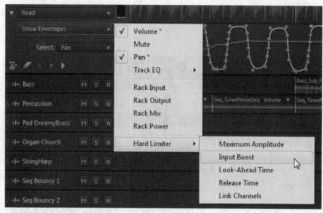

图14-15

2 因为不想在低音乐器开始播放时（位于 5:1 小节）做任何提升，所以单击 5:1 处的 Input Boost 封装，在 0.0dB 处放置封装关键帧。

3 在刚添加的关键帧左边的封装上单击，把它向上拖动 20dB 左右，把它定位到紧靠降低 Input Boost 关键帧之前的位置，如图 14-16 所示。

4 开始从头回放，听听这对声音的影响。

5 保持该项目打开着，供接下来的课程使用。

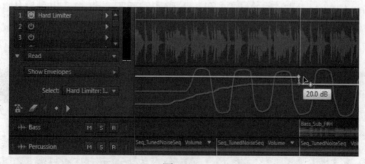

图14-16

14.3.4 精确关键帧编辑

在某些情况下,用户可能想做精确的关键帧编辑。由于选择和删除会变得乏味,因此 Audition 提供了 4 种关键帧编辑工具。

1 选择 Pan 封装,它有多个关键帧。

2 单击 Next Keyframe(下一个关键帧)按钮,回放头将从其当前位置移动到下一个关键帧处,如图 14-17 所示。

图14-17

3 单击 Add/Remove Keyframe(添加/删除关键帧)按钮(紧靠 Next Keyframe 按钮左边的那个菱形图标),删除关键帧。如果回放头不在关键帧上,那么单击这个按钮将添加关键帧。

4 紧靠 Add/Remove Keyframe 按钮左边的 Previous Keyframe(上一个关键帧)按钮(左箭头图标)在关键帧上从右向左移动。单击这个按钮几次看看回放头的移动情况。

5 单击 Clear All Keyframes(清除所有关键帧)按钮(橡皮擦图标),删除所选封装内的所有关键帧。

6 保持该项目打开着,供接下来的课程使用。

14.3.5 保护自动化封装

执行大量复杂自动化操作时,要避免在不想写入新的自动化的地方意外写入,不然的话,会改写现有自动化(会发生这种情况)。可以用"写保护"之类的功能保护封装免遭这种意外错误。

1 单击 Protection(保护)按钮(锁图标),如图 14-18 所示。封装变暗,说明它受到保护,即使它被选中时也这样。注意在受到保护期间,仍可以通过自动化 Lane 编辑它。

图14-18

2 在 Main Drums 声轨内，Hard Limiter Input Boost 封装仍被选择，从自动化下拉菜单中选择 Write。

3 双击 Effects Rack 的 Hard Limiter 插槽，打开其用户界面窗口。

4 确保回放头处于文件开始，之后开始播放。

5 来回移动 Hard Limiter 的 Input Boost 控件，如图 14-19 所示。停止回放，注意封装未做任何修改。

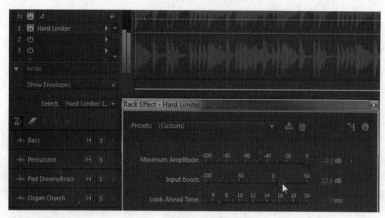

图14-19

6 关闭 Protection 按钮，开始回放，之后再次改变 Hard Limiter Input Boost 控件。

7 停止回放。注意，Hard Limiter Input Boost 封装已经被改写，如图 14-20 所示。

图14-20

复习

复习题

1 有任何参数可以在声轨内自动化而不能在剪辑内自动化吗？
2 什么是关键帧？
3 什么是自动化 Lane？
4 在写入自动化时，Touch 和 Latch 模式有什么区别？
5 Audition 怎样防止对封装的意外错误编辑？

复习题答案

1 剪辑不能做静音自动化。
2 关键帧是自动化封装上的一个点，它表示某个参数值。
3 Lane 是 Multitrack Editor 的一部分，在其中可以为声轨创建和编辑封装。每个声轨都具有相应的 Lane。
4 在 Touch 模式下释放控件后，从这点开始自动化回到以前写入的自动化。在 Latch 模式下释放控件后，自动化封装保持控件释放前的最后值。
5 只有选中的封装才可以编辑，即使其他封装可见。也可以使用 Protection 按钮防止在录制自动化时改写自动化移动。

第 15 课 调音

课程概述

本课将介绍怎样执行以下操作：

- 使用 Audition 帮助测试室内声学，确定它是否适合创建精确的调音；
- 在调音之前检查声轨信号和其他问题；
- 用调音和重新合成技术改变歌曲布局；
- 用特效优化声轨；
- 在调音时考虑艺术因素；
- 配置针对高效工作流的调音环境；
- 在 Mixer 视图内完善每个调音组件时，使用自动化录制和编辑音量控制器、摇移和其他移动；
- 创建剪辑组；
- 用 Master Track 添加淡出；
- 以各种格式导出完整的曲子；
- 刻录完整曲子的音频 CD。

完成本课大约需要 90 分钟。需要把包含项目例子的 Lesson15 文件夹复制到硬盘上为这些项目创建的 Lessons 文件夹内。请记住，不必关心对这些文件的修改，因为从本书光盘复制就可以随时把它们恢复到原来的版本。

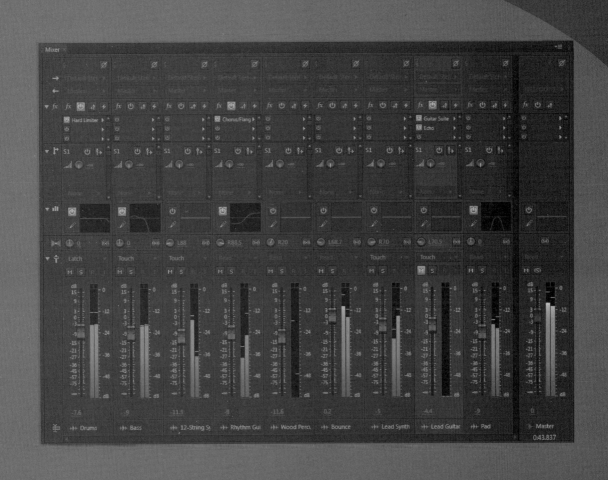

图 15-1 创建调音是艺术,也是科学。Audition 的 Mixer 视图组合了自动化、长行程推拉电位器,把调音台分离出来"浮动"在另一个显示器上的能力,以及各种其他关键工具对创建调音都有巨大的帮助。之后,可以把调音保存为各种各样的文件格式(包括上载到 Web 的 MP3),以及把最终立体声调音刻录为音频 CD

15.1 关于调音

完成录音和加录之后，就已经准备好执行接下来的步骤：调音，以及最终的主控处理和出版/发行项目。从其本意来讲，调音只是指调整电平、音调平滑、立体声和环绕声的位置，以及根据需要添加特效，创建出精彩的声学体验。

然而，部分调音要做大量的价值判断，哪个乐器在指定的时间应该最突出？想要减弱一些似乎多余的部分吗？哪个更合适，是原始的、咄咄逼人的声音，还是平滑的、经过良好创作的声音？希望大量的吉他音色或其他音与其他乐器分享其空间吗？目标听众是谁？

怎样成功回答这类问题决定调音的成功。调音是艺术（能够判断哪些声音是好声音）和科学（知道哪些技术和处理能创建出您想要的效果）的组合。这一课将介绍这两个方面。

注意，实现调音的方法就像调音的人一样多，因此，请注意，本课中的内容只是指导，而非规则。

15.2 测试声学效果

如果监听系统（包括听音设备、房间声学效果、放大器和连接监听的电缆，以及扬声器）不够精确，那么调音方面付出再大的努力也是无用。如果所做的调音在自己的系统上听起来很好，而在其他地方播放时听起来有错误，这样的问题出在监听。好的调音应该能够"转化"到大量的系统上。

幸运的是，可以使用 Audition 提供的工具，在调音之前对听音环境进行一些基本的诊断测试。

1 Audition 打开后，导航到 Lesson15 文件夹，打开 TestTones 文件夹，再打开 100Hz_SineWave.wav 文件。

2 首先，把监听系统音量控件完全关闭，之后单击 Transport Play 按钮。

3 慢慢把监听系统的音量调大舒适的听音水平。

4 在房间内走动、试听。在未经处理的声学空间内，有些地方声音大，有些地方声音小。这是因为声波在房间内四处反射，相互作用，导致出现波峰和相互抵消。

> **Au** 提示：在房间角落放置称作低音吸音板的大型声学处理管有助于稳定低音响应。

5 现在导航到 Test Tones 文件夹，打开 1000Hz_SineWave.wav 文件。

6 再次在房间内走动、试听。可能会发现房间内某些地方变得很安静，因为声波在这些地方相互抵消，构成房间内的"空点"。

7 导航到 Test Tones 文件夹，打开 10000Hz_SineWave.wav 文件。

8 如果听不到这音调，那么应咨询听力专家，否则，在房间内走动、试听。因为高频波长很短，所以会和其他频率出现更多的波峰相互抵消。

> **Au** 提示：声音散射和吸收面板能够改善高频响应，平滑中频响应，以创建出更精确的监听环境。

> **Au** 注意：即使经过声学处理的房间仍会存在一些异常。要检查的最重要方面是这些波形在调音位置不能听到明显的空点。

声学与听力

耳朵的频率响应随电平而改变。如果以太低的电平调音，那么可能需要大量提升低音和高音，因为耳朵对这些频率的响应不好。以舒适的听力电平调音（这也可以减少听觉疲劳），之后检查高电平和低电平，找出良好的平均设置。此外，要避免乘飞机飞行后24小时内调音。

房间和扬声器是一个团队。因为墙壁、地板和天花板均会与扬声器相互影响，重要的是房间内的扬声器要对称放置。否则，如果（例如）一个扬声器距离墙壁3英尺远，而另一个距墙10英尺远，来自墙壁的任何反射差别会很大，影响响应。

如果把近场监听扬声器放置在距离耳朵3～5英尺远，使头部与两个扬声器构成一个三角形，就能够减少（而不是消除）房间声学效果对整体声音的影响。这是因为扬声器的直达声超过来自房间表面的反射。这样还有附带好处，因为它们距耳朵近，所以近场监听不必大功率。

耳机能够消除房间声学影响，但在调音时产生的声音不自然，如过大的混响效果。很多专业人员在扬声器上听调音效果，耳机作为"现场核实"，以及一套不同的扬声器用于试听音乐在不同试听环境中的效果。

声学处理这个主题自身值得用一本书来介绍，聘请专业顾问"调整"房间，以及使用低音吸音板和类似的机械装置，这些都是在音乐方面的最佳投资。同时，www.auralex.com的Acoustics 101和Auralex University部分提供大量的教育信息。

15.2.1 测试相位

在执行任何调音之前，要确保系统的音频是同相的。例如，如果一个扬声器接线与另一个扬声器接线相比是反的，其圆锥体将在另一个圆锥体拉的时候推，这会导致相互抵消。

1 Audition 打开后，导航到 Lesson15 文件夹，打开 TestTones 文件夹，之后打开 100Hz_OutOfPhase.wav 文件。还要确保 100Hz_SineWave.wav 文件已经载入 Audition。

2 使用 Waveform Editor 的下拉菜单选择 100Hz_SineWave.wav 文件。单击 Play 按钮，听几秒。

3 使用 Waveform Editor 下拉菜单选择 100Hz_OutOfPhase.wav 文件，单击 Play 按钮，听几秒。如果这个测试音调比 100Hz_SineWave.wav 文件安静，那么说明系统的立体声听到同相。

15.2.2 创建自己的测试音调

刚听过的3种测试音调是非常标准的频率选择。然而，用户可能想创建自己的测试音调以测试扬声器的低频响应、自己听力的上限、房间对刚测试频率之外频率的响应等。

1 在 Audition 内打开 Waveform Editor，选择 File > New > Audio File。

2 把该文件命名为20Hz_LowsTest，选择取样速率和位深度（保持 Channels 的 Stereo 设置不变），单击 OK 按钮。

3 选择 Effects > Generate Tones。

4 指出测试音调的特性。一些关键特性是 Shape（Sine）——即形状（正弦）、Modulation Depth（0）、Base Frequency（想要创建的频率）。Amplitude（幅度）通常是 −6 ～ −10dB。如果打开了 Loop 按钮，那么 Duration（时长）就不重要了。

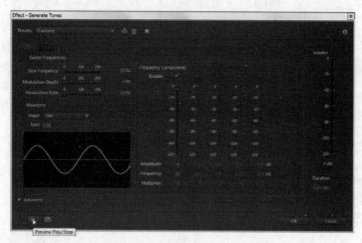

图15-2

5 单击该对话框的 Play 按钮，听听该音调。

6 关闭 Audition，不用保存任何内容，为接下来的课程做准备。

> **Au** 提示：可以修改 Base Frequency，之后单击该对话框的 Play 按钮，这样有助于测试。例如，要检查扬声器的低频响应，先从 50Hz 的 Base Frequency 开始，之后单击 Play 按钮。如果能听到它，则输入 40Hz，单击 Play 按钮；继续降低 Base Frequency，直到找出扬声器不能再现的低频频率为止。

15.3 调音过程

调音涉及几个不同的阶段，这是接下来要介绍的。虽然调音是一项主观工作，但大多数调音会按照同样的常规方法执行。

将要调音的项目是为 60s 无解说视频创建背景音乐，它在结束时淡出。通常，使用非常基本的声轨，做更多的传统调音，也要做一些整理（重新合成）。数字音频编辑器使重新合成变得简单，调音工程师不仅决定调音，而且还决定重新合成。除了流行音乐重新合成之外，这也出现在为视频配置的音频中，例如针对 15s、30s 和 60s 现场重新合成一段音乐。

15.3.1 准备

在调音之前，重要的是要完成"调音环境清理"。

1 Audition 打开后，导航到 Lesson15 文件夹，打开 Mixdown 文件夹，再打开 Mixdown.sesx 文件。

2 右击（按住 Ctrl 键单击）时间线，选择 Time Display > Bars and Beats。

3 右击（按住 Ctrl 键单击）时间线，选择 Time Display > Edit Tempo，节奏输入 128 beats/minute，Time Signature 为 4/4，Subdivisions 值为 16，单击 OK 按钮。

4 右击（按住 Ctrl 键单击）时间线，选择 Snapping > Snap to Ruler（Coarse）。此外，要确保 Snap to Markers 和 Enabled 已选择，但取消选择任何其他 Snapping 选项。

5 针对调音组织工作空间。最重要的面板是 Multitrack Editor、Mixer（位于相同的选项卡式框架内）、Effects Rack、Markers、Selection/View、Time 和 Levels meters。

6 如果想做出特别好的调音工作空间，则考虑创建新的工作空间。选择 Window > Workspace > New Workspace，打开 New Workspace 对话框，输入名称 Mixing（或者类似的名称），之后单击 OK 按钮。

制作人、工程师和音乐人角色

在专业情况下，音乐人是团队的一部分，团队中还包括制作人和工程师。在项目或者后期制作室环境中，音乐人常常必须扮演所有这三种角色。了解每个参与者的理想角色是有帮助的，这样使您能够在调音时根据需要分配这些角色。

制作人监管处理，批准安排，判定总体情绪影响，对哪些有效以及哪些无效做出艺术判断。要完成制作人的角色，需要把每个片段看作整体的一部分，每个声轨看作最终作品的一部分，如果制作人了解项目的最终目标，就更容易创建出合适的混音。不要只是混音，而要制作它。

音乐人可以在几个级别的任何一个上参与混音，从简单的观察制作人，到确保制作真正保持音乐原来的意图。

工程师负责把制作人的需要转换为技术上的解决方案。如果制作人说需要更"表现"人声，则需要工程师决定哪些调整能够产生这一具体效果。调音时采纳工程师的意见是有益的。忘掉自己是否曾实现过更好的独奏，只使用现在所拥有的。

无经验的录音人员常见的错误是过度制作。有时声轨保持未处理状态最好，有时应该部分删除，为其他部分创建空间。把焦点放在最终结果，而不是各个部分上。如果有一段很好的吉他小过门，但它不支持这首曲子，一定要把它静音。

一个人能够写、演奏、制作、录音、主控处理，甚至模仿音乐这一现象十分罕见。只是因为能够做到，并不意味着应该这样做。实际上，人际互动能够增强创意，提供来自可信伙伴的真实检查，他们能够提供忠实、客观的反馈。

15.3.2 检查声轨

在开始移动推拉电位器之前，单独听听每个声轨，以免存在任何小毛刺、"嗡嗡"声、噪音或其他问题，这些均需要在调音之前校正。使用耳机检查更容易听出用大扬声器时可能错过的小问题。

1 把回放头回到这个 Session 的开始，单击第一个声轨（Drums）的 Solo 按钮，听听其全部内容。

2 因为这里没有任何需要在调音之前处理的问题，所以把回放头回到 Session 的开始。取消选择 Drum 声轨的 Solo 按钮，单击第二个声轨（Bass）的 Solo 按钮，，听听其全部内容。

3 在第 17 小节开始处有"咔嗒"声需要消除。把回放头拖到第 17 小节，单击 Zoom In 按钮多次，直到能够看出"咔嗒"声产生的原因为止。此外，还需要扩展 Bass 声轨的高度。

4 第 17 小节有一个突变，添加短渐变能够校正它。单击 Bass 剪辑，之后从顶部工具栏选择 Razor Selected Clips Tool。把它放置到紧挨突变之后的位置，之后单击，拆分该剪辑，如图 15-3 所示。

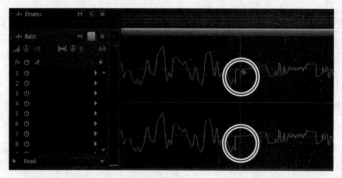

图15-3

5 选择 Time Select 工具，单击左边的 Bass 剪辑，单击 Fade Out 手柄，之后向左拖，直到下一个零交叉（也就是波形穿过红色中间线的位置）附近，再稍向下到 Cosine 值为 –25 为止，如图 15-4 所示。

> **注意：** 如果 Fade Out（淡出）曲线设置为 Linear（线性），那么按住 Ctrl（Command）键，移动 Fade Out 手柄切换到 Cosine（余弦曲线）选项。这两个选项在需要渐变的大多数场合都能起作用，但 Cosine 听起来会稍微平滑一点。

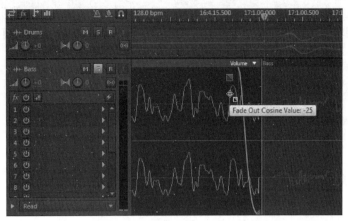

图15-4

6 单击 Zoom Out Full 按钮，把回放头放置到 17 小节之前，单击 Play 按钮，核实"咔嗒"声已经校正。

7 继续独奏和试听各个声轨，查找更多的小毛病（秘密警告：没有任何其他问题），熟悉组成混音的各个声轨。注意：声轨 Wood Percussion、Bounce、Lead Synth、Lead Guitar，以及 Pad 在 17 小节前没有任何声音。为了节省时间，不需要听它们的前 16 小节。

8 取消选择启用的最后一个 Solo 按钮。保持 Audition 打开着，为接下来的课程做好准备。

15.3.3 改变布局

前导部分开始于 17 小节，因此这首曲子逻辑上可以分为两部分。前 16 小节引导这首曲子和营造气氛。

目前，Drums、Bass、12-String Synth 和 Rhythm Guitar 声轨均在前 16 小节连续播放，这样营造的气氛不够，需要改变布局，使前 16 小节随时间增强，使这首曲子变得更生动。这涉及要判断什么能使开始变得最有效，因此，考虑以下可能的变化。

1 在曲子已经开始之后让鼓声响起，这样做总能引人注意。单击 Drums 剪辑，之后把 Time Selection 工具定位到该剪辑的左边缘，它变为 Trimmer 工具。单击并向内（右）拖动到第 9 小节开始位置。

2 12-String Synth 部分的流动感好，成为这首曲子很好的序曲。低音部分似乎有点沉重，因此可以延迟其出现，以获得更生动的开始。单击左边的 Bass 剪辑（请记住，应在校正小毛刺时拆分了它）。使用 Trimmer 工具，把 Bass 的开始部分拖到第 5 小节。

3 韵律吉他暂时不需要，因此单击 Rhythm Guitar 声轨，以选择它，之后使用 Trimmer 工具把其开始部分修剪到第 9 小节。现在，它随鼓声进来。

4 回到该曲子的开始，之后单击 Play 按钮，听听这首曲子目前为止的效果。

5 低音进来得有点突然,更好的做法是有一个短的导入。把回放头放置到第 5 小节,之后放大,以看清该剪辑开始处的前几个音符。使用 Trimmer 工具把 Bass 剪辑的开始扩展回到第 4 小节第 3 拍（4:3）,如图 15-5 所示。

图15-5

6 把回放头定位到 4:3 之前,开始播放。低音部分 4:3 处会听到轻微的"咔嗒"声,因为这里有一个从静音到低音音符的突然过渡。单击 Fade In 手柄,添加短淡入（也就是向右拖动 Fade In 手柄时不要超过 4:3:01）。

7 大多数鼓手使用重击来导入他们的部分。遗憾的是,裁剪后的鼓声开始位置之前没有录下任何导入。然而,如果回忆下听过的 Drum 声轨,在第 16 小节开始处有一个很好的重击。把回放头定位到第 16 小节开始之前,之后单击 Play 按钮,确认这里有重击声。

8 用 Time Selection 工具单击 Drums 剪辑,以选择它,之后在第 16 小节处单击,并向右拖到第 17 小节,把第 16 小节定义为选区。

9 选择 Clip > Split,隔离这一选区,之后按住 Alt 键单击（Option- 单击）Drum 剪辑标题。把副本向左拖,使它开始于第 8 小节。

10 为了突出鼓重击声中的最后一拍,用 Time Selection 工具创建从 8:4:0 到 9:1:0 的选区（很可能需要放大,才能激活对齐）。选择 12-String Synth 剪辑,之后选择 Clip > Split。单击刚单击的 12-String Synth 剪辑标题,按 Delete 键。现在,12-String Synth 在第 9 小节前的那拍无声,如图 15-6 所示。

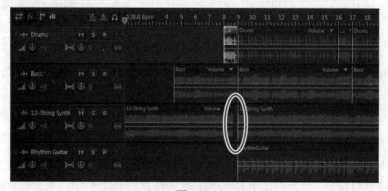

图15-6

11 把回放头定位到这首曲子开始，单击 Play 键，听到第 17 小节左右。这种布局远比刚才同时播放四个声轨的效果好——还没有做其他任何调整（电平、摇移、特效等）。

12 注意，Master Track Output 过载。现在，在调音处理实际开始前该降低所有声轨电平了，因为在调音时改变主电平可能使混音变得不平衡。单击 Multitrack Editor 框架内的 Mixer 选项卡，把所有声轨的推拉电位器均设置为 −9.5dB。不要调整 Master Track Output Volume 来补偿降低的电平：如果想要它声音大一点，则调高监听系统的电平。要像实际那样保持 Master Track Volume 接近于 0，只有在结束时才使用它做最后的输出调整（如果需要）。

13 单击 Multitrack Editor 选项卡，继续处理布局。

14 听听前 16 小节。除了第 16 小节的鼓击打声之外，第 9 小节到第 17 小节部分基本保持不变。这一空间可以留给以后引入一些小片段。

15 用 Time Selection 工具，或者通过拖动选区的 In 和 Out 点手柄，选择整个第 17 小节。

16 单击 Wood Percussion 剪辑，选择 Clip > Split，隔离第 17 小节。

17 按住 Alt 键单击（Option-单击）隔离出来的剪辑标题，把副本向左拖，使它开始于第 11 小节。

18 再创建 2 个副本。一个开始于第 13 小节，另一个开始于第 15 小节。

19 开始从第 11 小节前回放。很可能不能非常清晰地听到 wood percussion 部分，因为另一部分声音太大。这些在电平设置期间会变得更突出。

20 保持 Audition 打开着，为接下来的课程做好准备。如果想听听目前布局的声音效果，可听 Lesson15 文件夹内的 SongArrangement.wav 文件。

大脑与调音

大脑是双处理系统。左半球涉及更具分析性的任务，如设置电平、切换功能，而右半球则处理创意性的任务和情感响应，它在听声轨时是"感觉"而不是"思考"。这与调音有关，因为，一般来说，尝试跨越两个半球不容易。然而，如果用 Audition 就变为第二天性，它更容易保持在右脑模式。Audition 具有两项非常有用的功能——键盘快捷键和工作空间，第 2 课介绍过这两项功能。

- 了解现有的键盘快捷键，创建自己的键盘快捷键。使用它们成为根深蒂固的习惯之后，会发现输入几个键比"做一只无头苍蝇"要节省时间。
- 使用工作空间为某类任务（如调音、加录、不同类型的编辑等）安排具体的窗口组合。这比打开窗口、来回拖动它们要简单。

15.3.4 用特效优化声轨：drums 和 bass

第一部分的基本布局已经完成（但随着曲子的进一步发展可能需要做最终调整），用户可

以在其余调音处理中改变第二部分的布局。接下来，要把注意力集中到用特效优化各个声轨内的声音。

怎样实现这一点，以及怎样修改混音的其他方面，很大程度上依赖于音乐的应用意图。如果存在旁白，很可能需要音乐更弱，以便为声音提供"床"。另一方面，如果要为视频提供无解说伴奏，则要提供更引人注意的混音。

1 独奏 Drums 声轨，之后选择第 9 ~ 17 小节，因为开始部分的所有乐器在这部分全部演奏。单击 Transport Loop Playback 按钮，或者按 Ctrl+L（Command+L）键，之后开始播放。鼓声听起来有点低沉，可以使用更强的"冲击"。

2 单击 Multitrack Editor 的 fx 区，单击第一个插槽的右箭头，选择 Amplitude and Compression > Hard Limiter。从 Presets 下拉菜单中选择 Default。

3 把 Input Boost 增加到 6.8dB。切换 Hard Limiter 的电源状态按钮，听听该处理为鼓声带来的更强临场感和"咄咄逼人的"特性。

4 把 Effects Rack 的 Mix 滑块设置为 70% 左右。这将把更多来自未处理声音的敲击峰与经过硬限幅的声音混合（如果看不到 Mix 滑块和 Input/Output 控件和电平表，那么单击 Effects Rack 主电源状态按钮右边的 Toggle Input/Output Mix Controls 按钮）。

5 限幅把铜钹声剔除太多，有更多的"重击"伴随着踢打声会更好。单击 Multitrack Editor 的 EQ 区。如果有需要，可扩展 Drums 声轨的高度，以看到 EQ 区。

6 单击铅笔图标，打开 EQ 的界面，从 EQ 的 Presets 菜单中选择 Default。

7 启用 LP 频段，选择 24dB/octave。对于 Frequency，选择 9200Hz 左右，限制高频。

8 为了得到更多踢打声，把 Band 1 的 Frequency 设置为 60Hz，Gain 设置为 2dB，Q 设置为 2，如图 15-7 所示。鼓声听起来不那么细了，而且变得更结实。

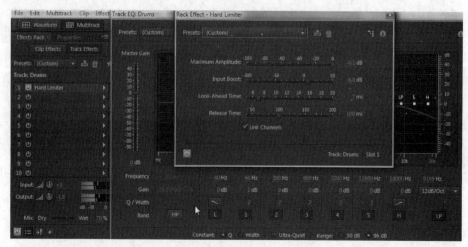

图15-7

9 现在,关闭 drums 声轨的 Solo 按钮,独奏 bass 声轨。这种乐器的问题相反:低音太强劲,因此要使它更平滑、圆润一点。

10 EQ 区仍显示着,打开 Bass 该声轨的 EQ 部分。

11 启用 LP 部分,把 Gain 设置为 12dB/octave,Frequency 设置为 700Hz 左右(这将降低亮度,使低音"更圆润"),Band 1 的 Frequency 设置为 50Hz,Gain 设置为 2.6dB,Q 设置为 0.6,如图 15-8 所示。

图15-8

12 现在独奏 Drums,听听 Bass 和 Drums 声轨同时播放的效果。关闭 Bass 声轨的 EQ 电源状态,现在,听听低音音色阻碍鼓声时的效果。

15.3.5 用特效优化声轨:Rhythm Guitar

Rhythm Guitar 和 12-String Synth 相得益彰。Rhythm Guitar 冲击,12-String Synth 更连续。它们很可能最终将摇移到相反的通道,但吉他声太平淡,无法在 12-String Synth 播放时保持其本色。下面将校正这一点。

1 独奏 Rhythm Guitar 声轨。它需要听起来更闪烁发亮,少一点含糊不清——像早期 Police 专辑上的声音。

2 从 EQ 区打开 Rhythm Guitar 声轨的 EQ。

3 把 L 频段设置为 450Hz 左右,Gain 设置为 −6.3dB,Q 设置为更浅的斜率。把 H 频段设置为 860Hz 左右,Gain 设置为 4.7dB,再次为 EQ 设置浅斜率。

4 前面用 EQ 处理了缺乏亮度,过度低音问题。这里为了给声音添加闪亮、生动的品质,单击 Rhythm Guitar 声轨 Effects Rack 第一个插槽的右箭头,选择 Modulation > Chorus/Flanger。从 Presets 下拉菜单中选择 Default。

5 把 Speed 参数设置为 0.1Hz,Width 设置为 30%,如图 15-9 所示。

6 现在独奏 12-String Synth 和 Rhythm Guitar,虽然同时播放有点噪杂,但这可以用电平和摇移解决。

图15-9

15.3.6 用特效优化声轨：Pad

Pad（填充音乐）要非常持久，背景音设计是为了填充音乐片段内的一些空间，提供一张"床"。Pad 可以是明亮而细声、低沉的、中音的或者完成它们功能所需的任何类型。这首曲子里的填充音乐需要得到抑制，可以用 EQ 实现。

1 这首曲子的第二部分有三个背景声轨——Wood Percussion、Bounce 和 Pad。只独奏这三条声轨。

2 取消独奏 Pad 声轨。注意，Wood Percussion 和 Bounce 听起来更有冲击力，Pad 填充背景太多。

3 从 EQ 区打开 Pad 声轨的 EQ。关闭 HP（把它设置为 300Hz 左右，增益为 13dB/Octave）和 LP（把它设置为 1700Hz 左右，增益为 12dB/Octave）之外的所有频段，如图 15-10 所示。注意，这将使 Pad 有助于表达 Wood Percussion 和 Bounce。

图15-10

15.3.7 用特效优化声轨：Lead Guitar

还剩下两个导入声轨：Lead Synth 和 Lead Guitar。实际上，因为它们总是成双出现，所以最好在最后调音期间处理它们。然而，为了消减其混音，Lead Guitar 需要做一些重大处理。

1. 取消独奏所有声轨，独奏 Lead Guitar。

2. 单击 Lead Guitar 声轨 Effects Rack 第一个插槽的右箭头，选择 Special > Guitar Suite。从 Presets 下拉菜单中选择 Big and Dumb。

3. 取消选择 Filter Bypass，把 Frequency 修改为 1700Hz 左右，Resonance 修改为 50% 左右。

4. 单击 Lead Guitar 声轨 Effects Rack 第二个插槽的右箭头，选择 Delay and Echo > Echo，从 Presets 下拉菜单中选择 Default。

5. 把 Delay Time Units 修改为 Beats，选取 Echo Bounce。对于 Left Channel Delay Time，输入 1.33 beats，而 Right Channel Delay time 则输入 1.00 beats，如图 15-11 所示。

图15-11

6. 切换 Guitar 声轨 Effects Rack 的电源状态按钮，比较处理前和处理后的声音——有很大差别！

15.3.8 配置调音环境

现在，声音已经调整，该配置电平和立体声场了。注意，所有这些编辑会相互影响：设置电平时可能发现需要回去调整声轨的 EQ，或者完全删除声轨。

1. 创建一些标记，方便在这首曲子内来回跳转。如果选择曲子的任何一部分，在波形内（选

区之外）单击就可以取消选择它。

2 把回放头放置到开始位置，按 M 键。在 Markers 面板内把这个标记命名为 Start。

3 把回放头放置到第 16 小节处，按 M 键。在 Markers 面板内把这个标记命名为 Solo Start。有意把它设置到独奏的前一个小节，以便在达到独奏开始之前有一个小节的"准备"。

> **Au** 注意：如果发现难以把回放头准确放置到小节上，则可以在 Markers 面板的 Start 字段内输入想要的值，如 16:1.00。

> **Au** 提示：如果具有两个显示器显示，则可以把 Mixer 浮动到一个显示器上显示，而保持 Multitrack Editor 打开在另一个显示器上。

4 把回放头放置到第 24 小节处，按 M 键。在 Markers 面板内把这个标记命名为 Solo Halfway。这次又是在实际中点的前一个音节。

5 单击 Mixer 选项卡，因为该环境是针对接下来将要执行的操作优化。展开所有 Mixer 显示三角形，如果可能，那么展开 Mixer 面板，以便能够同时看到所有声轨和 Master 声轨。

6 选择 Window > Transport，以便于在 Mixer 环境时到处移动。把它停靠在紧挨 Levels 面板的位置，这是可能放置它的位置。检查所有声轨电平均是 –9.5dB（或者 –9dB，只要它们一致就没关系），调音环境现在准备好了，如图 15-12 所示。

图15-12

15.3.9 设置电平和平衡

到现在为止，所有声轨都处于立体声场的中央，所有电平均完全相同。开始时，没有立体声位置便于辨认哪些声轨频率响应相冲突，这在声轨反方向摇移时不明显。换句话说，如果音乐现在听起来很"开"，明显与所有位于中央的部分不同，那么一旦开始处理立体声位置，它听起来将会更开、更不同。保持电平相同的原因是建立基线电平，之后可以在调音期间改变。

先对序曲部分进行调音，换句话说，也就是到第 17 小节为止的部分。

> **提示**：请记住，可以右击（按住 Ctrl 键单击）Transport Play 按钮，选择 Return Playhead to Start Position on Stop。这在调音序曲，想要回到开始时很有用。

1. 双击 Start 标记，单击 Transport Play 按钮，只听序曲部分。

2. 把 12-String Synth 摇移到 L88 左右，Rhythm Guitar 摇移到 R88 左右。这将"背靠"中央的 Drums 和 Bass 声轨。

3. 再次听听。好的方面是 12-String Synth 开始强，因为没有其他任何声轨在播放。但当 bass 进来时，它需要减弱，因为当它进入时，与 rhythm guitar 相比太大声。因此，开始回放，当 bass 进来时，把 12-String Synth 通道的推拉电位器调低到 -11dB 左右（检查 Mixer 视图内推拉电位器正下方的黄色数字），使其在鼓声进来之前达到该电平。练习这种"移动"几次，感觉推拉电位器怎样响应。

4. 当移动下来后，把它写为自动化。在 12-String Synth 声轨内，把 Automation 下拉菜单设置为 Latch。之后可以写入所做的移动，停止时，电平保持在 -11dB（或者我们所留下的任何值）。

5. 把推拉电位器调回 -9 左右，单击 Play 按钮。使推拉电位器在合适的时间改变，完成移动时单击 Stop 按钮。把 12-String Synth 自动化下拉菜单修改为 Read，这样就不会意外写入新的自动化。

6. 现在自动化 drums。它们总体有点柔和，因此它们结束时应该调高到 -7.6dB 左右。但在序曲播放期间它们也应该保持强音。先从 Drums 声轨在 -6dB 时练习，之后在 rhythm guitar 进来时把它降低到 -7.6dB 左右。当第 16 小节填充出现时再次把它调高到 -6dB。之后当第 17 小节开始时把它降低到 -7.6dB。练习几次这样的移动。

7. 准备好之后，把 Drums 声轨的自动化下拉菜单设置为 Latch，执行自动化。完成移动时单击 Stop，并把 Drums 的自动化下拉菜单修改为 Read。

8. 向前转到两个 leads 声轨，对它们进行自动化处理,因为计划是在这两个 leads 之间交替使用，双击标记 Solo Start。

9. 把 Lead Synth 摇移到 R70，Lead Guitar 摇移到 L70。这样选择的理由是 Lead Guitar 在与

Rhythm Guitar 相反的通道，Lead Synth 在与 12-String Synth 相反的通道，这有助于区分乐器。

10 首先，自动化 Lead Guitar。开始让它处于 −4.4dB 左右（毕竟它是前导）。之后在第 21 小节刚开始之前，单击 Mute 按钮。一直保持 Mute 启用到 25 小节之前，之后关闭 Mute，再次听到 Lead Guitar。保持 Mute 关闭，因为两个 leads 声轨将在最后播放。

11 练习该移动，直到掌握它为止，之后把 Lead Guitar 的自动化下拉菜单设置为 Latch。单击 Play 按钮，执行自动化移动。完成后，单击 Stop 按钮，把自动化下拉菜单设置为 Read。

12 现在练习 Lead Synth 自动化移动。这次不能使用 Mute 按钮，因为该引导音乐连续播放。因此，先把 Lead Synth 推拉电位器完全关闭，之后在 20 小节期间把它从 0 逐渐改变到 −3.9dB。在 25 小节再次把它恢复到下面。在第 29 小节，把它移动到 −7.5 左右——这么大的声音足以支持另一个引导音乐，但不会与它形成竞争。

13 该移动预演之后，把 Lead Synth 自动化下拉菜单设置为 Latch。单击 Play 按钮，执行自动化移动。完成后单击 Stop 按钮，把自动化下拉菜单设置为 Read。

> **Au** 注意：如果得到的自动化移动不正确，或者只是部分正确，则把声轨的自动化下拉菜单设置为 Touch。只要单击推拉电位器，所做的任何新的移动都将改写旧的移动，并在释放鼠标时，恢复到旧的移动。

14 现在在 Wood Percussion 声轨上试试动态的自动化。在 leads 声轨播放音符时，让它停留在 −15dB 左右，但在 lead 音符保持的空间里，把 Wood Percussion 调高到 −3dB，添加重音。执行与前面一样的操作：练习、选择 Latch、单击 Play 按钮、进行移动、单击 Stop 按钮、把自动化下拉菜单修改为 Read。

15 引入 Bounce 声轨以支持 Lead Synth 声轨。把它摇移到与 Lead Synth 相反的位置 L70，没保持它在 −15dB 左右，但每当 Lead Synth 演奏时把它提升到 0 左右。

16 双击 Start 标记，听听到目前为止所得到的效果。

17 还需要完成两项调整：在独奏开始之前，存在一些 Wood Percussion 余音，但实际上听不到它们。把 Wood Percussion 自动化设置为 Touch，把回放头放回曲子开始位置。单击 Play 按钮，之后把 Wood Percussion 的推拉电位器移动到 −6。独奏开始之前让它一直保持在这里，之后单击 Stop 按钮，保持自动化设置为 Touch。

18 摇移开始时 Wood Percussion 的一点余音。单击 Play 按钮，在第 11 小节之前把 Wood Percussion 声轨的 Panner 旋钮旋到最左边。在第 12 小节期间，把 Panner 旋钮旋到最右边。在第 14 小节期间，再次把它旋到最左边。独奏开始时，不断移动它，以向两个独奏之间空间内演奏的 Wood Percussion 部分增添动感。

19 单击 Multitrack Editor 选项卡，扩展有自动化的声轨的声轨高度，如 Lead Synth 部分。第一次提升音量时提升太多了，因此，在 Select 字段内选择 Volume（如果它还未被选中）。单击想要改变部分的第一个关键帧，按住 Shift 键单击想要改变部分的最后一个关键帧，

把封装向下拖一点，按照需要调整音量。在某些情况下，这种调整方法比在 Touch 模式下重复自动化移动更快捷，更精确，如图 15-13 所示。

20 完成调音之后，保持该项目打开着，因为此时也许要打个电话。

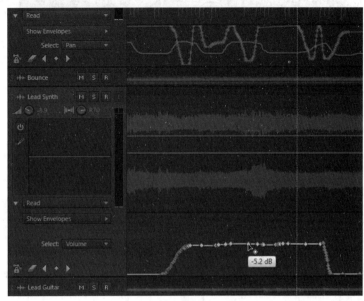

图 15-13

15.3.10 使用组

现在已经完成调音、自动化移动，并通过电话向委任该项目的客户播放了这首曲子。之后电话响了：他们喜欢它，但视频扩展到了 1:30，因此他们问是否还有机会使用该曲子的节奏声轨添加最后部分，但不添加 leads 有一个从 1:15 到 1:30 的长渐变？

这种情况下，可以用 Razor 工具隔离紧挨独奏部分之后的那部分，把隔离出来的除 lead 之外的所有剪辑分组到一起，之后复制该组，延长曲子。

1 选择 Razor Selected Tracks 工具（或按 R 键）。

2 放大独奏开始位置处的第 17 小节，扩展剪辑之一的高度，以便能够看到波形。为了对齐，Razor Selected Tracks 工具必须位于位于波形内。

3 定位 Razor Selected Tracks 工具，看到它在 17:1.00 创建的直线，如图 15-14 所示。

4 按 Ctrl+A（Command+A）键选择所有声轨。Razor Selected Tracks 工具会拆分选中的所有声轨。

5 选择想要分组的剪辑：在它们周围绘制矩形，以及（或者）按住 Ctrl 键单击（或按住 Command 键单击）添加或减去剪辑。

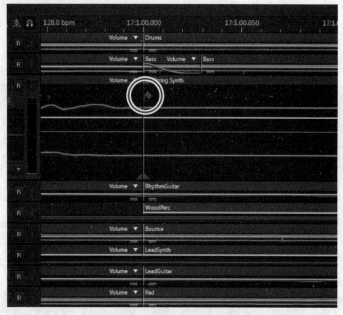

图15-14

6 待分组的剪辑选中后，选择 Clip > Group Clips。该组变为不同的颜色，每个剪辑的左下角显示出组符号。

7 按住 Alt 键单击（或按住 Option 键单击）剪辑标题，之后拖动，复制该组到曲子目前结束位置。现在，有一段持续 1:30 的音乐。

> 注意：可以像处理单个剪辑那样处理组，可以移动、复制、粘贴或者删除组。组的每个副本具有唯一的颜色。组也具有单个剪辑那样的静音、锁定、循环及其他剪辑属性。应用属性将把它摇移到整个组。如果想要修改组内的单个剪辑，如拖动并复制组内的某个剪辑，那么也可以选择 Clip > Suspend Group。

15.3.11 在结束添加淡出

向整个混音添加淡出最简单的方法是向 Master 声轨添加 Volume 自动化。

1 扩展 Master 声轨的高度，直到能够看到自动化道为止。

2 单击自动化显示三角形，扩展该列表。

3 单击 Show Envelopes，选择 Volume。

4 在想要开始淡出的位置向封装添加节点，例如距离结束 15s 左右。

5 在曲子结束位置添加另一个节点，把它向下拖到 0。

6 添加中间节点，或者使用样条曲线进一步设置淡出的形状，如图 15-15 所示。

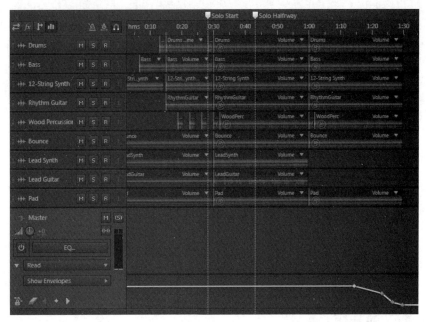

图15-15

15.4 导出曲子的立体声混音

现在,曲子已经调音完成,可以把它导出为各种格式的立体声文件了。

1 选择 File > Export > Multitrack Mixdown,之后选择 Time Selection(如果已经把应该导出的内容定义为时间选区)或 Entire Session(从第一个剪辑的开始到最后一个剪辑的结束)。

2 Export Multitrack Mixdown 对话框打开后,输入文件名、想要保存到的位置,以及格式。

> **注意**:Audition 能够导出多种文件类型,包括 WAV、AIF、MP3、MP2、FLAC、Ogg Vorbis、MOV(QuickTime,纯音频)、libsndifle 和 APE(Monkey 的音频)。

> **提示**:在 Mixdown Options 下,单击 Change,在打开的对话框内可以选择把每个声轨混音到其自己的文件中。这是备份项目,或者与使用 Audition 之外不同录音程序的人交换项目的一种好方法。

3 单击 Sample Type 的 Change 按钮,改变取样速率和位深度(分辨率)。单击对话框的 Advanced 显示三角形,指出想要使用的抖动类型。抖动可以在从较高分辨率向较低分辨率转换时(如把以 24 位分辨率录制的音频向下混音为 CD 所需的 16 位分辨率)抵消截断位分辨率的效果。启用默认设置是最简单的选择,如图 15-16 所示。

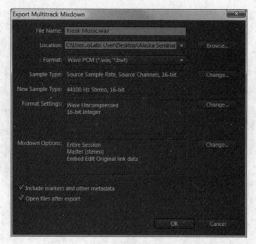

图15-16

4 单击 OK 按钮，该曲子将作为立体声混音导出到指定的位置。

15.5 刻录曲子的音频 CD

保存立体声混音时，文件自动成为 Waveform Editor 下拉菜单可用项。之后可以对它做主控处理，或者把混音刻录到音频 CD。

1 使用 Waveform Editor 的下拉菜单选择文件。

2 选择 File > Export > Burn Audio CD（刻录音频 CD）。

3 在计算机的 CD/DVD 可写入光驱中插入空白可录 CD。

4 单击 OK 按钮。

5 从 Burn Audio 对话框选择需要的选项，如图 15-17 所示。

6 单击 OK 按钮，不久 CD 就会刻录好。

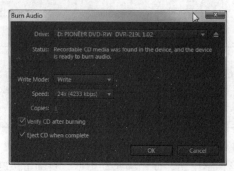

图15-17

复习

复习题

1. 为什么在处理好的声学空间内调音很重要？
2. 调音中常用哪种信号处理器使声轨之间协调一致？
3. 为什么说在调音开始时把所有声轨定位到立体声场中央是个好主意？
4. 向曲子添加总体淡出最简单的方法是什么？
5. Audition 怎样简化刻录音频 CD 操作？

复习题答案

1. 如果所听的音频不准确，就无法创建出在大量系统上听起来效果良好的调音效果。
2. 均衡器（EQ）能够把声轨限制在某个频率范围，防止它们相互干扰。
3. 如果能够在所有声轨摇移到中央时单独听它们的效果，那么在把它们放置到立体声场中时，它们听起来会更开阔、更独立。
4. Master 声轨内的音量自动化可以简化向所有声轨同时添加淡出操作。
5. 混音立体声文件时，它在 Waveform Editor 内自动可以使用，之后可以从中刻录音频 CD。

第16课 为视频配置音频

课程概述

本课将介绍如何执行以下操作：

- 把音频预览文件载入 Audition；
- 分析视频，改变 Audition 的节奏创建"击打点"，使音乐与视频密切相关；
- 创建声轨音床；
- 在音乐上的合适位置添加音乐或声音"击打点"，以突出视频；
- 同步 ADR（加录的）对话与原始对话；
- 评估哪种对话同步类型能够提供最佳的音频品质。

完成本课大约需要 50 分钟。需要把包含项目例子的 Lesson16 文件夹复制到硬盘上为这些项目创建的 Lessons 文件夹内。请记住，不必关心对这些文件的修改，因为从本书光盘复制就可以随时把它们恢复到原来的版本。

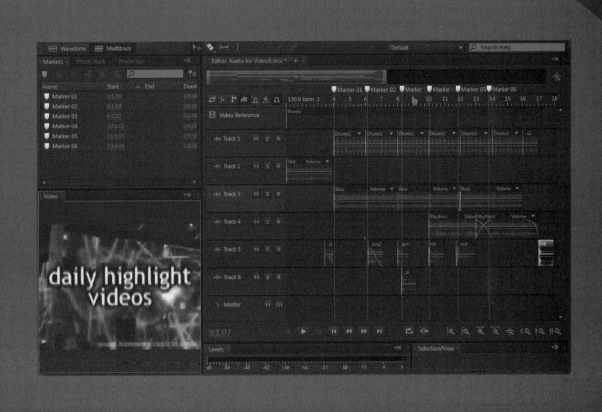

图 16-1 Audition 能够载入音频预览文件。在合成声轨或者添加对话时，视频窗口提供了非常重要的参考

16.1 导入视频

处理视频时，Audition 可以在工作空间的顶部创建独立的视频预览轨道。如果导入的视频中也包含有音频轨道，那么音频将同样被导入到 Audition，并放置在紧靠视频轨道下方的音频轨道内。

1 打开 Audition，选择 File > New > Multitrack Session。

2 把这个文件命名为 Audio for Video，Template 选择 None，Sample Rate 选择 44100Hz，Bits 选择 16，Master 选择 Stereo。单击 OK 按钮。

3 从 Media Browser 中单击 Lesson16 文件夹，之后打开 Audio for Video Files，把 Promo.mp4 文件拖到 Track 1 开始位置。这将自动创建视频轨道，并打开 Video 面板，在其中可以看到这个视频，如图 16-2 所示。用户可能想或者需要调整 Video 面板的大小，以看到整个视频（注意：这个视频文件是由 HarmonyCentral.com 提供的）。

图16-2

> **注意**：Audition 能够识别以下视频格式：AVI、DV、MOV、MPEG-1、MPEG-4、3GPP 和 3GPP2。Audition 不是视频编辑器，不能编辑视频预览，任何视频编辑都需要在把文件载入到 Audition 之前，在像 Adobe Premiere Pro 之类的程序内完成。然而，其起点可以在视频轨道内移动。

> **提示**：可以右击（按住 Ctrl 键单击）Video 面板，选择五个不同缩放选项和三个不同分辨率。Best Fit Scaling（最佳匹配缩放）通常是最佳选项，因为视频大小将符合面板的尺寸。

16.2 使用标记创建击打点

创建声轨这一过程通常远不只是把一些库音乐放到几个轨道上，希望它与视频相匹配。音库使用户创建自己的音乐变得简单，即使用户认为自己是"视频"人员而不是音乐人，也可能惊讶于创建声轨有多简单，稍作努力，使音乐与屏幕上的视频相关即可。

创建这种相关性的一种方法是确定视频中的重要过渡或事件的位置，之后尝试不同的节奏，看哪种节奏使音乐能够与这些"击打点"最佳匹配。

1 在时间线内右击（按住 Ctrl 键单击），选择 Time Display > Decimal。

2 把回放头放置到视频开始位置。在视频中有重要过渡时，按 M 键，在时间线内放置标记，创建位置点，以有助于用户放置音乐特效（常常称为"击打点"）。例如，一个点刚好位于"the world's largest music show"之前。其他点位于以下内容之前："live updates from the show floor"、"daily highlight videos"、"dedicated discussion forum"、"press release central"、"...and more"。

3 现在，精确调整定位点的位置，因为在屏幕上看到内容的时间与按 M 键的时间之间总会稍有延迟。幸运的是，除了第一个击打点区域之外，在那些重要的过渡之前视频内都有白色闪屏。把当前时间指示器（CTI，也就是回放头）拖到刚好位于"the world's largest music show"之前的位置，之后拖动 Marker 01 与它对齐。

4 把 CTI 拖到刚好位于"live updates from the show flow"之前的白帧位置。把 Marker 02 拖到与 CTI 对齐位置。

5 按照同样的过程，把标记放置到剩余过渡点之前的白帧上，如图 16-3 所示。

图16-3

6 单击 Markers 面板（如果该面板不可见，就选择 Window > Markers）。可以看到标记大约应该在 0:05.549、0:09.478、0:13.455、0:16.701、0:20.104 和 0:23.664。这些值不一定完全相同，

只要最后的 5 个标记位于视频显示白帧的位置即可。在 Markers 面板内的每个标记上双击，确认这一点。

7 右击（按住 Ctrl 键单击）时间线，选择 Bars and Beats，之后右击（按住 Ctrl 键单击）时间线，选择 Edit Tempo。先输入 100BPM，再单击 OK 按钮。

8 观察标记与拍子对齐的区域。两个落在小节边界之外，但其余所落位置与拍子没有太大关系。此时，需要查找更好的匹配点。

9 把 Edit Tempo 修改为 130BPM，这一拍子效果很好：Markers 01、04 和 05 与小节边界非常接近。Markers 02 和 06 也很接近。仍然离得较远的是 Marker 03，但因为击打点的发生稍微在小节边界之后，所以可以在这个拍子开始，稍微靠近那个击打点的位置添加声音。因此，130BPM 这个节拍适合于该视频，也适合于该视频的主旋律——这是弱拍舞曲。请注意：查找击打点有时要反复试验，可能需要尝试几种不同的节拍才能找出"合适的"。

10 保持该项目打开着，为接下来的课程做好准备。

> **Au 注意**：为方便起见，这段视频刚好在第 17 小节之后就结束了。大多数流行音乐创作是 4 个小节一组，因此，用于这个声轨的音乐能够持续 4 组 4 个小节，之后像铙击打声、持续音符、管弦乐等之类声音那样淡出到视频结束。

别忘了为音频配画

术语"视频配音"是指大多数时间将音频添加到现有视频这一现象。然而，如果您对音频和视频处理有一定的控制能力，有时先创作音乐，之后在音频上配置视频会更有意义。

对于完全不依赖于时间的视频更是这样。售货亭视频、一些广告、预告片和电视预告中视频的表现形式往往非常灵活，按照音频进行剪切能够大大简化工作。

但是，音乐有很大关系吗？一些研究表明，把具有完全相同视频品质，但不同音频品质的视频播放给人们，他们会认为声音较好的视频的品质较好。如果能创作出一段出色的音乐，有时值得走一走"音频配画"这条路。

16.3 构造声轨

这个项目的基本策略是在背景中布置韵律"床"，在视频期间它一直持续，之后叠加击打声和额外的声音，以突出过渡。

> **Au 注意**：这一课中非常重要的一点是剪辑要与小节的开始精确对齐。放大，确认正确对齐。

1. 右击（按住 Ctrl 键单击）时间线，选择 Snapping。禁用除 Snap to Ruler（Coarse）之外的所有选项。

2. 使用 Media Browser 导航到 Lesson16 文件夹，打开 Audio for Video Files 文件夹，把 Drums1.wav 文件拖放到 Track 1，把其起点与第 4 小节对齐。

3. 按住 Alt 键单击（按住 Option 键单击）Drums1.wav 剪辑的标题，复制该文件，拖动它，使其开始与第 6 小节对齐。之后，再创建 3 个副本，把一个剪辑的开始与第 8 小节对齐，一个与第 12 小节对齐，第三个与第 14 小节对齐。

4. 把 Drums2.wav 文件从 Audio for Video Files 文件夹拖到 Track 1，把其开始与第 10 小节对齐。

5. Drums2.wav 剪辑的后半部分有一个很好的结束。按住 Alt 键单击（Option- 单击）开始于第 10 小节的 Drums2.wav 剪辑的标题，拖动它，使其开始与第 15 小节对齐。为了以后半部分结束，把光标悬停在最后的 Drums2.wav 剪辑左边缘，使用 Trim 工具把该剪辑的边缘向右拖，使其与第 16 小节的开始对齐。

6. 从头开始播放该文件，确认 Drum 声轨播放正确，且没有因为与小节开始没有完美对齐而留下任何间隙。

7. 把 Pad.wav 文件拖放到这个合成项目，使它开始于 Track 2 开始位置，如图 16-4 所示。

图16-4

8. 把 Bass.wav 文件拖放到 Track 3，使其开始处与第 4 小节对齐。把它复制两次，一个剪辑的开始与第 8 小节对齐，另一个剪辑的开始与第 12 小节对齐。

9. 把 Rhythm1.wav 从 Audio for Video Files 文件夹拖放到 Track 4，使其开始与第 10 小节对齐；再把 Rhythm2.wav 拖入 Track 4，使其开始与第 13 小节对齐，这样，它与 Rhythm1.wav 在第 13 小节上交叉渐变。

10. 单击 Rhythm2.wav 的淡出手柄，把它向左拖，使淡出从第 16 小节开始。此外，再向下拖，使 Cosine Value 达到 50 左右，如图 16-5 所示。

11. 节奏声轨现在已经完成了。从头至尾播放它，并观察视频。此时，会看到很多音乐过渡与视频内的变化相对应，但一些没有很好地匹配。下面将使用额外的声轨加紧这些过渡。

图16-5

12 保持该项目打开着,为接下来的课程做好准备。此外,请注意,可以打开 Session 中的 AudioForVideo 文件,把 Audition 带到这一编辑点。

16.4 在标记定位点添加击打点

现在将使用短而有力的声音(称作击打)向这段视频中的亮点和过渡位置添加音频重点。

1 把 RevCymbal2.wav 文件拖到 Track 5,使该剪辑结束于第 4 小节的开始。引导进入 "the world's largest music show",从开场填充部分到节奏床开始部分做一个好的过渡。

2 先做最简单的过渡,之后再完成更难的过渡。把 Hit.wav 文件拖到 Track 5,把该剪辑的开始定位到第 10 小节。单击淡入手柄,把它向右拖,使其淡入到 Marker 04,如图 16-6 所示。该击打点之后将随音乐开始,但在视频过渡点时才达到最大音量,因此看起来好像该音频与视频完全同步一样。播放该过渡,确认该击打点出现在与视频内白帧相同的时间。

图16-6

3 对于第 12 小节附近的过渡,请注意:白色闪光帧出现在该小节开始之前。把 CymbalElectro.wav 文件拖到 Track 5,使该剪辑从 11:4 开始,之后单击淡入手柄,向右拖到第 12 小节开始之前一点的位置,如图 16-7 所示。铜钹声淡入到闪光中,之后淡出进入该小节的开始。这是

"松散"过渡(与"紧"过渡相对应),在可视闪光和音乐之间建立起桥梁。播放这一过渡。

图16-7

4. 第 8 小节处的过渡有点难度。把 Cymbal.wav 文件拖入 Track 6,把其开始定位到 8:1。播放这一过渡。其效果不好,与闪光相比,铜钹击打太早。

5. 把 Cymbal.wav 文件的开始拖到 Marker 03,以查看是否有效。播放该过渡,其效果不好。然而,请注意,Marker 03 非常靠近 8:2,它至少落在拍子上。把 Cymbal.wav 的开始与 8:2 对齐,如图 16-8 所示。

6. 把 CymbalHi.wav 文件拖入 Track 5,使其起始点与第 8 小节的开始对齐。两次铜钹击打声相差一拍在音乐上可以获得预期效果,第二次铜钹击打声与白色闪光正好匹配。向第二次铜钹击打声稍加一点淡入,并把其剪辑的 Volume 封装降低 −3dB 左右,使这一过渡稍加改善。

图16-8

7. 第 6 小节附近的过渡(Marker 02)也有点难度,因此将使用不同的策略:当白色闪光出现在视频内时,采用剪辑提供点繁荣效果。虽然没有跟着音乐拍子,但它看起来更像特效,

仍将带来很好的效果。需要把 Rhythm2.wav 剪切到刚好一个小节,把它拖到 Track 5 的尾部,使其结束点与小节的开始对齐。接下来,把光标悬停在该剪辑的左侧,之后向右拖动,使该剪辑刚好只持续一个小节。

8. 现在把该剪辑拖放到其最终位置,使该剪辑的起始点与 Marker 02 对齐,之后单击淡出手柄向左拖,直到 Cosine Value 为 0 为止,如图 16-9 所示。

图16-9

9. 把回放头放置到 Marker 06 之前,播放它通过 Marker 06 处的过渡。请注意,这实际上不需要额外的音乐,因为这是一个两步过渡:第一步出现闪光,之后视频显示"...and more!"。背景节奏模式多少随视频中的改变而变化。

10. 为了用一个好的结束包装它,把 Hit.wav 文件拖进 Track 5,使该剪辑的开始位置与第 17 小节对齐。现在从头至尾播放整个视频,听听声轨和击打点,以及它们与视频的关系。

16.5 自动语音对齐

自动语音对齐在处理电影对话时非常重要。现场录制对话时,为了不让麦克风出现在画面中,不能让演员与麦克风非常靠近,所以常常容易产生噪声等问题。因此,演员在拍摄后加录新的部分。这一过程也称作循环(looping)或 ADR(Automated Dialogue Replacement,自动对话替换)。

加录不容易实现。演员在录音室内(而不是在现场)通常听着耳机内的原声部分,尝试尽可能与原来的语音相匹配。有时即使不绝对需要,演员也做加录,因为他们想添加与原来拍摄现场不同的情绪变化。

Audition 的 Automatic Speech Alignment 功能使这一过程自动化。把原来的参考对话(它可能相当噪杂)载入 Audition 声轨,之后把新的对话录制到了一个声轨。Audition 之后能够比较新对话与原来的对话,使用拉伸和对齐处理组合使新对话与参考声轨相匹配。

1. Audition 打开后,导航到 Lesson16 文件夹,打开位于 Vocal Alignment 文件夹内的

Multitrack Session 项目 Vocal Alignment。

2. 该 Session 有两个声轨：OriginalVocal 和 ADRVocal。可以用 ADRVocal 试验 Automatic Speech Alignment 功能，录制自己的对话，并尝试匹配 Vocal Alignment 声轨是有益的。把 ADRVocal 声轨静音，一边在耳机中听 OriginalVocal 声轨；一边尽可能在需要匹配 OriginalVocal 的地方录制新的声轨。如果决定创建自己的 ADR 声轨，那么这一电影对话的内容是"Helen said she thought she'd found Tesla's lab notes on wireless power transmission, and if she did, that would explain her disappearance. She would instantly be targeted as one of the most wanted people on this planet"。

> **注意**：故意让这个项目提供的 ADRVocal 与原来的对话不同步，能够听出在需要执行大量校正时 Automatic Speech Alignment 对对话声音品质的影响。

3. 现在，有两个声轨需要对齐：课程提供的声轨或者自己创建的声轨。如果录制了语音，那么把新剪辑裁剪为与 OriginalVocal 声轨相同的长度。选择 Move 工具，绘制一个框，以选择两个声轨。

4. 右击（按住 Ctrl 键单击）用作参考的剪辑，另一个剪辑应该与它对齐，选择 Automatic Speech Alignment，如图 16-10 所示。

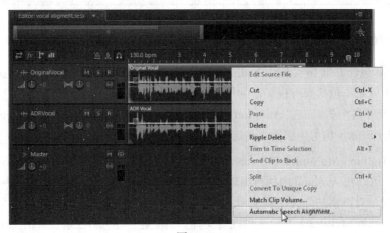

图16-10

5. 打开一个对话框，对于 Reference Clip（参考剪辑），如果有需要，可选择想要新对话与之对齐的那个剪辑（在这个项目中，它是 OriginalVocal）。有三种对齐 Alignment（对齐）选项，读者可以试试全部的选项，因此，先从 Tightest Alignment（紧凑对齐）开始，如图 16-11 所示。选取"Reference clip is noisy（参考剪辑含有噪声）"复选框，因为在这个例子中，它包含噪声；再选取"Add aligned clip to new track（把对齐的剪辑添加到新的声轨）"复选框，以便于比较。单击 OK 按钮。

6 对齐后的声轨显示在参考声轨下方。独奏 OriginalVocal 和 ADRVocal 声轨（或者 OriginalVocal 和录制的 ADR 声轨），之后一起回放它们，这样能够听出二者之间的差别。

7 现在，独奏 OriginalVocal 声轨和新的、对齐后的声轨。听到的差别将会少很多。

8 单击 OriginalVocal 剪辑，之后按住 Ctrl 键单击（Command-单击）ADRVocal 声轨。重复第 4 步和第 5 步，但这次选择 Alignment 下拉菜单的 "Balanced alignment and stretching（平衡对齐与拉伸）"。单击 OK 按钮。

9 重复第 8 步，但这次选择 Alignment 下拉菜单的 "Smoothest stretching"（最平滑拉伸），单击 OK 按钮。

10 现在有 3 个后缀为 "Aligned" 的剪辑，独奏每个剪辑，听听 3 种不同处理对声音品质的影响。

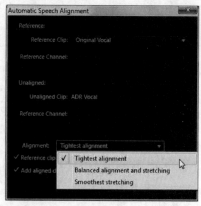

图16-11

> 注意："Smoothest stretching" 选项通常提供最佳声音品质，而对齐仍会非常紧凑。当然，ADR 声音距离原来的声音越近，需要 Automatic Speech Alignment 做的处理就越少，因此获得的声音品质也就越高。

16.6 Audition 与 Adobe Premiere Pro 集成

Premiere Pro 包含 Edit In Adobe Audition（在 Adobe Audition 内编辑）命令，这样便于从单个剪辑到所选工作区域（包括参考视频）的任何内容发送到 Audition 进行复原、主控处理或者其他处理（美化）。至于各个剪辑，在 Audition 内所做的任何编辑都会自动在 Adobe Premiere Pro 内得到更新。在 After Effects 内剪辑编辑也是这样。

也可以把 Audition Multitrack Sessions 链接到导出的混音文件，这样，在 Premiere Pro 内选择导出的文件时，可以在 Audition 内执行编辑或重新调音。这使得在 Premiere Pro 内所做编辑导致视频随时间改变时，对声轨的修改变得简单。然而，如果不需要这样的灵活性，两个应用程序可以只共享来自 Audition Multitrack Editor 的混音文件。请注意，在选择混音文件时，可以选择在创建它的 Audition Multitrack Session 中打开它，或是在 Waveform Editor 内打开它做简单的美化处理。

Audition 和 Premiere Pro 之间的集成水平可以极大地平滑我们组合音频和视频项目的工作流。虽然介绍该集成各方面的内容超出本书的范围，但 Adobe 网站上有很多这方面教程、博客贴等信息。

复习

复习题

1 Audition 可以做视频编辑吗?

2 什么是"击打点"?

3 什么是 ADR 和循环技术?

4 为什么需要在 Multitrack Editor 内实现自动语音对齐而不是在 Waveform Editor 中?

5 只能做一种语音对齐处理吗?

复习题答案

1 不能。导入的视频文件用作预览,Audition 可以向视频添加音频。

2 击打点是视频内的过渡或事件,人们想用一些音乐元素强调它们。

3 ADR 和循环技术使演员能够用通常在录音室而不是在现场录制的高质量对话替换电影录制中的低质量对话。

4 必须在 Multitrack Editor 内实现自动语音对齐,因为需要 Session 内的两个声轨——原来的对话和想要与原来对话对齐的替换对话。

5 不是。有三种方法实现对齐,它们在紧凑对齐与平滑语音品质之间。

附录：Audition CS6 面板参考

该附录汇总 Adobe Audition CS6 所包含的所有面板的功能。请注意，几个面板可以显示大量的数据，实际上只有取消停靠或者浮动面板，并扩展其宽度、高度或者二者时才能看到它们。

Amplitude Statistics（幅度统计）：该面板只应用于 Waveform Editor，提供关于波形幅度、位深度、动态范围，以及取样是否修剪等方面的详细信息，如图 A-1 所示。单击 Scan（扫描）分析整个波形，除非只有部分波形被选中。在这种情况下，该按钮将显示为 Scan Selection（扫描选区），它只分析选中的部分，如图 A-2 所示。也可以单击 Copy 按钮，把这些统计信息复制到计算机的剪贴板，把剪贴板的内容粘贴到文本文档。

图A-1　　　　　　　　　　　　　　　图A-2

RMS histogram（RMS 直方图）选项卡显示各个幅度水平（水平轴）中占据多少能力（RMS 幅度；垂直轴）。这可以显示左或右通道，但不能同时显示二者。

Batch Process（批处理）：要把文件转换和导出为指定格式，把文件从桌面、Media Browser，或者 Files 面板拖放到 Batch Process 面板。该面板的 Export Settings（导出设置）按钮打开一个窗口，选择文件将要转换到的格式，以及添加与众不同的前缀或后缀，如图 A-3 所示。单击 Run（运行）按钮，初始化转换 / 导出处理。

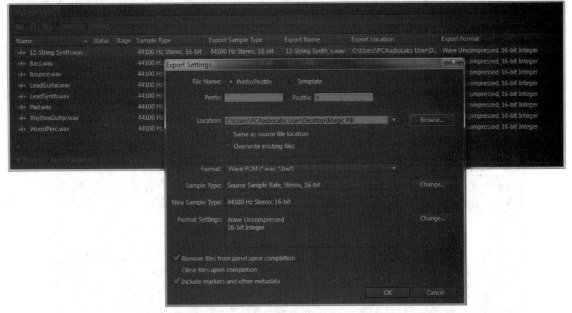

图A-3

Diagnostics（诊断）：该面板与用户在 Waveform Editor 内选择部分或全部的波形，之后选择 Effects > Diagnostics 打开的面板相同，如图 A-4 所示。它提供的处理能够把"咔嗒"声和修剪降到最低，同时还可以删除静音，显示波形中的标记部分。

图A-4

Editor（编辑器）：该面板显示目前选中的 Editor（Waveform 或 Multitrack），如图 A-5 所示。

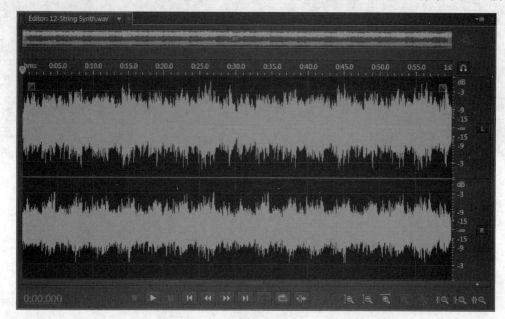

图 A-5

Effects Rack（特效架）：这个面板显示目前插入到 Multitrack Editor 内所选声轨或剪辑，或者 Waveform Editor 内所选波形的特效。它可以选择性地显示输入或输出调音控件，以及输入或输出电平表，如图 A-6 所示。

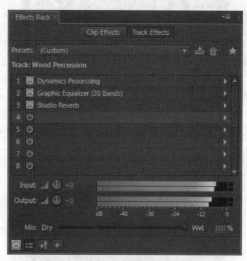

图 A-6

Files（文件）：这个面板显示目前载入到 Audition（Waveform 和 Multitrack Editor）的所有文件，以及几个文件属性（时长、取样速率、通道、位深度、文件路径等），如图 A-7 所示。当前显示在两个 Editor 内的文件用棕色文本突出显示。沿着该面板底部的预览部分能够预览文件。

图A-7

Frequency Analysis（频率分析）：对于 Waveform Editor 内选中的文件（或部分文件），该面板显示与频率（水平轴）对应的幅度响应（垂直轴），如图 A-8 所示。频率范围可以以线性或对数方式显示；最多可存储在波形内某些点采集到的 8 个"快照"。为了比较，可以使用单独的颜色显示每个快照。

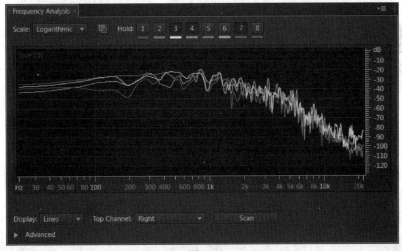

图A-8

History（历史记录）：该面板根据当前打开的是 Waveform Editor 或 Multitrack Editor，显示应用于其中的操作历史记录，如图 A-9 所示。单击任一项将回到该操作时的文件状态，这是非破坏性的。如果单击一项后单击 Trash（回收站）图标，那么该项之后的所有历史记录将被删除，这是破坏性的，不能撤销。

图A-9

Levels（电平表）：该面板显示 Waveform Editor 或 Master Track 内波形的电平，或者 Multitrack Editor 内的输出电平，如图 A-10 所示。可以调整这些电平表的大小，使其扩展到显示器屏幕的整个宽度或高度，以提供非常高的分辨率。

图A-10

Markers（标记）：在 Waveform Editor 内 Multitrack Editor 插入标记时，该面板显示关于标记的信息——名称、起点、时长、类型等，如图 A-11 所示。也可以在该面板内重命名、删除和修改标记类型。注意：它自动切换显示所选 Editor 内的标记。

图A-11

Match Volume（匹配音量）：主要为主控处理设计，这个面板分析（从桌面、Media Browser 或 Files 面板）拖入该面板文件的峰值和平均响度电平，如图 A-12 所示。之后可以选择使这些文件与参考相匹配。该面板还包含批处理功能，以导出匹配的文件。

图A-12

Media Browser（媒体浏览器）：这个面板提供像资源管理器或 Finder 一样的方法浏览和显示计算机上的硬盘、文件夹和文件，如图 A-13 所示。之后，可以把文件拖放到 Waveform Editor 或

Multitrack Editor，以及浏览文件或自动播放 Media Browser 内选中的文件。除了拖动文件外，还可以把文件夹拖放到这两个 Editor 内，以同时载入多个文件。

图A-13

Metadata（元数据）：用户可以在 Waveform Editor 内的音频文件或 Multitrack Editor 内 Session 文件中输入大量的信息，并随这些文件一起保存，如图 A-14 所示。Metadata 的类型包括 Broadcast Wave File data、ID3、Cart 等。

图A-14

Mixer（调音台）：这个面板与 Multitrack Editor 一样提供一种查看、处理声轨的方法。其布局与传统的硬件调音台非常类似，如图 A-15 所示。

Phase Meter（相位表）：这个面板显示在 Waveform Editor 内或 Multitrack Editor 的 Master Track 输出内通道（立体声或环绕声）之间的相位关系，如图 A-16 所示。向右的读数指出通道更同相，而向左的读数则指出通道有某种程度的相位差。如果相位表达到最左端，则说明比较的两个通道异相。

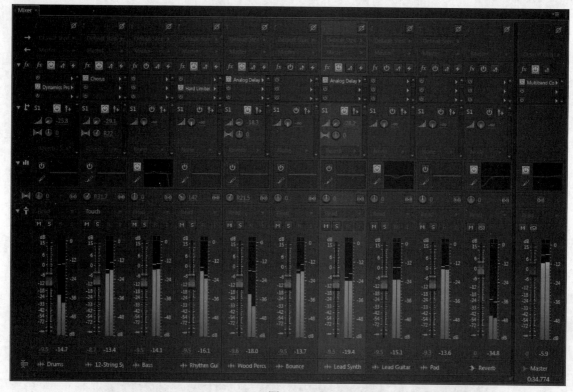

图A-15

图A-16

Playlist(播放列表):这个面板与Waveform Editor配合使用。用户可以在波形内放置多个选区标记,之后把这些标记按照任意顺序从Markers面板拖放到Playlist面板,如图A-17所示。这是一种测试歌曲不同组织顺序的绝妙方法,也可以选择任意多次地重复(循环)选区标记定义的区域。

图A-17

Properties（属性）：这个面板显示 Waveform Editor 内的文件属性，它在 Multitrack Session 内未选择任何剪辑时显示被选择文件的属性，或者显示 Multitrack Session 内所选剪辑的属性，如图 A-18 所示。

图A-18

Selection/View（选区/视图）：这个面板的 Selection 行显示当前选区的起点、终点和时长，View 行显示在 Waveform Editor 或 Multitrack Editor 内所看到内容的起点、终点和时长，如图 A-19 所示。

图A-19

Track Panner（声轨摇移）：这个面板只应用于环绕声多声轨项目，如图 A-20 所示。它为所选择的声轨提供环绕声摇移。

图A-20

Time（时间）：这个面板显示 Current Time Indicator（回放头）处的时间，其显示的时间单位与时间线刻度中的相同。也可以右击这个面板改变时间单位，以及把它调整到特大尺寸，使远离计算机屏幕的解说员或演奏人员能够看到时间，如图 A-21 所示。

图A-21

Tools（工具）：工具栏通常位于工作空间的顶部，可以解除工具栏的停靠。这个面板不仅包含工具栏工具，而且在解除停靠时还让用户选择工作空间，提供针对 Audition Help 的搜索框，如图 A-22 所示。

Transport（传输）：这个面板重复传输功能，通常位于 Waveform Editor 和 Multitrack Editor 左下部，如图 A-23 所示。

图A-22

图A-23

Video（视频）：如果视频文件位于 Multitrack Editor 内，则可以在 Video 面板内查看视频预览。右击（按住 Ctrl 键单击）视频面板能够选择不同的缩放水平以及分辨率，如图 A-24 所示。

图A-24

Zoom（缩放）：这个面板重复传输功能，通常位于 Waveform Editor 和 Multitrack Editor 右下部，如图 A-25 所示。

图A-25